旅遊與
觀光概論
Travel and Tourism

許悅玲◎著

推薦序

　　隨著經濟發展、運輸科技的進步、網路的興起與資訊的普及等，觀光旅行活動變得更容易。雖然旅遊業容易受到外在政治與經濟環境的影響，如911事件、SARS疫情等，不過觀光旅遊業的發展對勞動就業、外匯收入、國際收支，以及提高國際競爭力都有著舉足輕重的影響。以2010年5月1日開始的上海世博會為例，長達半年的展期預估將帶來超過7,000萬觀光人次，和近2,000億人民幣的飯店、餐飲及零售業商機。因此，觀光旅遊成為20世紀末各國最具社會經濟指標的產業。

　　旅遊觀光業為一極龐大體系，從旅客出門開始進行旅程至回到家前，為符合旅客旅途中的需求，相關服務的產業包括提供遊客出門在外期間所需的交通運輸、住宿、餐飲、購物、娛樂等，因此除了企業完善的管理外，還得有其他相關部門的配合才行。旅遊業要發展迅速需要有政府的規劃與發展的策略，整合旅遊資源，並與國際接軌，旅遊業才能發展成為綜合性的大產業。

　　台灣擁有豐富而多樣化的人文與自然資源，具有發展觀光的雄厚潛力，據統計，2007年台灣觀光外匯收入達51億美元，占GDP比例為1.34%，優於美國、加拿大、日本、韓國等。由於觀光創匯能力潛力無窮，2009年行政院通過了300億元觀光產業發展基金推動方向，預計在四年之內，由交通部推動觀光拔尖、築底與提升方案。預估至民國101年，在政府大力推展國際觀光下，將帶動來台旅遊人次及觀光整體收入的成長，觀光外匯收入可望達到90億美元，其占GDP比重將可超過2%，顯見我國政府高度重視觀光產業對國家經濟發展的重要性，以及觀光旅遊業未來的發展潛力。

　　在《旅遊與觀光概論》一書中，許教授循序漸進引導讀者，由淺入深地學習旅遊觀光業的經營與管理，使讀者得以透過系統性的脈絡，快速了解旅遊觀光業的整體框架，再到旅遊相關產業的特性。尤其本書理論與實務兼具，提供許多的案例分享、實務資訊與問題討論，不啻為激發學生思考以及課堂上教師與學生交流的最好活動。

　　許教授是我任教於清華大學經濟系時的學生，目前鑽研於航空運輸與觀光旅遊領域，學經歷完整。對於觀光旅遊相關領域學生，或是有志研習旅遊

旅遊與觀光概論

Travel and Tourism

觀光業相關知識的人士而言，《旅遊與觀光概論》是一本最佳的入門指南，可以協助大家達成事半功倍的學習效果，我誠心向大家推薦這本好書。

開南大學觀光運輸學院院長
清華大學經濟系榮譽退休教授

黃宗煌　謹誌

2010年8月

自　序

　　旅遊觀光是人類自古以來即有的活動，隨著全世界經濟成長，國民所得普遍提高加上科技的進步，旅遊觀光的需求也跟著增加，旅遊活動逐漸成為普遍的社會現象。在過去的六十年裏，全球旅遊人數不斷創新高，世界國際觀光旅遊從1950年的2500萬人次，成長至2009年的8.8億人次，預測2020年時將達到16億人的水準。作為快速發展的現代服務業，旅遊觀光業不但提供旅遊服務，同時也提供就業機會，並為國家賺取觀光外匯。故旅遊觀光產業可說是世界上最大的產業，也是最大的雇主，於國民經濟中佔有越來越重要的地位。

　　旅遊觀光業的體系包含許多行業，涵蓋的活動亦相當廣泛。在目前經濟發展呈現全球化與自由化的趨勢下，旅遊觀光業隨著產業結構環境的快速變化，導致服務對象以及服務範圍亦隨之改變與擴張；吾人對於觀光系統的整體輪廓與內涵必須有更清楚地認識，才能跟上現今旅遊觀光產業發展的步調，在與時俱進的服務業創造自身的競爭優勢。

　　雖然目前台灣關於觀光旅遊管理類的書籍不少，但普遍以國外教科書與翻譯本居多，從個人的教學經驗得知，學生對於國外教科書與案例較欠缺切身感，也比較無法聯想或了解其理論精義。有鑑於此，筆者結合理論與實務，以深入淺出的方式，除了介紹旅遊與觀光之理論概念外，亦加入適合初學者暸解旅遊業特性的章節，形塑觀光旅遊之系統性概念，涵蓋議題包括：探索旅遊與觀光、旅遊與觀光業的發展、旅遊與觀光的需求、觀光需求的衡量、旅遊的供給、旅遊觀光與旅行業、旅行業經營與管理、旅遊與航空運輸、旅遊與其他交通運輸、旅遊與餐旅業、旅遊消費者之權益與安全、旅遊與觀光組織以及旅遊之趨勢與挑戰。

　　除此之外，本書最大的特色在各章節的段落後，搭配與該節相關的實務案例、資訊或是業界訊息，除了幫助學生理解與印證該節之理論、專有名詞或現象外，也可輔助教師在課堂單向教學外，進行與學生的討論，使學生快速聯想學習；而對於在家自習者，也能思考理論如何應用於實務之解讀。

因此不論是對觀光及旅運相關科系學生，或對觀光旅遊或旅行業欲一窺堂奧者，均是最佳的入門教材。

　　由於旅遊觀光產業持續地在進步，其相關理論與管理仍是一個值得拓展與研究的領域，然因筆者才疏學淺，錯誤在所難免，若有疏漏之處，懇請各位先進與讀者不吝提供批評與指教。

<div align="right">

許悅玲　謹誌

2010年8月

</div>

目　錄

旅遊與觀光概論

Travel and Tourism

旅遊與觀光概論

Travel and Tourism

Chapter 1

探索旅遊與觀光

 ## 第一節　旅遊與觀光的定義

一、旅遊與觀光的意涵

　　旅遊觀光是人類自古以來即有的活動。在中國，觀光一詞源自《易經‧觀卦六四爻辭》：「觀國之光，利用賓于王」。所謂「觀國之光」，有觀察他國風土民情、政治制度之意，可說是我國最早有關觀光之記載。爾後在我國古籍中，最早取觀國之光前後兩字而有觀光之記載，是《左傳》裏的「觀光上國」一詞，同樣指遊歷他地，觀察民情的意思。在西方，旅行的概念源自14至16世紀的歐洲文藝復興時期。盛行於17至19世紀之間，英國貴族子弟在完成學業後，前往歐陸旅行以增廣見聞，當時稱之為「修業旅遊」或「大旅遊」（the Grand Tour）的概念與作法，奠定了現代旅行的雛形。

　　在當時，這樣的旅遊不是人人都負擔得起的，不過隨著全世界經濟成長，環境與動機的改變，國民所得普遍提高，教育程度普及，與勞動時間縮短，旅遊觀光的需求也跟著增加，旅遊活動逐漸成為普遍的社會現象。加上科技的進步、交通與通訊設備的改善、網路的興起、資訊的普及等，使得觀光旅行活動變得更容易，成為人們工作外休閒生活的最佳選擇。

　　對大多數人而言，旅遊（travel）和觀光（tour/tourism）並沒有太大差異，甚至是同義詞（Hunt and Layne, 1991）。Travel這個字與法文Travail同義，Travail源自於拉丁文Tripalium，指的是用來拷問的刑具。旅行在古代原有從事辛勞工作之意（Weaver and Lawton, 2006），現代的旅行則通常是指人們離開平日居住及工作的地方，從某個地點到另一地的暫時性活動。至於Tour這個字源自拉丁語Tornus，指的是一種畫圓圈的轉盤，蘊含有前往各地且會回到原出發點的巡迴旅行的意思。在韋伯大字典中，Tour意指一個人出自商務、娛樂或教育目的，按照計畫路線訪問不同的地方，最後回到其出發地所經歷的旅程。而Tourism除了觀光旅遊外，也有產業的含義，亦即經由遊客、旅遊供應商、當地政府、當地社區及其周邊環境合作與互動，以吸引及接待遊客的一種過程、活動和結果（Goeldner and Ritchie, 2009）。

　　根據Chadwick（1994）所言，在觀光旅遊文獻中，「觀光」和「旅遊」這兩個詞經常是交替使用的，它們共同闡述的三個概念是：(1)人類的短暫移

動行為；(2)屬於經濟或產業的一部分；(3)一個廣泛系統，包含人的相互關係、人們離開居住環境出外旅行的需求，以及提供產品以滿足這些需求的服務（Connell and Page, 2006）。因此，不論是旅遊或觀光皆指人們離開平日居住地，到旅遊地點從事有別於日常生活環境的暫時性與短期性的活動，其目的包含觀賞自然或人文風光，體驗異國風情，使得身心得以放鬆；除此之外，購物、商務、探訪親友、遊學、參加會議、看展覽，或多重目的組合，皆有可能是觀光旅遊的目的。

二、定義的必要性

旅遊觀光既然是一種空間移動與暫時性的活動，傳統上旅遊觀光即被定義成是觀光客／旅客本身需求的活動，或是提供觀光客／旅客的活動（或產業），換句話說是「需求」或「供給」層面的活動。然而，隨著旅遊觀光產業（Travel & Tourism Industry）的重要性與日俱增，對於社會的影響日益深遠，同時觀光在全球經濟中已逐漸被商品化，但旅遊觀光業的經濟影響力卻通常無法在國家統計上明確被定義。此乃因旅遊觀光服務供應主要的特色是旅客跨國境的移動，也就是旅客到供應者的地方去，這與其他的服務業呈現相反的情形，所以為了國家統計與市場評估及研究的便利性，一個全球都認可的旅遊觀光定義是必須的。惟須特別注意的是，中文翻譯名稱因兩岸差異或個人偏好之故，有些許不同之處。例如Tourism在台灣翻譯為「觀光」，但部分人或是大陸地區則稱之為「旅遊」；World Tourism Organization譯為「世界觀光組織」或是「世界旅遊組織」等。為求統一之故，本書對於一般名詞、觀光統計與觀光組織的翻譯，採用交通部觀光局所提供的觀光名詞中英對照表，但在實質內涵上則採用Chadwick（1994）交替使用的概念。換言之，不論是旅運管理（Travel Management）或觀光管理（Tourism Management），都是在處理旅遊與觀光的過程中，食住行與育樂所產生的議題。

三、觀光旅遊相關名詞定義

最早針對觀光進行國際通用定義的是國際聯盟委員會（Council of

the League of Nations），其建議為了統計方便，統一使用國際觀光客（International Tourist）一詞。1950年國際官方旅遊宣傳組織聯盟（the International Union of Official Travel Organizations, IUOTO）在都柏林召開會議，將「國際觀光客」做了小幅修正。1953年，聯合國統計委員會（United Nation Statistical Commission）正式提出了國際旅客（International Visitor）的概念。1963年，在羅馬召開的聯合國旅遊觀光國際會議建議使用國際官方旅遊宣傳組織聯盟所提出的旅客（Visitor）、觀光客（Tourist）、遊覽客（Excursionist）的定義。這些定義隨後在1967年被聯合國國際旅遊統計的專家小組檢視，並且在1968年由聯合國統計委員會批准使用。

在各方的努力下，聯合國世界觀光組織（United Nation World Tourism Organization，以下簡稱UNWTO或世界觀光組織）和加拿大政府於1991年在渥太華舉辦旅遊觀光國際會議（Ottawa Conference），再度針對旅遊觀光的定義進行研討。會議參加者包括各國觀光局代表、觀光旅遊業人士、國家統計處官員、國際組織成員等。與會者一致認同旅遊觀光業在統計、市場調查研究、績效評估與預測的迫切需求，進而達成旅遊觀光相關定義的共識。會議中各代表決定，由於旅遊觀光業實際上或至少部分是由許多服務部門所組成，而且旅遊觀光的行為主要依賴消費環境而定，因此相較於旅遊觀光客的供給面，「旅遊觀光客的需求面活動」被認為是較合適來定義旅遊觀光的。

(一)觀光的定義

由於觀光旅遊是離開居住地的行為，所以在定義何謂旅遊或觀光者前，須先了解旅遊觀光的反面，即何謂居民？根據聯合國統計委員會，居民（Resident）的定義是：「到訪甲國之前居住在乙國滿一年或連續十二個月，且在甲國停留不超過一年者，可視為乙國之居民。」（United Nations, 1998）據此，世界觀光組織對於旅遊觀光的定義如下（UNWTO, 1995）：

觀光（Tourism）
為了休閒、業務及其他特定目的，離開日常生活範圍，且在同一地
點停留不超過一年的旅行活動。

此定義認可觀光旅遊包含的活動相當廣泛，不只侷限在傳統認知的休閒旅遊活動而已。而觀光又可依地理範圍分成以下三種：

1. 出境觀光（Outbound Tourism）：指本國居民前往國外進行觀光旅遊活動。

2. 入境觀光（Inbound Tourism）：指非本國居民在國內進行的觀光活動，通常以國際觀光客抵達人數（International Tourist Arrival）來衡量。

3. 國內觀光（Domestic Tourism）：指居民在自己國內所從事的觀光活動。

若依國家範圍來區分，觀光有以下三種分野：

1. 國際觀光（International Tourism）：包含出境觀光（Outbound Tourism）與入境觀光（Inbound Tourism）。

2. 國家觀光（National Tourism）：指本國居民在自己國內觀光，以及出境進行觀光活動。亦即國內觀光旅客（Domestic Tourism）加上出境觀光旅客（Outbound Tourism）。

3. 內部觀光（Internal Tourism）：指本國居民在自己國內觀光（Domestic Tourism），加上入境觀光旅客（Inbound Tourism），在國內從事的觀光活動。

(二)觀光客的定義

世界觀光組織對於觀光客的定義如下：

觀光客（Tourist）
個人離開其居住環境至某國（地）停留一夜以上、一年以下，且不在該國從事報酬性活動者（UNWTO, 1995）。其目的為了休閒（Leisure）、遊憩（Recreation）、度假（Holiday）、探訪親友（Visiting Friends or Relatives, VFR）、醫療健康治療（Health or Medical Treatment）與宗教朝聖（Religious Pilgrimage）。

以國家為區分的話，觀光客又可分為兩種：

1. 國際觀光客（International Tourist）：個人離開其居住國家至某國停留一夜以上一年以下，且其旅行目的不在該國從事報酬性活動者。

2. 國內觀光客（Domestic Tourists）：個人離開其居住地在國內旅行一夜以上一年以下，且其旅行目的不在該地從事報酬性活動者。

旅遊與觀光概論

Travel and Tourism

(三)訪客的定義

世界觀光組織對於旅客或訪客的定義如下：

旅客或訪客（Visitor）
個人離開其居住環境至某國（地）停留一年以下，且不在該國從事報酬性活動者。其目的為了休閒、遊憩、度假、探訪親友、沒有牽涉到報酬活動的商務或專業活動（Business or Professional Activities）、醫療健康治療與宗教朝聖。

訪客則可區分為下列兩種：

1.國際訪客（International Visitors）：個人離開其居住環境至某國停留一年以下，且不在該國從事報酬性活動者。
2.國內訪客（Domestic Visitors）：個人離開其居住環境至國內某地停留一年以下，且不在該地從事報酬性活動者。

除此之外，世界觀光組織（UNWTO, 1995）又將訪客分為三種：

1.遊覽客（Excursionists）：又稱為當天來回訪客（Same-day Visitors），指個人離開其居住環境至某國停留**不超過二十四小時（不過夜）**，且不在該國從事報酬性活動者
2.觀光客（Tourists）：又稱為過夜訪客（Overnight Visitors or Stayovers），定義與前述觀光客相同。
3.商務旅客（Business Travelers）：個人離開其居住環境至某國（地）停留一年以下，從事商務或專業活動，但不在該國從事報酬性活動者。

(四)旅客的定義

旅客（Traveler）的定義與訪客（Visitor）類似，均指個人離開其居住環境至某國（地）停留一年以下，且不在該國（地）從事報酬性活動者；其目的為了休閒、遊憩、度假、探訪親友、沒有牽涉到報酬活動的商務或專業活動、醫療健康治療與宗教朝聖。

除此之外，不含在統計定義裏（沒有一年停留上限規定）的旅客還包含：在邊境的工作人員（Border Worker）、短暫移民（Temporary Immigrants）、長期移民（Permanent Immigrants）、游牧民族（Nomads）、

6

過境乘客（Transit Passengers）、難民（Refugees）、軍隊成員（Members of Armed of Forces）、領事代表（Representation of Consulates）、外交官（Diplomats）。圖1-1為旅遊觀光服務體系內，觀光客、遊覽客、訪客與旅客的關係示意圖。

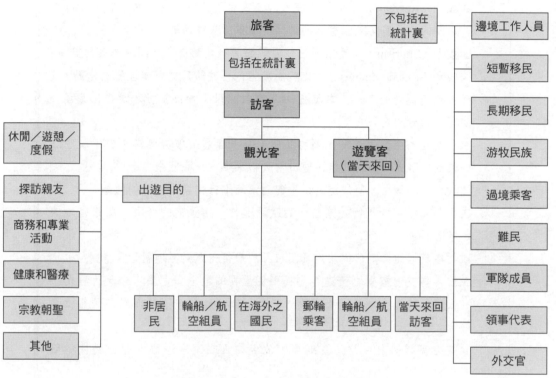

圖1-1　觀光客、訪客與旅客的關係

資料來源：WTO (1998).

段落活動

一、試就以下各定義舉例說明有哪些活動。

1.休閒（Leisure）：屬內容涵蓋最廣、最通稱的一種用法。係指在合法的、被允許的、在工作時間以外，人們所從事的休閒活動，包括在居住地的日常休閒活動與旅遊地的旅行活動。

2.遊憩（Recreation）：指「使人們恢復生產、再創造」的活動，且遊憩活動的性質偏向人們在休閒時間所從事的戶外活動。

3.觀光（Tourism）：遠離所居住區域到另一地點從事休閒遊憩等活動。

4.娛樂（Entertainments）：比較屬於室內播放節目或表演性質的活動。

二、參考旅遊觀光的定義並對照圖1-1，試討論以下行為並將之歸類在旅客、訪客、遊覽客或觀光客。

1.小明是航空公司機師，他打算明天早上拿員工優待票搭乘自家航空班機到香港進行美食之旅，並於當天搭乘晚班飛機回來。

2.大衛是大學生，他決定利用暑假到澳洲進行為期二個月的遊學。

3.亞美為了拓展旅行社業務，到歐洲進行一個星期的考察，並跟當地的業者開會。

4.住在英國的穆罕默德決定利用11月的最後一週到麥加朝聖。

5.彼得與艾倫搭乘郵輪進行為期兩個星期的地中海之旅，今天行程是早上停靠在義大利的卡布里島，自行活動六小時，下午四點回到船上集合。

6.艾力克搭機由台北到夏威夷，他現在正在東京停留，等待轉機的航班。

 ## 第二節　旅遊觀光系統及構成要素

根據聯合國統計委員會的定義，旅遊觀光有三項基本要素：

1.旅客從事的活動是離開日常生活居住地。

2.這些活動需要交通運輸將旅客帶到目的地。

3.旅遊目的地有充分的軟硬體設施與服務等，能夠滿足旅客旅遊準備以及在該地停留期間的需要。

　　從旅客出門開始進行旅程至回到家前，為符合旅客旅途中的需求，提供服務的相關產業包括提供遊客出門在外期間所需的交通運輸、住宿、餐飲、購物、娛樂、活動等，因此觀光業是綜合性的產業。不過，除了企業良好的管理外，還得有其他相關部門的配合才行。旅遊業要發展迅速，需要有政府的總體規劃與設計，旅遊發展的國家策略，整合旅遊資源，並與國際接軌，旅遊業才能發展成為綜合性的大產業；同時在全球化與國際化外，還保有地方特色，促進經濟社會全面向上提升。因此自從1960年代開始，逐漸有學者把觀光旅遊視為一個系統，從觀光旅遊相關要素所組成的集合體切入探討，逐步分析觀光旅遊產業。以下介紹三種主要的觀光系統，分別由學者Clare A. Gunn、Neil Leiper，以及Charles R. Goeldner與J. Brent Ritchie所提出。

一、Gunn的觀光系統理念

　　Clare A. Gunn在1988年提出觀光旅遊的系統概念，係由訪客（Visitors）、吸引物（Attraction）、交通運輸（Transportation）、資訊以及服務和設施（Service & Facilities）等元素所構成的動態與機能性系統，雖分成需求與供給面，但各元素之間是相互依存的（見圖1-2）。**吸引物**乃指觀光旅遊之多樣性和廣泛的發展，以符合遊客多樣化的興趣，內容包括活動、旅遊誘因以及可令人滿足的事物。**服務和設施**是指除觀光吸引物、交通運輸、資訊外，其他一切支持觀光旅遊的事物，主要包括住宿、餐飲以及零售商及其他服務。**運輸**則包括目的地至觀光地區、至城市以及觀光地區內部的動線交通。**資訊**（Information Direction）則是指對於有關目的地和旅遊種類的說明指引（Gunn, 1988）。

　　1988年之後，Clare A. Gunn（1994）繼續從觀光供給的角度探討，指出除了「吸引物」、「服務體系」、「運輸」、「旅遊資訊」四個構面外，觀光供給還須加入「促銷宣傳」第五個面向，如圖1-3所示。所有的要素都是互相依賴的，這個本質使得規劃的內容複雜化，但也說明了為何要將觀光事業看成是一個整體的系統。而且這個系統是動態的，因為供給與需求的關係會不斷改變，觀光市場也跟著不斷改變，這也使得觀光系統不易管理，唯有協

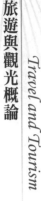

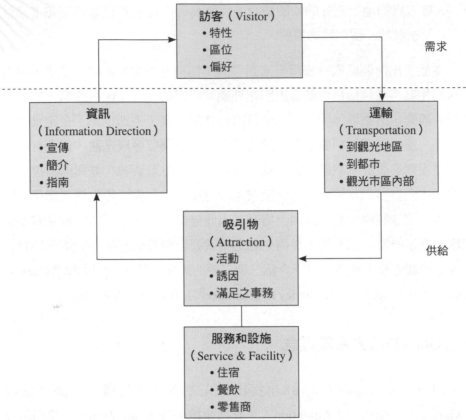

圖1-2　Gunn的觀光系統示意圖

資料來源：Gunn (1988).

調與合作，才能因應市場的快速變遷以及特性。

二、Leiper的觀光系統

　　Neil Leiper（1995）的觀光系統有五項互相依賴的元素：觀光客（Tourist）、觀光客產生地（Generation Region）、經過路線區域（Transit Route Region）、觀光客目的地（Destination Region）以及旅遊觀光產業（Travel and Tourism Industry），如圖1-4。觀光客在居住地與目的地間，利用交通路線往返於到達地與產生地之間，這樣的移動是這個系統主要的能量流。此外，這樣的觀光系統建構在其他環境與外在系統上，受到自然與文化等外部因素所影響。例如2002到2003年SARS重創許多著名的旅遊觀光地

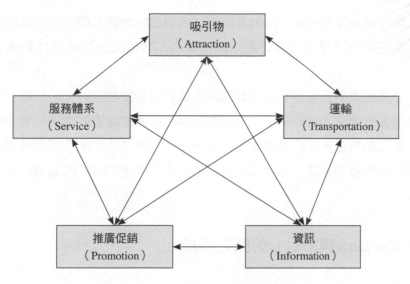

圖1-3　Gunn的觀光系統示意圖

資料來源：Gunn (1994).

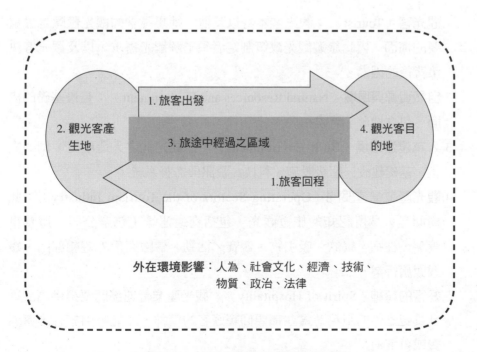

圖1-4　Leiper的觀光系統示意圖

資料來源：Leiper (1995).

區，像是香港及多倫多；2004年印度洋海嘯造成20萬名觀光客與當地居民死亡，使得印度洋沿岸的普吉島、斯里蘭卡和其他的海岸城市受到極大的傷害。

當然旅遊觀光業也有可能會對觀光景點帶來當地經濟上的影響，或幫助改善地區與國家之間的關係。例如在2004年印度洋海嘯發生後，受災國家政府的重點事項是重新吸引國際觀光客回流，因為這是較快且層面較廣的讓經濟與心理恢復的方式。因此在此系統中，旅遊觀光業與外部環境是相互影響的。

三、Goeldner與Ritchie的觀光系統

Goeldner與Ritchie（2009）認為，觀光是一種複雜的現象，很難簡潔的說明，任何觀光系統除了組成要素外，還要加上旅遊觀光的流程與結果。圖1-5是觀光現象裏包含的觀光系統要素，在Goeldner與Ritchie的觀光現象模式中，有數個重要的組成構面要素：

1. 觀光客（Tourist）：觀光客本身以及他／她想尋求的觀光體驗是最重要的構面，因此旅遊觀光政策制定者須了解觀光需求，以及觀光客決策背後的因素。
2. 自然資源與環境（Natural Resources and Environment）：是最基礎的構面，包含地形、氣候和人。
3. 人為建造環境（Built Environment）：指觀光地之人造環境，例如文化、基礎建設、超級設施、科技、資訊與監督系統。
4. 觀光產業營運部門（Operating Sectors of the Tourism Industry）：此構面是大眾所認知的旅遊觀光，包括交通運輸（航空公司、遊覽車等）、住宿、餐飲、吸引物、競賽／活動、冒險與戶外遊憩部門、娛樂與旅行業。
5. 好客的精神（Spirit of Hospitality）：觀光產業營運部門要提供高品質且具紀念性的服務，這些都要仰賴好客的精神，才能吸引旅客推薦消費或再度消費。
6. 催生／規劃／發展／推廣機構（Catalyst, Planning, Development and Promotion, Organization）：除了與旅客接觸的第一線人員須提供高品

質服務外，催生／規劃／發展／推廣機構亦是一項隱藏的重要因素。其由不同的公司機構專業人士所組成，包括有遠見者、政策制定者、策略規劃人員、個別人士與團體。他們產出正確的決策，並且負責把事情做對。

7.公私部門（Private Sector Components/Public Sector Components）介面：圖1-5中波浪的部分指的即是公私部門的介面，公私部門必須在觀光規劃和發展上相互整合及合作，以發揮整體的效益。

8.觀光的流程／活動／產出（The Processes, Activities, and Outcomes of Tourism）：指在包圍著觀光系統，以及發生在觀光系統內產出的觀光結果。

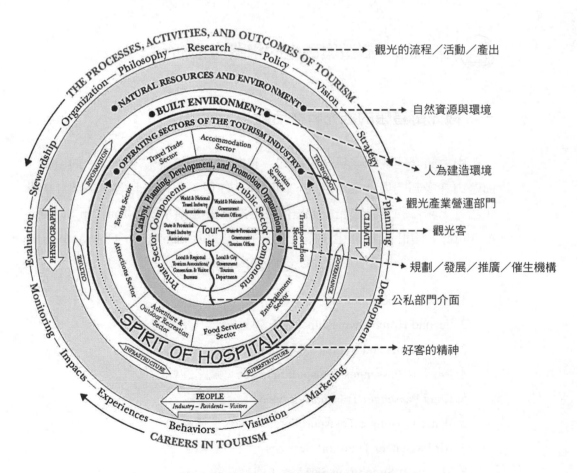

圖1-5　Goeldner與Ritchie的觀光系統示意圖

資料來源：Goeldner and Ritchie (2009).

段落活動

一、在Goeldner和Ritchie的觀光系統中，觀光產業營運部門（Operating Sectors of the Tourism Industry）之一的「冒險與戶外遊憩部門」，是現代觀光中成長最快速的部分，特別是生活型態的改變，創造了不少新興活動。請思考有哪些戶外休憩活動具有尋求刺激、接近大自然的目的？

二、所謂的觀光吸引物（Attractions）是觀光系統中很重要的一部分，因為它們能引誘、刺激和提高旅行的興趣，也提供觀光客的滿意度。能吸引觀光客的觀光吸引物之特質包含自然資源、氣候、文化、歷史等。你認為「來台觀光客」最常去的前五名觀光景點是哪些？

 ## 第三節　旅遊與觀光的相關產業活動

一、觀光衛星帳的觀光特徵活動

由上節介紹的觀光系統可得知，旅遊觀光服務業並不是單一的產業，而是由許多部門與行業所組成，如交通、住宿、旅遊景點等。為統計標準化起見，聯合國世界觀光組織提倡各國進行**觀光衛星帳**（Tourism Satellite Account）的計算，其中所謂的觀光特徵活動（Tourism Characteristic Activities）包含十二項主要活動（UNWTO, 2000）：

1. Hotels and Similar（住宿）。
2. Second Home Ownership（第二棟房屋──度假屋）。
3. Restaurants and Similar（餐飲）。
4. Railway Passenger Transport Services（鐵路運輸）。
5. Road Passenger Transport Services（公路運輸）。
6. Water Passenger Transport Services（水上運輸）。
7. Air Passenger Transport Services（空中運輸）。
8. Transport Supporting Services（運輸輔助）。
9. Transport Equipment Rental（運輸裝備租賃）。

10. Travel Agencies and Similar（旅行業）。

11. Cultural Services（文化服務）。

12. Sporting and Other Recreational Services（運動與其他遊憩）。

二、世界貿易組織服務業貿易總協定（GATS）

截至2008年7月，世界貿易組織（World Trade Organization, WTO）共有一百五十三個成員。世界貿易組織建立了多邊貿易體制的法律和組織基礎，是多邊貿易協定的管理者、各成員貿易立法的監督者，也是貿易進行談判和解決爭端的場所，因此是現代最重要的國際經濟組織之一。凡加入世界貿易組織的會員，服務業即受到「服務業貿易總協定」（General Agreement on Trade in Services, GATS）的規範，得向外資做進一步的開放，而觀光旅遊業為服務業貿易總協定規範所涵蓋的服務行業之一，因此世界貿易組織對於旅遊觀光產業的活動範圍的定義，亦是值得關注之處。以台灣為例，我國歷經了長達十餘年的談判與折衝，2002年初正式成為世界貿易組織會員，而服務業受到服務業貿易總協定的規範，對台灣旅遊觀光服務業者也就有著一定的衝擊。

服務業貿易總協定的緣起，是基於服務業係為1980年代以來成長最為快速的一項產業，為了建立一個統一的貿易架構，1986年世界貿易組織烏拉圭回合（Uruguay Round, 1986-1993）為服務業建立起架構性協定——服務貿易總協定，此為烏拉圭回合談判最重要的成果之一，因為這是第一部規範服務貿易的多邊協定，也為服務貿易的自由化建立了一套準則。

1986年烏拉圭回合談判時，世界貿易組織各會員參考聯合國中央產品分類（Central Product Classification, CPC）有關服務業的部分，經調整後形成世界貿易組織服務貿易談判版的分類參考標準（MTN.GNS/W/120, 10 July 1991）。依據世界貿易組織服務業分類參考文件（W/120）之分類，服務業共分為十二大類／一百五十五項次業別，分別是商業服務、通訊服務、建築工程、教育服務、金融服務、健康及社會服務、觀光業、文化及運動產業、運輸業、其他行業，延伸出來共有一百六十項子行業，作為各國提出服務業承諾表的參考，但分類標準並不具強制的拘束力。

由於服務貿易自由化並非一蹴可幾，因此須透過連續多邊諮商，以達成

服務貿易更高程度自由化之目標。世界貿易組織會員於是在2000年展開服務貿易多邊談判，2001年11月世界貿易組織第四屆杜哈會議宣告新回合談判啟動（故稱杜哈回合），服務貿易亦納入成為重要的談判議題。

不過，隨著科技進步，網際網路技術及相關行業的快速發展，致使目前世界貿易組織會員所參考的W/120服務業分類表，有許多服務子行業項目難以反映現狀，或未能反映新的服務子行業，造成會員編製服務業承諾表時的技術性困擾，也產生各會員所提交的服務承諾表內容無法一致的問題。服務貿易並不是藉由關稅減讓達到更高的自由化程度，各會員的服務業承諾表對於服務貿易的自由化進展影響甚大。因此，服務業承諾表的改善是關鍵因素。2009年世界貿易組織會員已取得共識，以新承諾表取代舊承諾表的作法，爰決議未來以「取代法」作為後續討論工作的基礎（Working Assumption）。

三、GATS W/120對於觀光及旅遊服務業的分類

服務貿易總協定W/120對於觀光及旅遊服務業之分類如下：

1.旅館及餐廳，包括外燴（Catering）（CPC 641-643）。
2.旅行社及旅遊經紀服務業（CPC 7471）。
3.導遊服務業（CPC 7472）。
4.其他。

根據中華經濟研究院WTO研究中心（2003a）所言，世界貿易組織會員國現行觀光及旅遊服務業開放情形如下：

一百一十四個世界貿易組織會員對服務業貿易總協定所定義的觀光業做出承諾。這個水準比任何其他部門都高，顯示出大多數會員對擴展其觀光部門及增加外國直接投資（Foreign Direct Investment, FDI），以作為推動經濟成長的一部分成果的渴望。依世界觀光組織的看法，觀光部門在烏拉圭回合談判之前已相當自由化，幾無主要障礙存在。

各國提出的承諾表中對於跨國的旅館和餐廳服務供應，由於缺乏技術的可行性，故通常表明為不予承諾。開設新酒吧或餐廳通常必須進行經濟需求測試，欲取得酒類許可證和觀光客導遊執照則有時需要具有公民權。至於商

業組織呈現，通常只有超過一定規模如五十或一百個房間的旅館才保證可進入市場，而小於該規模的旅館則依經濟需求測試結果來決定可否進入。在某些情況下，商業組織呈現需要許可證，而在其他情況下，商業組織呈現則限制在固定的股權數量下。

至於我國的承諾情形為：

1.開放觀光旅館、一般旅館及餐飲（包括提供酒精飲料）服務業。

2.開放旅行社服務業。

3.取得我國合法居留權，並住滿六個月之外國人，得參加我國導遊人員考試。

4.導遊人員僅能以受雇於旅行社之方式，提供導遊服務。

四、觀光活動的標準國際分類

在烏拉圭回合中，世界貿易組織秘書處1990年10月23日的「觀光相關服務分類」傳閱文件（**MTN.GNS/TOUR/W/1/Rev.1**）中，包括一份以世界觀光組織「觀光活動的標準國際分類」（Standard International Classification of Tourism Activities, SICTA）草案為基礎，所擬出的核心觀光活動一覽表。此分類列出約七十種與提供觀光服務相關的特定活動，還有與提供觀光服務部分相關的至少其他七十種活動。世界觀光組織將此分類活動歸屬於W/120部門別中（世界貿易組織，1998），如**表**1-1（英文版參見**附件一**）。此分類表包羅萬象的活動範圍顯示出旅遊觀光業（the Travel & Tourism Industry）其實是相當廣闊與複雜的。

表1-1　SICTA觀光相關活動歸屬於GATS觀光部門分類表（中文版）

部門一　商業服務	
本身所擁有或所租觀光財產的購買銷售或出租	觀光相關商品的租賃
觀光財產的不動產經紀	觀光業和觀光市場的研究
觀光財產的管理	觀光經營和管理諮商活動
汽車的租賃	觀光建築和工程
摩托車的租賃	觀光廣告
休閒車、露營車、有篷拖車的租賃	護照攝影師
船隻和相關設施的租賃	翻譯服務

（續）表1-1　SICTA觀光相關活動的歸屬於GATS觀光部門分類表（中文版）

自行車的租賃 滑雪器材的租賃	諮詢局 觀光客和作業局
備註：SICTA或GATS的分類均未明列觀光診所、觀光援助（與觀光保險相關但不同）和運送 　　　返國服務（可以是觀光援助的一部分）。SICTA在「社區、社會和個人服務」項下包括 　　　「旅客援助協會」（通常由義工組成）。	
部門二　通訊服務	
備註：SICTA或GATS的分類均未明列目的資料基礎。	
部門三　建築和相關工程服務	
商業設施的興建（旅館等） 娛樂設施的興建（滑雪區、高爾夫球場、小艇 碼頭等）	土木工程——運輸設施 度假勝地的住所——第二個家、假日屋
部門四　配銷服務	
觀光配件、行李的零售 專門店的其他觀光配件零售 浮潛和水肺潛水的零售	滑雪設備的零售 露營和健行設備的零售 禮品店和紀念品的零售
備註：配銷權在GATS分類中提及，而非由SICTA提及。	
部門五　教育服務	
旅館學校 有學位觀光課程 娛樂和遊樂園學校	其他觀光相關教育 滑雪教學
部門六　環保服務	
備註：GATS概述的環保服務（污水、廢棄物的處理、衛生設施和部門類似設施，以及其他服 　　　務）提供挑出觀光相關服務的大範圍（例如海灘清理）。SICTA並未明列環保活動。	
部門七　金融服務	
旅遊保險 「所有付款和金錢匯款服務，包括消費者信貸、綜合帳戶、賒帳和借貸卡、旅行支票和銀行匯 票」（GATS）	
備註：1.在本項目下，GATS比SICTA更具體，且GATS的金融服務附錄也比總體的GATS觀光 　　　　服務部門分類表更為具體。 　　　2.「旅遊保險」一詞，SICTA的解釋為「保障離家觀光時發生的意外死亡」，通常亦涵 　　　　蓋醫療協助、住院、因健康理由緊急運送返國，及死亡時屍體的送歸。	
部門八　健康相關和社會服務	
健身設施 旅客援助協會	觀光俱樂部
備註：在健康相關和社會服務項下，GATS和SICTA的分類均明列對觀光客提供專科醫療處理 　　　的服務和活動。	

（續）表1-1　SICTA觀光相關活動的歸屬於GATS觀光部門分類表（中文版）

部門九　觀光和觀光相關服務	
有餐廳的旅館和汽車旅館	速食店和自助餐廳
無餐廳的旅館和汽車旅館	機構的用餐服務，飲食服務的提供
青年旅社和收容所	食物攤、小販賣部、點心攤
露營場地，包括有篷拖車場地	夜總會和餐館戲院
以健康為訴求的住宿場所	旅行社
其他住宿場所	旅遊經紀、套裝行程組合者和批發者
酒吧和其他飲酒場所	售票處
完全服務的餐廳	觀光客導遊

備註：1.關於觀光住宿的標準分類，WTO／UN（聯合國）的建議更具體，且使用與SICTA不同的專門用語。

　　　2.此部分顯示餐廳、酒吧和販賣部，以便進行GATS觀光和觀光相關服務的分類，雖然SICTA認為這部門活動與觀光只有部分相關，卻占了觀光業銷售的相當比率，也構成觀光採購金額的相當比率（20%到60%之間）。

部門十　娛樂、文化和運動服務	

備註：SICTA確認的活動均未歸到對觀光業「有貢獻」的部門別，而占有觀光銷售相當比率的活動包括：

戲劇、音樂和其他藝術活動	自然和野生動物保護區
票務代理的操作	運動設施的經營
其他娛樂活動	與娛樂釣魚相關的活動
遊樂園	博奕活動與賭場經營
各種性質和主題的博物館	娛樂展覽會和商展的經營
歷史地點和建築物	

部門十一　運輸服務	
都市間鐵路乘客服務	當地內陸水路觀光
特別鐵路觀光服務	支援的陸路運輸活動
定期的都市間客車服務	支援的水路運輸活動
長途觀光客車	支援的空中運輸活動
當地觀光車輛	定期的航空乘客運輸
遊輪	不定期的航空乘客運輸
連同工作人員的船隻租賃	連同工作人員的飛機租賃
連同住宿的內陸水路乘客運輸	

備註：GATS和SICTA的分類均未明列電腦訂位系統（CRS）服務。不過，CRS服務明列在GATS的航空運輸服務附錄。

部門十二　未列於別處的其他服務	
國際性觀光組織	

中文資料來源：中華經濟研究院WTO研究中心（2003b）。

段落活動

　　世界貿易組織架構內之「服務業貿易總協定」是目前世界各國於服務業貿易領域中所遵守的最重要規範，以下提出一些議題，請分別討論之。

【活動討論】

一、到目前為止，服務業貿易總協定服務業分類參考文件W/120的最新狀況為何？

二、觀光活動的標準國際分類一覽表是否有助於未來談判人員協商所有對觀光有影響之服務部門的承諾？

三、請針對**表**1-2「SICTA觀光相關活動歸屬於GATS觀光部門分類表」中的部門十一運輸服務，思考台灣有哪些公司有提供這類的運輸服務與活動，並舉例說明之。

第四節　旅遊與觀光產業的重要性

　　旅遊觀光產業可說是世界上最大的產業，也是最大的雇主。由於觀光業屬於高度勞力密集，尤其是在偏遠和鄉村地區，成為就業機會的主要提供者。根據世界旅遊觀光委員會（World Travel and Tourism Council, WTTC）統計，1990年整體觀光業雇用了約1億5000萬名員工，2003年成長到了1億9600多萬雇用人數（WTTC, 2003）。而到2009年止，旅遊觀光業在世界各地共創造了2億1900多萬個職位，相當於全球7.6%的雇員數目，每13.1人就有1人從事旅遊觀光產業。預估2019年雇員數目將上看2億7500多萬，占全球僱員的8.4%（WTTC, 2010）。

　　在如此高的人才需求背後，代表的是旅遊觀光業龐大的旅遊人數以及所帶來的巨大產值。世界觀光組織的資料顯示，在過去的六十年裏，全球旅遊人數幾乎年年創新高。世界國際觀光旅遊從1950年的2500萬人次，攀高到1980年的2億7700萬，以及1990年的4億3800萬人次。1990年之後雖然受到外在環境的影響，如2001年911事件、2003年SARS疫情影響，不過2004至2007年全球觀光產業每年成長率仍都高於4%，這樣的成長規模大約可支撐全球

經濟的5%左右。2008年國際觀光旅遊持續成長至9.2億人次，然而2008下半年開始到2009年爆發金融危機，使得2009年國際觀光旅遊人數估計下滑至8.8億人次（UNWTO, 2009; UNWTO, 2010a）（見**圖**1-6）。不過2010年景氣回溫，旅遊業預計將成長3%至4%（見**圖**1-7），長期預估2020年將成長至16億人次的水準，是目前的2倍（UNWTO, 2010b）。

在產值上，旅遊觀光業是一國或一地理區域內觀光客的消費支出總和（The sum total of tourist expenditures）。由於旅遊觀光業在世界各地迅速發展，1990年代初就超過石油工業和汽車工業，成為世界上最龐大兼發展最快的經濟活動，不但在世界各國發展經濟中占了一席之地，也已成為主要的國際貿易事業之一。依據世界觀光組織的統計，國際旅遊觀光業總出口收入（Export Income）在2008年達1兆1,000億美元，旅遊觀光出口占世界商業服務出口的30%，對國內生產毛額（Gross Domestic Product, GDP）的平均貢獻度約占5%（UNWTO, 2009）。而2009年因油價、匯率、金融海嘯的影響，對國內生產毛額的貢獻度預期將低於2008年[1]。即便如此，旅遊業的發展對勞動就業、外匯收入、國際收支以至整個經濟體系，都有著舉足輕重的影響。

因此，世界各國越來越重視旅遊業發展，日本響亮地揮出「觀光立國」的旗幟，韓國也提出了「全體國民旅遊觀光職業化，全部國土觀光資源化，旅遊觀光設施國際標準化」的策略。在因應國際金融危機中，不少國家也制定了計畫，把發展旅遊觀光業作為拉抬經濟的重要措施。如美國制定旅遊觀光促進法，設立旅遊觀光促進基金，以帶動經濟增長。西班牙政府通過旅遊觀光促進計畫，每年預計投入15億歐元用於促進旅遊觀光業發展。韓國則設定目標，預計至2012年訪韓遊客須達到1000萬人次。顯見各國在不景氣中，均看好旅遊觀光業這無煙囪產業為「朝陽產業」，全力發展旅遊觀光業作為重要施政策略。而中國旅遊市場不但不受2009年金融危機的影響，還成為世界上繼美國、西班牙、法國之後第四大入境旅遊觀光接待國，以及亞洲最大的出境旅遊觀光客源國，正在形成世界上最大的國內旅遊市場。至於台灣，

[1] 根據世界旅遊觀光委員會的統計：旅遊觀光對國內生產毛額的貢獻度約占9.5%，產值為5兆多美元（WTTC, 2010）。由於世界旅遊觀光委員會是以自行建立的觀光衛星帳推估模式，預測各個國家、區域及全球觀光之發展、趨勢及對經濟的貢獻，但由於是以模式來推估未來趨勢，數據常與各國依實際統計資料編製的帳表有相當落差（交通部觀光局，2009）。不過，對於2008至2009年旅遊觀光業雇員數目占全球雇員的比例，兩者均統計在6%至7%之間，並沒有太大的差異。

單位：百萬人次

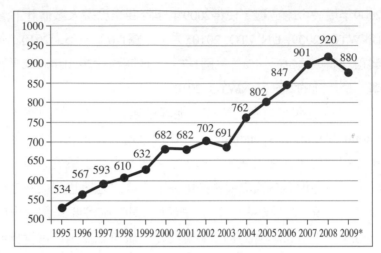

註：*為估計值

圖1-6　全世界入境觀光（國際觀光客）人數

資料來源：UNWTO (2010a).

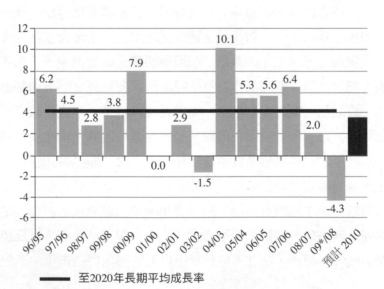

━━━ 至2020年長期平均成長率

註：*為估計值

圖1-7　全世界入境觀光（國際觀光客）人數年成長率

資料來源：UNWTO (2010a).

根據世界觀光組織初步估計，2009年台灣與瑞典、澳洲一樣，國際觀光客人數均呈現兩位數字的成長（UNWTO, 2010a），成效斐然。

　　旅遊觀光業作為快速發展的現代服務業，垂直和橫向產業的關聯度高，涵蓋範圍廣，就業帶動力強，消費潛力大，在國民經濟中占有越來越重要的地位，對於國家調整經濟結構、轉變發展方式，以及提高國際競爭力，都具有非常重要的意義。

 段落活動

　　表1-2為我國觀光局所統計的台灣歷年旅遊觀光就業人數估算，目前我國所呈現的就業人數是以設算的全職員工人數（Full-Time Employees, FTE）來估算，臨時員工數則會以一定比例「平減」換算為全職員工人數。其中以餐飲業、陸上運輸業以及住宿服務業所能創造的觀光就業機會最多。

表1-2　台灣歷年觀光就業人數比較表

年	觀光就業人數	年成長率
88	301,867	--
89	328,090	7.99%
90	270,546	-21.27%
91	260,206	-3.97%
92	180,807	-43.91%
93	266,119	32.06%
94	224,048	-18.78%
95	260,641	14.04%
96	263,526	1.09%

資料來源：交通部觀光局（2009）。

【活動討論】

一、請討論觀光旅遊業是否為我國最大的產業。

二、由於觀光產業常將部分工作外包（例如旅館業將清潔工作外包），加上近年來派遣人力興起，此情形對於**表**1-2中所估算的就業人數有何影響？

三、我國觀光就業人數在民國90年、92年與94年分別有成長率下滑的現象，試比較**圖**1-7，分析其原因。

Chapter 2

旅遊與觀光的發展

 第一節　前言

　　世界觀光組織對於觀光（Tourism）的定義是：「為了休閒、業務及其他特定目的，離開日常生活範圍，且在同一地點停留不超過一年的旅行活動」。由此可見，旅行目的、日常活動範圍和旅行期間的長短，是世界觀光組織用以界定觀光活動的三項關鍵要素。此定義認可觀光旅遊包含的活動相當廣泛，不只侷限在傳統認知的休閒旅遊活動而已，引起人們旅行的動機已經拓展到由教育與文化、休閒與娛樂、種族傳統及其他動機所促成（陳思倫等，2005）。因此在現代極具競爭的服務事業體系中，旅遊觀光業隨著產業結構環境的快速變化與提升，服務對象以及服務範圍也隨之改變與擴張。為了更完全了解現今的旅遊觀光產業，深入地探討觀光業的起源、演進與發展是有必要的。

　　根據Weaver與Lawton（2006）所言，西方的旅遊觀光發展以1500年為分界點，可分為二大時期：前現代觀光（Premodern Tourism）與現代觀光（Modern Tourism）。而後者以1950年為分界點，又將現代觀光時期分為現代早期觀光（Early Modern Tourism）以及當代觀光（Contemporary Tourism），如圖2-1所示。

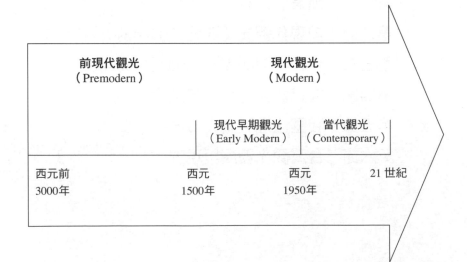

圖2-1　旅遊觀光之發展時期

資料來源：Weaver and Lawton (2006).

 第二節　前現代觀光（西元1500年前）

一、美索不達米亞與其他古文明

　　史前時期的人類逐水草而居，為了獲取食物、飲用水和安全的居住地，產生了旅行的需求，因此旅行可以說是游牧民族的生活習慣。當人類移居到美索不達米亞——底格里斯河和幼發拉底河中間之處（見圖2-2），因該地域為沖積平原，地勢開闊、地質肥沃，這使得美索不達米亞開始出現城邦，以建設灌溉系統，從事農耕。

　　西元前4000至3000年是美索不達米亞由史前時期轉向歷史時期的開始，各種制度、思想、禮儀和技術逐漸成熟。美索不達米亞的蘇美人發明了貨幣、車輪、馬車、楔形文字，開展了商務交易與商務旅行，也創造了富有階層與有閒階級（Leisure Class）。隨著可支配時間（Discretionary Time）以及可支配所得（Discretionary Income）的增加，加上早期的城市如烏爾（Ur）和尼普爾（Nippur）因人口太過擁擠，促使這群精英階層出現旅遊的需求，並與旅遊活動產生關聯。此外，當時對鄉間地帶的管理架構與市民的社會秩序等，也帶動了旅遊目的地與周遭過境區域的發展。

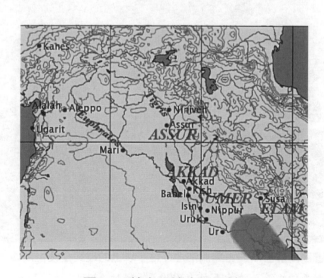

圖2-2　美索不達米亞區域

資料來源：英文維基百科（2009）。網址：http://en.wikipedia.org/wiki/Mesopotamia。
　　　　　本圖內容版權宣告為公有領域。

二、希臘羅馬時期

古希臘羅馬時期時間約為西元前3200年至西元400年。古希臘時期與旅遊相關者為奧林匹克運動會，每四年舉辦一次的大會估計可吸引成千上萬的觀賞者與參賽者，因此奧林匹亞（Olympia）——奧林匹克運動會的舉辦地點，可說是最早旅遊觀光的度假地點，而奧林匹克運動會則是第一個有歷史紀錄的運動／特殊活動觀光的典範。與美索不達米亞居民和埃及人一樣，古希臘人負擔得起旅遊者，均是社會上少數的精英階層。不過值得注意的是，受到當時盛行的哲學文化所影響，古希臘社會認同的旅遊，是利用休閒時間進行提升自身對藝術、智力與體育的活動。

至於古羅馬的旅遊觀光發展，因受到技術、經濟、政治的影響，旅遊活動在當時相當盛行。此乃歸因於羅馬帝國龐大的人口與道路系統的改良，廣布的道路系統，不但有軍事的用途，更有利於人民進行商業、政治、社會、宗教的活動，助長旅遊與觀光的盛行。雖然旅遊同樣也是精英階層才負擔得起的活動，但與希臘人不同的是，古羅馬人將旅遊視為一種娛樂假期（Pleasure Holidays），也因此衍生了一系列旅遊相關的紀念品、旅遊指

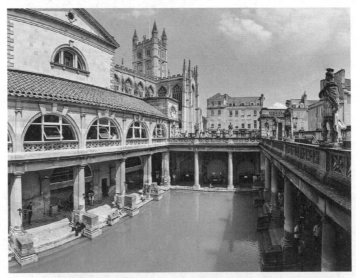

英國西南部巴斯的古羅馬浴池，柱子以上的建築是後世所重建

資料來源：英文維基百科（2009）。網址：http://en.wikipedia.org/wiki/Bath,_Somerset。本圖內容版權宣告為GFDL，作者：David Iliff。

南、運輸與住宿的商業銷售種類。驛站也開始在道路邊設立，當時具有身分地位及財富的貴族聘用精通外語、身體強壯的挑夫擔任護衛，此群挑夫稱為Courier，可說是領隊及導遊之前身。

伴隨著旅遊的興起，旅遊的景點也大幅增加，著名的旅遊勝地如位於義大利的龐貝城（Pompei）、英國的巴斯（Bath）、以色列北部的提比略（Tiberius）溫泉勝地等，部分景點甚至到現在仍是著名的觀光勝地。此外，富有的羅馬人在海邊通常擁有別墅，避免冬天的嚴寒與夏天的酷熱；例如第一世紀時那不勒斯灣（Bay of Naples）的周邊遍布別墅，被視為是早期的度假區。少數能負擔長途旅行的羅馬人，則偏愛到希臘或特洛伊（Troy）欣賞藝術文化，或到埃及看金字塔。

三、黑暗時期與中世紀時期

西元476至1453年為中世紀時期（Middle Ages），在編史上是從羅馬帝國的滅亡到文藝復興開始。5世紀羅馬帝國的瓦解摧毀了羅馬時期旅遊觀光發展的榮景，基礎建設惡化，精英階層與城市快速減少，內戰、戰爭以及政治版圖的改變，使得旅行的舒適度和安全性大為降低。這段時期歐洲沒有一個強而有力的政權來統治，頻繁的戰爭導致科技和生產力發展停滯不前，人民生活在毫無希望的痛苦中，所以在歐美普遍稱之為「黑暗時期」（Dark Ages）或中世紀前期（Early Middle Ages），傳統上認為這是歐洲文明史上發展比較緩慢的時期。

在這段時期與旅遊現象有關的活動是「朝聖之旅」（Pilgrimage），歐洲中世紀的朝聖之旅，是以基督教的贖罪信仰為基礎、以旅行為手段所從事的宗教教化活動。在羅馬帝國的教難時代，基督徒經常在殉教者的遺骸前舉行禮拜彌撒，分享殉道者的堅定信仰，建立起聖人崇拜的朝聖之旅傳統。至中世紀，歐洲基督教社會的朝聖之旅已發展成為與社會、經濟、政治、法律、文化等緊緊相繫的宗教禮儀（王芝芝，2006）。值得注意的是，朝聖之旅並不是富人的專利，即便是最貧困的人都可以參加，所以是一種大眾的現象。大眾願意甘冒風險到宗教聖地，為本身的罪惡尋求解脫，同時也為單調沉悶的生活提供一個舒緩的機會。

此外，這段時期另一種主要的旅遊方式是「十字軍東征」（the

Crusades），雖然這是宗教性的軍事行動，十字軍本身不是觀光者，而是以捍衛宗教、解放聖地為口號，以政治、宗教、社會與經濟目的為主，對亞洲西側進行侵略戰爭；然而透過十字軍，使得貿易與思想交流得以繼續，讓歐洲得以與外面世界交流，反而奠定了早期歐洲人旅遊發展的基礎。

延伸閱讀

巴斯溫泉

西元前43年，羅馬大軍入侵英國，行軍途中在巴斯發現溫泉，古羅馬人深信此乃上帝創造的奇蹟，便在溫泉附近建造起宏偉的神殿。巴斯溫泉發源於地下3,000公尺，水溫終年保持攝氏四十六度，泉水中富含四十三種礦物質。2000年來巴斯泉水仍汨汨不息，喬治王朝風格的古典建築及古羅馬帝國留下的溫泉浴池，使巴斯成為世界著名的溫泉療養勝地之一。位於英國西南部的巴斯溫泉是英國唯一的溫泉，被聯合國教科文組織列為世界三大古蹟之一。這個著名的溫泉城在早期羅馬人居住時期遺留下不少公共浴池、澡堂建築，18世紀澡堂風再度風靡時，巴斯才又再度為人們所注意，並加以開發建設，呈現今日的巴斯樣貌。對於古羅馬人，澡堂／浴池是社交活動的重要場所，從洗澡的香料、按摩油的品質、隨從的多寡等，都可以看出一個人的社會地位。更重要的是，澡堂／浴池提供了交換意見與談論的場合，許多的商業交易也在澡堂／浴池中進行。

資料來源：台灣建築報導雜誌社（2005）。〈巴斯溫泉浴池〉。《台灣建築》，第116期。

 ## 第三節　現代早期觀光（1500至1950年）

歐洲的文藝復興時期約自1450年開始到1600年，在中世紀「新藝術」的基礎上，發展出追求人性的解放與內心情感的抒發與表達，使得人文主義抬頭，為當時歷史、藝術的文化之旅奠定基礎，開啟了1500至1950年的「現代早期觀光」（Early Modern Tourism）。

一、大旅遊

大旅遊（Grand Tour），又稱海外旅遊，是銜接中世紀時期與當代觀光（Contemporary Tourism）的主要環節。盛行於16到19世紀，大旅遊是英國與北歐貴族為了培育年輕的下一代，到歐洲大陸以教育與文化為主要目的的旅行，期望下一代多方學習不同的文化與語言。大旅遊並沒有固定的路線與時程，但通常有特定的地點。巴黎經常是大旅遊的第一站，接下來花費一年甚至更多的時間去造訪義大利主要的城市，如佛羅倫斯、羅馬、那不勒斯以及威尼斯。到這些文化中心旅遊是進入上流精英階級的必修功課。回程時則通常取道瑞士的阿爾卑斯山脈，經過德國進入荷蘭，這些都是在16世紀中期文藝復興藝術開花結果的國家。因此大旅遊的初始動機除了教育、文化外，還包含了科學、好奇、藝術、生涯發展，以及建立上流社會的關係等。

到了17世紀末期，大旅遊已由上流階級拓展至富裕的中產階級，旅遊的時間與地點隨之縮減，地點也以德國與阿爾卑斯山較受歡迎。參加大旅遊的人口比例甚至占了英國18世紀當時人口的7%至9%。旅遊的動機單純建立在觀光與遊覽，遊樂的目的已多於教育目的。

大旅遊對於英國有著深遠的影響，英國的文化與社會趨勢由參與過大旅遊的人士從歐洲帶回的觀點為主。而大旅遊地點的經濟因為紀念品的交易與當地導遊的需求，也受到了影響。因此大旅遊是世界旅行風氣的啟蒙期，也是現代觀光業的開端。

二、工業革命時期

19世紀開始進入工業革命的時代，人類生活由鄉村農業型態轉為都市工業生產模式，就業環境因此改變。越來越多人有能力負擔得起旅遊，此時旅遊的動機以遊樂、健康與好奇心為主。基礎建設與科技的發明助長了旅遊的風氣，鐵路的發展帶動了到海邊的度假潮，蒸氣輪船的發明促進了海外旅遊，甚至英國在1871年宣布「銀行假日法案」（Bank Holiday Act），每年增加四天的國定假日（公休日），工人被鼓勵利用星期日休假或到教堂做禮拜。這些都為20世紀的大眾旅遊觀光奠下根基。

在工業時期還有一重要發展，那就是**旅行社的興起**。1841年7月5日，湯

瑪士・庫克（Thomas Cook）以折扣的價錢包下一整列火車，載著一群工人從英國萊斯特（Leicester）到拉夫堡（Loughborough）去參加一個大型的禁酒會議，這個無心的舉動造就了當代旅遊觀光象徵性的開端。在遊覽地點與人數漸漸增加後，湯瑪士・庫克成立了世界第一家旅行社——Thomas Cook & Son，在1845年開始經營倫敦到萊斯特的定期遊程，1863年以後則開始經營國際觀光旅遊，如從倫敦到瑞士阿爾卑斯山。到了1870年後期，Thomas Cook & Son在世界各地已擁有六十個辦事處，而且發展了現代旅行支票的前身，稱為Circular Note，以幫助旅客在國外進行匯兌。

延伸閱讀

湯瑪士庫克旅行支票與集團簡介

湯瑪士庫克集團（Thomas Cook Group plc）的全球金融服務子公司Thomas Cook Global and Financial Services（TCFS），在2001年9月被英國通濟隆（Travelex）公司收購，並於併購後成為通濟隆發行旅行支票二種品牌中的一種。目前通濟隆發行Thomas Cook MasterCard及VISA Interpayment旅行支票。併購TCFS後的通濟隆，英文名字改為Travelex Global & Financial Service Ltd.，中文名稱為「通濟隆全球及金融服務有限公司」。目前是全球最大的零售匯兌業務營運商，擁有全球最大機場外幣兌換店網絡，並在三十五個國家開設了七百多間的外匯兌換店，每年服務超過2,900萬名顧客。

不過在上述併購案中，並不包含湯瑪士庫克集團旗下的旅遊事業部門，目前湯瑪士庫克集團旗下依地理位置有五個分公司：

1. 英國和愛爾蘭（UK & Ireland）：包含英國和愛爾蘭觀光事務和英藉航空（Thomas Cook Airlines）。
2. 歐洲大陸（Continental Europe）：包含比利時、荷蘭、波蘭、匈牙利、捷克、法國、德國、奧地利和瑞士的事務。
3. 北歐（Northern Europe）：包含瑞典、挪威、丹麥和芬蘭的事務。
4. 德藉航空（German Airlines）：包含由Thomas Cook所營運的Condor Flugdienst以及Condor Berlin航空公司。
5. 北美洲（North America）：包含加拿大和美國的事務。

其中英國和愛爾蘭湯瑪士庫克公司是英國第二大休閒旅遊集團，員工超過19,000名。經營的業務包括湯瑪士庫克航空公司、八百家旅行社（Thomas

Cook and Going Places）、湯瑪士庫克電視頻道、金融服務（如匯兌、信用卡等），以及旅遊保險（Travel Insurance Policies）。

資料來源：通濟隆（Travelex）香港有限公司，http://www.travelextravel.com.hk；以及Thomas Cook網站，http://www.thomascook.com/。

庫克旅遊真正走入大眾化是在1851年，契機是在倫敦舉行的萬國工業博覽會（the Great Exhibition）。湯瑪士·庫克為參加博覽會的遊客，提供了全包式的旅遊方式，包含交通運輸、住宿、導覽、餐飲以及其他服務，並透過大量的訂單降低成本，以經濟實惠的價格成功吸引16萬名顧客。湯瑪士·庫克把工業革命的生產原則與技術，實際運用在旅遊觀光產業，可說是旅遊管理上的先驅者，不但促進且照顧到消費者對旅遊產品的需求。當然湯瑪士·庫克的成功也必須歸因於工業革命時代交通工具（鐵路與輪船）與電信設備（電報）的發明，才能使其成功創造旅遊市場，提供服務。由於旅行不再只是富裕人家的專利，湯瑪士·庫克也因此被譽為是「旅行社之父」。

湯瑪士·庫克
資料來源：英文維基百科（2009）。網址：http://en.wikipedia.org/wiki/File:Thomas.Cook.jpg。本圖內容版權宣告為GFDL。

三、後庫克時期（Post-Cook Period, 1880至1950年）

由於湯瑪士·庫克成功的經營模式使然，1870年後，旅遊觀光產業有了大躍進。加上科技的發展日新月異，1908年亨利·福特（Henry Ford）發明汽車，逐步成為出外旅遊的代步工具。1919年開始有定期航空班機，往返大西洋與歐洲大陸。這段時期旅遊成長快速的熱門地點以工業化區域為主，例

Chapter 2 旅遊與觀光的發展

如美國、西歐與澳洲。而英國本土的旅遊觀光亦相當繁榮，到1911年，估計有55%的英國人曾經參加過當天來回的海邊遊覽行程，20%的人則參加過到海岸度假區的過夜行程（Burton, 1995）。

相較之下，國際旅遊不若國內旅遊受歡迎，部分原因為中產階級與藍領階級到國外旅遊的可能性，只能在有共同邊境的國家，例如加拿大與美國、法國與比利時等；此外，1880到1950年這段時期歷經過了二次戰爭的洗禮與經濟蕭條。1890年第一次全球經濟不景氣，接下來是第一次世界大戰（1914至1918年），雖然1920年旅遊觀光業逐漸復甦，但1930年代隨之而來的經濟大蕭條（Great Depression）以及第二次世界大戰（1939至1945年），都再次重創旅遊觀光業。不過諷刺的是，長期來看，戰爭卻刺激了旅遊觀光產業的績效，戰爭的場地、軍人的紀念碑變成了觀光吸引物，此即所謂的「黑暗觀光」（Dark Tourism）；在戰爭的促使下所發明的噴射機，使得旅遊運輸業的載運人數一日千里。

延伸閱讀

放大你的格局，人一輩子要有一次壯遊

「傳統上，空檔年（the Gap Year）就是歐洲年輕人『轉大人』的階段，他們絕大多數是藉由出國壯遊（Grand Tour），來完成這項成年禮。」

「壯遊，指的是胸懷壯志的遊歷，這包括了三項特質：旅遊時間『長』、行程挑戰性『高』、與人文社會互動『深』，特別是經過規劃以高度意志徹底執行。壯遊不是流浪，它懷抱壯志，具有積極的教育意義；它與探險也不太相同，壯遊者不侷限於深入自然，更深入民間，用自己的筋骨去體驗世界之大。」

「這名詞源自於唐朝，那是一個壯遊的時代。高僧玄奘到天竺（印度）取經，就是古今中外最知名的壯遊之一；連詩聖杜甫都曾在蘇州準備好船，差點東遊到日本，他自傳性的《壯遊詩》就寫道：『東下姑蘇台，已具浮海航。到今有遺恨，不得窮扶桑……』也因為這首詩太有名，留下『壯遊』一詞。」

「壯遊的價值，在於對於人的改變。古今中外，有太多例子是經歷壯遊而改變人生，甚至提升人類的文明。三、四百年來，西方社會的壯遊傳統，

已經沉澱到社會的最底層。」

　　「壯遊文化在台灣社會裏失落了。」蔣勳從儒家「父母在，不遠遊」的文化根柢分析，華人的文化裏，貧窮的時候是能夠闖的，可是一旦富有，就過度保護子女。「下一代失去了闖的能力，很容易腐敗掉，我覺得我們的競爭力都會失去。」

資料來源：節錄自陳雅玲著（2007），賀先蕙研究。《商業周刊》，第1004、
　　　　　1005期，2007年2月19日。

 ## 第四節　當代觀光（1950年迄今）

　　二次大戰結束後，國際關係改善，加上交通發達，中產階級迅速成長，成為旅遊的主要階層，因此邁入大眾旅遊（Modern Mass Tourism）時代。圖2-3顯示，全球入境觀光（International Tourist Arrival）的趨勢從1950年起持續成長，到2008年已經成長超過36倍，從2,500萬到9.2億人次；國際觀光收入（International Tourism Receipts）從20億增長到9,440億美元！這段期間只有受到1980年代經濟蕭條、2001年911恐怖事件、2003年SARS加上伊拉克戰爭，以及2009年金融危機的影響，導致成長率下滑，其餘時間入境觀光人次均穩定成長，尤其在1995、1996、2000、2004至2007年，均屬於成長快速期。

　　圖2-3亦顯示旅遊觀光的發源地歐洲依舊是最受歡迎的地區，美洲在2000年前維持第二的位置，不過最近幾年已被亞太地區迎頭趕上，尤其中國這幾年開放已吸引大批國際觀光客，未來成長不容小覷。非洲與中東雖然起步較晚，但未來觀光旅遊的成長亦值得持續關注。換言之，新興觀光據點正穩定地擴展並分食觀光市場的大餅。就區域的觀點而言，半個世紀以來，西歐和北美一直為國際觀光客集中的地區，占全球觀光人口70%，惟自1999年起，隨著許多新興觀光據點的興起，歐美的國際觀光客人次已呈現逐漸萎縮的現象。東亞及太平洋區域乃此一觀光市場移轉的最大贏家，走過1997及1998年的亞洲金融危機陰霾，此區域在1999年的國際觀光客人次創下有史以來的新高，超過全球總觀光人次的14.7%，並逐年增加，尤其在美國遭受911事件後，國際觀光客轉進東亞及太平洋地區日趨明顯（交通部觀光局，2001）。

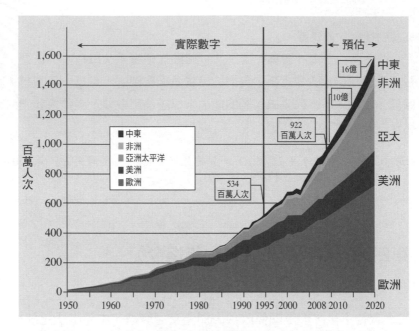

圖2-3　**1950至2020年入境觀光（國際觀光客）人數**

資料來源：UNWTO (2009).

一、最多國際觀光客造訪的國家

根據國際觀光組織的統計，2008年最受遊客歡迎的國家（Most visited countries by international tourist arrivals）前三名為：法國、美國與西班牙，中國排名第四，**表**2-1為2008及2007年前十名最多國際觀光客造訪的國家。與2007年相較，2008年下半年由於世界金融危機之故，逐漸有部分國家受到影響，不過對於烏克蘭與土耳其的影響較小。

二、國際觀光收入

根據國際觀光組織的統計，2008年國際觀光收入（International Tourism Receipts）排名前三名的國家為：美國、西班牙與法國，中國排名第五。**國際觀光收入**，係指一個國家因國際旅客在其境內直接或間接支付各項費用所獲得之收入；包括旅館內各項支出費用、購物費、旅館外餐飲費、娛樂費、境內交通費和雜費各項，但不含國際間的交通費用。**表**2-2為2008及2007年國

表2-1　2007至2008年最多國際觀光客造訪的國家

2008 排名	國家	洲	百萬（人次）		變動率（％）	
			2007	2008	07/06	08/07
1	法國	歐洲	81.9	79.3	3.9	-3.2
2	美國	北美	56.0	58.0	9.8	3.6
3	西班牙	歐洲	58.7	57.3	1.1	-2.3
4	中國	亞洲	54.7	53.0	9.6	-3.1
5	義大利	歐洲	43.7	42.7	6.3	-2.1
6	英國	歐洲	30.9	30.2	0.7	-2.2
7	烏克蘭	歐洲	23.1	25.4	22.1	9.8
8	土耳其	歐洲	22.2	25.0	17.6	12.3
9	德國	歐洲	24.4	24.9	3.6	1.9
10	墨西哥	北美	21.4	22.6	0.1	5.9

資料來源：UNWTO (2009).

際觀光收入之前十名國家。與**表**2-1對照下可見，觀光客人次與觀光收入不見得成正比。如烏克蘭與墨西哥，雖然2007與2008年都在最多國際觀光客造訪的前十名，但由於其生活水準與消費相對較低，因此與國際觀光收入不成比例。

表2-2　2008年及2007年國際觀光收入

2008 排名	國家	洲	國際觀光收入（單位：10億美金）		變動率	
			2007	2008	07/06	08/07
1	美國	北美	96.7	110.1	12.8	13.8
2	西班牙	歐洲	57.6	61.6	12.8	6.9
3	法國	歐洲	54.3	55.6	17.1	2.4
4	義大利	歐洲	42.7	45.7	11.9	7.2
5	中國	亞洲	37.2	40.8	9.7	9.7
6	德國	歐洲	36.0	40.0	9.9	11.0
7	英國	歐洲	38.6	36.0	11.6	-6.7
8	澳大利亞	澳洲	22.3	24.7	25.0	10.6
9	土耳其	歐洲	18.5	22.0	9.7	18.7
10	奧地利	歐洲	18.9	21.8	13.5	15.4

資料來源：UNWTO (2009).

三、國際觀光支出

　　根據國際觀光組織的統計，2008年國際觀光支出（International Tourism Spenders/Expenditure）排名前三名的國家為：德國、美國與英國，中國排名第五。**國際觀光支出**，指一個國家的國民因出國旅行而消費的金額，包括旅館內各項支出費用、購物費、旅館外餐飲費、娛樂費、交通費和雜費等各項。**表**2-3為2008及2007年國際觀光客支出之前十名國家。根據德國銀行調查顯示，德國人2007年為出國旅遊支付達610億歐元，是世界觀光旅遊高消費族群之首。德國Nielsen Online統計顯示，2008年4月約有2,000萬德國人瀏覽旅遊網站。由於德國有薪假期一年約為二十七天，有62%的德國人會在5月到10月中上網預訂遊程，上網者中有超過86%的人會安排十四天的假期。另由VDR Business Travel Report Germany 2008資料中可知，每三名雇員中就有一名安排至少一次的商務旅遊；2007年有1億6,660萬次商務旅遊，與2006年相比增加了5.6%，消費約487億歐元。德國人民消費需求及消費水準，由此可見（賴瑟珍、劉喜臨，2009）。

表2-3　**2008年及2007年國際觀光支出**

2008 排名	國家	國際觀光支出（單位：10億美金）		當地幣值變動率（%）		人口（百萬）	平均每人支出金額
		2007	2008	07/06	08/07	2008	美金
	全世界	857	943			6,724	140
1	德國	83.1	91	2.9	2.0	82	1,108
2	美國	76.4	79.7	5.9	4.4	304	262
3	英國	71.4	68.5	4.1	4.4	61	1,121
4	法國	36.7	43.1	7.9	9.6	62	693
5	中國	29.8	36.2	22.5	21.4（美金）	1328	27
6	義大利	27.3	30.8	8.4	4.9	59	519
7	日本	26.5	27.9	-0.2	-7.6	128	218
8	加拿大	24.7	26.9	13.3	8.4	33	810
9	蘇俄	22.3	24.9	22.1	11.8（美金）	142	175
10	荷蘭	19.1	21.7	2.6	6.2	17	1,301

資料來源：UNWTO (2009).

比較2007與2008年的增長率，除了中國（以美金為單位，增加21%）外，蘇俄（以美金為單位，增加12%）同樣也是表現特別突出的國家，法國（10%）與加拿大（8%）的表現亦佳。不過日本從2006年開始出現下降的趨勢，尤其08/07的成長率下滑了7.6%。值得注意的是，2008年下半年雖受到金融風暴的影響，但新興旅遊市場的成長力道依舊強勁，許多國家的成長率高達15%以上，如巴西、匈牙利、南非、印度、烏克蘭、保加利亞、中國、沙烏地阿拉伯、阿拉伯聯合大公國、馬來西亞、埃及與阿根廷等。

段落活動

根據英文《中國郵報》（*The China Post*）2010年1月22日的報導："Over-exploited travel hotspots: To visit, or not to visit?" 中指出，全世界前十大觀光客最多的城市為：

1. 巴黎（法國）。
2. 倫敦（英國）。
3. 曼谷（泰國）。
4. 新加坡。
5. 紐約（美國）。
6. 香港（中國）。
7. 伊斯坦堡（土耳其）。
8. 杜拜（阿拉伯聯合大公國）。
9. 上海（中國）。
10. 羅馬（義大利）。

【活動討論】

一、請與表2-1做比較並思考其異同。

二、請思考這些城市具有哪些觀光吸引物（Attraction）？

第五節　我國旅遊與觀光發展

　　中華文化發源於黃河流域，具交通便利、幅員廣大的優勢。我國的旅遊活動淵源甚早，根據不同朝代可分為上古、中古、近代與現代四個階段（曹勝雄等人，2008），搭配Weaver與Lawton（2006）對西方觀光發展之分界時期，以下簡述各朝代旅遊發展概況。

一、前現代觀光（Premodern Tourism，西元1500年前）

(一)上古時期

1.夏朝：夏禹在禹縣建立了鈞台，各國諸侯曾在此舉行盛大的慶典，各地前來觀光者為數甚多，這是我國正式有觀光之盛舉。

2.周朝：周穆王酷愛旅行，曾北驅犬戎，東平徐戎，南討荊越，向外擴展勢力。個人喜愛旅遊，遠遊今日之青海，登5,000尺的祁連山，是我國歷史最早的旅行家。

3.春秋戰國：諸侯均創建龐大船隊在江河活動，為藉機考察與擴張勢力以利執政的遠遊。至聖先師孔子周遊列國十四年，其本身亦鼓勵人們前往他國，從事遊學訪問的學術之旅。

(二)中古時期

1.秦朝：秦始皇大興土木與交通，平定六國後即開始五次大巡遊。著名的馳道是專為秦始皇所設的觀光大道，還有大運河的建設，以利始皇遊歷天下。

2.西漢：漢武帝愛巡遊，曾先後七次至沿海地區巡察，多次登泰山。派遣外交家張騫通西域出使十三年，以絲綢之路開拓了中西交流，因此漢武帝被尊稱為我國的旅遊宗師。漢朝的旅行風氣盛行，十里有亭，且私人旅館普設，所以食宿極為方便。

3.東漢：和帝時出使西域的班超派遣甘英前往波斯灣的安提阿克城，為歷史上第一位到達波斯灣的外交家。

4.東晉：朝聖旅行家法顯六十歲時立願西行求法，從長安出發經陸路至

天竺（印度），求得佛教戒律後由海陸東返，是我國歷史上最早的朝聖旅行家。

5. 南北朝：宋文帝時，馬來半島的婆皇（馬來西亞檳城）、印尼列島的訶羅單（蘇門答臘）等前來進貢通好，民間經貿與旅遊活動活絡。

6. 隋朝：隋文帝時交通極為順暢，洛陽、長安均為文化城市，吸引了來自日本與韓國的留學生以及觀光客。

7. 唐朝：交通進步，觀光活動益加頻繁，旅館事業也隨之發達。長安是當時重要的觀光都市。

(三)近代時期

1. 宋朝：長期以來藉絲綢之路建立東西經濟文化交流與海外諸國聯繫，隨著海外交通發展促使旅客來往，而旅遊活動也隨之發達。

2. 元朝：帝國建立後驛道初闢，沿途廣設驛站，對於交通甚有貢獻。當時從外國到中國的旅客甚多，馬可・波羅（Marco Polo）所著的遊記對觀光事業發展極具貢獻。

二、現代早期觀光（Early Modern Tourism，1500至1950年）

1. 明朝：由1368至1644年，正好橫跨現代早期之旅遊觀光開始的1500年。明朝的鄭和是我國的大航海家，曾七次下西洋，足跡遠至非洲東岸及紅海海口（見**圖**2-4）。此外，明太組修建高樓，美化南京市容，倡導觀光建設。

2. 清朝：閉關自守，導致旅遊業衰退。中英鴉片戰爭後，對外必須開放門戶，西方各國來台經商人士日增，對我國實施經濟侵略，並與清廷產生諸多衝突。期間因陸續有西方文明的輸入，使我國旅遊事業有了新的觀念。當時一些洋務活動也出現海外留學的熱潮，而逐漸恢復了出入中國門戶的國際性旅遊活動。

3. 現代時期：第一次世界大戰後，各國為求經濟建設，莫不致力於觀光旅遊事業的發展。我國順應國際潮流，開始興建西式旅館；民國17年北伐成功後，更積極的改善交通建設，在各地成立旅行社與相關機構，加上不斷的倡導與宣傳，帶動了當時旅行的風氣。不過隨著第二

圖2-4　鄭和航海圖第一頁

資料來源：中文維基百科（2009）。網址：http://zh.wikipedia.org/zh-tw/
%E9%84%AD%E5%92%8C%E8%88%AA%E6%B5%B7%E5%9C%96。本
圖內容版權宣告為公有領域。

次世界大戰的爆發，觀光事業也受到嚴重的打擊。

三、當代觀光（1950年迄今）

由於戰爭失敗導致國民政府撤退到台灣，因此1950年之後，我國的當代
觀光（Contemporary Tourism）將以台灣觀光發展為主，並於下節詳加介紹。

延伸閱讀與討論

中古時期世界第一大都——唐朝長安

唐朝是中國多民族統一國家的重要發展時期。各民族間的經濟文化交流密切，唐朝疆域亦空前廣大。唐朝時候，中國經濟和文化處於世界先進地位，對外交通比過去發達，唐和亞洲、歐洲等各國之間的往來出現前所未有的盛況。

唐朝長安，既是全國的政治中心，又是亞洲各國經濟文化交流的中心，有來自各國的少數民族和亞洲各國人士，成為一座國際性的大城市。長安城面積近84平方公里，比今日西安城牆內的面積大10倍，是中國歷史上最大的城市，在當代也是世界第一大都（為同時期的東羅馬帝國首都君士坦丁堡的7倍大，是西元800年建立的阿拉伯帝國首都巴格達城的6.2倍）。長安城是中國典型的里坊結構，城裏大約分為一百零八個坊，白居易形容它是「百千家似圍棋局，十二街如種菜畦」，每個坊自成一區，各有坊門。城裏東西各有一個大市集，稱為東市、西市，市集裏的道路為井字型（見**圖2-5**）。除了龐大的規模與繁榮的商業之外，長安也有它文雅優美的一面，杜甫《麗人行》，「三月三日天氣新，長安水邊多麗人」，形容的正是長安城東南角風景優美的曲江，它是唐朝皇家園林——芙蓉園的所在地。杜牧描寫的「天階夜色涼如水，臥看牛郎織女星」，天階也就是長安城皇宮的石階。

長安是按照整體規劃，有系統的興建完成，其建築源自傳統的宇宙觀，配合著當地特殊的自然地形，創造出一座效法天地運行的理想之都。作為盛世天朝的舞台，長安的格局與氣質也同樣具備了唐朝文化雍容大度、方正堂皇、昂揚開放的精神。佛道儒的思想例如道家的易理、佛家的宇宙觀與儒家的中道守禮等等，處處蘊藏在長安的都市設計中，使之成為中土千百年來城市建設的典範。

盛唐時期的文化，在中國文化史上舉足輕重，在世界文化史上也占有重要地位。我們熟知的唐詩、書法中的楷書（歐陽詢、顏真卿等名家）、佛經的大量翻譯，以及基督教的傳入等，都起源於唐朝。唐朝的手工業主要表現在：

1. 絲織業：定州、益州、揚州都以織造特種花紋的綾錦聞名。其他如花鳥紋錦，以五彩大團花為中心，周圍繞以飛鳥、散花，絢麗動人，品種多樣，反映了唐朝高超的織錦技術。

2. 陶瓷業：邢州白瓷、越州青瓷，還有著名的「唐三彩」，在白地陶胎上

刷上無色釉，再用黃、綠、青三色加以裝飾，色彩鮮麗，造型美觀。

3.造紙業：宣州、益州的紙，都十分有名。

圖2-5　唐長安城

資料來源：中文維基百科（2009）。網址：http://zh.wikipedia.org/zh-tw/
%E9%95%B7%E5%AE%89%E5%9F%8E。本圖內容版權宣告為
GFDL。

【活動討論】

一、長安城的觀光吸引物為何？

二、若你是唐朝時期長安城的觀光旅遊主管，你要如何利用唐朝和長安城的
　　特色來規劃長安的城市行銷，以便吸引更多遊客前來（例如建立楷書書
　　法博物館）？

 ## 第六節　台灣觀光發展與現況

　　楊正寬（2001）與陳思倫（2005）檢視台灣過去五十年來的觀光發展，從觀光政策、行政與法規三面向切入，並依各時代的特性分成下列幾個階段：

一、民國40年代的萌芽期

　　此時政府甫撤退台灣，物資缺乏，經濟條件較差，遊憩資源開發及交通運輸未發達。此期間受到國民政府遷台及兩岸對戰影響，無論在政治、經濟、社會上均採取保護措施。國民政府在民國37年頒布「動員戡亂時期臨時條款」，初期的經濟建設主軸，在於「穩定社會」以及「恢復正常經濟秩序」，加上從1950年下半年開始，美國開始對台進行經濟援助，到民國41年，台灣的各項經濟指標基本上便恢復到第二次世界大戰前的水準。

　　在經濟穩定後，先總統蔣公於民國42年著《民生主義育樂兩篇補述》，肯定「觀光遊憩為健全國民、民族，使國家成為富強康樂的要件之一」，並指出「推行國民康樂政策要有計畫、有組織」。由於實施戒嚴，考量到國家安全，因此此時期以倡導「國民旅遊」為主。據此，重要的政策、法規與組織有：

1. 民國42年，交通部頒布「旅行業管理規則」。
2. 民國45年，台灣省政府成立台灣省觀光事業委員會。
3. 民國45年，擬訂「發展台灣省觀光事業三年計畫」草案，實行期間為民國47年12月。
4. 民國46年，台灣省政府公告觀光旅館建築與最低設備等要點，鼓勵民間興建觀光旅館。
5. 民國46年，公布台灣省各風景區建設委員會設置辦法。
6. 民國49年，通過「觀光事業四年計畫」。

二、民國50年代的成長期

　　民國50年代，雖然受到戒嚴影響，使得遊憩資源的開發受到限制，但政府開始將觀光事業列為國家的施政重點之一，民國57年5月，行政院頒行「確定觀光事業政策加強觀光行政體系」，開始在行政體系上強化觀光旅遊的組織架構，以發展國際觀光的策略，爭取外匯。並配合當時經濟建設四年計畫四、五、六期之推行，觀光事業計畫自1964至1976年共施行十二年。此時來華旅客已比40年代成長20餘倍，而日本觀光客以及美國觀光客分占來台旅客數量的前二名。此時期重要的政策、法規與組織有：

1. 民國53年，交通部「觀光事業小組」成立，辦理觀光法規、策劃、宣傳等工作。民國55年改組為「觀光事業管理局」。
2. 民國53年，首度舉辦導遊人員甄試。
3. 民國57年，交通部頒布台灣地區觀光旅館輔導辦法，取代省頒要點。
4. 民國58年，成立「台北市旅行商業同業公會」。
5. 民國58年，公布「發展觀光條例」，確認發展觀光事業的法令基礎。
6. 民國58年，公布「觀光地區遊樂設施安全檢查辦法」。

三、民國60年代的轉型期

　　民國60年代，交通部觀光局正式成立。在此階段的觀光政策與背景下，政府在觀光行政與法規的因應成果極為豐碩。來華旅客首度超過50萬人次，民國65年則突破了100萬人次。此外，民國68年開放國民出國觀光，對觀光旅遊發展影響重大。民國69年，國內國民旅遊人數高達2,500萬人次。此時期重要的政策、法規與組織有：

1. 民國61年，公布「國家公園法」。
2. 民國64年，行政院院會通過台灣省林業經營原則指示，確立森林遊樂與自然保育為經營目標。
3. 民國65年，四年經濟建設計畫改為「六年經濟建設計畫」，觀光事業發展計畫之重點為風景區開發、整建及管理，興建觀光旅館、國際觀光宣傳與推廣，以及觀光從業人員之訓練等四大項。

4.民國67年，公布「國民申請出國觀光規則」，開放國民出國觀光。

5.民國68年，發布「風景特定區管理規則」。

四、民國70年代的鼎盛期

　　民國38至76年實施「台灣省戒嚴令」，期間透過一連串經濟政策與基礎設施建設，人民的所得與生活水準均有顯著提升。自從民國68年開放出國觀光後，國人出國旅遊的人數成長迅速，至民國76年已超過100萬人次。來華旅客也有大幅增長。民國76年政府宣告解除戒嚴令，各項重大投資紛紛投入，墾丁、玉山、陽明山、太魯閣等國家公園及風景特定區相繼成立。民營遊樂區驟增，加上文化旅遊、休閒農業發展，形成休閒遊憩活動的多元化，民國70年代可謂是觀光事業的鼎盛期。文祖湘（2009）指出，1980年代的台灣旅遊產業為「大眾化均一導向的賣方市場時代」，有以下幾點特色：

1.同化型消費觀，追求跟得上別人，同別人一樣。

2.戒嚴時期、劃一性生活水準，社會封閉，沒有太多選擇。

3.遊樂產業尚屬萌芽期。

4.低投資、低消費，資本規模數千萬元至數億元。

5.家庭式或家族式經營，能省則省，便宜就好。

6.進香團式的走馬看花。

7.單一主題樂園如六福村野生動物園、九族文化村、小人國、亞哥花園等等，以園藝造景或動物、配合初級遊具招攬遊客。

8.年集客力達100萬人次以上民營遊樂區僅亞哥花園（因增加水舞設施及延長開放時間而一度高達150萬人次）。

9.國民平均所得3,000至6,000美元，為遊樂事業蓬勃出現期，合法、非法遊樂園充斥。

10.客源以價格導向的學生團體與老人團體、社會團體為主。

　　不過民營遊樂區的增加，也造成管理上的問題。因此觀光法規配合需要進行增、修訂，受到民國79年8月日月潭船難的影響，將旅遊安全列為管理策略的重點項目。此時期重要的政策、法規與組織有：

1.民國70年，行政院指示：「大力發展觀光事業，加速興建各風景特

定區及國家公園計畫，改善觀光環境，加強遊樂設施，以吸引觀光客」。

2.民國71年，公布「文化資產保存法」。

3.民國73年，修正「觀光地區遊樂設施安全檢查」辦法。

4.民國76年，開放大陸探親的申請。

5.民國76年，外交部頒布修訂「進入中華民國簽證條例」並施行。

6.民國76年，台灣觀光協會主辦第一屆台北國際旅展。

7.民國79年，台灣省旅遊局核發「風景區遊樂標章」給合法業者。

五、民國80年代的再造期

民國80年代台灣的經濟發展由勞力密集工業轉型為服務業，此一時期，我國觀光產業的發展面臨了幾項契機與挑戰，例如民國87年實施隔週休二日政策，使得國人休閒生活型態轉變，帶動國內觀光休閒產業發展。然而民國88年921大地震，對於觀光造成衝擊等。另外，因應政府組織再造及組織精簡，以及國際化的旅遊發展，政府在觀光策略法規上，都做了相當幅度的檢討與調整。根據文祖湘（2009）所言，1990年代的台灣旅遊產業為「分眾化多元導向的買方市場時代」，其特色為：

1.大眾化解體、分眾化出現期，為享樂而生活的時代。

2.開放大陸探親與鼓勵海外觀光，國民旅遊市場大量流失。

3.社會的變遷、外國文化的衝擊、加上大眾媒體的傳播氾濫，形成多元社會、多元價值觀、消費觀，以和別人不同為榮，追求個性化、差異化。

4.遊樂產業進入必須投下巨資的行業，同時也進入了必須累積獨自的Know-How、並造就自己的專業人才和軟體的行業，投資成本讓小企業卻步，成為寡占產業。使得少部分具有競爭力遊樂區因勇於投資而轉型成功，多數未能隨消費者價值觀而變遷者則面臨瓶頸，只好以低價進行出血競爭（客層仍以議價空間較大的兒童、學生及老人團體為主力客源）。

5.高成本、高消費、企業化經營和資本規模數億元至數十億元。

6.進入資訊化爆炸時代、擁有豐富的市場資訊與數不清的消費選擇。

7.遊樂事業步入多元主題樂園經營型態,如六福村的演變、台灣民俗村、九族文化村、小人國與劍湖山世界等,紛紛增設機械遊樂設施。

8.年集客力達100萬人次以上的民營遊樂區為劍湖山世界、台灣民俗村及六福村,其中劍湖山世界與六福村,曾創200萬年集客力水準。

9.國民所得超過萬元美金、休閒消費意識驟然抬頭,政府不得不實施標章遊樂區制度,以區別合法及非法遊樂區。標章遊樂區公營二十五家、民營四十九家、較具規模的違規樂園達七十六家,密度高、同質性亦高。因此市場區隔觀念開始出現,如六福村的美國西部村、太平洋村、阿拉伯魔宮、九族文化村的馬雅探險,以及劍湖山世界的耐斯影城等等。

10.客源以開發性團體客源與自發性客源各占一半。

11.遊樂器具生命週期縮短,尤以集客設施發燒快,退燒更快,更新率大幅提高。

民國84年來華旅客突破200萬人次,出國人數在89年突破700萬人次。此時期觀光的政策、法規有許多,重要政策羅列如下:

1.民國81年,交通部觀光局實施「觀光遊樂設施安全督導計畫」。

2.民國81年,修正發布「旅行業管理規則」,明定綜合、甲種、乙種旅行社之經營。

3.民國83年,對英、美、日等十二國實施一百二十小時免簽證措施。

4.民國88年,交通部公告「觀光遊樂園(場、區)遊樂服務契約應記載及不得記載事項」。

5.民國88年,交通部公告「國內、外旅遊定型化契約應記載及不得記載事項」。

6.民國88年,觀光事業在上半年展現蓬勃的景象,行政院宣布為「台灣溫泉觀光年」。同年,政府輔導全國風景遊樂區進行總體檢及檢查公告。但下半年因921大地震影響,整體觀光產業遭受很大的衝擊,觀光局迅速採取因應措施,提升遊客意願,因此全年國人國內外旅遊人次仍締造很高的紀錄。

7.民國89年,為觀光發展轉型的始點,觀光局以「新思維」、「新政策」訂定「二十一世紀台灣發展觀光新策略」,以期台灣由「工業之

島」轉變為「觀光之島」。研訂來台旅客年平均成長率10%，每年迎接350萬人次旅客來台，國民旅遊人次突破1億，觀光收入由占國內生產毛額3.4%提升至5%。同年，發展海域遊憩活動及辦理台灣地方重要風景區整建，輔導觀光產業升級，提升品質。

六、民國90年代的突破期

民國90年全面實施週休二日制度，休閒遊憩成為大眾化的閒暇生活活動，國人休閒遊憩需求增加。民國91年台灣地區觀光產值占全國國內生產毛額2.58%，已超越農業部門，可知觀光產業已成為台灣的重要產業。因此90年代有為數不少的策略與措施（台灣經濟研究院產經資料庫，2009）：

1. 民國90年為「觀光行動年」，行政院將觀光列為國家重要策略性產業的起點，並完成「發展觀光條例」，亦研擬了「觀光政策白皮書」。
2. 民國91年，行政院訂定了「觀光客倍增計畫」、「生態旅遊年行動計畫」。
3. 民國92年，在伊拉克戰爭、SARS疫情及景氣持續低迷的衝擊下，國人於國內外觀光旅遊人數減少，民國92年5月觀光人數創新低，政府積極推動「後SARS復甦計畫」，政府與民間積極合作，推出各項觀光優惠促銷措施及新觀光旅遊路線，旅遊人數才逐漸恢復。
4. 民國92年實施「國民旅遊卡制度」，擬定「旅館等級評鑑制度」，啟用「台灣觀光巴士」。
5. 民國94年推動「台灣暨各縣市觀光旗艦計畫」。政府除了推動獎勵民間投資案，全面提升觀光硬體建設環境，更持續推行各項軟體服務。
6. 民國95年，中國宣布成立「海峽兩岸旅遊交流協會」及台灣宣布成立「台灣海峽兩岸觀光旅遊協會」對等窗口正式進行協商。觀光局並規劃以每日開放1,000名中國人士來台觀光為首要目標，進而擴大限制人數，預期將為國內旅行業帶來商機。
7. 民國96年，交通部觀光局配合行政院2015年經濟發展願景第一階段三年（2007至2009年）衝刺計畫之目標，正式核定「2008至2009旅行台灣年」工作計畫，研擬台灣觀光三年（2007至2009年）衝刺計畫，以「建構美麗台灣」、「形塑特色台灣」、「營造友善台灣」、「確保

品質台灣」及「加強行銷台灣」五大面向出發，期望2009年國際旅客
來台觀光人次提升至425萬人次，進而使台灣成為亞洲地區重點旅遊目
的地之一。

8.民國97年7月，台灣正式開放第一類陸客來台觀光，相關措施亦陸續鬆
綁，每日3,000人，兩岸週末包機直航，積極推動兩岸觀光。

9.民國98年，行政院推出「觀光拔尖領航方案」，規劃方向以發展國際
觀光、提升國內旅遊品質和增加外匯收入為重點，在全面評估與檢討
台灣觀光資源面與市場面的優勢後，重新定位區域發展主軸，例如具
高附加價值的醫療觀光等，均是政府著力的重點方向。

10.民國98年8月31日「兩岸定期航班班機」正式啟航。

11.民國99年的觀光施政重點如下：

(1)落實「觀光拔尖領航方案（98至101年）」，推動「拔尖」、「築
底」及「提升」三大行動方案，提升台灣觀光品質形象。

(2)執行「重要觀光景點建設中程計畫（97至100年）」，確立國家風
景區發展方向及聚焦各地特色，分級整建具代表性之重要觀光景
點遊憩服務設施。

(3)推動健康旅遊，發展綠島、小琉球為低碳觀光島；另持續執行
「東部自行車路網示範計畫」，辦理經典自行車道設施整建，推
出樂活行程，舉辦大型國際自行車賽事。

(4)配合中華民國建國一百年，規劃「旅行台灣—感動一百」行動計
畫，爭取國際旅客來台觀光。

(5)推動台灣EASY GO，執行觀光景點無縫隙旅遊服務計畫，輔導地
方政府提供完善的觀光景點交通串接、套票整合與便捷的旅遊資
訊等貼心服務。

延伸閱讀

台灣觀光形象識別標誌

　　觀光局台灣觀光形象識別標誌是以英文"TAiWAN"，中文「台灣」的圖形印章及英文"Touch Your Heart"的Slogan組合而成。以台灣現代書法藝術寫成的"TAiWAN"不僅代表濃厚的中國文化，而且書法內所呈現的視覺效果，也深富台灣人們的溫暖熱情與人情味。識別標誌的右上角以台灣的圖形印章表現出一顆赤忱的心來傳達"Touch Your Heart"的真誠與熱情。

T：象徵台灣的屋簷，表達了台灣似一個溫馨的家

i：是外來的遊客，受到主人的招呼款待

A：是一位熱情的主人，在門口歡迎朋友

W：兩人高興的握手言歡

A和N：主人與客人一起坐著喝茶聊天

圖2-6　台灣形象廣告標誌（台灣形象Logo）的定義

資料來源：交通部觀光局。http://admin.taiwan.net.tw/auser/a/CIS/m1.html。

Chapter 3

旅遊與觀光的需求

 第一節　何謂觀光需求

　　從世界旅遊的發展史來看，自前現代時期（Premodern）到現代早期（Early Modern）的觀光是屬於少數有錢人的專利，當時只有富有的人才有時間、金錢與心情去從事旅遊休閒（如羅馬時期的海濱別墅），或文化層次提升之旅（如大旅遊）。大多數的人在1900年代之前，都還在為了求生存汲汲營營努力工作著。直到工業革命後，科技、環境與人們思想都逐漸提升的同時，旅遊才逐漸邁入大眾化的時代。而從台灣的觀光發展史來看，同樣的，旅遊在早期被視為非必要甚至是奢侈性的消費，對於旅遊設施要求不高，消費習性則為掠奪式的大吃大喝，並以一次旅遊跑遍多個旅遊據點為滿足。隨著旅遊的大眾化、社會環境的變遷及國人旅遊經驗的增加，國人對遊憩品質越來越重視，要求提供國際化的旅遊環境及服務水準，此種觀光需求的轉變使得觀光產業面臨挑戰（交通部觀光局，2001）。

　　所謂的「觀光需求」（Tourism Demand）或者是「旅遊需求」有數種定義，如「旅客或潛在旅客使用非居住地之旅遊服務設施的總數量」（Mathieson and Wall, 1982），或「個人旅遊動機與付諸能力的相互關係」（Pearce, 1995）。不過，從統計實務分析觀察，旅遊所需費用往往是最主要的旅遊考慮因素，其次才是時間因素。同時，可自由運用的時間及金錢越多，到國外旅遊的意願越高，相反的話，則選擇國內旅遊（交通部觀光局，2005）。因此，在討論觀光需求時，更多的關注是從經濟面上來加以探討，需求在經濟學上是指「假設其他情況不變，某一消費者對某種財貨，於一定時間內，在各種可能價格下所願意且有能力購買之數量」。也因此**觀光需求**係指「在特定的時間的一套可能價格內，人們願意以某一特定價格購買之觀光產品數量」（Cooper et al, 1993）。需求通常以價格高低顯示其變動情形，而觀光需求除價格之外，尚與人們的休閒時間、可運用所得、政治環境、交通可及性、遊客意願及行動能力等各項變數有相當關係（李貽鴻，1998）。

　　Page（2009）指出，觀光需求基本上有三種類別：

1.有效（或實際）需求（Effective or Actual Demand）：參與旅遊的人數，通常指的是旅客的人數，統計上衡量的是從出發地到目的地的人數。

2. 抑制需求（Suppressed Demand）：指本身環境不允許者（如缺少購買力或是假期），有時亦稱為「潛在需求」（Potential Demand），當環境改變時，抑制需求即可轉變為有效需求。此外，抑制需求也包含所謂展延需求（Deferred Demand），指的是因為環境限制導致旅客不願意成行（如目的地觀光設施落後或缺乏等）。

3. 沒有需求（No Demand）：指的是那些不想旅遊，以及因為個人疾病之故而不能成行者。

Uysal（1998）整理了觀光需求主要的決定因素，從經濟（Economic）、社會心理（Social-Psychological）與外顯（Exogenous）面向加以分類（如圖3-1）。影響旅遊目的地需求水準的因素當中，除了旅遊產品的價格、旅遊產品服務的供給與旅遊產品整體的服務品質外，旅遊目的地當地政府也會影響旅遊供應商與遊客購買產品及服務的方式，進而影響觀光需求。其他影響觀光需求的因素還有，旅遊目的地的促銷成果，衛生、安全、治安議題（如

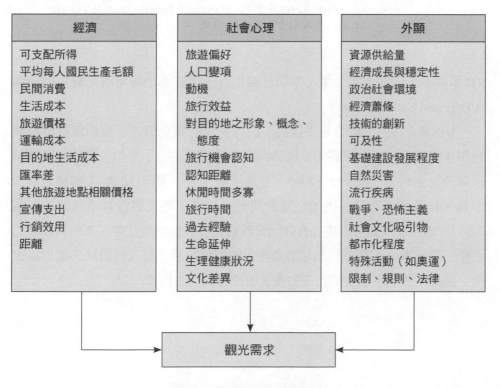

圖3-1　觀光需求決定因素

資料來源：Uysal (1998).

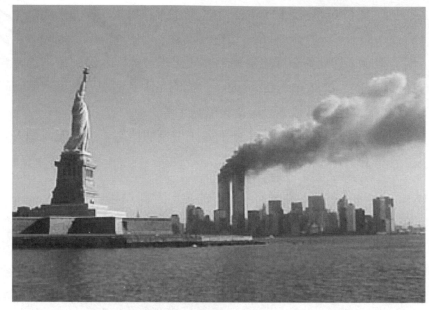

2001年911恐怖攻擊事件嚴重打擊當年的旅遊業

資料來源：英文維基百科（2009）。http://en.wikipedia.org/wiki/File:
National_Park_Service_9-11_Statue_of_Liberty_and_WTC_fire.
jpg。本圖內容版權宣告為公有領域。

911事件），時間成本考量、季節性變化等，這些都是影響觀光需求的因素
（Page and Connell, 2006）。

　　Uysal（1998）的分類表提供了觀光需求的廣角概述，但卻無法解釋觀
光需求的成因，以及旅客的旅遊動機與決策因素。為了更加了解觀光客的需
求以及衍生行為，Pearce（2005）考量了觀光客、選擇目的地之動機、交通
工具，以及觀光客與目的地之互動情形，建構了觀光客行為示意圖（見**圖
3-2**），透過此模式可以更加有效地管理觀光客與目的地社會、文化與環境的
互動，理解觀光客旅遊行為和活動產生的複雜結果，並且針對缺失處加以改
進。因此下節將從旅客的旅遊動機著手探討其衍生因素。

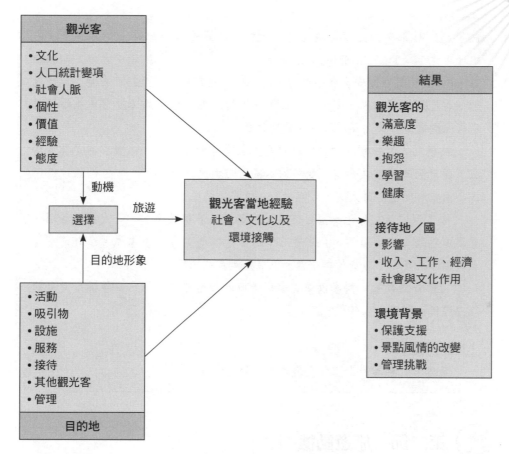

圖3-2 觀光客的需求與行為示意圖

資料來源：Page (2009).

段落活動

泰國紅衫軍

　　泰國反政府紅衫軍2010年3月12日起聚集在曼谷街頭，準備舉行大規模示威遊行；泰國政府則於11日起在首都曼谷與周邊省份實行近兩週的「內安」，防範脫序暴力及避免機場被癱瘓。同年我政府外交部對泰國發出旅遊「黃色警戒」，提醒已在泰國或有計畫前往的民眾須格外注意自身安全。

　　去年泰國紅衫軍發動大規模示威遊行，一度癱瘓國際機場的舉動，讓很多人都記憶猶新，由於2010年2月底曼谷有銀行遭紅衫軍策劃的手榴彈攻擊，

12日起紅衫軍又決定要聚集在曼谷示威，抗議泰國政府在上個月底沒收前總理塔克辛（Thaksin Shinawatra）的財產。對此，泰國總理艾比希（Abhisit Vejjajiva）10日召開安全會議商討對策，隨即宣布11日起至23日於曼谷及鄰近七個省份周邊實行國內安全法，由軍隊維持治安，嚴防炸彈攻擊，並維持兩座國際機場運作，必要時可進入緊急狀態。

被稱為「紅衫軍」的泰國反獨裁民主聯合前線，揚言醞釀百萬支持者示威，而泰國政府預估，進入曼谷的示威人士大約只有10萬人，但泰國政府仍擔心示威時間者拖得太久，可能會造成維安上的壓力。

除了示威活動外，泰國目前更是手機簡訊消息滿天飛，有人說曼谷兩個重要地點將會有大爆炸，且周邊三十到四十個地點會有小爆炸，還有消息說泰國軍方丟了六千多支槍與子彈，但這些消息並未經過官方證實。

我國外交部隨之對泰國曼谷與周邊地區發出旅遊警訊，提警民眾避免前往或滯留示威區，以確保自身安全。

【活動討論】

請思考紅衫軍對泰國觀光需求的影響為何？

 ## 第二節　旅遊動機

一、動機

需求與動機（Motive）是一體的兩面。**動機**，是「一種欲求的狀態（State of Need），驅動人們產生某些能夠帶來滿足感的行為」（Moutinho, 1987），也可以說是引起個體活動，維持並導引該活動朝向某目標進行的內在歷程（張春興，1995）。不論是內在心理需求或外在刺激，均會促使個體產生動機，朝向某個行為目標前進，最後形成行為。通常消費者行為的背後一定有動機存在，因為動機是誘發消費者產生行為的驅動力。換言之，當現實與期望情況有落差時，會產生需求（Need），而當需求達到一種充分程度時，或受到外力的刺激時，將變成一種動機，此動機又稱為**驅力**（Drive）。動機促使消費者採取行動來滿足需求，動機越強，越能驅使消費者來滿足需求，藉著消費或接受服務使需求獲得滿足，進而降低個人的焦慮與不安全感

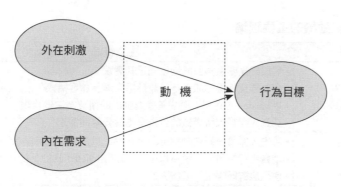

圖3-3　行為的基本模式

（如圖3-3所示）。

　　普通心理學對動機的區分，最常見的有：(1)**生理性動機**：如飢餓、口渴等；與(2)**心理性動機**：人類為因應社會環境，提升本身的生活層次所產生的驅動力，又稱為「社會性動機」或「衍生性動機」。研究「動機」的意義在於了解「為什麼」（Why），也就是行為發生的原因，進而將此理解應用在生活上，去了解行為、預測行為，以及塑造與改變行為。

二、旅遊動機的衡量與分類

　　旅遊動機起源於人類對觀光的需求。人類初次的觀光動機，是想脫離現有的社會規範和價值崩潰的社會環境之心態，或是想克服日常生活中疏離感的一種「逃避心理」（謝淑芬，1994）。隨著生活環境的改善與社會環境的複雜化，人類的觀光需求與旅遊動機變得更加多樣化。

　　關於旅遊動機的產生，從1970年代開始有許多學者針對此進行探討，也發展出各式的理論模式。不過由於旅遊行為是一連串複雜的動機組合，其需求也是綜合而成的，加上由於人類心理與行為的複雜度，因此沒有一種理論模式可以完全呈現出這樣複雜的情形。Page（2009）整理了主要的旅遊動機理論（如**表3-1**），從表中可以清楚觀察出，不論是以需求、價值、效益、預期為基礎或其他的方法來研究旅遊動機，這些不同的方法間並沒有完全的一致性。

　　舉例來說，Maslow（1954）的**需求理論**（Hierarchy Theory of Needs）與**推拉因素**（Push/Pull Factors）是其中較常被引用的兩種理論。Maslow認為，

表3-1　旅遊動機的主要理論

方法	主要概念
以需求為基礎 （Need Based）	• 假設觀光客選擇目的地以滿足其需求 • 認為娛樂相關的旅遊是被設計用來滿足旅客需求 • 以Maslow（1954）需求基礎為動機的研究為主要代表 • 認為人類需求所導致的行為是基於分層的需求
以價值為基礎 （Value Based）	• 著重人類價值觀在動機上的重要性，以及旅客為什麼會消費特定經驗 • 消費者行為研究大量被採用，並以Mitchell（1983）的VALS研究為主 • 使用族群區隔來了解旅客的需求
以效益為導向 （Benefit Sought or Realized）	• 著重在了解旅客期望從旅遊中獲得何種效益的成因典型的研究，如旅遊目的地的屬性，以及所帶來的效益；旅客從旅遊中獲得何種心理效益等
以預期為基礎 （Expectancy Based）	• 使用職業偏好與滿意度的工作動機 • 假設主要動機為達到目的是最主要的吸引力 • Witt與Wright（1992）的研究為主流
其他	• 推拉因素（Push/Pull Theory Factors）

資料來源：Page (2009).

人類的各種需求彼此之間皆有所關聯，而各需求間關係的變化又與個體生長發展的社會環境具有密切關係。此種關係所產生的需求又有高低的層次分別，當低一層的需求獲得滿足時，較高一層的需求將隨之產生，個人將受到更高層次需求的激勵，並採取行動直到自我實現需求滿足為止。Maslow的五項需求層級如下：(1)生理需求（the Physiological Needs）；(2)安全需求（the Safety Needs）；(3)歸屬與愛的需求（the Belongingness and Love Needs）；(4)自尊的需求（the Esteem Needs）；(5)自我實現的需求（the Need for Self-Actualization）。曹勝雄（2001）以人類從事旅遊活動的動機對照Maslow的需求理論，提出觀光旅遊也可以滿足人類五大基本需求的看法（如圖3-4所示）。

至於推拉因素理論（Push/Pull Theory Factors），主要是由Dann（1977, 1981）提出，Dann認為**推的因素**是社會與心理的需求，鼓勵個人去旅行，這會促使旅客去尋找目標；而**拉的因素**是個人受到旅遊目的地的刺激引起，是旅客對於目標特性的知識所產生。

不過從**表**3-1可以歸納出，一般人旅遊動機的產生乃基於下列兩個因素：(1)內部動機（Intrinsic Motivation）；和(2)外來動機（Extrinsic Motivation）。**內部動機**認為個人有自己獨特的旅遊需求促使人去旅遊，例

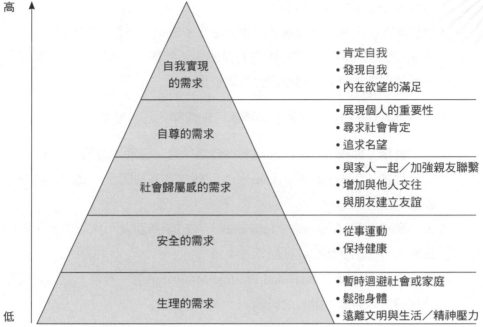

圖3-4　Maslow需求層次與旅遊動機

資料來源：曹勝雄（2001）。

如想要自我精進，或稱為自我實現（Self-Actualization）來達到個人的滿足。**外來動機**指的是能塑造個人態度、喜好與觀念的外來影響，如社會和文化會影響個人對旅遊的觀感。具體實例有澳洲與紐西蘭等國所流行的國外青年旅遊（Youth Travel），由於紐澳社會鼓勵年輕人有海外經驗（Overseas Experience, OE），這樣的社會風氣促使年輕人到歐洲旅遊、拜訪親朋好友。當然這樣的旅遊方式亦蘊藏內部動機，包括長途旅行、學習自我獨立、增進自信心與自我成長。

　　由於動機的產生往往包含多重因素，Pearce（2005）認為，除了要考量動機如何建構外，也需要思考在多重動機組合因素下，如何衡量動機的方法。有鑑於此，Beard與Ragheb（1983）以Maslow的需求理論為基礎，將旅遊動機劃分為四種類型：

1.知識因素：心理層次的活動，如學習、探險等。
2.社會因素：社會層面的因素，包括友誼的需求和人際關係的需求，而

後者也是希望被尊重的需求。

3.技能掌握的因素：參與旅遊的動機是為了成功、征服、挑戰等。

4.逃避刺激的因素：希望逃離高刺激的生活狀態。有些人會尋求孤立和清靜的狀態，有些人則希望休息調整自己。

McIntosh與Goeldner（1990）則將旅遊動機簡化為四種：

1.生理動機（Physical Motivators）：包括休息、運動、遊戲、治療等。

2.文化動機（Cultural Motivators）：了解欣賞其他國家的文化、藝術、風俗、語言等。

3.人際動機（Interpersonal Motivators）：結識新朋友、探訪親友、擺脫日常工作、家庭事務或鄰居等。

4.地位與聲望動機（Status and Prestige Motivators）：考察、交流、開會及從事個人興趣所進行之研究。

透過以上動機的分類，旅遊動機的衡量將獲得更有效的成果。

延伸閱讀

青年旅遊

　　根據加拿大Université du Québec à Montréal研究指出，全球最受歡迎的五個青年旅遊國家分別為：澳洲、法國、紐西蘭、泰國及英國。鑑於體認到青年是旅遊觀光業中深具潛力的市場，澳洲在拓展青年旅遊市場的態度特別積極，因而使其成為該市場的發展先驅者之一。澳洲觀光局（Tourism Australia）為了對青年旅遊市場的發展提供決策依據，每年都展開多次市場調查；除了制定專門的青年旅遊市場開發策略，了解青年旅行者的行為、需要、價值觀和原動力，並針對青年旅遊者特徵制定了一系列創新的旅遊活動與市場銷售手段。「度假打工」（Working Holiday）與「背包客」（Backpacker），即為其中兩個重要的旅遊推廣項目，同時亦成功地吸引了青年旅遊風潮。

　　所謂度假打工簽證只提供給十八至三十歲的年輕人，一輩子只核發一次，在澳洲可以邊工作、邊旅遊長達一年。自1975年開放英國辦理度假打工開始，

三十年來已和十二個國家簽署了「度假打工協議」。更造就了許多青年在一連串的學業訓練後,有機會學習獨立,邊遊邊玩,與來自世界各地的年輕人接觸,做對別人有幫助之事,體驗真實人生,開闊視野並認識真正自我。除了這些到澳洲工作度假的旅遊者外,澳洲還預計將有很多親屬到澳洲看望這些人,從而創造另一旅遊市場人群。為了持續推廣度假打工並擴大其效益,澳洲旅遊局近年來特別建置了新網頁,以迎合18至30歲潛在的度假打工青年的需求愛好。澳洲可說是目前發展度假打工國家中的佼佼者之一。

至於背包客,針對其具有價格敏感與冒險犯難的特性,澳洲成立了青年旅館組織(Youth Hostel Accommodation & Travel, YHA),以符合背包客對廉價旅遊的需求,並可與當地民眾一同生活。由於這類旅遊開銷不若旅客投宿在國際連鎖旅館,並在旅館內用餐,大部分的開銷不會被連鎖旅館匯出國外,因此這樣的消費支出才會真正留在旅遊當地。澳洲青年旅館不但據點眾多,同時,在各洲會定期舉辦TINS(Travelers Information Nights),或在YHA網頁定期提供背包客各類訊息與活動。目前背包客已占了赴澳觀光客的10%,是澳洲重要的旅遊市場。

2005年澳洲的青年與學生旅遊市場占外國人觀光客的30%,其總消費對於澳洲經濟每年約貢獻了57億澳幣。澳洲旅遊局在2005至2008年的主要目標為:(1)增加旅客總停留與平均停留時間長度,以增加總旅客的消費支出;(2)鼓勵旅客遠離主要大城市到偏遠地區旅遊,以增加偏遠地區的旅客消費支出。在達到目標的同時,澳洲旅遊局預期將會擴大就業機會,特別是對偏遠郊區;同時也會帶動澳洲持續的經濟成長。

 第三節　旅遊態度

一、態度的組成因素

態度(Attitude)是影響消費者行為的因素之一。有關態度的定義很多,大都皆同意態度係指人對環境中某些對象所抱持的情緒及認知的持續過程。換言之,它是個人對某些個體或觀念,具有一種持久性的喜歡或不喜歡的認知、情緒感覺,以及行動(Kotler, 1991)。多數心理學者認為態度的形成

是經由學習的過程而來,與個人生活經驗有密切關係。雖然態度的形成是經由經驗累積,但仍會因生活經驗的改變,而使得某些事物或情境有所改變。不過,由此可知態度含有反應的可預測性與一致性,因為態度具有引導、中介與預測的功能,能經由針對特定社會事體或環境而做的各種反應表達出來(吳聰賢,1989),可以幫助我們做出與既有信念一致的決定(Iso-Ahola, 1980; Wells and Prensky, 1996)。

在有關態度的論述中,最普遍的便是將態度解構成三成分模式(Tripartite Model);該模式認為,個人態度的形成是因情境、社會問題、其他對象等外在環境因素的各項刺激,產生個人對某事物的態度,進而呈現在行為、認知、情感三個成分上。所以「認知」(Cognitive)、「情感」(Affective)、「行為」(Behavioral)是態度組成的三種成分(Rosenberg and Hovland, 1960),即一般俗稱之「**態度的ABC**」。簡述如下:

1.認知成分(Cognitive Component):呈現在知覺反應方面,包含個人對某個態度對象的想法,包括事實、知識與信念,不帶個人主觀情感。

2.情感成分(Affective Component):顯示其情緒喜好,個人對對象的所有情緒與情感,包括正面或負面的評價。

3.行為成分(Behavioral Component):外顯的行動表現,包含個人對於態度對象所預備採取的反應或行為傾向。

值得注意的是,有些產品由「信念」即可決定態度,但另外一些產品,「感覺」才是態度主要的決定因素。無論如何,認知、情感與行為三者間協調程度越高,態度越穩定。了解態度的形成與差異有助於理解旅客對旅遊與觀光的態度,進而據此採取有利的措施,去強化人們對於旅遊產品肯定的態度。

二、旅遊態度之衡量

旅遊態度是指遊客依據過往的學習經驗與生活體驗,所產生對人、事、物的感受,進而對旅遊過程中所面臨的人、事、物所表現出來的一種心理傾向。應用在「態度ABC模式」上,則是指個人在認知、情感、行為這三項成

分上對於觀光的一種整體評價。

在旅遊態度的衡量上，過去的相關研究大都皆採用李克特尺度的結構式問卷調查遊客或地區居民，從個人的觀點探討影響旅遊態度的因素。例如從觀光客觀點來了解其旅遊態度，如**表**3-2中金門觀光客的旅遊態度（林芳裕，2009）。

表3-2　金門觀光客的旅遊態度

研究者	金門觀光客之旅遊態度
李錫奎（2005）	金門旅遊市場組成結構主要為二十一至三十歲之青壯年人口層，擁有高中或專科以上學歷者居多，職業主要以從事服務業之族群，月平均收入約為3至4萬元之間，男女各半，且多居住於北部地區。
李能慧（2008）	觀光客至金門觀光的「態度」對其「行為傾向」具有顯著正向影響；觀光客的「行為控制知覺」對其「行為傾向」並無顯著影響；觀光客至金門觀光的「態度」主要受其「形象認知」、「行為控制知覺」、「主觀規範」、「成本效益」等正向影響。
高淑貞（2007）	金門觀光遊憩資源對大陸遊客的吸引力方面：有明顯差異性，最具有吸引力的前三項是「戰地風貌吸引力」、「名特產品吸引力」與「生態旅遊吸引力」。最不具有吸引力的三項是「旅費便宜吸引力」、「海邊休閒娛樂吸引力」、「奇風異俗」及「買台灣貨吸引力」。
林晏州（2007）	遊客以純觀光休閒度假者最多，受訪遊客中以自台北出發者最高，旅遊方式以自行規劃行程旅遊及參加旅行社套裝旅遊者最多。遊客部分性別比例則以女性略高於男性，約占受訪遊客中的50.35%；年齡多分布在二十一至五十歲間，其中以二十一至三十歲間之受訪者為最多，占25.18%；教育程度以大學最多，占35.85%；其次為高中職的25.40%以及專科的20.08%；受訪遊客的旅遊方式中，以自行規劃行程旅遊及參加旅行社套裝旅遊者最多，各占39.86%及35.14%；其次為參加機關、公司舉辦的旅遊，占23.47%。
林秀珊（2008）	旅遊產品內容、景點環境資源、遊憩服務品質、旅遊業務品質等四個特徵構面，均與整體滿意程度呈現正相關，其中「景點環境資源」的體驗差異影響整體滿意度最大。重遊及推薦意願與整體滿意程度均呈現正相關，顯示大陸遊客的整體滿意度越高，重遊意願就越高，也願意推薦親朋好友來金門旅遊。
陳建民、陳秀華、林沛清（2008）	對台灣遊客而言，「生態文化探索」對於女性的吸引力高於男性。對大陸遊客來說，「休閒旅遊活動」對於女性的吸引力高於男性；而「經濟消費便利」、「生態文化探索」、「文物古蹟探索」對不同月收入的大陸旅客的吸引力有顯著差異。

資料來源：改編自林芳裕（2009）。

旅遊與觀光概論

Travel and Tourism

段落活動

2010風獅爺的原鄉——金沙西海岸濕地鐵馬逍遙遊

一、計畫目標：

　　配合99年終身學習系列活動推展，加強推展地區大、中、小學及一般民眾之假期自然生態與人文體驗活動，並提倡正確、安全的單車騎乘觀念，推動環保及節能減碳運動，珍惜自然資源，特規劃金沙西海岸魚塭、水庫、溪流、湖泊一系列之賞鳥與西園鹽場、金龜山、浦邊聚落懷舊之人文與生態巡禮，期結合運動、文化、生態、戰地、環境教育等多樣性導覽活動，冀達到親子或朋友共同學習、寓教於樂的健康、休閒豐富之旅。

二、辦理單位：

　　指導單位：金門縣政府。

　　主辦單位：金門自然學友之家、金門縣家庭教育中心、金門縣野鳥學會。

　　協辦單位：金門國家公園管理處、金門縣交通旅遊局、金門縣林務所、金門縣自行車運動委員會。

三、活動對象：一般社會大眾〔限小學四年級（含）以上〕。

四、活動人數：40人（額滿為止）（單車租借二十輛，自備單車二十輛）。

五、報名時間、地點：即日起至2月5日止上班時間內，金門家庭教育中心（電信局對面，大同之家育幼組內）電話：312843

六、活動內容、行程：

風獅爺的原鄉——金沙西海岸濕地鐵馬逍遙遊			99年2月7日（星期日）
活動時間	活動內容	講師（工作人員）	備考
08：00-08：20	報到	志工	金沙國中大門口
08：20-08：30	騎乘單車安全宣導及行前準備事宜	金門縣自行車運動委員會	
08：40-10：10	西園鹽場地方文化館導覽	講師：	
10：20-10：30	金門文化園區巡禮		
10：30-11：00	金沙溪河口生態區、田墩養殖區、海堤賞鳥	講師： 講師：	
11：10-11：30	縣定古蹟王世傑古厝導覽	講師：	
11：30-12：00	浦邊潮間帶賞鳥	講師： 講師：	
12：00-12：30	賦歸（發送便當）	志工	

七、注意事項：

(一)參與人員每人繳交代辦午餐、保險費100元（主辦單位志工免費參加）。

(二)為保護地球響應環保，請參與學員自帶環保杯、水及環保筷。

(三)請學員著綠色或淺灰色衣物及遮陽用具（品）及雙筒望遠鏡、筆、筆記本及賞鳥圖鑑。

(四)參與人員由主辦單位提供保險及便當乙份。

(五)為增加學習效果，活動結束前舉辦有獎問答。

(六)若因天候因素活動取消，另以電話通知。

【活動討論】

一、調查班上同學參加下列活動的意願。

二、請問願意參加此活動者的旅遊態度為何？

三、不願意參加者的旅遊態度為何？

四、如何利用行銷的手段，來改變不想參加此項活動者的旅遊態度？

第四節　旅遊決策與行為

一、消費者決策行為模式

　　行為是由動機、需求和刺激等所引發的，它可涵蓋表現在外的行為（外顯行為），與個體表現在內心的行為（內隱行為），消費者行為的研究目的之一，即在於分析外顯行為及內隱行為之共通點與差異處。因為不論是品牌態度或是品牌忠誠度，都在消費者行為過程中逐漸形成，因此有必要探討消費者行為的理論，才能進一步對消費者的需求有更明確的認識。了解市場的變化，可預測未來可銷售的產品，及有關的行為、態度與需求。

　　影響消費者決策的因素非常多，過去有許多學者就消費者行為加以研究，並建立模式，其中研究最深入並且使用較廣的有EKB模式、Bettman 模式、Howard-Sheth 模式。其中以EKB模式（後稱EBM模式）是目前消費者決策行為模式中，發展最完善且比較受學者認同，由J. F. Engel、R. D. Blackwell與D. T. Kollat三位學者於1969年提出，幾經修改後又稱為EBM模式

（Engel, Blackwell, and Miniard, 1995）。EBM模式與EKB模式的不同之處，在於消費者決策過程當中，除了原本既有的決策過程之外，另加入了消費者個別的性質對於他們選擇的邏輯性與一致性的決定（Engel, Blackwell, and Miniard, 2001）。

EBM模式

EBM模式清楚的描繪出消費者行為之變數與變數間的關係，其中主要分為四個部分：「訊息輸入」（Input）、「資訊處理」（Information Processing）、「決策過程」（Decision Process）、「影響決策程序的變數」（Variable Influencing Decision Process）。其模型之目的在於分析出消費者做任何購買決定時的邏輯概念，把消費者消費流程概化成為一個模式，包含消費者對於消費購買之想法、評估、行動，及不同內部、外部因素相互影響之關係。讓業者可以了解人們買或不買其產品，或是怎樣才能讓消費者購買更多其產品。以下簡述各階段要點：

■訊息輸入

購買的行為始於刺激，其又分成兩部分：

1.行銷人員能控制的，如：產品、價格、促銷因素。
2.行銷人員不能控制的，如政治、經濟、技術等總體環境因素。

■資訊處理

消費者接受到刺激後，其處理資訊的過程包含曝光、注意、理解、接受、保留等處理程序，而處理過後的資訊將被儲存於記憶單位中，形成記憶。

■決策過程

決策過程為消費行為模式的核心部分，當購買結果是滿足的，會增強消費者對產品或服務的信念，進而影響其購買態度；但若結果導致不足時，消費者便會開始向外收集資訊，重新執行一連串的決策過程。消費者在決策時會歷經七個主要階段，Engel、Blackwell及Miniard（2001）將EBM模式中決策過程的七大階段命名為**消費者決策過程模式**（Consumer Decision Process, CDP）（見**圖**3-5）。此七階段為：

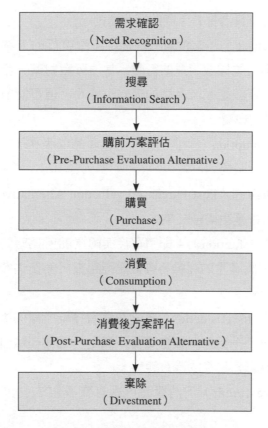

圖3-5　消費者決策過程模式

資料來源：Engel, Blackwell, and Miniard (2001).

1. 需求確認（Need Recognition）：是消費者決策過程中的第一階段，購買行為的發生，源自消費者的需要及消費者的欲望。消費者接受外在刺激後，當這些訊息與經驗跟消費者內在動機之間產生差距時，會使得消費者產生需求確認。

2. 搜尋（Information Search）：消費者產生需求確認後，便著手開始收集與消費（購買）行為有關或相關的資訊。消費者搜尋需要之資訊與答案的來源有二：一是來自內在的知識記憶；二是來自外部同儕、家人、廣告或市場資訊。資訊尋求的目的，在使消費者建立評估購買方案的評估標準。

3. 購前方案評估（Pre-Purchase Evaluation Alternative）：在完成資訊收集後，消費者便開始進行比較、評估與選擇之工作。評估準則因人而

異，不同的消費者會有不同的評估準則。

4.購買（Purchase）：當消費者評估了各項可行的方案後，其會選擇一項最佳方案，並採取購買的行動。當消費者對某一產品或品牌的態度越佳時，購買該產品或品牌的機率也越大，但可能還是會受到一些不可預期的情況影響。

5.消費（Consumption）：當消費者購買產品或服務後，便開始使用或消費這些產品或服務。

6.消費後方案評估（Post-Purchase Evaluation Alternative）：當消費者在消費之後，會產生兩種結果：

(1)滿意（Satisfaction）：即購買後與購買前所期望的信念與態度趨向一致，則此滿意的經驗將會被記憶起來，而使消費者重複購買此種產品或服務。

(2)不滿意（Dissatisfaction）：當消費者發現所做的選擇與購買前的信念與態度不一致時，便會覺得不滿足，這種經驗也會被儲存於記憶中，並且影響日後的購買態度。

7.棄除（Divestment）：消費者可以有許多作法，包括直接丟掉、回收、轉售。

■ 影響決策程序的變數

消費決策受到許多因素的影響，可分為二大類因素：

1.個別差異：知識、個性、價值觀、動機、態度等。
2.環境因素：家庭、文化、社會、情境因素等。

二、旅遊之決策模式

2002年加拿大的一項研究發現，消費者通常花費一個月的時間在網路上選購複雜的旅遊觀光產品。這項發現有兩點重要的意涵：一是消費者如何在網路上選擇產品，與傳統通路——旅行社有何不同；另一點則是強調了行銷對於旅遊產品的重要性（Page, 2009）。消費者行為與決策是一個複雜的過程，Schmöll（1977）曾提出一旅遊決策過程模式，其認為消費者的旅遊購買決策其實是四大領域相互作用所造成的結果（見圖3-6）：

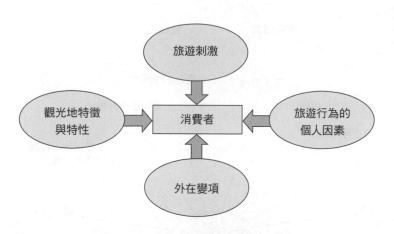

圖3-6　Schmöll的旅遊決策模式

資料來源：Swarbrooke and Horner (1999).

1.旅遊刺激：如廣告、旅遊宣傳手冊等。

2.個人因素：個性、態度、價值觀等。

3.外在變項：對旅行社、旅遊中介商的信任等。

4.觀光地特徵與特性：景點數量多寡和價值。

　　與Schmöll之旅遊決策模式類似，Swarbrooke及Horner（1999）亦指出，決策除了與遊客本身有關，亦與外在因素有關。內在的決定因素和外在的決定因素決定遊客行為，而這些決定因素也依遊客的個性和生活方式而有所差異。不過絕大多數的決定因素都轉化成遊客動機和需求，成為實際行動的利因或障礙（Swarbrooke and Horner, 1999）。圖3-7為影響遊客購買決策的內外在因素。

　　Goodall（1991）則認為，消費者如何選購旅遊產品牽涉了一連串的階段，以及對於想從假期中得到什麼的解答。他指出有五項重要的因素會影響消費者選擇旅遊產品，分別是「消費者的個性」、「消費的時間點」、「旅遊業務人員的角色」、「個人是否為旅遊產品的消費常客」與「過往的經驗」。對於消費者行為的解釋同時需要注意到會影響決策的旅遊動機、需求、期望，與個人以及社會的因素。而這些因素也深受行銷與促銷活動的影響。行銷人員利用AIDA（Awareness—察覺；Interest—興趣；Desire—欲求；Action—行動），讓消費者從對產品一無所知、引起興趣、產生想要得到的欲望，到決定起而行購買產品。例如在邁波河（Maipo River）地區——智利的首都聖地牙哥近郊，

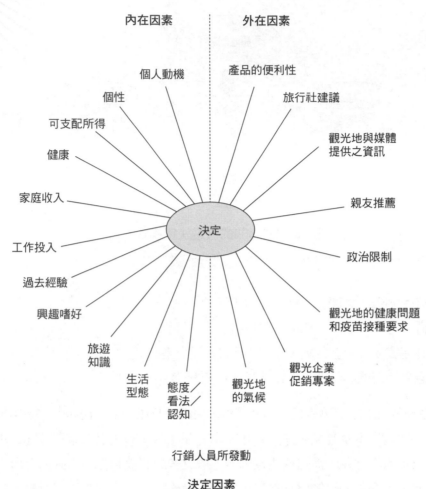

內在因素　　　　　外在因素

個人動機　產品的便利性

個性　旅行社建議

可支配所得

健康　觀光地與媒體
提供之資訊

家庭收入　親友推薦

決定

工作投入　政治限制

過去經驗

興趣嗜好　觀光地的健康問題
和疫苗接種要求

旅遊
知識　觀光企業
促銷專案

生活　態度／　觀光地
型態　看法／　的氣候
　認知

行銷人員所發動

決定因素

圖3-7　影響遊客購買決策的因素

資料來源：Swarbrooke and Horner (1999).

有一個特殊的旅遊景點——UFO（幽浮）觀光區，這個區域在過去二十年來，由於不斷有居民目擊幽浮出現，引起大眾的注意，而被開發成觀賞幽浮的地區（Awareness—察覺；Interest—興趣）。為了刺激觀光並滿足遊客的需求，當地建立了兩座觀賞中心，設置指示牌標示目擊幽浮位置，甚至召開研討會（Desire—欲求；Action—行動）（參考延伸閱讀資料）。

　　行銷工作目前主要著重在了解個人如何認知以及消化廣告與促銷活動，以便建立觀光旅遊的形象。這些形象所帶來的衝擊不但影響旅客選擇遊程的過程與決策，而且更重要的是，旅遊觀光的形象會直接衝擊到旅客希望造訪的特定目的地。

延伸閱讀

<div align="center">

Chilean Mayor Declares Region

A UFO Tourism Zone

By Kevin G. Hall

Knight Ridder Newspapers 6-15-2002

</div>

SAN JOSE DE MAIPO, Chile (KRT) - The snowcapped Andes have long attracted globetrotters, but the mayor of this picturesque Chilean mountain district insists visitors are coming from even farther away - other galaxies and solar systems.

Villagers have reported so many UFO sightings during the past two decades that on Saturday, Mayor Miguel Marquez is declaring his Maipo River region just outside the capital of Santiago an official UFO tourism zone. He plans to erect two observation centers, place signs where there have been sightings and offer workshops on, among other topics, how best to photograph alien visitors.

"This zone is the UFO capital of Chile," Marquez said in an interview. "Many people have made sightings, including me personally. Since tourists were already coming to the region to relax, the group's leaders suggested, why not encourage them to scan the skies for alien beings?

The idea is to have "foreigners come and see this zone for themselves and speak about UFOs," said Eric Martinez, a Santiago salesman who heads investigations for the UFO group in his spare time.

A conservative country characterized by Germanic discipline and the British stiff upper lip of its immigrant forefathers, Chile would hardly seem a nation of UFO spotters. Yet Chilean newspapers, radio shows and television programs report UFO sightings regularly and lavishly.

One explanation is that Chile's location far down the southern hemisphere places it under the center of the Milky Way. This draws astronomers worldwide to Chilean observatories and gives the country a certain cosmic consciousness.

In addition, the Southern Lights - just like the Northern Lights that produce rich colored displays over Alaska and Canada - play richly in Chile's nighttime sky.

資料來源：http://www.rense.com/general26/ufozone.htm

 第五節　觀光需求的推力因素

　　關於影響觀光需求之基本因素已在前幾節，以及第二章觀光旅遊的演進過程中陸續介紹過。由於旅遊與觀光牽涉的領域極廣，本節將特別針對第二次世界大戰後刺激全球與各國之因素，亦即推拉因素理論中的「推力因素」（Push Factors），來深入了解影響觀光需求的經濟、社會、人口統計變項、技術與政治的因素。

一、經濟因素

　　導致觀光需求增加最重要的因素是富裕。當社會經濟發展越高，人民的可支配所得（Discretionary Income, DI）越高，觀光的需求與數量也會隨之增加。**可支配所得**指的是：「扣除日常生活中的固定支出，例如食物、衣服、交通、教育、房租、貸款、保費等，也就是扣除不得不支出的費用後的所得淨額。」這些所得淨額的用途可以是儲蓄、投資或是購買奢侈品。

　　一般而言，平均經濟的富裕衡量指標是平均每人國民生產毛額（Per Capita Gross National Product），或是一個國家一年之內所生產的財務與服務的總價值除以總人口數。另外，也要考量到財富的平均分配程度，因為這會限制住潛在旅客的數量，事實證明在中世紀之前，財富不均的社會結構的確導致了旅遊是有錢貴族的專屬活動。

　　Burton（1995）根據過去的社會經濟發展，區分成四階段的旅遊參與程度（如**表**3-3）。第一階段主要是農業社會、求生存為主的生活型態，只有貴族旅遊。第二階段歷經工業革命，工業化加上都市化的結果，導致富裕的人口增加，這個情形首先在英國發生。目前中國與印度正歷經類似的發展情形，中產階級的崛起導致國內觀光旅遊暴增、度假勝地的發展等；同時，新富階層也開始拓展海外旅遊的參觀地點。

　　在第三階段人口相對富裕起來，當所得增加時，消費者對休閒活動的支出、旅遊支出及旅行次數也會隨之增加，導致大量的國內旅遊與短航程的海外旅遊需求，這個狀況英國發生在第二次世界大戰之後不久。目前經歷這個階段的國家有南韓、新加坡與台灣。而進行海外旅遊時，匯率高低通常也是

表3-3　Burton的旅遊觀光參與四階段

階段	經濟成長	旅遊觀光參與程度
一	• 以生存為主／工業發展前 • 農業／農耕為主 • 貴族占少數，大部分是窮民	• 無大眾旅遊 • 僅限貴族國內與國外旅遊
二	• 開始工業化 • 都市地區快速成長 • 中產階級的興起	• 國內旅遊是熱門遊程 • 貴族開始拓展國際旅遊觀光的範圍
三	• 幾乎工業化 • 都市人口占多數 • 中產階級開始為主流	• 國內旅遊的參與程度高，短程的國際觀光旅遊開始興起 • 貴族開始以國際旅遊觀光為主
四	• 完全工業化，高科技導向 • 都市人口占大多數 • 人民普遍富裕	• 國內旅遊與國際旅遊觀光的參與程度均高

資料來源：Burton (1995).

影響觀光需求的因素之一。以台灣而言，當台幣相對於美元為升值時，國人的消費力則增強，消費意願也隨之提高；當台幣貶值時，消費力減弱，國人出國遊玩的消費意願則降低（台灣經濟研究院產經資料庫，2009）。

　　最後，第四階段是已開發國家的富裕導致短航程與長航程國外旅遊的盛行，國內旅遊也開始複雜多樣化起來，例如美國、澳洲、日本、加拿大等國家。這些已開發國家占全世界總人口的13%，但卻占了所有國際觀光旅遊人次的80%。而當印度與中國同樣都到達第四階段時，如何降低觀光衝擊對全世界環境的影響，勢必將是主要的焦點，有待相關單位有效的管理。

二、社會因素

　　影響旅遊參與的主要社會趨勢是可支配時間的增加，以及社會觀感對於時間運用的改變。在旅遊發展的第一階段（表3-3），人們生活的律動受到必需品、天氣、季節的支配，時鐘對於這個時期的人們並沒有意義，因為人類必須靠天吃飯，因此對於工作、休息、娛樂並沒有明確的分野。直到旅遊發展的第二階段，工業革命興起後，人們的工作與休息時間開始有嚴謹的區分，年輕人在接受短時期的教育後，被期望盡快加入生產力的工作。這樣的社會結構意味著，工業時期的制度粗略地將一天的時間區分成工作、休息、娛樂活動三等份，而後者正是組成可支配時間的要素。雖然休息與娛樂不被

視為是重要的，但卻是為了維持生產效率而必須存在的活動。

早期工業化程度越高也造成工作時間的增加，在1800年代中期，歐洲的勞工一週工作約七十小時，只有星期天能夠休息。不過隨著進入旅遊發展的第三階段與第四階段，歐洲每週的平均工時大幅減低到1965年的四十六小時，與1980年的三十九小時。同時，法規的修改對於勞工的保障也增加了，以英國為例，1908年「假日給薪條例」（Holidays with Pay Act）開始施行，員工在假日休息時，雇主仍必須持續給薪。同時，員工每年的給薪假也逐年增加了。到1951年時，英國有66%的員工每年都有兩星期的給薪假；而到2000年，英國的勞工每年至少有四週的給薪假（Dale and Oliver, 2000）。工作時間的縮短與給薪假制度對於旅遊觀光業的影響非常重要，由於休假還有薪水可領，因此助長了旅遊觀光事業的興盛。此外，彈性的工作時數與工作方式的產生，也助長了短期的旅遊市場。當假期時間增加，消費者選擇旅遊的機率就增加。以台灣而言，2001年週休二日政策實施後，民眾旅遊的比例大為增加（台灣經濟研究院產經資料庫，2009）。

此外，可支配時間的增加與家電用品的發明也有關係。以洗衣服為例，在二次世界大戰前，每個家庭每週花在洗衣服時間至少要一天。當洗衣機、脫水機與烘乾機發明後，幫助每個家庭節省不少時間。另外，其他發明如微波爐、吸塵器、洗碗機等，亦帶給家務工作者不少便利，進而導致休閒時間的增加並帶動旅遊觀光的需求。

休閒時間的增加是全世界的趨勢，一個人一輩子只工作三十五年，一年工作三十五週，一週工作三十五個小時，這將是世界趨勢，也是人類越來越重視休閒生活的必然現象（周明智，2005）。除了休閒時間增加外，工作態度的轉變也會改變旅遊觀光的需求。在**表**3-3第二階段的人們休息是為了工作，但是到了第三、四階段時，人的思考與社會的氛圍慢慢變成工作是為了娛樂。而且自行租車與單獨出遊的人數越來越多，這也反映了現代社會觀念對於觀光需求的轉變。此外，重視休閒旅遊的社會風氣將帶動消費者的旅遊需求，例如員工旅遊或獎勵旅遊已成為一般公司的重要福利之一，多數公司行號一年至少舉辦一次團體旅遊（國內或國外），故龐大的公司團體旅遊市場刺激著觀光旅遊的需求。

三、人口統計因素

　　由於二次世界大戰後的嬰兒潮年紀逐漸增長，加上生育率降低，以及家庭人口數降低，導致主要工業化和觀光客產出國（**表**3-3第三和第四階段）人口的平均年齡開始上升（參見**表**3-4澳洲的人口統計資料趨勢）。陳思倫（2005）指出，這對觀光是正面的影響，因為中老年人口的擴張，將集中在那些擁有相當高自由使用收入的人們身上。值得注意的是，增加的中年人團體（高齡市場）對品質的要求也更高，因為他們比以前的任何世代有更多的資產，與更多自由消費的經驗。另外，職業婦女的增加以及生育率降低，都使得一般家庭有能力與意願去追求較高品質的生活。家庭結構的改變，尤其單身或無子女家庭型態的增加，擴大單身和空巢者旅行的觀光旅遊需求。

表3-4　1901至2002**年澳洲人口統計資料趨勢**

年	人口（千人）	都市人口百分比	出生率	生育率	平均死亡年齡（男／女）	超過64歲的人口百分比
1901	3,826	無資料	26	無資料	55/59	4.0
1911	4,574	57.8	28	無資料	無資料	4.3
1921	5,511	62.1	24	3.0	58/62	4.4
1931	6,553	63.5	17	2.2	63/67	6.5
1941	7,144	65.0	20	2.5	無資料	7.2
1947	7,579	68.7	23	3.0	66/71	8.0
1954	8,987	78.7	23	3.2	67/73	8.3
1961	10,508	81.7	23	3.3	68/74	8.5
1966	11,551	82.9	21	2.9	68/74	8.5
1971	12,937	85.6	19	2.7	68/75	8.4
1976	14,033	86.0	16	2.0	70/76	8.9
1981	14,923	85.7	16	1.9	71/78	9.8
1986	16,018	85.4	15	1.9	73/79	10.5
1991	17,336	85.3	15	1.9	74/80	11.3
1996	18,311	無資料	14	1.8	75/81	12.0
2002	19,641	無資料	13	1.7	77/82	12.8

資料來源：Weaver and Lawton (2006).

四、技術因素

交通工具對觀光旅遊的普及最重要的是，1800年代晚期，火車對於海邊度假區的發展，以及蒸氣船的發明。然而，這些技術發明均比不上飛機所帶來的影響。從1970年波音747-400型飛機開始量產，1976年超音速飛機協和號（Concorde）投入商業經營，到2007年空中巴士380巨無霸飛機的首航，都締造了航空史上的里程碑。目前航空業是旅客到達觀光目的地主要的交通運輸，每年至少搭載14億人（Goeldner and Ritchie, 2009）。

在20世紀與飛機約同時期的發明——汽車，也是發展迅速的科技產物，對旅遊觀光影響深遠。Dale及Oliver（2000）指出，以英國為例，自1919年起的十年內，在英國擁有自用汽車的人數增加了6倍之多，而現今在英國路上的車輛又比1951年時多了10倍。根據英國國家統計辦事處指出，2000年在英國的道路上就約有二千三百萬輛的汽車。

在此趨勢之下，火車與船逐漸被邊緣化，甚至在部分地區轉型成為懷舊的交通工具。**表**3-5為德國二次世界大戰後從1950年代至1990年代，娛樂目的觀光客（Pleasure Tourist）所使用的交通工具比例，顯見自用汽車與飛機在旅遊運輸上的重要性。澳洲同樣具有這個趨勢（Weaver & Lawton, 2006）。

表3-5 **德國觀光客使用的交通工具比例**　　　　　　　　　　　　　單位：%

	自用汽車	飛機	遊覽車	火車
1950年代	19	0	17	56
1990年代	53	30	8	7

資料來源：Weaver and Lawton (2006).

此外，資訊科技的發展對於觀光旅遊的普及化也有重大的影響。**電腦訂位系統**（CRS）可回溯至1970年左右，當時航空公司開始將人工操作的航空訂位紀錄轉由電腦來儲存管理。當時美國航空公司與聯合航空公司首先開始在其主力旅行社裝設其訂位電腦終端機設備，以供各旅行社自行操作訂位，為電腦訂位系統之濫觴。爾後系統提供者則開始接納各航空公司加入，並陸續改進其系統的公正性，而逐漸演進成為今日之電腦訂位系統。目前為因應旅行社多元化的作業需求，電腦訂位系統也加入旅館訂房、租車、訂火車票、戲院訂票等各種作業，同時也提供相關旅遊資料庫的查詢功能。電腦訂

位系統不但提供給旅行社和航空公司更大的彈性、便利,與成本控制,事實上也為旅客帶來更便捷的服務。

五、政治與安全因素

國際政治及軍事情形的穩定,對於旅遊業有直接的影響,因為觀光依賴人的自由才能進行國內或國際旅遊。早期在觀光業發展時,旅遊活動常受到經濟與政治因素的限制。不過對於**表**3-3發展至第四期的國家而言,除了軍事重地外,旅行的自由度幾乎不成問題。隨著解除管制和民營化政策在更多國家持續擴大,觀光的門檻也在降低中,例如蘇聯的瓦解與中國政府對觀光旅遊的開放,都促使當地的旅遊業蓬勃發展。在旅遊全球化流動(Mobility)的今日,關鍵影響要素莫若是恐怖分子與非法移民的問題,例如2001年9月11日發生恐怖分子突襲美國,及後續美方攻打伊拉克的軍事行動,皆直接衝擊全球的旅遊業,故2001年第四季旅行業的需求受到負面影響(台灣經濟研究院產經資料庫,2009)。加上流行性傳染病爆發的危機,這些都是容易重創觀光旅遊業需求的負面衝擊。

段落活動

從亞太放眼世界　逆境尋覓商機

由PATA公布的「PATA亞洲太平洋地區旅遊業發展預測2009-2011」最新預測指出,雖然全球景氣低迷,但2009至2011年,無論是亞太區域內或長途飛行的國際旅客,抵達亞太地區的人數將持續成長,中國仍是旅客到訪最多的國家。

不過,雖然亞太地區在未來二年內入境旅客數字總體為正成長,考量到經濟不可能立即復甦,增幅將遠不及前幾年的強勁。因此,對於亞太地區的旅遊業發展應持謹慎樂觀態度,放眼世界,從逆境中尋覓商機。

從Visa與PATA最新聯手合作,邀請5,554名各國旅客的問卷調查中顯示:2009年旅客傾向於選擇短線與經濟型旅遊產品,約三分之一受訪者表示其旅遊計畫不會受經濟影響。除了有36%的受訪者表示不打算在近期改變他們的旅遊計畫,其餘64%的受訪者則表示,考慮到經濟的不確定性,會對旅遊計

畫做出調整。而在決定調整旅遊計畫當中，有57%的人表示仍照原計畫繼續旅遊，不過會傾向選擇更經濟實惠的旅遊產品，而38%的人則表示將會選擇國內旅遊。

由此可見，雖然全球經濟態勢的確對旅遊業造成衝擊，但並不會導致旅遊活動完全終止，而是讓民眾在規劃旅遊計畫時更為謹慎，並在選擇目的地時更具創新性，期望以更低的預算，創造出最大的經濟效益。

在各國受訪者中，以澳洲、英國、新加坡、印度、法國和美國旅客的出遊意願較不易受經濟形勢影響，而台灣、韓國、日本、中國旅客較傾向於對旅遊計畫做出調整。同時，年齡在四十五歲或以上的旅客，保留旅遊計畫的意願更遠高於年輕族群。

透過這些調查數字，亞太地區的主要客源市場皆傾向選擇更為經濟的短線旅遊產品，對於亞太地區的旅遊業者來說，則是一次絕佳的機會來充分運用或開發新旅遊產品，以吸引鄰近市場與主要客源地。

值得注意的是，對於亞太地區主要旅遊目的地而言，旅遊業都對當地就業具有重要影響。事實上，中國與印度就是全球旅遊業兩個最大的就業市場，分別為七千四百五十萬個職缺和三千零五十萬個職缺，至於日本、印尼、越南和泰國亦都名列前十名，足見旅遊業對於亞太地區的經濟乃至於就業機會具有舉足輕重的影響。

資料來源：摘錄自楊曉琦（2009）。《旅報》，第588期。

【活動討論】

為什麼相較之下，「澳洲、英國、新加坡、印度、法國和美國旅客的出遊意願較不易受經濟形勢影響，而台灣、韓國、日本、中國旅客較傾向於對旅遊計畫做出調整」？其旅遊需求、態度與決策行為有何不同？

Chapter 4

觀光需求的衡量

第一節　觀光需求量的調查

　　在第三章中，**觀光需求**是指「對觀光旅遊地點與設施，目前的使用量以及未來的使用欲望」；換句話說，觀光需求被衡量的是旅遊與觀光的「產出」（Output）（達到哪些具體成果）。在經濟學上，產出通常透過「數量」予以實際的衡量，因此有效（或實際）需求（Effective or Actual Demand）意味著參與觀光的旅客人數，統計上衡量的是「旅客從出發地到目的地的數量估計」。因此在了解何謂觀光需求、觀光需求的形成與影響因素後，本章將針對觀光需求量的調查，以及觀光需求量的基礎資料與類別進行介紹。

　　觀光需求量是觀光旅遊目的地之所有利害關係人（Stakeholders）都相當關切的數字。**利害關係人**泛指所有跟公司或是組織（不論營利或是非營利）有利害關係的人或是群體。旅遊與觀光業由於牽涉範圍龐大，所以利害關係人除了旅遊相關業者（參見**表1-1**，第17頁）外，還包含政府單位與觀光地居民。旅遊相關業者依據觀光需求的數量估計，來評估未來的投資效益，並決定目前營運的規模與方式是否要維持或改變（擴大或縮減規模）。政府單位依據觀光需求的數量估計與預測，來評估觀光發展的效益，並據此制定觀光發展政策及計畫，編訂觀光建設的預算。而觀光地之居民則藉觀光需求的估計，來評估對社會、文化與環境的衝擊，以及未來發展。

　　一般而言，觀光需求量估計的資料主要包括：(1)多少旅客抵達；(2)使用何種交通工具；(3)旅客停留時間和居住何種設施；(4)旅遊目的；(5)旅遊方式（個人或團體）；以及(6)旅客花費狀況。以我國為例，交通部觀光局每年都會執行來台旅客消費及動向調查、國人國外旅遊狀況調查以及國人國內旅遊狀況調查，其執行結果除為我國觀光外匯收入之主要依據外，透過每年問項的交替使用，檢測長期性來台旅客之特性及消費動向，以作為觀光政策、國際宣傳之重要參據。對國內業者而言，更可透過資料分析所得之結果，了解市場特性，以作為其經營管理制度變革之參考（劉喜臨，2004）。因此，以下三節將分別就觀光局之「來台旅客」、「國人出國旅遊」與「國人國內旅遊」的歷年統計資料，深入探討國籍與外籍旅客之觀光需求量，以實際呈現出在國際定義下，本國觀光需求的衡量。

延伸閱讀

觀光需求量調查
全球經濟衰退並未抑止中國大陸旅客出境觀光需求

　　根據中國尼爾森公司最近的中國大陸出境旅遊監測報告指出，不管去年底以來全球經濟衰退如何衝擊中國大陸，大陸的消費者在2009年仍持續表現出境外旅遊的強烈意願。

　　最新的尼爾森中國出境旅遊監測報告透露出，大多數（85％）的大陸旅客「一定」或「可能」會在未來十二個月內進行國外旅遊，不論是休閒旅遊或是商務旅行。這項研究是2009年的1、2月執行，研究結果同時顯示出，即使是過去一年沒有出境旅遊的人，仍有近八成（78％）表現出他們期望在未來一年出國旅遊，相較於2007年的結果（59％）提高了近兩成。

　　中國尼爾森出境旅遊調查顯示出，中國大陸對出境旅遊市場的需求持續激增，即使現在正處於金融風暴的壓力下，但似乎仍有成長空間。而且不侷限於經驗豐富的旅行者，連未曾出國旅行的新鮮人都有興趣躍躍欲試。尼爾森的調查結果反映出旅遊產業的爆發力。

　　短期國外旅遊是最受歡迎的，超過六成以上的大陸旅客傾向在2009年出境旅遊。亞洲是計畫中旅遊地點的首選，緊接在後的是歐洲（43％）、大洋洲（24％）及北美（20％）。

　　就單一市場來看，香港是出境旅遊地點的首選，在未來一年計畫出境旅遊的中國大陸受訪者中，有近半數的大陸旅客對於造訪香港有興趣，澳門則以31％排名第二，而想到台灣一遊的比例高達27％，使得台灣一躍成為排名第三的熱門旅遊地點。台灣之所以成為中國大陸出境旅遊熱門目的地，主要是因2008年7月開放大陸團體旅客赴台觀光的政策，赴台觀光旅遊成長顯著，從2007年的3％，以2倍方式成長至2008年的6％，進而成為2008年中國大陸旅客的第五大出境地點。而根據尼爾森旅遊地滿意度指數顯示，台灣在2008年更首度進入前十名排行榜。

關於尼爾森中國出境旅遊監測報告

　　中國尼爾森出境旅遊監測報告中最要的部分，是中國大陸的休閒旅遊及商務旅客的行為、態度，及對於不同旅遊地點的意見，並包含廣泛的議題，例如決定過程、找尋資料、訂位選擇及住宿等。結合電話及網路訪問，涵蓋北京、上海、廣州，及大陸另外的二十三個城市。此外，旅遊地點廣告花費

的獨家資料，包含電視、雜誌、報紙及中國大陸的網際網路，大陸不同城市及地區的媒體比重占有率（SOV）資料也加進了2009年報告，來幫助行銷人員建立更有效的行銷策略，以贏得大陸消費者的青睞，並獲得策略性計畫的洞察來與鎖定的族群溝通。

關於尼爾森公司

　　尼爾森公司是資訊和媒體公司，在市場行銷資訊、媒體研究、網路情報資訊、行動通訊測量、貿易展覽以及商業出版物（*Billboard*、*The Hollywood Reporter*、*Adweek*）。該私營公司業務活動遍及超過一百個國家與地區，總部設在荷蘭哈勒姆和美國紐約。

資料來源：摘錄自「尼爾森中國出境旅遊報告摘要」，2009年7月17日。尼爾森公司網站：http://tw.nielsen.com/site/news20090617.shtml。

 第二節　來台旅客統計

一、來台旅客人數與成長率

　　民國50年代起，政府開始將觀光事業列為國家的施政重點之一，根據觀光局歷年來台旅客統計，從1963年起至2008年，來台旅客的人數呈現逐年上升的趨勢。從1963年的7萬人次、1976年的100萬、1994年到達200萬、2005年超過300萬，到2008年為止來台旅客約為384萬人次。成長最快的時期為1963至1973年，以每年平均30%的成長率增加。而成長率為負的時期與國際環境有極大的關聯，如1985年的-4.25%（日本地產泡沫）、1990／1991年的-3.49%／-4.11%（波斯灣戰爭）、1998年的-3.1%（東亞金融危機）、2003年的-24.5%（SARS疫情），顯見國際觀光對於金融、政治與安全的穩定度依賴甚深（如圖4-1）。

二、來台旅客在台消費金額

　　來台旅客在台消費金額（Visitor Expenditures）也是所謂的「觀光外匯收入」。根據世界觀光組織的定義，觀光不僅指休閒度假，其他因業務需要、

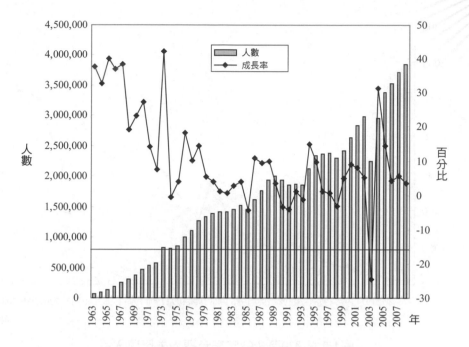

圖4-1　1963至2008年來台旅客人數與成長率

資料來源：觀光局歷年來台旅客統計。

探訪親友、宗教活動、健康醫療、短期遊學，或探望病人等旅行，都是支出所需統計的範圍。**圖**4-2是1970至2008年來台旅客在台消費金額圖，走勢除了顯現成長的趨勢外，上升與下跌的情形跟**表**4-1來台旅客人數呈現一致的情形。

　　在旅客平均每人消費部分，**圖**4-3為1970至2008年來台旅客平均在台消費金額，由圖中可觀察出三個時期。第一是從1970至1989年的成長期，1990與1991年的下墜期，以及1992至2008年的平原期。值得注意的是，第三時期的金額始終在1,300至1,500美元左右，顯示十七年來並沒有太大幅度的成長，連帶使得這十幾年來旅客每日平均消費額維持在174至210美元左右（參見**圖**4-4）。另外，**圖**4-4也顯示出來台旅客停留的時間從1975年起，平均都維持在六至七天上下。

三、來台旅客目的

　　從1999至2008年的歷年來台旅客目的統計資料顯示，旅客來台主要是

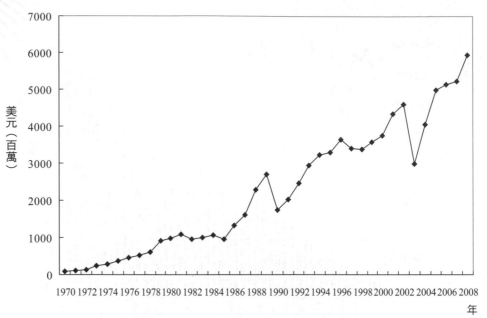

圖4-2　1970至2008年來台觀光外匯收入

資料來源：觀光局歷年觀光外匯收入統計。

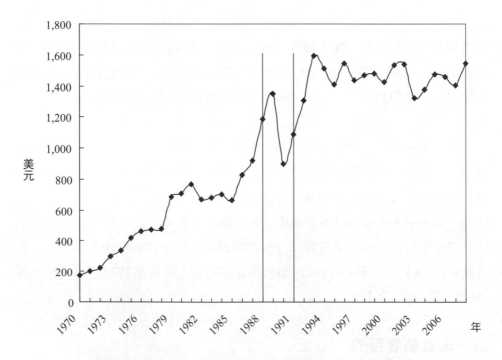

圖4-3　1970至2008年來台每一旅客平均在台消費額

資料來源：觀光局歷年觀光外匯收入統計。

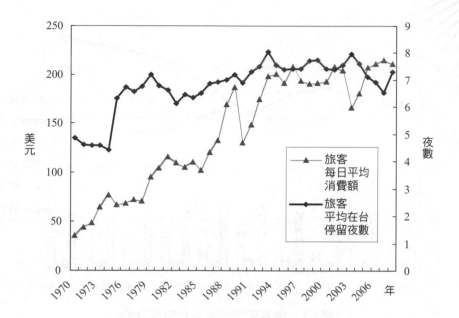

圖4-4　1970至2008年來台旅客平均停留夜數與每日平均消費額

資料來源：觀光局歷年觀光外匯收入統計。

以「觀光」為主，「業務」次之。雖然在1999與2000年，旅客來台以業務為大宗，不過從2004年起，以業務為目的的旅客已逐年減少，而且跟觀光為目的的族群差距逐漸拉大。在2008年觀光族群甚至達到46%，是業務目的旅客（22.92%）的2倍。至於以會議、求學為目的的旅客幾乎都不超過2%（參見圖4-5）。

四、來台旅遊市場相關指標值

表4-1為近三年來台旅遊市場之相關指標彙整，表中將「觀光目的旅客」與「業務目的旅客」之消費分別計算。值得注意的是，觀光目的旅客雖然近幾年來大幅上升，但平均每人每日消費金額呈現不升反跌的情形；而業務目的旅客近幾年來大幅減低，但平均每人每日消費金額不降反升。雖然來台旅客整體滿意度都維持在八成五以上，不過觀光人數成長的同時，旅客停留所帶出的消費產值也應該要隨之提升，才能帶動觀光產業的永續成長。

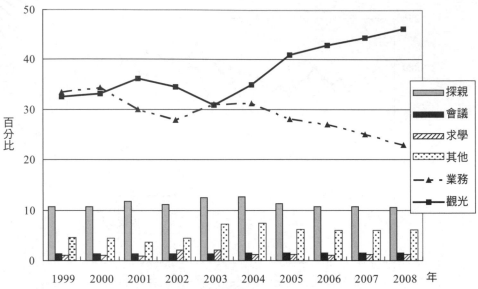

圖4-5　1999至2008年來台旅客目的

資料來源：觀光局歷年來台旅客來台目的統計。

表4-1　2006至2008年來台旅遊市場相關指標值

指標	2006	2007	2008
來台旅客人次	352萬人次	372萬人次	385萬人次
觀光外匯收入	51.36億美元	52.14億美元	59.36億美元
來台旅客 平均每人每次消費	1,459美元	1,403美元	1,544美元
來台旅客 平均停留夜數	6.92夜	6.52夜	7.30夜
來台旅客 平均每人每日消費	210.87美元	215.21美元	211.46美元
觀光目的旅客人次	151萬人次	165萬人次	178萬人次
觀光目的旅客 平均每人每日消費	245.47美元	245.49美元	227.98美元
業務目的旅客人次	95萬人次	93萬人次	88萬人次
業務目的旅客 平均每人每日消費	194.10美元	204.80美元	232.08美元
來台旅客整體滿意度	89%	86%	88%
旅客來台重遊率	55%	-	49%

註：1.2006與2007年平均停留夜數以60夜內為計算基礎，2008年以90夜內為計算基礎。

　　2."-"表示該年無調查資料。

資料來源：2008年來台旅客消費及動向調查。

段落活動

<p align="center">澳門拚轉型　國際五星酒店入駐</p>

<p align="center">休閒度假　親子　獎勵遊　現契機</p>

<p align="center">——專訪澳門旅遊局行銷經理林鴻祥</p>

2007年澳門入境旅客總人數超過2,700萬人次，與2006年相比上升22%；其中，台灣繼續成為澳門第三大客源市場，2007年台灣實際進入澳門的旅客數為1,444,082人次，較2006年的1,437,824人次微幅上揚，雖然成長有限，約上升0.4%，但據統計，實際過夜消費產值已有大幅上揚。

澳門旅遊局行銷經理林鴻祥認為，澳門旅遊局秉持人數成長的同時，更在乎的是旅客實際停留所帶出的消費產值；相對的，澳門本身也應該在軟硬體上等值提升，如此才能永續發展。

另一方面，台灣新政府即將上任（2008），政策上將在7月實施兩岸週末包機以及開放大陸旅客來台旅遊，並將在年底完成大三通等重要議題；對此，澳門旅遊局早已評估過得失，相信澳門入境人數一定會有所下降，但如何增加旅客停留澳門的時間休閒以及消費金額才是真正努力的方向。

林鴻祥分析，目前旅客在澳門最大的消費支出：一為住宿費用、二為餐飲、三為購物、四為伴手禮；只要增加旅客在澳門的停留時間，一定就有機會提升購買力。

而澳門目前最大的改變就在於國際級五星級酒店的陸續開幕，共同將住宿、餐飲、購物、娛樂表演等品質都一併提升；其中以澳門威尼斯人為例，3月曾邀請席琳‧迪翁以及周杰倫舉辦演唱會，再加上7月著名的太陽馬戲團進駐，都讓澳門的表演更加國際化，亦順勢帶起旅客對於澳門的新興趣。

資料來源：摘錄自唐偉展（2008）。《旅報》，第513期，2008年4月20-28日。

【活動討論】

台灣自1992至2008年，來台旅客的每日平均消費金額始終維持在174至210美元，你認為應如何增加來台旅客停留所帶出的消費產值（金額）？

 第三節　國內旅遊統計

一、國人國內旅遊之性別與總人次

　　從1997至2008年的調查結果顯示，國內旅客的性別比例差異不大。在2001年以前男性多於女性，不過自從2002年以後，女性逐漸多於男性。在國內旅遊總人次上，2002年、2003年、2004年、2006年以及2007年均突破1億人次，尤其2006年更來到1億754萬人次，相較於2005年之9,261萬人次，成長了47%之多（參見圖4-6）。

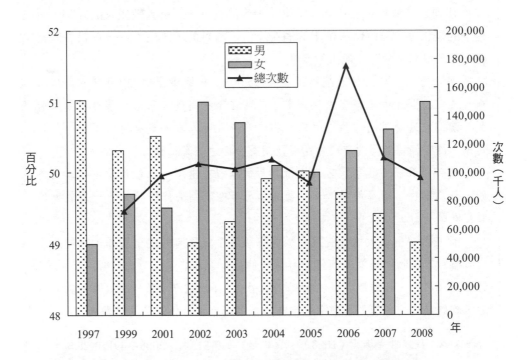

圖4-6　1997至2008年國人國內旅遊之性別與總人次

資料來源：歷年國人國內旅遊狀況調查報告。

二、國內旅遊之年齡

　　從1997至2008年的調查結果顯示，國人國內旅客的年齡以二十至二十九歲以及三十至三十九歲的年齡層為主，四十至四十九歲的年齡層次之（參見

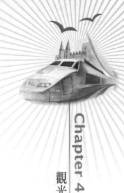

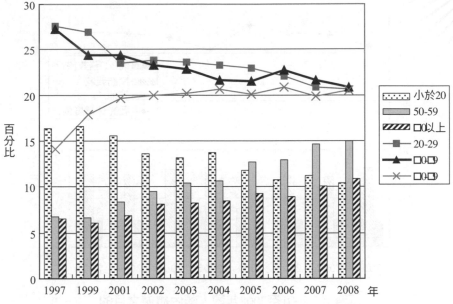

圖4-7　1997至2008年國人國內旅遊之年齡

資料來源：歷年國人國內旅遊狀況調查報告。

圖4-7）。

三、國內旅遊之目的

　　由2001至2008年的調查結果顯示，國人國內旅遊之目的以「觀光、休憩、度假」為主，觀光、休憩、度假包含「純觀光旅遊」、「健身運動度假」、「生態旅遊」、「會議」或「學習型度假」與「宗教性旅行」，這些活動加總後，每年平均占70%以上。至於「探訪親友」的比例次之，其餘目的所占比例皆不高（參見**圖4-8**）。

四、國內旅遊之天數

　　由2001至2008年的調查結果顯示，國人的旅遊天數以「一天」為主，接下來是「二天」、「三天」與「四天」。尤其2007及2008年，旅遊天數一天的比例將近七成，連帶影響到其他天數旅遊（參見**圖4-9**）。

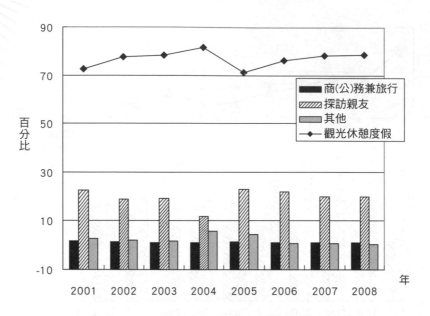

圖4-8　2001至2008年國人國內旅遊之目的

資料來源：歷年國人國內旅遊狀況調查報告。

圖4-9　2001至2008年國人國內旅遊之天數

資料來源：歷年國人國內旅遊狀況調查報告。

五、國內旅遊之旅遊方式

　　從2001至2008年的調查結果顯示，國人國內旅遊之旅遊方式有將近九成都是「自行規劃行程」，其次是「其他團體舉辦的旅遊」占約5%，其餘行程所占的比例均不高，而且參加「旅行社套裝旅遊」的比例有逐年遞減的趨勢（參見圖4-10）。

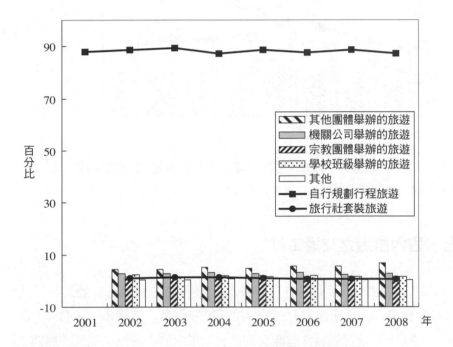

圖4-10　2001至2008年國人國內旅遊之旅遊方式

資料來源：歷年國人國內旅遊狀況調查報告。

六、國內旅遊之資訊來源

　　從2001至2008年的調查結果顯示，國人國內旅遊之資訊來源以「親朋好友」為主，占五成之多。此外值得注意的是，「網路」在2004年之後成為第二大資訊來源，到2008年比重為三成，而且有逐年升高的趨勢。而「平面媒體」則是在2004年之後日益下滑，在2008年只占10.7%的資訊來源比重（參見圖4-11）。

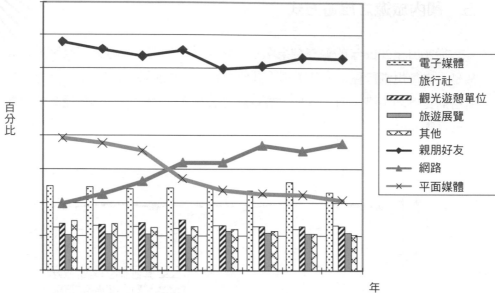

圖4-11　2001至2008年國人國內旅遊之資訊來源

資料來源：歷年國人國內旅遊狀況調查報告。

七、國內旅遊之交通工具

　　從2004至2008年的調查結果顯示，國人國內旅遊之交通工具以「自用汽車」為主，占全部比重的65%。接下來依序是「遊覽車」（11%）與「火車」（9%）。值得繼續注意觀察的是，火車中的「高鐵」以及「捷運」所占之比重有逐年上升的趨勢，隱含著國人對於「高鐵一日生活圈」與「捷運半日／一日遊」已有逐漸成形的生活型態（參見圖4-12）。

八、國內旅遊平均每人每次各項費用

　　從2001至2008年的調查結果顯示，國人國內旅遊平均每人每次各項費用以「餐飲」與「交通」為主，約占24%至25%左右。「購物」、「住宿」、「娛樂」的費用則依序居於第三、四、五名。值得關注的是，2006年之前，國內旅遊餐飲的費用比重大過交通費用，不過2007年起，「交通費用」的比例大於「餐飲的費用」，而且差距有逐年加大的傾向（參見圖4-13）。

Chapter 4

觀光需求的衡量

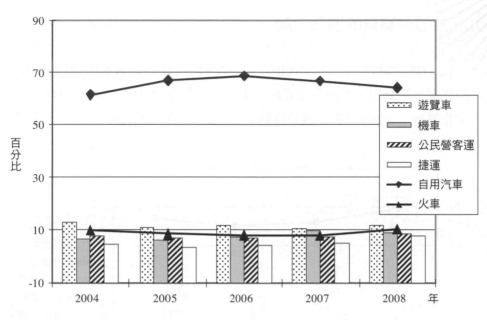

圖4-12　2004至2008年國人國內旅遊之交通工具

資料來源：歷年國人國內旅遊狀況調查報告。

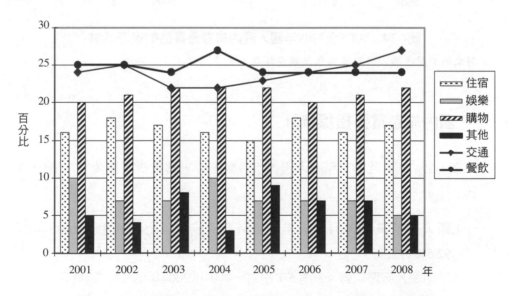

圖4-13　2001至2008年國人國內旅遊平均每人每次各項費用

資料來源：歷年國人國內旅遊狀況調查報告。

95

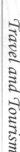

九、旅遊最喜歡的遊憩活動

從2005至2008年的調查結果顯示，國人國內旅遊最喜歡的遊憩活動以「自然賞景」為主，比例直逼五成，接下來依序是「其他休閒」（34%）、「文化體驗」（24%）與「純粹探親」（16%）（參見圖4-14）。

圖4-14　2005至2008年國人國內旅遊最喜歡的遊憩活動

資料來源：歷年國人國內旅遊狀況調查報告。

十、國內旅遊重要指標統計

表4-2為2000至2008年國人國內旅遊觀光需求的重要指標彙整，表中顯示出：

1. 國人旅遊率：2001年以來均維持在八成五以上，其中以2008年的92.5%為最高。
2. 平均每人旅遊次數：約在5次左右，其中以2004年的5.7次為最高。
3. 平均到訪據點數：約在1.5次左右，其中以1999年的1.73次最高。
4. 假日旅遊比例：約在73%至74%，其中以2007年的75.5%為最高。
5. 旅遊整體滿意度：在94%以上，其中以2008年的97.2%為最高。

旅遊與觀光概論

Travel and Tourism

表4-2 2000至2008年國人國內旅遊重要指標統計表

項目	2008	2007	2006	2005	2004	2003	2002	2001	1999
國人國內旅遊率（%）	92.5	90.7	87.6	91.3	90.0	90.1	89.7	86.1	82.4
平均每人旅遊次數	4.81	5.57	5.49	4.78	5.70	5.39	5.62	5.26	4.01
國人國內旅遊總旅次	96,197,000	110,253,000	175,400,000	92,610,000	109,338,000	102,399,000	106,278,000	97,445,000	72,651,000
平均到訪據點數（個）	1.66	1.64	1.66	1.56	1.46	1.71	1.63	1.50	1.73
平均停留天數（天）	1.51	1.52	1.67	1.64	1.65	1.7	1.7	1.7	1.8
假日旅遊比例（%）	74.2	75.5	74.5	73.5	67.5	74.1	73.2	72.4	71.1
旅遊整體滿意度（%）	97.2	96.3	96.0	95.7	94.1	95.7	94.9	94.6	n/a
每人每日旅遊平均費用（台幣／美金）	1,268/ 40.17	1,309/ 39.79	1,249/ 38.34	1,268/ 39.37	--	--	--	--	--
每人每次旅遊平均費用（台幣／美金）	1,915/ 60.67	1,989/ 60.47	2,086/ 64.03	2,080/ 64.57	2,266/ 67.47	2,130/ 61.58	2,228/ 64.43	台幣 2,480元	台幣 2,738元
國人國內旅遊總費用（台幣億元／美金億元）	1842/ 58.36	2193/ 66.67	2,243/ 68.85	1926/ 59.80	2478/ 73.77	2181/ 63.05	2368/ 68.48	台幣 2,417億元	台幣 1,989億元

註：1. 本調查對象為十二歲以上國民。

2. 國內旅遊率：全年至少曾從事國內旅遊1次人口數占總人口數之百分比。

3. "—" 表常年無該項目。

資料來源：歷年國人國內旅遊狀況調查報告。

6.每人每日旅遊平均費用：2005至2008年的平均花費約在1,270元台幣上下，其中以2007年的1,309元台幣為最高。

7.每人每次旅遊平均費用：平均約在2,200元台幣左右，其中以1999年的2,738元台幣為最高。

8.國人國內旅遊總費用：平均一年約2,181億元台幣，其中以2004年的2,478億元台幣為最高。

段落活動

以下為某旅行社安排的國內旅遊行程——「清境茲心園‧觀山雲霧自由行2日」，旅遊行程與價格如下：

第一天　台北火車站—桃園—新竹—台中—烏日高鐵站—清境—自由活動—下午茶—晚餐

0730 - 0730　巴士抵達中山高桃園南崁交流道下長榮大樓（無旅客時不停靠）

行程距離：約27.6公里　　　行駛時間：約30分鐘

0810 - 0810　巴士抵達中山高新竹交流道下光復路中國石油加油站（無旅客時不停靠）

行程距離：約45.9公里　　　行駛時間：約40分鐘

0910 - 0910　巴士抵達台中統聯客運中港轉運站——台中市西屯區台中港路三段87號（無旅客時不停靠）

行程距離：約85.7公里　　　行駛時間：約1小時

0930 - 0930　巴士抵達台中烏日高鐵站六號出口（無旅客時不停靠）

行程距離：約9.6公里　　　行駛時間：約20分鐘

1150 - 1150　抵達清境。請於清境農場國民賓館專屬停車場下車、民宿專車接往茲心園。

（有參加奧萬大自費行程者，請提早於霧社下車）

（本日午餐敬請自理）

行程距離：約50公里　　　行駛時間：約1小時50分

自理用餐：約1小時30分

| 1400 - 1530 | 建議您可自行前往「清境農場—青青草原」六大步道觀光（門票自理），青青草原四周群山環繞，面積寬廣遼闊，牛羊成群，恍如置身於北歐鄉村般寧靜安詳；沿著青青草原木棧道上漫步，牧場風光一覽無遺，微風徐徐，還有淡淡青草香。 |

　　　　　　　　※寒暑假期間每天上午9：30及下午2：30分在青青草原上有趕羊秀表演（星期三除外）。

　　　　　　　　※非寒假期間週六、週日每天上午9：30及下午2：30分有趕羊秀表演。

| 1530 - 1730 | 於民宿內享用下午茶，欣賞夕陽餘暉，漫步花叢雲霧間。 |
| 1800 - | 晚間於民宿餐廳享用風味套餐。 |

　　　　　　　　非自理用餐：約1小時30分

第二天　飯店—自由活動—埔里酒廠—烏日高鐵站—台中—新竹—桃園—台北火車站

| 0800 - 0830 | 晨喚、活力早餐。 |

　　　　　　　　非自理用餐：約30分鐘

| 0830 - 1310 | 餐後建議您可參加自費行程：合歡山半日遊（大禹嶺到武嶺路段）為亞洲海拔最高的公路，計有大禹嶺與霧社兩個入口，自霧社進入，經清境農場、梅峰、翠峰、鳶峰、昆陽、武嶺至大禹嶺。沿途盡是高山鐵杉、白枯木與箭竹林大草原等特有高山景觀。 |

　　　　　　　　（本日午餐敬請自理）

　　　　　　　　自理用餐：約1小時

| 1310 - 1430 | 請於國民賓館前方停車場搭乘專車前往埔里酒廠，抵達埔里酒廠，您可自由參觀酒廠，選購各式酒品或紹興風味小吃：紹興冰棒、紹興米糕、紹興滷味、紹興茶葉蛋等。 |

　　　　　　　　（中途依實際狀況停留二至三個休息站）

| 1600 - 1600 | 巴士抵達烏日高鐵站（無旅客時不停靠） |

　　　　　　　　行程距離：約53.6公里　　　行駛時間：約1小時30分

| 1620 - 1620 | 巴士抵達台中統聯客運中港轉運站——台中市西屯區台中港路三段87號（無旅客時不停靠） |

　　　　　　　　行程距離：約9.6公里　　　行駛時間：約20分鐘

| 1720 - 1720 | 巴士抵達中山高新竹交流道下光復路中國石油加油站（無旅客時不停靠） |

	行程距離：約85.7公里	行駛時間：約1小時

1820 - 1820　巴士抵達中山高桃園南崁交流道下長榮大樓（無旅客時不停靠）

行程距離：約45.9公里　　　行駛時間：約1小時

1920 - 1920　抵達台北火車站回到溫暖的家。

價格查詢：單位：新台幣／元

飯店名稱	成人單價
南投清境茲心園度假山莊一晚	1,890元～2,690元起

自費行程推薦：單位：新台幣／元

	自費行程名稱	成人價格	小孩價格
第一天	奧萬大國家森林遊樂區半日遊	990元	990元
第二天	合歡山半日遊	900元	900元

資料來源：行程參考自易遊網（ezTravel），查詢日期2010年3月。

【活動討論】

一、若你打算報名參加此行程的話，你認為最少要準備多少錢？預算上限為何？

二、你的預算與表4-2的「每人每日旅遊平均費用」以及「每人每次旅遊平均費用」相較，有多少差別？

 ## 第四節　出國旅遊統計

一、出國旅遊人數與成長率

調查結果顯示，從1981至2008年國人出國旅遊人數逐年上升，在1987年突破100萬後，陸續以倍增的方式成長，到2007年時已接近900萬。從成長率來看，1988至1990年之間的成長率較高，受到日本金融泡沫（1986年）、波灣戰爭（1991年）、東亞金融危機（1998年）、911事件（2001年）、SARS疫情（2003年）以及金融海嘯（2008年）的影響，這幾年的成長率皆跌幅頗大，尤以2003年為甚（參見圖4-15）。

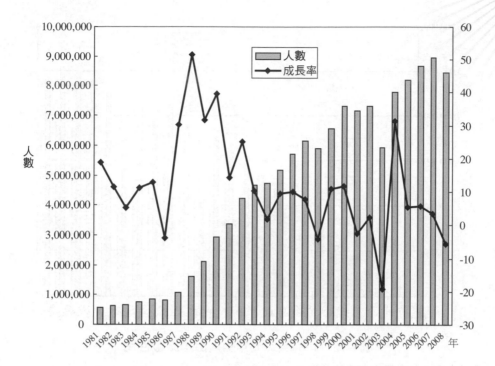

圖4-15　1981至2008年國人出國旅遊人數與成長率

資料來源：歷年中華民國國民出國人數統計報告。

二、出國旅遊性別

從1984至2008年的調查結果顯示，在出國性別比例上，男性都高於女性。從1998年之後，男性每年出國次數高於女性100萬次以上（參見**圖4-16**）。

三、出國旅遊目的地

從2002至2008年的調查結果顯示，國人出國旅遊目的地以亞洲為大宗，占了八成比重，接下來依序是美洲（10%）、歐洲（3%）與大洋洲（1.5%）。以國家排名的話，大陸占了三成五到四成的比例，穩坐冠軍寶座。其次是日本，比例接近二成。至於美國、泰國以及香港，則依每年不同的狀況，輪流位居三到五名的排序（參見**圖4-17**）。

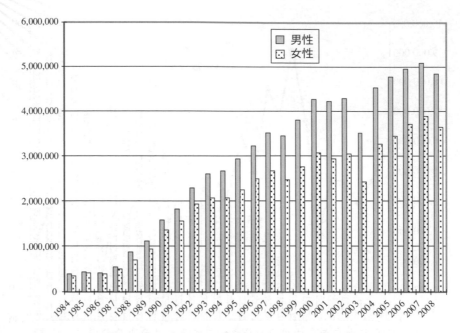

圖4-16　1984至2008年國人出國旅遊性別

資料來源：歷年國人出國按性別分析報告。

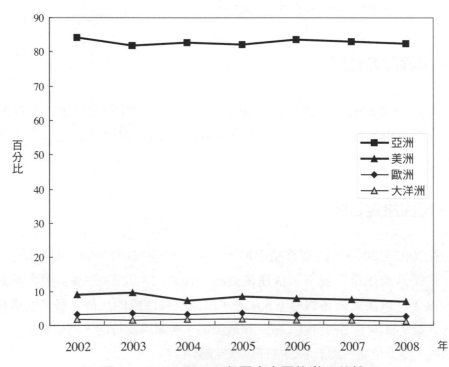

圖4-17　2002至2008年國人出國旅遊目的地

資料來源：民國91至97年中華民國國民出國目的地統計報告。

四、出國旅遊之目的

　　從2001至2008年的調查結果顯示，國人出國的目的以觀光旅遊為主，占五成五到六成的比例，而且有逐年升高的趨勢。商務約在二成五的比重，探親訪友則在一成五左右（參見**圖**4-18）。

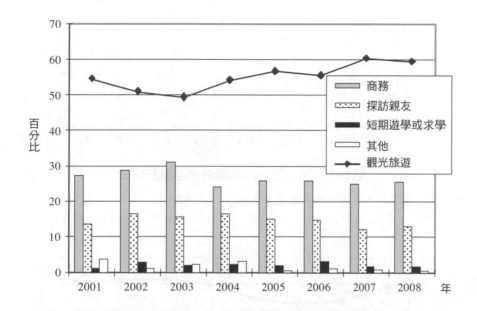

圖4-18　2001至2008年國人出國旅遊目的

資料來源：歷年國人旅遊狀況調查報告。

五、國外旅遊執行方式

　　在出國旅遊方式部分，從2001至2008年的調查結果顯示，國人從事出國旅遊以個別旅遊方式為主，約占60%至65%比例，團體占35%至40%左右（參見**圖**4-19）。另外，委託旅行社代辦出國旅遊手續者高達近九成（參見**圖**4-20）。顯示旅行社在辦理出國海外旅遊業務上，對於國人仍具相當的吸引力。

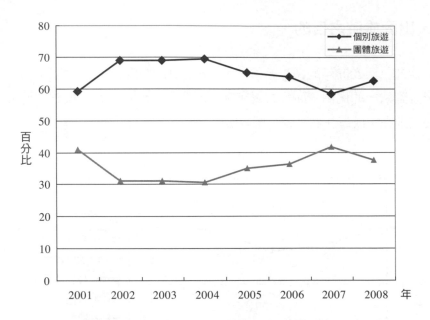

圖4-19　2001至2008年國外旅遊執行方式

資料來源：歷年國人旅遊狀況調查報告。

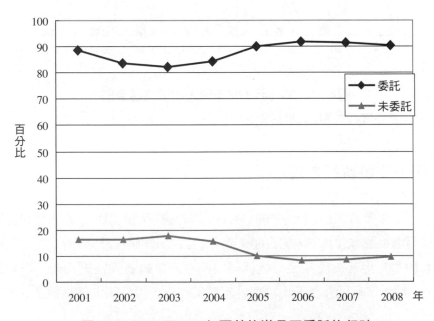

圖4-20　2001至2008年國外旅遊是否委託旅行社

資料來源：歷年國人旅遊狀況調查報告。

六、出國旅遊重要指標統計

表4-3為2001至2008年國人出國旅遊觀光需求的重要指標彙整，表中顯示出：

1. 國人出國率：2001年以來均維持在15%以上，其中以2001年的22.6%為最高。
2. 國人出國總人次：2005年以後約維持在800萬以上，其中以2007年的896萬人次為最高。
3. 平均每人出國次數：2001年以來約在0.3至0.35次左右，其中以2007年的0.39次為最高。
4. 平均停留夜數：2001年以來維持在9.7至10.5夜左右，其中以2003年的10.97夜為最高。
5. 每人每日平均消費支出：除了2004至2005年為3,800至3,900元台幣外，其餘皆高於4,000元台幣，2008年甚至高達5,326元。
6. 每人每次平均消費支出：2001年以來維持在41,000至48,000元台幣左右，其中以2008年的48,834元為最高。
7. 出國觀光總支出：2001年以來，最低是2003年的2,805億元台幣，最高是2007年的4,323億元台幣，與出國人數成正比。

表4-3　國人出國旅遊觀光需求的重要指標彙整

項目	2008	2007	2006	2005	2004	2003	2002	2001
國人出國率（%）	19.6	19.4	17.9	16.4	20.8	15.2	21.1	22.6
國人出國總人次	8,465,172	8,963,712	8,671,375	8,208,125	7,780,652	5,923,072	7,319,466	7,152,877
平均每人出國次數（次）	0.37	0.39	0.38	0.36	0.34	0.26	0.33	0.32
平均停留夜數（夜）	9.7	9.8	10.35	10.40	10.57	10.97	10.60	10.33
每人每日平均消費支出（台幣）	5,326	4,767	4,341	3,908	3,839	4,147	4,328	4,199
每人每次平均消費支出（台幣／美元）	48,834/1,547	48,227/1,466	46,307/1,421	42,595/1,322	41,920/1,248	47,364/1,369	47,567/1,376	46,784/1,384
出國觀光總支出（台幣億元／美元億元）	4,134/131.39	4,323/131.42	4,015/123.26	3,496/108.54	3,262/97.12	2,805/81.10	3,482/100.69	3,346/99.00

資料來源：歷年國人旅遊狀況調查報告。

延伸閱讀

推廣香港生活文化體驗
打造香港為亞洲遊輪營運中心
——專訪香港旅遊發展局／旅遊推廣總經理郭志傑

綜觀全球市場，台灣市場的表現一直相當搶眼，在台北辦事處推陳出新的創意刺激下，台灣旅客入港人次在2006年突破210萬人次，台灣旅客的消費實力平均每人每次5,008元港幣，遠超過全球平均消費4,000多元港幣，居全球之冠，台灣辦事處創意十足的表現可說功不可沒，常常成為其他市場的典範。

香港旅遊發展局旅遊推廣總經理郭志傑表示，台灣赴港人次近年來一直相當平穩地成長，顯示市場發展成熟穩定，下個階段旅遊局也將再加重力道，積極耕耘消費金額較高的MICE旅遊（Meeting, Incentive, Convention, Exhibition，獎勵暨會展旅遊），並且對既有的家庭族群、粉領貴族相關行程再進一步進行質的提升。

此外，近年來旅遊局也觀察到台灣旅客旅遊型態逐漸改變，對於高價位的香港旅遊商品需求日漸升高，特別是在旅遊局對台推廣MICE以來，2006年台灣MICE成長27%，其中更是特別看好台灣企業對短線會議旅遊的需求。根據市調顯示，台灣企業會議很喜愛香港，甚至比在台灣開會便宜，員工又有出國旅遊的感覺，於是在MICE中會議旅遊更是未來一大重點。

面對世界競爭，香港如何發揮優勢，吸引各國旅客造訪？郭志傑指出，充分運用地區資源。他進一步表示，鄰近的中國、澳門甚至是泰國在亞洲地區可以說是相互競爭，然而對於在長線市場推廣上卻也是合作夥伴。目前香港旅遊發展局就編制專責規劃「中國大陸泛珠江三角洲加香港」與「粵廣澳加香港」的旅遊推廣小組，充分運用大陸秀麗山水與香港都會元素的搭配，推出多元化的遊程。

資料來源：摘錄自魏苑玲（2007）。《旅報》，第465期，2007年5月21-28日。

 ## 第五節　觀光需求的特性

在進一步探討觀光需求的預測前，須先了解觀光需求的特性，以便對觀光需求有全盤性的了解。綜觀而言，在經濟、社會、人口統計、技術與政治／安全因素的影響下，觀光需求主要具有下列六項特性（陳思倫，2005；蔡進祥等，2009）：

一、高價格彈性

與觀光需求最相關的經濟指數是「可支配所得」，唯有當可支配所得增加，也就是扣除不得不支出的費用後的所得淨額增加時，觀光的需求與數量才可能隨之增加。換言之，旅遊產品不是日常生活中的必需品（固定支出），可以消費也可以不消費。當個人所得減少或旅遊成本（有形與無形）增加時，都會減低旅遊與觀光的意願與消費。因此當旅遊產品價格上升時，會使消費者減少支出；而旅遊產品降價時，觀光需求會跟著提升，促使購買量相應增加，所以觀光需求具有較高的價格彈性。

二、季節性

通常觀光地的氣候、例假日、節慶、學校寒暑假制度等，決定了大部分消費者的旅遊時機，因此造成旅遊活動有淡旺季之分。例如暑假期間與中國春節期間，航空公司的班機即使提高票價，依然經常客滿，國內外各地的旅館以全價銷售，也被預訂一空；不過淡季時，機票打折促銷機率高，旅館也常推出促銷專案，提高銷售折扣。又例如對於滑雪度假勝地而言，肯定是冬天才會有觀光的需求。旅遊產業的淡、旺季非常明顯，甚至於每週、每天都有所謂的淡、旺季的區分，如何調配淡、旺季的差異，讓需求與供給能完全達到平衡，而沒有任何資源的浪費，則需要妥善管理（周明智，2005）。

三、擴張性

觀光需求受到社會因素（休閒時間、教育水準、所得等）與科技因素

（汽車普遍化、交通工具不斷改善等）的影響，因此在社會進步與科技創新的驅力下，旅遊的數量與品質也會持續往上成長。

四、複雜性

由於每個人的旅遊動機、態度與行為不同，導致觀光的需求也不同，所以購買同一種旅遊產品的旅客具有其不同的特質，也因此使旅遊產生所謂的複雜性。為了吸引最多的旅客，滿足各式不同的需求，多樣化的設計是必須的。

五、敏感性

觀光需求的另一個影響因素是政治與安全，例如前幾節中所提及，來台旅客或出國旅客之觀光需求均受到波斯灣戰爭、911事件與SARS疫情的影響，導致旅客人數大幅滑落。通常需要一段時間等到旅客信心恢復後，旅遊的需求才會重新被燃起。

南亞海嘯重創泰國當地觀光業

資料來源：中文維基百科（2004）。http://zh.wikipedia.org/zh-tw/
File:2004-tsunami.jpg。本圖內容版權宣告為公有領域。

六、易變性

　　由於旅客對於旅遊的動機、態度與決策行為受到相當多內在與外在因素所影響，加上人天生具有善變的特質，因此造成觀光需求的易變。唯有跟隨時代的脈動，或隨時掌握旅客的需求，才能保持旅遊相關產品的吸引力。

段落活動

川震壞觀光　台遊客銳減九成

　　四川是中國優良旅遊城市之一，不過2008年512大地震後，不少風景名勝都嚴重受損，包括九寨溝、都江堰都一度封閉整修，至於距離震央較遠的蜀南竹海，雖然沒有影響，但遊客人數少了九成，四川省台辦說，台灣遊客到四川，從平均40萬減到現在10萬不到。

　　距離震央汶川較遠的蜀南竹海，占地120萬平方公里，擁有427種竹子，占了全世界的三分之一，全中國的四分之三，2008年512地震，這裏並沒有受到影響，依舊是風光明媚，不過旅遊人數，卻瞬間銳減了九成以上。不光是這個地方，包括九寨溝、都江堰受創更是嚴重，四川省當局一度關閉整修，儘管現在已經開放遊客參觀，但是台灣旅客並不捧場，上半年不到5萬人，和平均一年40萬相比，有極大的落差。

資料來源：民視新聞網（2009）。「川震壞觀光　台遊客銳減九成」。檢索自：http://news.ftv.com.tw/?sno=2009510S05M1&type=Class。2009年5月10日報導。

【活動討論】

　　川震對中國旅遊的影響，是屬於觀光需求的哪一個特性？

 第六節　觀光需求的預測

　　旅遊與觀光產業之產品具有無法儲存（如航空班機座位等）的經濟特徵
（**易逝性**），也就是產出後即消逝之特性，其供給無法隨著市場的需求或變
化而任意加以調整（**僵固化**），因此旅遊觀光業需求之預測顯得格外重要。
觀光需求量預測的研究，可提供觀光需求未來趨勢之變動，作為相關事業決
策之依據，以降低事業風險，促進最大的經濟效益。若預測得當，這些預測
資料對於潛在遊客或旅遊觀光政策制訂者，將在其決策的形成過程中帶來重
要的影響。

　　在觀光需求預測的領域中，所使用的研究方法相當豐富，原則上可以歸
納為兩種：質化（Qualitative）及量化（Quantitative）方法。前者包括德菲
法、情境模式等，後者則包括計量經濟模式、空間模式、時間序列方法、類
神經網絡法等（見**圖**4-21）。

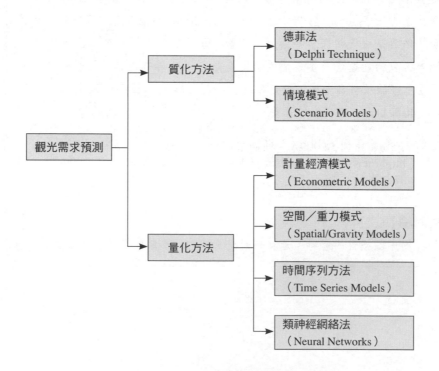

圖4-21　**觀光需求預測方法**

資料來源：Witt and Witt (1995).

一、質化方法

(一)德菲法

德菲法（Delphi Technique）係指針對某一主題，請多位專家進行匿名、書面方式表達意見，並透過多次的意見交流而獲得最後結論的一種研究方法。只要能夠設計適當的題目，邀請到該研究領域專家協助提供意見，則研究過程就會很順利，研究結果也很有價值。以Yeong等人（1989）為例，他們曾利用德菲法預測新加坡的旅遊觀光產業，並設計旅遊業未來的情境。

(二)情境模式

在經濟情勢快速變動的今日，預測未來情勢變得越來越困難。**情境規劃**（Scenario Planning）是一項重要且有用的工具，對於每套劇本研擬出完整的計畫，不管未來的情勢如何演變，組織或關係人都能快速加以反應。Yeoman與Lederer（2005）曾以**情境模式**（Scenario Models）為2015年的蘇格蘭旅遊設計四種情境：活力四射（Dynamic Scenario）、週末度假（Weekend Getaway）、往日巡禮（Yesterday's Destination）、高尚獨特（Exclusive Scotland），作為未來規劃的參考。

二、量化方法

(一)計量經濟模式

對於旅遊需求預測的研究方法中，以計量經濟模型為最多。利用計量經濟模型進行旅遊需求預測的好處，在於可掌握旅遊需求的重要影響因素，但相對的所花費的時間與成本也較高，而且影響因素之資料亦較難蒐集（陳寬裕等，2004）。**計量經濟模式**（Econometric Models）的需求模式多以單一方程式型態呈現，並藉由自變數（如匯率、國民所得等）和因變數（如觀光人次、觀光支出等）之關係，建立最適函數型態。舉例來說，Manuel與Croes（2000）建立美國人前往觀光地阿魯巴島（Aruba）之計量經濟模式，結果發現國民所得為其重要變數。

(二)空間／重力模式

空間分析（Spatial Analysis）是運用在地理學及區域科學的量化研究技術，為良好的假說探索工具。當分析資料的位置產生變化，則結果亦隨之改變；換言之，分析過程將空間要素納入了考量。其資料通常以空間單元（如鄉鎮、村里）彙整各項變數，提供空間分析所需的屬性與空間資訊（胡立諄、賴進貴，2006）。剖析整體旅遊產業，發現都有一些共同的屬性，基本上旅遊產業的二大行銷訴求就是：(1)空間導向（Space）；(2)服務導向（Service），主要的利潤製造者則是來自空間，例如旅館的房間、飛機的機位等。（周明智，2005）。而**重力模式**（Gravity Models）係典型之旅次分布空間互動模式，常用於運輸需求分析作業中，作為區內旅次分布的預測模式。

(三)時間序列方法

時間序列方法（Time Series Models）是一種動態的預測，由過去的變動趨勢預測未來情況的演變。此種分析方法適用於與時間相關聯的議題，針對資料中的時間特性加以分析，使週期性的變化更為凸顯。時間序列的變化有四種：長期趨勢（Trend）、季節變動（Seasonal Variation）、循環變動（Cyclical Variation）與不規則活動（Irregular Activity）。陳寬裕等人（2004）認為，利用時間數列型態之模式預測觀光需求量，時間數列方法雖無法了解變數間的關係，但其所需的實證資料較少，因此較適合旅遊需求資料闕如的研究課題。

(四)類神經網絡法

近幾年**類神經網絡法**（Neural Networks）已被成功的應用在預測問題的建模上，它是一種通用函數逼近器（Universal Function Approximators），縱使對於資料的性質沒有任何事前的認知，它也能映射任何的非線性函數，不同於傳統的統計模型，類神經網絡是一種資料驅動、無母數弱模型，且它能讓「資料自己說話」（陳寬裕等，2004）。Law與Au（1999）以及Law（2000）曾將類神經網絡應用在觀光需求預測中，其預測結果較傳統的簡算法（Naive）、移動平均法（Moving Average）、指數平滑法（Exponential Smoothing）和多元迴歸法（Multiple Regression）優秀。

延伸閱讀

理大成功研發旅遊業需求預測系統

　　根據香港理工大學新研發的香港旅遊業需求網上預測系統的估計，內地訪港旅客人數將由2008年首季的327萬人次，穩步上升至2015年第四季的859萬人次，預計增幅超過2倍以上。

　　理大研究人員利用該網上系統的計量模型推算，預測未來數年內地訪港旅客對中價酒店及賓館的需求有增無減；該系統更可預測旅客對餐廳、交通和零售產品服務的消費和需求，為訂戶提供有用的市場資訊。

　　該網上系統由理大公共政策研究中心和酒店及旅遊業管理學院合作開發，並由酒店及旅遊業管理學院副院長宋海岩教授領導專家小組主理，該系統昨天（2008年3月4日）正式啟用，並推介給旅遊業界及其他有關機構使用。

　　理大酒店及旅遊業管理學院院長田桂成教授介紹該系統時說：「這是我們學院對香港旅遊業的另一項新猷。業界人士可借助這系統獲取旅遊業未來趨勢預測的第一手資料，有利業務發展和政策制訂。」

　　該系統的主要目標是對旅遊業相關的需求做出預測，包括訪港旅客人數、各類消費、酒店房間數目的需求等。系統可預測十個主要旅客來源地的需求，包括澳洲、日本、韓國、澳門、中國內地、菲律賓、新加坡、台灣、英國和美國等。

　　此外，該系統也可預測未來十年港人出境外遊數目及旅遊熱門地點等，為業界人士提供有用的數據，以預計未來需求。酒店房間數量的需求亦可根據不同價格分類做預測統計；而所有數據資料均會由專家小組每季更新。

　　宋教授補充說，專家小組利用內置於系統的先進統計工具，能夠很容易地調整預測的數字，此外，訂戶可按各自分析輸入對個別國家與地區經濟增長率和匯率變動的估計，從而做出各種情境分析。

　　以美國為例，假設它的經濟增長率本年下降，據理大香港旅遊業需求預測系統估計，在第四季的美國訪港旅客將下跌1.4%。

　　有興趣使用該網上預測系統者可於三個月的免費試用期內，取得季度訪港旅客預測數據，而訂戶則可獲取系統所提供的全部資料，包括四份季度報告，詳情可瀏覽香港旅遊業需求預測系統網頁http://www.TourismForecasting.net。

資料來源：香港理工大學新聞稿。檢索自：http://www.polyu.edu.hk/cpa/polyu/
　　　　　hotnews/details_t.php?year=all&news_id=1410。檢索日期：2008年3月4
　　　　　日。

Chapter 5

旅遊的供給

 ## 第一節　旅遊供給的意涵

一、旅遊供給面涵蓋範疇

誠如第一章所介紹，一個完整的觀光系統所組成的要素相當複雜，除了需求面外，還包括供給面。觀光需求面指的是旅客本身活動的需求與結果，而旅遊供給面則指所有提供給旅客服務與產品的軟硬體設施，如圖1-5（見第13頁）中，Goeldner與Ritchie（2009）的觀光系統有四個主要供給的組成：自然資源與環境（Natural Resources and Environment）、人為建造環境（Built Environment）、觀光產業營運部門（Operating Sectors of the Tourism Industry）與好客的精神（Spirit of Hospitality）。在此概念下，旅遊與觀光產業的供給面包括交通運輸、住宿服務、飲食服務、旅行業服務等大量且零碎的商業產品，用以提供人們暫時遠離其通常所處環境時所從事之活動（Smith, 1995）。

與其他行業明顯不同，旅遊觀光產業的顧客是一群流動的人口，在造訪旅遊目的地的過程中去消費或體驗服務／產品，這是個動態的消費過程。然而，「提供消費的要素（供給要素）」卻通常在地理空間上是固定的（例如餐廳、旅館等），也就是說，旅遊產業基本上是一資金密集的產業，需要足夠的資金投入「沉入資金成本」（Sink Capital Cost），來建置軟硬體設備，並利用行銷手段創造產品的多樣化以吸引旅客消費。也因此旅遊的供給面（人、事、物）遠比需求面來得複雜。

Sessa（1983）指出，旅遊的供給服務根據其業務型態可以歸納為五種：

1.旅遊觀光資源（Tourism Resource）：由該地區的自然與人力資源組成。

2.一般與旅遊基礎設施（General and Tourism Infrastructure）：包括運輸、電信等設施。

3.容納設施（Receptive Facilities）：能容納旅客的設施，包括住宿旅館、餐飲、公寓等。

4.娛樂運動設施（Entertainment and Sports Facilities）：為觀光客的活動提供重點。

5.觀光接待服務（Tourism Reception Services）：包括旅行社、遊客中心、租車公司、導遊、翻譯及領隊等。

二、無形的供給要素

(一)觀光地形象

　　旅遊供給的服務要素形塑了旅遊供給的範疇，不過仍然有一些無形的要素（如形象）需要被納入考量，因為觀光地區的形象對於旅客的旅遊決策有相當大的影響因素，尤其開發新產品或新市場時，需要特別注意到「形象」的建立問題。舉例來說，冰島以乾淨、綠化、環保著稱，加上其優美的地貌、荒野的景致、維京海盜（Viking）的傳統與多樣化的活動（從冬季運動到地熱溫泉度假勝地都有），使得冰島的旅遊產品得以環繞著這些主題建立形象，並具體地對遊客行銷宣傳這些概念。

(二)產業環境

　　除了形象問題外，「產業環境」對於觀光供給也影響甚大。旅遊觀光業在有些地區是處於完全競爭市場，由市場機制決定公司存續與否；但在某些地區，旅遊觀光業受到政府單位的補助，在基礎設施、行銷宣傳等方面予以協助及保護。不過重點是當政府在行銷宣傳上大力支持時，旅遊觀光地的供給設施與服務必須跟得上旅客需求的變化。以峇里島為例，1930年代時，造訪峇里島的觀光客只有3,000人次，1981年大幅提升到158,000人次，而到2000年時每年更有超過1,412,000人次的遊客（Page, 2009）。這樣急遽成長的觀光需求，須仰賴當地所有旅遊供給設施的配合，才得以應付如此大量增生的觀光客。不過觀光需求受外在因素的影響也容易在短期內導致遊客大減（敏感性）。在2002年的峇里島爆炸案發生後，有些國家禁止旅行團前往當地（如台灣），其他國家的觀光客人數也銳減，飯店住房率從七成以上掉到14%。尤其占峇里島外來觀光客第三大宗的台灣，自從限制出團的禁令發布後，對峇里島更是雪上加霜。要讓觀光客回籠，印尼官方提出安全的承諾。峇里島首長和警察局長接見來自台灣的媒體，強調恐怖攻擊事件絕對不會再發生。不只出動3、4倍的警力，峇里島的機場，甚至當地大型集會的場合，都增加荷槍實彈的保安人員，安檢動作也更確實。峇里島地方政府同時向台

灣駐印尼辦事處提出建議報告，希望恢復觀光客對峇里島的信心（沈嘉盈、廖啟光，2002）。而且在2003至2004年間，當地政府更祭出許多行銷活動來恢復過往的榮景。

(三)促銷宣傳活動

　　類似這樣國際的行銷活動通常所費不貲。我國交通部觀光局2008年在倫敦促銷台灣觀光，推出「驚艷台灣」宣傳活動，這個以「台灣，每個角落都有驚奇」的促銷廣告，斥資新台幣1,500萬元，除了色彩鮮艷醒目的台灣字樣，並配有京劇主角的照片，在倫敦七十五輛黑色計程車車身上呈現，隨著它們在繁忙的市區內穿梭行駛，為台灣提高知名度。在2010年，觀光局亦斥資逾25萬英鎊（約1,250萬台幣）雇用七十五輛黑色計程車，主打「觀光旅遊除了台灣，還能去哪兒？」（Where else but Taiwan）的宣傳廣告。另外，在進入2010年元旦時，觀光局在紐約時報廣場電視牆播出三千分鐘的廣告影片，大力行銷台灣之美。位於曼哈頓中城精華區的時報廣場，各式廣告林立，每年跨年倒數計時活動期間，電視牆是全球廣告市場兵家必爭之地。觀光局承租到時報廣場在耶誕節假期及跨年倒數計時熱門期間，播放台灣觀光

觀光局「除了台灣，還能去那兒？」（Where else but Taiwan）的宣傳廣告
資料來源：政府入口網新聞中心（2010）。檢索自：http://www.gov.tw/newscenter/pages/detail.aspx?page=4f83cde5-3b5d-43bd-ab39-ba27d80e609c.aspx。檢索日期：2010年5月4日。

<div style="writing-mode: vertical-rl;">旅遊與觀光概論　Travel and Tourism</div>

的廣告影片，不但有助台灣觀光宣傳，更有助於塑造台灣的國際觀光形象，這也是台灣廣告首次登上全球著名景點的一項創舉。因此，在旅遊觀光的服務與設施供給面上，相關的提供者不只有旅遊業者，國家旅遊觀光單位往往扮演著行銷上相當重要的推手。

　　Gunn（1994）所提出的「觀光供給」系統即說明了這個概念，其指出觀光供給除了「吸引物」、「服務體系」、「運輸」、「旅遊資訊」四個構面外，還應包括「促銷宣傳」（參見第一章第三節）。此外，Gunn認為觀光供給面由「政府」、「私人企業」及「非營利組織」所控制，雖然觀光產業界著重在產業經營績效、服務品質、顧客滿意度、管理及行銷等議題，政府部門則較關注在政策計畫、整合發展，與行銷推廣等議題，不過這三大部門應該要了解這五大要素如何形成觀光體系，並且要共同開發、管理以及規劃，使這五項元素得以相輔相成，並充分發揮功能（參見圖5-1）。

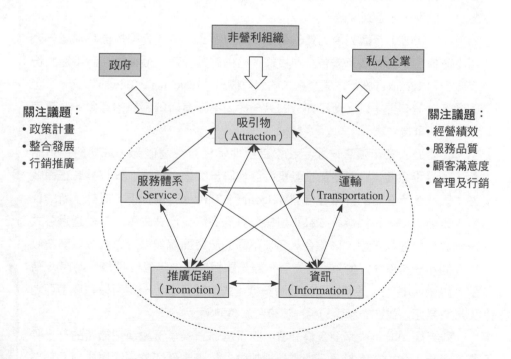

圖5-1　觀光供給構面與控制單位重視議題

資料來源：修改自Gunn（1994）。

延伸閱讀

<div align="center">

Welcome 2 Taiwan！
蔡依林、吳念真雙代言，台灣觀光宣傳再出擊

</div>

　　觀光局為了達成觀光客倍增計畫的目標，近幾年來在海外幾個主要客源市場積極執行各項廣告宣傳計畫，除了提高當地消費者對台灣旅遊認知外，也希望能真正具體吸引他們來台進行旅遊活動。特別是分別居來台人數第二、五及七位的港澳、新加坡與馬來西亞等東南亞地區，更是僅次於日韓地區外的重點經營區域，也因為如此，觀光局在過去三年運用全方位的宣傳推廣活動，透過四季波段的公關活動操作、電子與平面廣告露出、深度報導與媒體／業者熟悉旅遊等等多樣性的操作手法，使得港澳星馬地區來台遊客持續成長，特別是星馬地區成長力道更是非常顯著，在2006年分別達到了10.82%與7.12%的成長率，顯見經過觀光局三年來的大力推廣及與業界密切的結合，已經逐漸看到成效。

　　今（2007）年觀光局仍然依循先前操作模式，透過公開招標尋求廣告公司專業協助，計有四家廣告公司投標，經由評選程序，最後由台灣電通股份有限公司出線取得施行本案資格。該公司提出"Welcome 2 Taiwan"概念，企圖營造台灣有更多遊客所不知道的另一面、不斷有新鮮話題的意象，讓東南亞遊客能重複到訪。

　　鑑於過去三年張惠妹小姐在東南亞地區代言台灣觀光，成功的創造話題，並吸引媒體焦點，對於推動東南亞地區旅客來台觀光，確實具有正面效益，因此今年在新的計畫概念"Welcome 2 Taiwan"前提下，設計了新的代言人策略：以年輕偶像蔡依林小姐搭配資深導演吳念真先生，計畫透過各式廣告與公關造勢活動，形塑台灣各種不同的旅遊面貌與旅行方式，以廣為吸引不同年齡層與喜好的東南亞遊客，觀光局相信藉由年輕vs.歷練、時尚vs.傳統、躍動vs.在地，共同推引出台灣多樣化的旅遊元素，一定可以在東南亞地區形成話題，並進一步引領另一波來台旅遊熱潮。

　　觀光局2007年東南亞宣傳計畫，除了將邀請侯孝賢導演拍攝新的三十秒電視廣告，強力在港星馬三地電視播放外，另將製作四季平面廣告與海報在東南亞地區報紙雜誌刊登、與新加坡電視媒體合作製播以吳念真先生帶路的深度台灣旅遊專輯、香港中環地鐵站與新加坡捷運站戶外媒體廣告等等多樣化、多波段的廣宣手法，確實營造來台旅遊風潮，逐步達成讓台灣變成當地消費者首選旅遊地的目標。

資料來源：中華民國駐外單位聯合網站（2007）。檢索自：http://roc-taiwan.org/
ct.asp?xItem=32256&ctNode=3441&mp=2&nowPage=23&pagesize=30。
檢索日期：2007年6月21日。

資料來源：交通部觀光局（2007）。

第二節　旅遊供應鏈

一、何謂供應鏈

　　Greene（1991）指出，所謂的供應鏈是為了要能夠動態且快速的對最終
顧客的需求做出反應，而由供應鏈成員所做之統合性努力。換言之，**供應鏈**
是貫穿上下游不同企業組織，為終端顧客創造價值的各種流程活動所形成
的一個網絡（Christopher, 1998）。絕大多數產業的供應鏈是由「推式」與
「拉式」兩部分共同組成的。**推的供應鏈**在上游，是為「預期的」市場需
求，做計畫性的採購、庫存與製造後續市場可能會需要的成品或半成品。**拉
的供應鏈**接在推的供應鏈下游，在拉式的供應鏈部分，所有的活動都是為了
要滿足明確的訂單來安排進行。沒有所謂絕對最優的供應鏈結構，唯有依據
目標市場顧客需求的特性，在「效率性」（產品的價格）與「回應性」（客
製化的程度）兩者之間做策略性的取捨，再來配置整個供應鏈的推拉布局，

為顧客創造最大的價值,為本身供應鏈營造最大的競爭力與利潤(韓復華,2004)。

Harland(1996)認為,供應鏈管理的研究與概念性發展,可能發生在以下各種不同的系統層次:網絡(Network)、鏈(Chain)、關係(Relationship)。至今為止,供應鏈管理的研究通常都僅針對三者中的某個特定層次的分析,而不是跨系統層次的分析。在「網絡」層次的部分,其供應鏈在供給方、需求方及資訊服務提供者之間,串連起資訊流、資金流、物流的網絡系統(見圖5-2)。在「鏈」的層次部分,對於製造業而言,供應鏈「鏈」結對象所建構起的經營效率,奠基於全球各地原料的集貨與產品的生產及銷售過程之中,其物流輸送價值鏈的探討與控管,「鏈」層次的研究強調績效的分析,除了考慮傳遞的可靠度、成本與價格之外,也考慮顧客滿意度。在「關係」層次的部分,Ellarm(1991)認為在組織競爭結構中,和供應鏈管理最密切相關的是行銷通路,就組織關係型態而言,通路關係中存在著許多不同的組織關係型態,如長期合約、所有權等,企業間彼此存在著各種合作與競爭並存的關係型態(許智富,2004)。

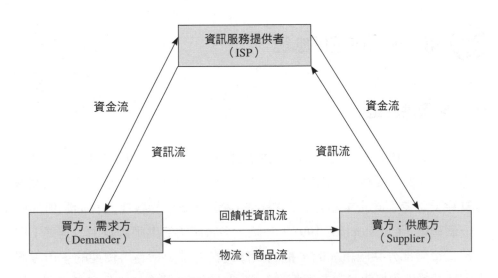

圖5-2　製造業供應鏈網絡鏈示意圖

資料來源:許智富(2004)。

二、旅遊供應鏈的契約關係

由於觀光旅遊產業由服務、產品與體驗組合而成，而且涵蓋許多供應商，因此非常符合供應鏈的概念。**圖**5-3是典型的旅遊供應鏈，一旦旅客決定目的地和旅遊方式，就開始牽涉到旅客本身與旅遊業者（Tour Operator）的契約。不論是透過實體店面、電話或網路的購買通路，當旅客選擇好業者與其提供之產品（Package）後，對旅客而言，一套旅遊遊程就「組裝」（Assemble）完成。

不過對旅遊業者來說，為了組裝旅遊產品，旅遊業者與其他的旅遊供應商，例如航空公司（部分大的旅行社有自己的航空公司如湯瑪士庫克集團；或者航空公司本身也有可能即是旅遊供應商）、旅館，還有其他相關提供服務業者，也存在契約關係；而這些供應商則找再下游的供應商提供其營運所需服務，例如地勤服務公司、空廚、食材供應商、機場航站設施等。尤其當

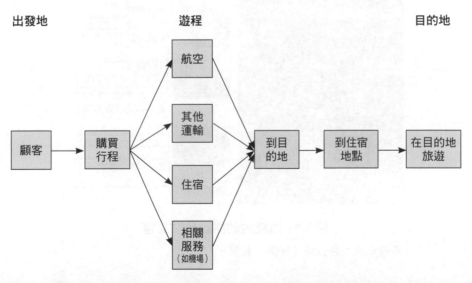

旅遊產業相關領域	旅行社網路／電話訂購遊程	遊程安排與遊客協助事宜	航空公司與機場服務	轉機／轉運／其他交通工具	國家觀光局／旅館／餐廳／旅遊景點／租車服務／領隊／導遊／安全衛生（醫院／醫生）

圖5-3　旅遊供應鏈

資料來源：修改自Page（2009）。

旅客到達目的地之後，在地提供的服務亦充滿旅遊供應商之間的契約關係。舉例來說，許多旅館櫃台都會放置當地旅行社所提供的旅遊產品廣告傳單或文宣手冊等（如**圖**5-4），一旦其旅遊產品獲得旅客選購時，部分旅行社會付給旅館服務櫃台後退佣金；或者旅館會根據旅行社的佣金多寡來決定其文宣品的陳列與放置數量。因此觀光客在旅館所購買的旅遊行程在層層佣金的架構下，通常付出的價格會比當地民眾的購買價格來得高。

圖5-4　旅館內的旅遊景點文宣

資料來源：許悅玲（2009）提供。

　　這樣的佣金制度在旅遊供應鏈中可說是不成文的潛規則[1]，大到旅行社所安排餐廳、購物商家的退佣，小到給領隊導遊的小費。不過，不見得每位

[1] 中國作家吳思在其2001年出版的《潛規則：中國歷史中的真實遊戲》一書中提出，潛規則是指沒有正式規定，而在某些人群中被行為各方普遍遵守的規則。但在中國歷史上，往往是潛規則而非種種明文規定在支配著現實生活的運行。

旅客都能接受佣金或小費的存在。對於有「小費文化」的歐美人士，小費是理所當然的服務附加所得，但對於亞洲人而言或許不然。也因此關於小費的問題或糾紛，在旅遊觀光業界中屢見不鮮。

　　無論是佣金或小費，旅遊供應鏈本身不只代表契約關係的存在，其包含的要素除了與觀光系統一樣繁多複雜外，背後所蘊含的是旅遊供應商之間的聯盟與上下游供應商的環節關係。重要的是，此環節概念顯示，從上而下的旅遊供應鏈是環環相扣的，若其中某個環節出錯，就會引起整個供應系統的混亂。例如英國倫敦希斯洛機場（Heathrow Airport）因為運量龐大，設施又嫌不足，長期以來一直承受嚴苛的批評，英國航空公司（British Airways）於是斥資86億美元興建新航站，希望能紓解壅塞的情況。不料2008年3月27日英航啟用第五航站後，隨即出現電腦當機導致行李處理作業大亂，許多旅客上了飛機後，行李並未跟著登機；有的則是下了飛機後找不到行李，氣得先行離去。旅客在安檢處大排長龍數小時，班次不是延誤就是被迫取消。據估計至少有一萬五千件行李「迷航」，三天內被迫取消航機將近二百五十班。國際媒體爭相刊出航站堆積如山的迷航行李照片，英航最後索性禁止英國廣播公司（BBC）與其他電視台攝影，以免製造更多尷尬局面，最後演變成一場公關災難。

三、旅遊供應鏈中的製造流程與產品

　　旅遊供應鏈係為終端顧客創造價值的各種「流程活動」，目的在透過這樣的製造流程（Production Process）創造旅遊產品（Product）。Smith（1994）指出，旅遊產品的製造過程從原料的投入（Raw Inputs）、中間投入與產品的製程（Intermediate Inputs and Outputs），到最終產品——也就是觀光體驗（Final Outputs, or the Tourist's Experience）。原料的投入指當地之「資源」，如土地、勞力、水、農產品、燃料、建築、都會區等。**中間投入與產品**分為：(1)「公共建設」方面：包括公園、名勝區、交通運輸方式、博物館、手工藝店、旅館、餐館和租車服務等；以及(2)「服務」方面：包括導覽、導遊、現場表演、紀念品和飲食等。而**最終產品**是「體驗」，包括娛樂、社交、教育、消遣、商業活動、紀念、嘉年華會和活動等（見**圖**5-5）。

　　而所謂的**旅遊產品**基本上是一種複雜的人類體驗（Gunn, 1988），也是

原料	中間投入與產品		最終產品

資源：
• 土地
• 勞力
• 水
• 農產品
• 燃料
• 建築材料
• 建築
• 都會區

公共設施：
• 公園
• 名勝區
• 交通運輸
• 博物館
• 手工藝店
• 服務中心
• 旅館
• 餐館
• 租車

服務：
• 導覽
• 導遊
• 現場表演
• 紀念品
• 會議
• 食物
• 飲料

體驗：
• 娛樂
• 社交活動
• 教育
• 消遣
• 商業活動
• 嘉年華會
• 紀念

圖5-5　旅遊製造過程

資料來源：修改自Smith（1994）。

旅客使用服務設施與服務後所造成的最終產出。根據Smith（1994），旅遊產品由實體設備（Physical Plant）、服務（Service）、接待（Hospitality）、決策自主權（Freedom of Choice）與旅客的參與（Involvement）五項要素組成，其關係如**圖5-6**，以下為此五要素的簡介：

1.實體設備：此為旅遊產品的核心，指的是實體環境與設備，例如天氣、水、基礎設施等。
2.服務：實體設備需要有人投入服務才能使其發揮功效，例如旅館的櫃台接待人員、餐飲的提供等。
3.接待：意指能夠使旅客感到滿意的特質。
4.決策自主權：為了滿足旅客，旅客必須擁有一定程度的選擇自主權。
5.旅客的參與：旅客的參與在服務流程中事關重大。而前述四項要素的配合，是決定旅客參與度的成功與否，也代表活動是否成功地吸引旅客的注意。

圖5-6顯示，旅遊產品的成功需要透過以上五要素，以及五要素組裝流程的配合，其關係有如同心圓。而此示意圖也顯現出，從核心到圓周意味著旅遊業者管理控制程度的遞減、不可掌控程度的增加，和旅客參與程度的增加、過去經驗值評價的遞減。

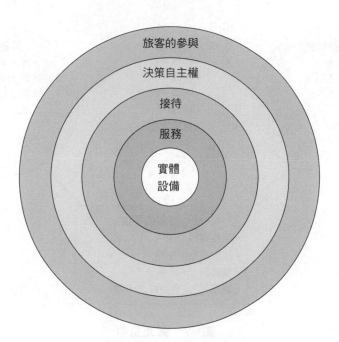

圖5-6　旅遊觀光產品五要素

資料來源：修改自Smith（1994）。

四、旅遊供應鏈中的顧客效益

　　Smith（1994）對於旅遊產品的概念主要從製造流程切入，強調產出與過程，而非顧客的效益。然而Lumsdon（1997）指出，唯有當旅遊供應商與旅客是觀光產品的核心時，旅客才能獲得最大的產品效益。Lumsdon（1997）揚棄旅遊產品一詞，改用「觀光貢獻」（Tourist Offering），認為旅遊的核心效益與服務構成了觀光貢獻，旅遊與服務的互動主要帶來了無形、感官與心理上的效益，而且也包含了實體上的回饋。由於消費與服務的提供於同時同地發生，於是從彼此的互動中產生大量的效益（見**圖**5-7）。Lumsdon（1997）模式的重要意涵在其闡明了，旅遊供給才是旅遊觀光業的核心組成要素。

實體物質
• 裝潢
• 員工衣著
• 家具
• 色彩
• 材質
• 象徵特色
• 形象

流程
• 回應系統
• 接待
• 售票／付款
• 排隊
• 員工流程

人員
• 員工訓練
• 員工回應
• 員工配置

核心服務的提供
• 服務層級
• 顧客印象與期待
• 價值觀
• 氣氛 (使感覺良好之因素)

圖5-7 觀光貢獻

資料來源：Komppula (2001).

段落活動

台鐵觀光巴士鐵路旅遊護照

　　為鼓勵民眾利用大眾運輸觀光旅遊，觀光局於2009年整合觀光巴士旅遊產品及台鐵列車，推出「台鐵觀光巴士鐵路旅遊護照」。觀光局長賴瑟珍表示，自由行是目前最流行的旅遊型態，為了加強台灣旅遊便利性，觀光局自2001年開始推動觀光巴士旅遊路線，並有專業導遊人員解說，累積至今已有50萬名旅客搭乘台灣觀光巴士，其中有五成是國外旅客。2009年為了加強台灣觀光巴士產品的便利性，觀光局將觀光巴士的精選十條路線結合台鐵的十四條路線推出旅遊護照，且天天出發。除了交通工具，這本觀光護照還包括國內十九家主題樂園、五十家知名飯店等優惠券，相關優惠價值可達新台幣3萬多元。台灣觀光巴士鐵路旅遊護照內容有：

　　1.台鐵火車票單程兩張。

　　2.台灣觀光巴士旅遊券一張。

　　3.日月潭遊船船票一張。

4.主題遊樂園優惠折價券。

5.台灣飯店餐飲住宿優惠券。

6.交通旅遊優惠。

　　為了將這項優質產品推向海外，觀光局也邀請華航及長榮在機＋酒的套裝產品中，加入台鐵與觀光巴士的產品，讓海外旅客也能同享台灣旅遊更便利的服務。

【活動討論】

　　試根據以上內容描繪出「台鐵觀光巴士鐵路旅遊護照」旅遊產品的供應鏈。

 第三節　旅遊產品與旅客

　　身為消費者，旅客消費的是旅遊供應鏈所提供的旅遊產品，也可以說消費的是一種人類的體驗（Experiencing）。於是當觀光體驗逐漸被作為商品，大量製造販賣的同時，旅遊越來越大眾化，也越來越標準化，引領大眾大量消費。Poon（1993）認為，**大眾觀光**（Mass Tourism）是一種大規模的現象，透過一個固定價格包裝並標準化地銷售給消費大眾。因此大眾觀光的趨勢是「旅行的方式、觀光的行程、住宿，甚至紀念品慢慢地越來越相似」（Kelly and Godbey, 1992）。

　　而旅客對於大眾觀光的供給接受程度，與「環境泡泡」（Environmental Bubble）的強弱有著十分密切的關係。根據Cohen（1972）指出，所謂的**環境泡泡**是指旅客生活環境熟悉的事物與文化所形成的防護牆，也就是遊客出外旅行時，依然被一些他們日常生活環境與習慣領域所包圍，遊客於是置身於這個環境泡泡中去從事觀光活動；換言之，遊客在某種程度上是透過自身所熟悉環境泡泡的防護牆，去看待觀光過程與目的地的人、地及文化（Cohen, 1972）。在環境泡泡裏，旅客通常食用與日常在家相同的餐點、住宿現代化旅館、乘坐觀光巴士、出入有導遊帶領，而且不能對旅程有任何決定權。

Cohen（1972）根據大眾觀光的方式、遊客體驗環境的喜好與環境泡泡的強弱，將遊客分成四大類：

1. 旅行團體遊客（Organized Mass Tourist）：最不具有冒險性，食、住、交通、旅遊路線、旅遊地點和活動大部分由旅行社安排，由導遊帶領到固定的景點，享受最大程度的熟悉感；旅客大部分時間處身於其環境泡泡內，因此其特性是喜歡輕鬆安逸、熟悉的活動，不愛冒險，多選擇著名的旅遊景點以及舒適安全的交通工具。

2. 個別的群體遊客（Individual Mass Tourist）：某些行程是自行決定，遊客可擁有自由時間，但大部分行程還是由旅行社安排。由於與旅行團群體遊客相似，因此依然受環境泡泡限制，由熟悉感支配全局，但環境泡泡程度較旅行團體遊客弱。

3. 探索式遊客（Explorer）：自行安排行程，且希望多接觸當地居民，嘗試融入當地人民的生活、語言、食物，或到特別的地方。這類遊客通常要求舒適的住宿及可靠的交通，由新奇感支配全局，但仍保留居家生活的舒適及安全感，不怕抗拒嘗試新事物，離開其環境泡泡。

4. 漂泊式遊客（Drifter）：自行安排行程，與當地人一起生活、同吃同住，避免到主要觀光景點，遠離環境泡泡和自己國家的生活習慣，是最具冒險性的，熟悉感幾乎完全消失。部分人會找兼職工作賺取旅費，無固定行程或時間表。

在旅遊供應鏈中，Cohen（1972）認為旅行團體遊客和個別的群體遊客都屬於大眾觀光客，而且大部分都處身於其「環境泡泡」中，扮演的是制式觀光客的角色（Institutionalized Tourist Role）；而探索式遊客與漂泊式遊客則扮演非制式觀光客的角色。

段落活動

根據旅客的性格與觀光環境的互動，Plog（1994）把遊客分為三類：
1. 探奇型（Allocentric）：享受獨自旅行、喜歡尋求新經驗及冒險、喜歡接觸外國人或不同文化背景的人、較外向和充滿自信、期望行程／旅遊點較大的自由度。
2. 保守型（Psychocentric）：自我抑制、不喜歡冒險、對旅行有不確定與不安全感、會去一些熟悉或與居住環境相似之處。
3. 中庸型（Mid-Centric）：介乎探奇型和保守型之間，不特別喜歡探險，但也不抗拒嘗試新事物，占人口的大多數。

【活動討論】
以上三類遊客，分別屬於Cohen（1972）四大類旅客類型中的哪一種？

 ## 第四節　大眾觀光與替代觀光

大部分觀光事業所服務的對象主要是制式觀光客，無論是旅行團體遊客或個別的群體遊客，遊客皆期望能在熟悉的情境中得到新奇的體驗。於是為了提供遊客必要的熟悉感，旅遊觀光設施必須標準化（Standardization of Facilities），而且為了維持新鮮感，觀光吸引物也必須有所轉變（Transformation of Attraction）（Cohen, 1972）。因此從供給面而言，觀光的型態是會隨著時代而改變的。

從過去的歷史發現，觀光的發展型態與人口規模、經濟狀況、技術發展及社會居住狀態有關。在19世紀末時，交通工具的發明促使大眾觀光迅速發展，20世紀更進展到利用飛機與巴士來進行長程與短程的旅遊型態，也造成了全球化的觀光移動，締造了相當規模的經濟成果。

受到環境泡泡的限制，傳統的大眾觀光使得遊客（Guest）與造訪國（Host）間的關係，僅止於非常淺薄的接觸或文化交流。隨著導遊／領隊的遊客，總是遠遠的與當地環境和居民隔離，一路上享受人為環境的景致，陶醉在人為設計的「假事件」裏，完全無視於周邊的「真實」世界（葉浩譯，

131

2007）。因為異國文化總是以相對膚淺的方式呈現在遊客的面前，所以遊客在感官知覺上，以及對美的感受方面相對受到了限制。Turner與Ash（1975）認為，這樣的體驗造就了「一個單調乏味，無論何處都只能見到我們自己形象的世界。尋找異國風情與多采多姿的最後，不過是千篇一律的經驗」。遊客所造訪的景點不但數目多，而且大都只是蜻蜓點水。換言之，大眾觀光使遊客的目光總是不斷地在尋找罕見或新奇的事物，注意力游移不定。甚至大眾觀光的發展帶來了不少經濟、環境及社會文化的負面衝擊，如垃圾污染、過度擁擠、野生動物棲息地遭受破壞、失去當地的真實性等的問題。

觀光不但帶來了許多環境問題，甚至旅遊地社會的發展並未因觀光而獲利的例子也不在少數。由於大眾觀光造成了諸多的弊害，因此到了1980年代，為了取代大眾觀光，一種新的觀光型態，稱為「**替代型觀光**」（Alternative Tourism）或「**新的觀光**」（New Tourism），例如生態觀光、生態博物館、綠色觀光、族群觀光、柔性觀光、適當的觀光（Appropriate Tourism）等——隨之興起（張瑋琦譯，2005）。**替代觀光屬於小眾市場**，在遊客數量上相對較小，它強調「觀光客必須更融入觀光地的文化，而不是外來者；在停留期間，觀光客過著與當地居民非常類似的生活」（Kelly and Godbey, 1992）。

相對於大眾觀光，替代型觀光是一種替代方案，其發展理念主要在針對大眾觀光一些本質上的問題，如大量的遊客人數、普遍存在的觀光開發、社會環境的疏離化與產品標準化等進行修正，並不是要取代所有其他的觀光型態。替代觀光與綠色觀光、生態觀光，及永續觀光是非常類似的概念（Kelly and Godbey, 1992），由於強調市場區隔的觀念吸引遊客前來休閒度假，所以與「利基觀光」（Niche Tourism）也有著異曲同工之妙。利基觀光一詞是由「利基市場」（Niche Market）而來，利基一詞是英文Niche的音譯，原指壁龕（音ㄅㄧˋㄎㄢ，指嵌在牆壁中的櫥櫃，在此被用來形容狹窄的市場）。利基市場係指在市場中通常被大企業所忽略的某些細分市場，由較小的市場中一些需要尚未被滿足的一群消費者所組成。**利基（Niche）觀光**雖然市場範圍較小（顧客群較狹窄），但為一有利潤而又專門性的市場。利基市場具有以下的特性：

1.狹窄的產品市場、寬廣的地域市場：選定一個比較小的產品（或服務），集中全部資源以發揮最大的效益。同時以一個較小的利基產

品，占領寬廣的地域市場，當產品具有大的市占率時，才能實現規模經濟。

2. 具有持續發展的潛力：要具有發展潛力，首先必須使產品（或服務）無法輕易被模仿或替代，亦即販售的產品要有特點，或擁有必要的技術，引導目標顧客的需求方向，引領市場潮流，以延長領導地位。

3. 市場過小、差異性較大：由於市場小，以至於大型的競爭業者對該市場不屑一顧，當消費者的需求沒有得到很好的滿足時，這正是可取而代之的市場機會。

4. 消費者願意花費超額價格：當市場差異被拉開時，消費者也要願意花費超額價格給最能滿足其需求的廠商。

5. 了解市場需求與自身資源：由於面對的是獨特又複雜的顧客，因此不僅要隨時測試市場，了解市場的需求，還要清楚自身的能力和資源狀況，量力而行。

所以，利基觀光呈現出的是利基市場的多樣性和獨特性，利基觀光的著眼點是在越來越千篇一律的標準化觀光旅遊市場中所存在的小眾，但卻能創造利潤的觀光旅遊市場。因此發展替代型觀光時，利基觀光與利基市場是最根本的考量。除此之外，可以與當地的經濟活動（如農業、手工藝業）結合，並為該地區帶來利益、對當地自然環境和社會環境影響輕微、促使當地居民與遊客間正向關係的發展，以及可增進當地居民、遊客與當地環境間的接觸和了解者，均可屬於替代型觀光型態之範疇。

延伸閱讀

借助於資訊技術發展替代性旅遊

替代性旅遊（Alternative Tourism），又可理解為非大眾旅遊，它是相應於大眾旅遊（Mass Tourism）而產生的，其包括生態旅遊、文化旅遊、教育旅遊、軟旅遊、休閒旅遊、綠色旅遊等多種旅遊產品。

當前面臨的各種危機，已對2009年的旅遊產生一定影響，尤其是大眾化的觀光型旅遊。但對於像農家樂、休閒農莊等替代性旅遊則是另一番景象。

因此，2009年應該在休閒型、體驗型等旅遊項目上有好的發展機會，尤其應重視對非傳統旅遊資源的開發，如生態旅遊、鄉村旅遊、特色旅遊等。

由於替代性旅遊的規模都比較小，而且都是偏離城鎮的鄉村，怎樣才能把這些旅遊資源介紹給旅遊消費者呢？答案只能是資訊技術，透過網路和電子商務手段能有效地開展替代性旅遊。從鄉村旅遊的情況來看，資訊技術的應用主要是資訊網站，透過網站宣傳和行銷農家樂產品、休閒農莊等，其收益十分明顯。一次很小的調查，利用www.google.com搜索引擎搜索「農家樂」，從搜索結果中隨機選取了二十家農家樂網站，其中杭州五家、成都五家、西安三家、長沙三家、北京四家。這些網站在資訊交流部分，大多數的農家樂網站都能夠提供景點資訊、旅遊產品資訊，而旅遊目的地資訊及旅遊線路資訊的提供則存在著區域差別，杭州及北京地區的網站較好；在商務處理部分，大多數的農家樂網站都不能夠提供預訂服務及交通時刻表查詢，但杭州有兩個網站具有較好的預訂服務。透過電話訪談，凡是網站功能較為完整、資訊服務較好的經營戶，經營收益都相當不錯而且穩定。

從以上簡單的調查分析可以看出，鄉村旅遊等替代性旅遊的發展需要資訊技術的支援，借助於資訊技術，可以為這些小規模的休閒旅遊穩步發展注入動力。隨著大眾旅遊熱度的退去，目前正是發展替代性旅遊的時候。

資料來源：摘錄自「2009中國旅遊資訊化發展論壇」（2009）。討論地點（時間）：海南、三亞、海航亞太國際會議中心（2009年8月28-29日）。檢索自：http://74.125.153.132/search?q=cache:ynAjYsyaBDwJ:tech.it168.com/zt/lvyou/hybj.html+%E6%9B%BF%E4%BB%A3%E6%80%A7%E8%A7%80%E5%85%89%2Balternative+tourism&cd=10&hl=zh-TW&ct=clnk&gl=tw。檢索日期：2010年5月10日。

第五節　旅遊產品的種類

一、一般旅遊吸引物分類

根據世界觀光組織指出，觀光客離開居住環境至某國（地）停留的目的包括：休閒、遊憩、度假、探訪親友、醫療健康治療與宗教朝聖等。不過無論目的為何，是大眾觀光抑或是替代觀光，觀光旅遊的基礎要素為旅遊吸引

物（Attraction）與從事的活動（Activity）。因此，旅遊的供給基本上是依據旅遊吸引物來安排行程，並從事旅客需求的行動，換言之，旅遊吸引物與旅遊觀光的產品種類密不可分，並具有因果的關聯性。

傳統上旅遊吸引物可區分為二種：

1. 自然資源：通常自然資源會自然吸引旅客，成為觀賞與利用的地方，例如海濱或瀑布景點，甚至在前往景點的途中，也可能成為利用資源之處。從歷史上來看，觀光旅遊發展通常都是建築在自然資源的發掘，或有潛力成為觀光景點上的認可上，最著名的例子即是溫泉的發掘與浴場的開發（SPA），吸引了大批愛好此道者。另外，19世紀的觀光旅遊亦是基於對山海與地貌的欣賞及認同所產生。

2. 人造資源：通常此種人造資源的產生是為了因應當地觀光產業的發展，而且常建築在自然資源之上。在二次世界大戰後，大眾觀光崛起，在對休閒環境（Leisure Environment）的需求下，許多為特定目的興建的人造資源應運而生。這些由企業家出資興建的資源環境以及隨後的主題公園遊樂區，都說明了人造休閒環境的需求與重要性。例如第一座迪士尼主題樂園（Disneyland），於1955年加州阿納海姆（Annaheim）開幕後，在美國和海外又陸續開了九家，分布在四個迪士尼度假區（Disney Resort），度假區內除了主題樂園外，還有購物

位於美國佛羅里達州奧蘭多的迪士尼度假區

資料來源：許悅玲攝（2009）。

135

奧蘭多的迪士尼度假區內的路標解說牌

資料來源：許悅玲攝（2009）。

中心與度假旅館。此四座度假區分別位於美國加州阿納海姆、美國佛羅里達州奧蘭多（Orlando）、日本千葉縣浦安市舞濱與香港。2014年即將在上海成立另一座迪士尼度假區。

進一步詳細分類，Goeldner與Ritchie（2009）認為旅遊吸引物可歸納為五大類，包括文化類旅遊吸引物（Cultural Attractions）、自然類旅遊吸引物（Natural Attractions）、比賽／節日活動（Events）、休憩（Recreation）、娛樂類旅遊吸引物（Entertainment Attractions），如**表**5-1。

一般而言，自然類旅遊吸引物是引領人們從事觀光旅遊的最大動力，因此不論是國家公園、森林公園或地區公園，在各國均普遍受到大眾的歡迎（如美國、加拿大、澳洲、日本等）；植物、動物、海濱公園亦具同樣的吸引力，遊客從大自然中享受造物主的驚奇，並得到心靈上的滿足及啟發。

此外，歷史古蹟、史前遺址、考古遺跡等文化類吸引物也十分受歡迎，如埃及、希臘、印度等古文化遺跡，促使人們對於古文明興盛與消失的原

表5-1　旅遊吸引物分類總覽

文化類旅遊吸引物	自然類旅遊吸引物	比賽／節日	休憩	娛樂類旅遊吸引物
歷史遺址	陸上風景	大型活動	觀光遊覽	主題公園
建築遺址	海景	社區活動	高爾夫	遊樂園
建築物	公園	節日慶典	游泳	賭場
菜餚美食	山岳	宗教活動	網球	電影院
紀念碑	植物	運動賽事	登山	購物設施
工業遺址	動物	商展	騎單車	表演中心
博物館	海岸線	組織活動	雪上運動	運動設施
種族	島嶼			
音樂會				
劇院				

資料來源：Goeldner and Ritchie (2009).

因，以及對近代的影響有進一步的認識。休憩類吸引物則提供人們室內與室外設施來參與運動與休閒生活，例如游泳池、高爾夫球場、滑雪度假村、自行車步道等。而在娛樂類吸引物方面，隨著大型連鎖購物中心與大型免稅店的興起，逛街購物已成為國內與國際觀光客重要的活動，主題公園更是如雨後春筍般設立。

整建中的希臘雅典衛城的巴特農（Parthenon）神廟

資料來源：許悅玲攝（2009）。

隨著慶典節日以及運動賽事逐漸成為觀光旅遊吸引物之一，這些特定目的市場的觀光旅遊方式，便稱為**特殊興趣旅遊**（Special Interest Tourism, SIT）（Ivanovic, 2008），也慢慢造就了替代型觀光的發展，以及各式各樣的替代觀光的種類。

二、替代觀光類型

替代型觀光緣起於旅行並不只是單純的觀光活動，而是體驗學習異地事物的渴望，所以不同於大眾觀光單向接收旅遊訊息，替代型觀光強調互動體驗、學習與認知感受。根據對不同旅遊吸引物的需求，替代型觀光幾種主要的方式如下：

(一)文化觀光

文化是人類的生活方式與價值觀的總和，也是人類所創造的物質和精神財富的總和。**文化觀光**乃是將「文化」視為一種具有當地特色之地方資源，能加以開發利用之觀光產業，文化觀光（Cultural Tourism）之定義是「從事具有文化歷史、教育研究及觀賞、遊樂價值之觀光資源加以開發所形成之觀光產業」（孫武彥，1994）。

雖然文化觀光目前歸屬替代觀光下的一種觀光類型，但其可說是最「古老」的替代觀光。自從古羅馬時期開始，人們旅行的目的即有如現代所謂的文化觀光，只是過去並未將其與大眾觀光區分開來。由於文化觀光客會比大眾觀光客有更高的消費，因此文化觀光在區域發展中扮演重要的角色（OECD, 2009）。世界觀光組織將文化觀光分成狹義與廣義的二種解釋：**狹義的文化觀光**是指「個人」為特定的文化動機，像是遊學團、表演藝術或文化旅遊、嘉年華會或古蹟遺址等而從事觀光的行為；**廣義的文化觀光**包含「所有人們」的活動，它是為了去滿足人類對多樣性的需求，並試圖藉由新知識、經驗與體驗，深化個人的文化素養（劉大和，2004），例如台灣屏東縣黑鮪魚文化觀光季、宜蘭國際童玩節、白河蓮花節，以及泰國潑水節、日本雪季等，都屬於文化觀光的範疇。

劉大和（2004）認為文化觀光的重要性如下：

1. 對經濟社會發展的貢獻：由於文化觀光所及的影響包括增加區域生產，並有助於達成區域收支平衡，增加區域稅收的預算，促使區域發展更有效，提高就業率，增加經濟活動人口，改善基礎設施與生活環境等，因此它能帶動發展觀光的區域之經濟和社會狀態。

2. 對文化與歷史遺跡的貢獻：文化觀光可以增加人潮和經費以平衡文化遺跡保存所需的經費。

3. 強化並鞏固認同：建立並強化區域的自我認同，以達到凝聚、維護或擴大國家與區域的自我認同與精神。

4. 國家或都市正面形象的建立。

5. 對推動增進人類彼此間的了解與和諧的貢獻：文化溝通的增加能降低因誤解而起的衝突，對異文化的認知能增加了解和促進合作的意願，以達到統合與和諧的美好世界。

6. 對整體文化與歷史的貢獻：文化觀光是觀光產業重要的一環，它能辨識需求，並帶動區域間其他傳統產業的復興。

7. 迎合全球觀光市場的發展趨勢：文化觀光與世界觀光市場趨勢日漸趨合。

(二)生態觀光

生態觀光（Eco Tourism）一詞發端於1965年，當時Hetzer以「生態性的觀光」（Ecological Tourism）來解釋遊客、環境與文化三者互動的內在關係，並提出：(1)環境衝擊最小化；(2)尊崇在地文化與衝擊最小化；(3)回饋當地的經濟效益最大化；以及(4)遊客的遊憩體驗最佳化等四項準則，期盼能藉此概念的推廣，使旅遊活動邁向對環境更為負責的型態（陳桓敦等，2006）。在1990年新成立的生態旅遊學會（the Ecotourism Society）〔現在的國際生態旅遊協會（The International Ecotourism Society, TIES）〕與國際自然保育聯盟（IUCN）大力推動之下，提出了一種兼顧自然保育與遊憩發展的旅遊活動——生態觀光（Ecotourism），隨後世界自然基金會（WWF）也在它所屬的永續發展部門成立了生態旅遊常設單位。由此可見，生態旅遊已成為當前保育和永續發展的基礎概念之一，因為生態旅遊正是在滿足長期觀光旅遊發展需求下，用心規劃，使負面影響達到最小的遊憩活動（中華民國國家公園學會，2003）。

相對於大眾觀光，生態觀光是一種自然取向（Nature–Based）的旅遊概念，並被認為是一種兼顧自然保育與遊憩發展目的的活動。國際生態旅遊協會及國際自然保育聯盟將**生態旅遊定義**為「是一種負責任的旅遊，顧及環境保育，並維護地方住民的福利」。我國觀光局《生態旅遊白皮書》中指出，雖然生態旅遊的定義各家不同，不過所有的定義都至少反應了三個要素：

1.比較原始的旅遊地點。
2.提供環境教育機會以增強環境認知，進而促進保育生態的行動力。
3.關懷當地社區，並將旅遊行為可能產生的負面衝擊降至最低。

亦即生態旅遊不是一種單純到原始的自然生態環境進行休閒與觀光的活動，而是以環境教育為工具，同時連結對當地居民的社會責任，並配合適當的機制，以期在不改變當地原始生態與社會結構的範圍內，從事休閒遊憩與深度體驗的活動（交通部觀光局，2002）。一般而言，發展生態觀光為社會所帶來的效益大致可分為兩類：民眾之遊憩效益，以及地方之產業效益。**遊憩效益**是指遊客由生態旅遊活動所獲得的滿足感；**地方產業效益**是指包括地方上與生態旅遊活動的相關產業之利得與就業市場的擴張等。生態旅遊的起源與實質發展，大體上與環境意識的覺醒及觀光旅遊的迫切需要有關（陳桓敦等，2006）。

生態旅遊成為許多開發中國家用來平衡經濟活動與生態保育，以及永續利用自然資源之優先考量。以東南亞地區而言，自從1991年太平洋亞洲旅遊協會（PATA）在峇里島的聚會提出生態環境口號後，印尼首先響應，生態旅遊帶來的影響力可由印尼東方的科摩多島看出，由幾年前的一年5,000人次左右的遊客，轉變成半年9,100人次搭船遠渡到這個小小的科摩多蜥蜴島。而以泰國為例，1990年以前，在泰國叢林中探險的遊客九成是外國人；這幾年來，泰國人旅行至自然生態地區的意願高達八成五。2000年開發中國家的觀光總收益中，有17%來自生態旅遊的收益，即說明越來越多人在具生態特色的地方從事生態旅遊。生態旅遊的發展已是國際主要潮流之一（交通部觀光局，2002）。

(三)運動觀光

運動觀光（Sport Tourism）最早起源自古希臘時期，西元前776年開始

每四年舉辦一次奧林匹克運動會，當時運動員及王室貴族人員為了參加運動
會，沿途以紮營方式前往，不但反映了當時希臘人喜歡參加體育活動，同時
為了前往參加或觀看奧林匹克運動會的人士，在住宿及膳食服務上也出現了
市場的供給。

　　Standeven與Knop（1999）認為，**運動觀光**是「以個人或組織性方式，
為非商業或職業旅遊的理由，暫時離開其居住地或工作地點，從事所有運動
相關活動之旅行」。高俊雄（2003）依照產品服務所需要的核心資源，以及
遊客停留的時間長短，將運動觀光區隔為三種基本型態：

1.運動景點觀光：遊客主要是為了實地參與運動或觀賞，停留時間從一
　小時到八小時，通常不會過夜，需要的核心資源是運動環境設施或活
　動。例如：運動博物館、名人堂、著名運動場館、賽狗場、賽馬場、
　海灘、潛水、網球、高爾夫、羽球、棒球、籃球、登山健行、自行車
　等。

2.運動度假觀光：遊客來這裏主要是為了實地參與運動，停留時間通常
　在兩天到五天，需要的核心資源可以是運動環境設施或者活動，但必
　須具備規劃完善之運動設施，以及提供餐飲、住宿、娛樂等相關服
　務。

3.運動賽事觀光：遊客來這裏主要是為了觀賞運動賽會，停留時間可以
　長達數天，也可以短到二至八小時，需要的核心資源必須是運動環境
　設施與活動兼備，特別是能夠吸引大量觀賞性運動觀光客的精彩運動
　賽會，這些運動賽會也會吸引大量媒體、技術人員、運動員、教練和
　運動官方人員參與，如奧運會、世界盃足球賽、職業高爾夫公開賽、
　網球公開賽、澳門賽車活動、台灣太魯閣國際馬拉松路跑賽等。

　　依照Standeven與Knop（1999）的分析，觀光市場大約五分之一至四分
之一的觀光度假者，均可視為運動觀光客，其產值約為觀光總值的五分之一
或更多，在1990年代，英國保守的預估其產值約為30億英鎊（45億美元）。
以2000年雪梨奧運為例，包括門票販賣、全球轉播比賽的國家數、紀念品的
銷售金額等，都寫下奧運史上的新頁，並讓澳洲賺進了7億8,000多萬元澳幣
（李城忠、沈德裕，2007）。另外，2005年在紐西蘭舉行的世界盃橄欖球
賽，吸引了20,400人待了約四萬三千個夜晚，為紐西蘭帶來了130萬紐幣的

外匯（Page, 2009）。其他如世界盃足球賽、美國盃帆船賽、F1賽車等知名的世界賽事，均容易吸引觀光客，不僅可以帶動旅遊業的蓬勃業績，更可以增加參與運動的人口。未來運動觀光的消費在觀光市場所占的比率將日益擴大，其重要性亦將受政府與業界的注意。

(四)冒險觀光

冒險觀光（Adventure Tourism）又稱探索觀光或冒險遊憩，是運動觀光系統裏其中一種分類。由於具探索性質的運動觀光在台灣近年來普遍成長，藉由體驗自然來達到身心發展目的的戶外型休閒遊憩活動日益流行。該類遊憩活動以「冒險」性體驗為目的，因此與傳統戶外遊憩最大的不同在於，參與者須具備某種程度的技術與體力，才能藉由挑戰環境的不確定與危險，來獲取刺激感、挑戰感與征服感。

Millington（2001）指出，冒險觀光是發生於奇特、具異國風味、偏僻或者荒野地區的休閒活動，趨向於高度活動水準參與，多為戶外活動，而冒險觀光客期望去體驗各水準的風險、刺激與寧靜，以及個人親身的嘗試體驗，探索未受破壞、具異國風味的地方以及尋求個人的挑戰。交通部觀光局（1997）將冒險遊憩的特點歸納成四點：

1.藉由挑戰性的活動去體驗新環境。
2.體力上的付出。
3.要有拓荒的感覺，包括刺激感、挑戰感與征服感。
4.須具備特殊的技巧。

冒險觀光雖然以「冒險」為目的，以「觀光」為輔，但對觀光的價值也逐漸提升。台灣地區擁有獨特的地理環境與資源，非常適合發展探索觀光活動，在觀光局台灣地區冒險旅遊體系的產品調查中，將冒險遊憩分為水域、陸域活動、空域（交通部觀光局，1997），其中包含的活動請見**表5-2**。

(五)黑暗觀光

黑暗觀光（Dark Tourism）是由John Lennon和Malcolm Foley提出，Lennon和Foley（1996）將黑暗觀光定義為，參訪的觀光景點曾經發生過死亡、災難、邪惡、殘暴、屠殺等黑暗事件的觀光活動。**戰地觀光**（Battlefield

表5-2　冒險遊憩活動

陸域活動	水域活動	空域活動
• 登山健行 • 攀岩 • 單車 • 高空彈跳	• 衝浪 • 獨木舟與泛舟 • 溯溪 • 潛水與浮潛	• 飛行傘 • 滑翔翼

資料來源：修改自交通部觀光局（1997）。

tourism）與災難觀光（Disaster tourism）亦屬於黑暗觀光之一。因此舉凡與人類歷史的悲劇如戰爭、屠殺、人權迫害、政治謀殺、奴役剝削等相關的地點，如波蘭奧茨維茲（Auschwitz）納粹集中營、紐約世貿大樓911遺址、歷史戰場如金門，皆可成為黑暗觀光的參訪據點。透過參訪過程，人們得以認識並感同身受歷史上種種黑暗事件悲情的一面，進而達到學習的教育效果。

以立陶宛的大屠殺博物館（Vilna Gaon Lithuanian State Jewish Museum）為例，專門介紹給遊客有關猶太人歷史和蒐集立陶宛大屠殺的文件，並從過去文件紀錄了解他們的生活。透過蒐集的物品和組織的覺醒活動，讓遊客了解立陶宛猶太人的生活。此外，大屠殺博物館有四種展覽主題，包含了大屠殺人類經歷的痛苦、紀念猶太人文化和遺產、猶太人文化和未來以及生活的歷史。在大屠殺人類經歷痛苦部分，以人工製品，像是犧牲者的骨頭、大屠殺照片、文件（德國納粹和猶太犧牲者）來呈現主題（Wight and Lennon, 2007）。

(六)醫療觀光

醫療觀光是指在休假及享受當地的風光或人文特色的旅遊同時，還能獲得牙科、外科等治療及健康照護服務，其帶來的商機相當可觀，且在全球形成風潮。近年亞洲各國均致力於發展醫療觀光，以低廉的價格及良好的服務品質為號召，光2007年即吸引美國50萬人前往印度、泰國、新加坡等國家進行醫療觀光。預估2010年全球醫療觀光產業的產值將達400億美元，而亞洲預期在2012年成長到4.4億美元（劉宜君，2008）。

以新加坡為例，新加坡政府於2003年開始推動「新加坡醫療計畫」（Singapore Medicine），以發展新加坡成為亞洲醫療中心。而新加坡推動的重點醫療觀光服務業，包括基本健康檢查到尖端手術療程與各種專業護理，

特別領域包括整形美容、女性健康、腸胃內科、眼科、打鼾、抗老化與更換荷爾蒙治療法、心臟科、癌症、過敏等。由於政府單位分工細密，衛生部、經濟發展局、國際企業局、旅遊局及醫療觀光產業相關業者（醫院及旅行社等）通力合作，在2005與2006年分別吸引374,000與410,000人次的外國旅客，前往接受醫療觀光服務（王劍平，2008）。經建會表示，近年來台灣醫療品質大幅提升，若能善用觀光資源，找出台灣醫療服務的特色，觀光醫療產業可望成為台灣經濟成長的新動能。

(七)其他類型替代觀光

1. 「鄉村觀光」（Rural Tourism）：鄉村旅遊是一個新的旅遊型態，與城市的快速、高樓林立、擁擠喧囂、空氣污染，及壓力競爭形成強烈的對比，反映鄉村的特色：緩慢、悠閒、輕鬆、舒服、寧靜與紓解。鄉村觀光與「農村觀光」（Agritourism）有著異曲同工之妙，均屬於「地方層級的觀光」（Local-Level Tourism），規模小、屬於當地所擁有、利用當地資源而發展的經濟活動，是重視在地人觀點的一種觀光型態。

2. 「尋根之旅」（Ancestry Tourism or Genealogy Tourism）：主要目的在溯本追源，透過拜訪先人的出生地或遠房親戚，釐清自己的祖先與血統。

3. 「朝聖之旅」（Pilgrimage Tourism）：始於中世紀，時至今日仍是重要的觀光旅遊類型。

4. 「虛擬實境旅遊」（Armchair Tourism or Virtual Tourism）：完全透過網路、電視與書籍進行紙上旅遊，沒有實際行動。

5. 「賭博旅遊」（Gambling Tourism）：旅遊的主要目的在到旅館進行賭博，例如到美國大西洋城、拉斯維加斯、澳門或蒙地卡羅。

6. 「愛好旅遊」（Hobby Tourism）：由於個人或團體某種共同興趣所引發的旅遊，例如美食之旅。

7. 「同性戀旅遊」（Gay/Lesbian Tourism）或LGBT旅遊：專門為同性戀族群或LGBT（Gay, Lesbian, Bisexual, and Transgender）族群（除同性戀外，還包括雙性戀與跨性別族群）量身打造的旅遊。

段落活動

表5-3是交通部觀光局統計「國人旅遊狀況調查」時所用的「遊憩活動歸類」，請討論：

1. 國人進行國內旅遊時，下列哪一個項目所占的比例最高？北中南居民是否會有差異？從2001年到現在各項所占比例是否有所異動？
2. 請上觀光局網站找出正確答案。

表5-3　遊憩活動歸類

自然賞景活動	運動型活動
• 觀賞海岸地質景觀、濕地生態、田園風光、溪流瀑布等 • 露營、登山、森林步道健行 • 觀賞動、植物（如賞花、鳥、鯨、螢火蟲等） • 觀賞日出、雪景、星象等自然景觀	• 游泳、潛水、衝浪、滑水、水上摩托車 • 泛舟、划船 • 乘坐遊艇、渡輪 • 釣魚 • 飛行傘 • 業餘球類運動（如高爾夫、網球、籃球、羽球等） • 攀岩 • 溯溪 • 滑草 • 騎協力車、單車 • 觀賞球賽
文化體驗活動	
• 觀賞文化古蹟 • 節慶活動及表演節目欣賞 • 參觀展覽（如博物館、美術館、博覽會、旅展等） • 傳統技藝學習（如竹藝、陶藝、編織等） • 原住民文化體驗 • 宗教活動 • 農村生活體驗 • 鐵道懷舊	
	其他休閒活動
遊樂園活動	• 駕車兜風（汽車、機車） • 泡溫泉、做Spa • 品嚐當地美食、茗茶、喝咖啡 • 觀光果（茶）園參觀活動 • 逛街、購物 • 其他
• 機械遊樂活動 • 水上遊樂活動 • 觀賞園區表演節目 • 遊覽園區特殊主題	

資料來源：國人旅遊調查報告。

Chapter 6

旅遊觀光與旅行業

 第一節　前言

　　旅遊供應鏈除了顯示出旅遊產業供給面所提供的活動與組織，也呈現出旅遊觀光業較其他行業的範圍廣泛許多，因為牽涉到許多不同種類的產品與服務，同時和人們生活的每個範圍都有所接觸，可說是既複雜又零碎。

　　綜合旅客需求與產業供給面，旅遊觀光業的組成領域包括交通運輸、住宿、餐飲、遊程設計與供應、旅遊吸引物、其他周邊服務，以及旅遊觀光的發展與促銷等七個領域。若以第一章介紹的觀光特徵活動（世界觀光組織提供）做進一步的分類，每項領域所包含活動（或行業）有如**表6-1**所示。本章將以「遊程設計與供應者」，亦即「旅行業」為主，深入介紹旅行業的定義、特性、分類以及相關議題。

表6-1　旅遊觀光業架構

主要組成領域	世界觀光組織觀光特徵活動（參見第一章）
交通運輸	• 鐵路運輸業服務 • 公路運輸業服務 • 水上運輸業服務 • 空中運輸業服務
住宿	• 住宿業服務 • 第二棟房屋、度假屋
餐飲	• 餐飲業服務
遊程設計與供應	• 旅行業（旅遊供應商）
旅遊吸引物	• 運動與其他遊憩服務 • 文化服務
其他周邊服務	• 運輸輔助服務 • 運輸裝備租賃
旅遊觀光的發展與促銷	註：由政府或非營利組織之觀光旅遊部門進行

 段落活動

請針對**表**6-1的類別，各舉出三個台灣或國外的機構組織名稱。

主要組成領域	機構組織
交通運輸 • 陸地 • 海上 • 空中	
住宿 • 旅館	
餐飲 • 餐館 • 飲料	
遊程設計與供應 • 旅行社	
旅遊吸引物 • 自然 • 人造	
旅遊觀光的發展與促銷	

 第二節　旅行業定義與角色

一、旅行社定義

　　觀光事業是綜合性的產業，由一系列相關的行業所組成，主要目的是為觀光客提供服務。觀光客與觀光目的地之間必須要有環環相扣的仲介居間配合，方能滿足觀光客的需求，以達到觀光的目的，為統合相關事項，旅行業便應運而生（楊明賢，1999）。換言之，為了成功達成觀光經驗與產品的傳遞，旅行業者是觀光供給者與消費者之間的橋梁。

　　旅行業的定義依各國觀光政策與法規而不盡相同，例如「美國旅行業協會」（America Society of Travel Agent, ASTA）對旅行業之定義為，個人或公司機關接受一個或一個以上法人之授權委託，從事旅遊銷售服務及提供有

關服務之事業。而「法人」是指航空公司、輪船公司、旅館業、遊覽公司、鐵路局等行業。換言之，旅行業乃是介於一般消費者與法人間，代理法人從事旅遊銷售的工作，並從中收取佣金之服務行業。又或是「中國國務院」於2009年2月20日頒布的「旅行社條例」第一章第二條之規定：「**旅行社**，是指從事招徠、組織、接待旅遊者等活動，為旅遊者提供相關旅遊服務，開展國內旅遊業務、入境旅遊業務或者出境旅遊業務的企業法人」。該條例所謂的「相關旅遊服務」依據中國國家旅遊局的「旅行社條例實施細則」（2009年4月3日頒布）係指：

1.安排交通服務。

2.安排住宿服務。

3.安排餐飲服務。

4.安排觀光遊覽、休閒度假等服務。

5.導遊、領隊服務。

6.旅遊諮詢、旅遊活動設計服務。

旅行社還可以接受委託，提供下列旅遊服務：(1)接受旅遊者的委託，代訂交通客票、代訂住宿和代辦出境、入境、簽證手續等；(2)接受機關、事業單位和社會團體的委託，為其差旅、考察、會議、展覽等公務活動，代辦交通、住宿、餐飲、會務等事務；(3)接受企業委託，為其各類商務活動、獎勵旅遊等，代辦交通、住宿、餐飲、會務、觀光遊覽、休閒度假等事務；(4)其他旅遊服務。

至於我國，依據「發展觀光條例」（2009年11月18日修正發布）相關定義法條如下：

1.「**觀光產業**：指有關觀光資源之開發、建設與維護，觀光設施之興建、改善，為觀光旅客旅遊、食宿提供服務與便利及提供舉辦各類型國際會議、展覽相關之旅遊服務產業。」（第二條第一項）

2.「**旅行業**：係指經中央主管機關核准，為旅客設計安排旅程、食宿、領隊人員、導遊人員、代購代售交通客票、代辦出國簽證手續等有關服務而收取報酬之營利事業。」（第二條第十項）

3.「**旅行業業務範圍**如下：

(1)接受委託代售海、陸、空運輸事業之客票或代旅客購買客票。

(2)接受旅客委託代辦出、入國境及簽證手續。

(3)招攬或接待觀光旅客,並安排旅遊、食宿及交通。

(4)設計旅程、安排導遊人員或領隊人員。

(5)提供旅遊諮詢服務。

(6)其他經中央主管機關核定與國內外觀光旅客旅遊有關之事項。

前項業務範圍,中央主管機關得按其性質,區分為綜合、甲種、乙種旅行業核定之。非旅行業者不得經營旅行業業務。但代售日常生活所需陸上運輸事業之客票,不在此限。」(第二十七條)

另外,相關規定尚有民法債編第八節之一「旅遊」條文,第五百十四條之一:「稱**旅遊營業人**者,謂以提供旅客旅遊服務為營業而收取旅遊費用之人。前項**旅遊服務**,係指安排旅程及提供交通、膳宿、導遊或其他有關之服務。」

由此可知,旅行業的定義雖不盡相同,但其包含的內容大同小異,如曹勝雄等人(2008)指出,旅行業是一種為旅客提供旅遊服務與便利而收取報酬的行業,它亦是一種介於旅客與旅行有關的行業(比如旅館業、運輸業、餐飲業、藝品業、遊樂業)之間的中間商,且須依照法定程序申請設立登記之營利事業。

二、中間商的角色

誠如上述定義,旅遊產業是一個價值創造與生產的系統,在此系統中,旅遊業者或旅遊經營者(Tour Operators)位居中間業者的角色,將上游供應商的產品組裝起來銷售給需求者(消費者)(參見**圖6-1**)。三方角色說明如下:

1.上游供應商(Supplier):直接提供旅遊相關服務的企業,包括旅館、運輸業、旅客服務等,這些企業要直接面對旅客及提供服務、活動。

2.中間業者(Intermediate):亦即旅遊業者,包括大中小型以及代理的旅行社(Travel Agent)。通常大型(或躉售)旅行社向上游供應商大量購買商品,經過設計組裝後,以包辦的行程銷售給下游中小型旅行社,或是直接銷售給終端的消費者。所以大型(或躉售)旅行社是上

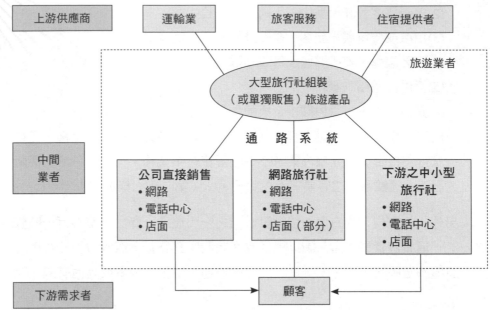

圖6-1　旅行業上游供應商、中間業者與需求者之角色

資料來源：修改自Page（2009）。

游供應商的銷售通路，而中小型旅行社又是大型（或躉售）旅行社的通路，中間均牽涉到供應鏈的契約關係與佣金問題。

3.需求者（Demander）：接受服務的旅客，包括個人的休閒旅客、團體的休閒旅客、企業獎勵員工的獎勵旅遊及商務旅客等。

Christie與Morrison（1985）指出，旅遊業者在旅遊商品銷售通路中扮演中間商的角色，協助商品銷售與服務，是其上游供應商的銷售營業處。不過此中間商角色不只是接單、訂位而已，事實上，訂票只占小部分，旅行業者將大部分時間花在遊程設計與顧客服務，如同顧問一樣。旅遊中間商扮演四種主要角色：(1)訊息的中間商，介於旅客與上游業者間訊息傳播者；(2)提供交易過程的服務，包括訂位與金流的功能；(3)提供旅遊的建議；(4)提供具附加價值的服務，整合旅客相關的需求（Dube and Renaghan, 2000）。

不過此中間商的角色，隨著時代變遷開始出現轉變。以美國為例，1980年代，旅行業者在傳統旅遊商品銷售通路的角色受到保護，以維持其利基市場，亦即旅行業者是旅遊上游供應商或其他中間商與旅遊消費者之間關鍵的

仲介角色。但1990 年代，美國政府政策與法規不再保護傳統旅行業者仲介的角色，隨著法規的鬆綁，旅遊消費者可以直接與旅遊上游供應商直接接觸，旅遊上游供應商也開放從事直接銷售。1990年代中期電子商務的發展延至2000年代初期，這股「去中間化」的壓力只增不減。此外，部分旅遊消費者深信透過直接採購，不需經由旅行業者，可以節省許多時間與金錢，也可能帶來額外的方便性，造成網上交易市場逐年增加（黃榮鵬，2003）。

三、中間商營運業務範圍

由於旅行業具中間商的特性，從實務面來看，旅行業的營運涵蓋範圍如**表**6-2（蔡進祥等，2009）：

表6-2　旅行業中間商的營運涵蓋範圍

旅行業營運業務	相關內容
代辦觀光旅遊相關業務	• 辦理出入國手續 • 辦理簽證 • 航空票務（個別／團體／國際／國內）
行程承攬	• 行程安排與設計（個人／團體／特殊行程） • 組織出國旅遊團（躉售／直售／或販售其他公司之旅遊產品） • 接待外賓入境業務（旅遊／商務／會議／導覽／接送） • 代訂國內外旅館及其與機場間的接送服務 • 承攬國際性會議和展覽會之參展遊程 • 代理各國旅行社業務或遊樂事業業務 • 某些特定日期或特定航線經營包機業務
交通代理服務	• 代理航空公司或其他交通工具 • 遊覽車業務或租車業務
訂房中心（Hotel Reservation Center, HRC）	• 介於旅行社與飯店之間的專業仲介營業單位 • 可提供全球或國外部分地區或國內各飯店及度假村等代訂房的業務
簽證中心（Visa Center）	代理旅行社申辦各地區、國家簽證或入境證手續之作業服務的營業單位
票務中心（Ticket Center, TC）	代理航空公司機票，銷售給同業，相當於航空公司票務櫃台的延伸

資料來源：蔡進祥等（2009）。

段落活動

從新加坡航空展綜觀全球航空業發展空間

為期六天的2010年新加坡航空展日前在新加坡結束，來自四十多個國家和地區的八百多家參展商參加了此次航展。此次航展一共吸引了11.2萬多人，其中來自一百二十二個國家和地區超過4.1萬人參加了前四天的商貿活動，共簽署了總價值100億美元的飛機和相關設備合同，超過了原本50億美元的預期。

新加坡航空展是亞洲規模最大的航空航太和防務展會，於2008年首次舉辦，每兩年舉辦一次。新年伊始已經出現了許多樂觀因素，亞洲區域也在主導環球的經濟復蘇。根據國際貨幣基金（IMF）組織的預測，亞洲新興經濟體今年將取得8%的增長，是全球平均增長率的2倍。隨著亞洲經濟恢復增長，空中交通量和飛機機隊的規模也將相應增大，這將為航空業帶來更大的機遇。

作為航展東道主，新加坡孜孜以求的不僅僅是一個成功的航空商業平台，而是新加坡航空產業在亞洲樞紐地位。憑藉出色的工程和研發能力、人力資源優勢，以及有利於商業發展的外部環境，新加坡不僅穩固了其「亞洲頭號飛機維修中心」的地位，還吸引了眾多世界領先的航空企業到新加坡從事航空設計和製造業務，進而形成了一個多元化、高效率的產業群體。

中航商用飛機有限公司（AVIC I Commercial Aircraft Co., Ltd，簡稱「中航商飛」）首次參加新加坡航展，該公司帶來了自主研發的ARJ-21新支線飛機和C-919大型客機模型，吸引了不少參觀者。據介紹，ARJ-21飛機整個研發過程很順利，市場訂單量也非常好，現在正在取證試飛階段，明年首架飛機將交付使用。作為中國十六個重大科技專項之一，C-919大型客機目前正處於研發階段，該機型瞄準的是未來十年民用航空市場，預計將於2014年首飛，2016年交付使用。

資料來源：摘錄自陶傑（2010）。《經濟日報》，2010年2月11日。

【活動討論】

若你打算參加下一次的新加坡航空展，你要如何規劃行程？是直接透過旅遊上游供應商或旅遊中間商嗎？為什麼？

 # 第三節　台灣旅行業發展沿革

　　國內旅行業之發展與我國旅遊觀光發展過程（參見第二章第六節）有密切的關係。根據台灣經濟研究院（台灣經濟研究院產經資料庫，2009）與陳思倫（2005）的研究，其發展階段如下（參見**表**6-3）：

一、民國40年前（創始期）

　　民國16年，中國旅行社在上海成立，首開旅行業先河。該公司於民國35年在台灣設立分公司，民國40年改為「台灣中國旅行社」。而日據時代台灣的旅行業業務由台灣鐵路局旅客部代辦。由於業務發展迅速，日本旅遊協會便於1935年在台灣百貨公司成立服務台，爾後正式成立「東亞交通公社台灣支部」，為台灣地區第一家專業旅行社，主要經營火車票之訂位、購買和旅行安排。台灣光復後，原日本人經營之「東亞交通公社台灣支部」由台灣省鐵路局接收，並改組為「台灣旅行社」，主要經營項目為代售火車票、餐車、鐵路餐廳等有關鐵路局之附屬業務。民國36年台灣省政府成立後，將「台灣旅行社」改組為「台灣旅行社股份有限公司」，直屬台灣省政府交通處。 民國45年起，政府和民間之觀光相關單位紛紛成立，積極推動觀光旅遊事業。民國49年，台灣旅行社股份有限公司首度核准開放民營，民間投資觀光事業意願加強，當時全省共有八家民營旅行社。

二、民國50年（成長期）

　　隨著政府大力推廣觀光事業，各類相關法令放寬，加上當時物價低廉，社會治安良好，民國53年又逢日本開放國民海外旅遊，新的旅行社紛紛成立，至民國55年已達五十家。當時旅行社業者為團結自律，遂於民國58年成立台北市旅行業同業公會，加入的會員共有五十五家。隨著台灣觀光事業日趨蓬勃，旅行業急速成長，到民國59年時已成長至一百二十六家。

表6-3　旅行業大事紀

時間	事件
1947	1947年台灣省政府成立後，將「台灣旅行社」改組為「台灣旅行社股份有限公司」，直屬台灣省政府交通處，為一公營機構。
1960	1960年5月，台灣旅行社股份有限公司首度核准開放民營，民間投資觀光事業意願加強。
1969	1969年4月10日成立台北市旅行業同業公會，加入的會員共有五十五家。
1988	政府於1988年1月1日重新開放旅行業執照之申請，並將旅行業區分為綜合、甲種和乙種三類。
1994	1994年政府宣布十二國來華旅客一百二十小時免簽證，之後的連續兩年來華人數呈現10%以上的成長率。
1995.01.01	1995年1月1日起實施十二國十四天免簽證，及5月1日起增加葡萄牙、西班牙及瑞典三個國家十四天觀光免簽證，對吸引來華旅客有相當的助益。
2001.09.11	美國911事件後，旅行社接待業務明顯減少，以東南旅行社、保保旅行社、新亞旅行社為例，至2001年底取消率已達到三成以上。而國際旅客取消行程，也使得原繳付旅館訂金，全數遭旅館業者沒收，造成旅行社的損失。
2001.10.31	立法院於2001年10月31日三讀通過發展觀光條例修正案，將旅遊契約內容改成交通部公告的定型化契約範本，並擴大到自由行旅客。
2001	雄獅的下游旅行社可透過網路直接操作線上訂位／訂團系統，並可登錄B2B網站，直接察看出團狀況、價位與人數。
2002	我國已自2002年1月1日、2002年5月10日開放第三及第二類中國人士來台觀光，而政府也公布國內旅行業者申辦接待中國來台人士業務的相關規定。
2002.04.14	交通部於2002年4月14日規劃「獎勵觀光產業優惠貸款要點」草案，將申請中長期資金融資65億元，以提供觀光業者辦理融資，預計受惠業者將達八百多家。
2002.08	政府正式啟動「觀光客倍增計畫」，推出多起提振觀光事業之利多措施，帶動外籍旅客來台人數。
2002.10.12	印尼著名度假勝地峇里島於2002年10月12日發生炸彈攻擊事件，我國政府則在14日宣布將峇里島列為危險地區。而此次峇里島事件，以及後續於菲律賓、法國、俄羅斯等地的炸彈攻擊事件，造成國人出國人數降低，提早使旅遊景氣進入淡季的低點，惟影響程度不若美國911事件。
2002.11.06	行政院於2002年11月6日宣布，未來觀光產業在配合政府參與國際宣傳推廣活動時，於同一課稅年度內支出總金額達新台幣10萬元以上者，可就相關支出費用之10%抵減當年度應納營利事業所得稅額。
2003.03	亞洲地區爆發SARS疫情，嚴重衝擊到旅行業之營運。
2004.01	因鑑於國內電視購物環境日趨成熟，雄獅旅行社自2004年元旦正式開台，並於2004年5月起在高雄成立電視旅遊部門，專門針對南部市場研發由高雄出發的海外旅遊產品，且於電視頻道上銷售。
2004.05	康福旅行社亦跨部門整合成立電視行銷營運部，除與知性台策略聯盟分工行銷外，更與東森購物台簽定年度約，並於2004年5月6日正式上架。
2004.12	印尼蘇門答臘西岸外海於2004年12月26日發生芮氏規模8.9的強震，引發大海嘯，造成印尼、泰國等地嚴重災情，嚴重衝擊附近的觀光景點，造成多數旅遊團因而取消或延後出發，影響旅行社之整體營運。

（續）表6-3　旅行業大事紀

時間	事件
2005.07	英國倫敦地鐵爆炸案，影響當月旅行團前往英國倫敦的行程。
2005.11	日本民眾來台突破100萬人。
2006.01	配合農曆新年擴大小三通專案，我國離島金馬地區擴大金馬旅台鄉親小三通範圍實施原則。
2006.04	中國公布「中國居民赴台旅遊管理辦法」，接待的台灣旅行社須經由中國國家同意後公布，並有配額限制。
2006.05	金馬旅台民眾自5月1日起得往返小三通自由行。
2007.07	行政院宣布推動「醫療服務國際化旗艦計畫」，開放海外僑胞和大陸人士來台接受治療，配合旅遊保健進行整合，預期將帶動來台觀光人潮。
2007.10	中華民國旅行業品質保障協會通過成立新台幣1億元之旅行業履約保障制度，未來若品保協會之會員旅行社倒閉，消費者可向品保協會申請申訴、理賠，讓理賠窗口單一化，將在交通部觀光局正式核准後開始實施。
2007.12.24	交通部觀光局核定「2008～2009旅行台灣年」工作計畫，以期帶動來台觀光旅遊人次，進而增加我國觀光外匯收入。
2008.04	燦星旅遊開始將網路與門市進行虛實整合規劃，已結合一百一十五家店作為網路延伸；跨足中國市場部分，燦星日前與中國東北大連地區兩家旅行社控股股東達成協議，由燦坤集團透過中國關係企業委託第三人投資方式，達到併購兩家大連旅行社。
2008.07	我國正式開放第一類陸客來台觀光。
2009.04	台灣3C知名產業燦坤實業旗下的燦星旅遊於2009年5月間，於中國成立第一家門市店。 巨大集團將跨足觀光旅遊事業，轉投資成立「捷安特旅行社」將於2009年5月掛牌營運，除為國內自行車族規劃國內外自行車旅遊行程，也計畫帶外籍旅客來台灣騎自行車。配合集團跨足觀光旅遊業，巨大董事長劉金標近日將與華航簽約，共同爭取國內外自行車旅遊商機，華航將提供自行車運送的專案優惠。至於捷安特與雄獅旅行社的合作，也會持續加強，目前雄獅旅遊團的自行車騎乘活動，是由捷安特負責。

資料來源：台灣經濟研究院產經資料庫（2009）。

三、民國60至76年（擴張期）

　　民國60年全省旅行業已達一百六十家，來台觀光人數亦超過100萬人次，台灣省觀光事業委員會改組為觀光局，隸屬交通部。民國61年以後，台灣旅行業家數擴張迅速，至民國65年已增至三百三十五家。民國68年政府開放國人出國觀光，由於過度膨脹產生惡性競爭，造成不少旅遊糾紛，於是政府宣布暫停旅行社申請設立之辦法，使得國內旅行業家數由民國68年之三百四十九家減少至民國76年的三百零二家。

四、民國76年以後（調整與管理期）

　　民國76年政府開放國人赴大陸探親，我國出國人口更急速成長。為改善當時旅行業非法營業之狀況，和出國人口不斷急速增加之需求，政府於民國77年重新開放旅行業執照之申請，並將旅行業區分為綜合、甲種和乙種三類。由民國80年迄今，旅行業管理者面臨了經營環境上的許多變革，如政府法規、消費者的價值意向、電腦科技的驅動、航空公司角色的轉變，均使得旅行業者積極尋求轉型應變。

　　整體而言，近年來國內旅行社家數仍呈現成長態勢，惟隨著網際網路的普及，促進網路旅行社的興起，以搶食傳統旅行社之市場，加上近幾年本產業已近飽和，故國內旅行社之家數成長幅度已較趨緩。民國97年7月台灣正式開放第一類陸客來台觀光，相關措施亦陸續鬆綁，對低迷已久的台灣旅行業注入一股活水，國內旅行業家數因此成長。但也由於市場競爭過於激烈，同業殺價競爭下，多數業者面臨利潤降低的窘境。截至2010年1月底國內旅行社家數達二千一百六十家，分公司六百六十七家。

延伸閱讀

旅遊糾紛統計

　　旅行業由於產品的價值完全取決於消費者的體驗感受，也無法見到樣品，因此十分容易發生旅遊糾紛。**表**6-4為中華民國旅行業品質保障協會於民國79年3月至民國99年1月所調解的旅遊糾紛案統計。

　　前三名類別分別是：行前解約問題、其他，以及行程內容問題。

表6-4　中華民國旅行業品質保障協會調處旅遊糾紛案由分類統計表

案由	內容	調處件數	百分比	人數	賠償金額
行程內容問題	取消旅遊項目、景點未入內參觀、變更旅遊次序、餐食不佳。	1,626件	16.25%	15,768	23,166,652
班機問題	機位未訂妥、飛機延誤、滯留國外。	1,412件	14.11%	6,463	16,906,443
證照問題	護照未辦妥、出境申辦手續未辦妥（出境證條碼）、簽證未辦妥、證照遺失	762件	7.61%	1,944	10,718,775
領隊導遊服務	強索小費、強行推銷自費活動、帶領購物。	1,201件	12.00%	6,574	12,553,601
行前解約問題	人數不足、生病、臨時有事、契約內容不符、訂金。	2,244件	22.42%	9,979	18,999,869
飯店問題	變更飯店等級、未依約二人一房內、飯店設備、飯店地點。	693件	6.93%	6,111	7,648,281
其他	不可抗力事變、代辦手續費、行李遺失、尾款、生病等。	2,069件	20.68%	20,268	66,106,146
合計		10,007件	100%	67,107	156,099,767

資料來源：中華民國旅行業品質保障協會。

 第四節　旅行業特性

　　旅行業主要是為客人提供旅遊勞務，因此具有服務業的特性；但旅行業又因其中間商的角色，而具有中間商服務的特性。由於無法單獨製造產品，為了滿足旅遊市場中不同消費者的需求，在受到上游供應商之限制、行業競爭、行銷通路之牽制，以及社會、經濟、文化、政治等外在因素影響下，塑造了旅行業的產業特性。說明如下：

1.專業性：旅遊作業牽涉上游供應商與下游旅遊消費者，過程繁瑣，每一環節皆緊緊相扣，須具有正確的專業知識和電腦科技來輔助作業程序，才能保障旅遊產品品質，提供顧客完善的保障與服務。

2.生產與消費不可分割性：旅遊需旅客之行為始能完成，所以旅行業之服務是生產與消費同時發生的，若沒有消費者的參與，各種旅遊服務

的產出則不具意義。

3.無形性：與實體產品不同，旅行業的商品是勞務之提供，沒有樣品也無法提供試用，產品的價值完全取決於消費者的體驗感受。由於消費者無法從行銷過程中體會所有產品的價值內容，故建立良好的產品形象和提高服務品質是主要行銷策略。

4.異質性：服務者主要為人，係以人為中心的專業行業，因此旅行業服務品質的穩定與否，即牽涉到服務業之異質性。再加上生產與消費同時發生，使得服務難以進行品質控制，因此員工的素質和訓練是服務成功的關鍵。與顧客直接接觸的服務人員所扮演的角色非常重要，也是旅遊消費者決定服務好壞的關鍵因素。同時須慎選口碑及經驗豐富的配合廠商，以降低品質不一致的風險。

5.無法儲存性：旅行社所提供的商品是服務，相較於有形的產品，旅遊產品在特定日期產出，消費者購買後必須在特定時間內消費，無法像其他商品一樣，可以事先製造、儲存備用。

6.季節性：旅遊活動之供需受自然季節性與人文淡旺季影響，因應地理環境及觀光資源的特色，在行程安排和設計上，淡旺季會非常明顯。在旺季或假期，熱門的觀光景點通常人滿為患，有時甚至一票難求。

中國故宮博物院（紫禁城）旺季時眾多的人潮

資料來源：許悅玲攝（2009年8月）。

7. 需求具有彈性及多樣性：旅客會根據自己本身的所得、財務狀況增減、旅遊產品價格之起伏、時間或匯率等因素，對旅遊需求產生彈性之變化。故旅行業產品須具多樣化及彈性，以滿足客人的需求。

8. 易受外部環境影響：外部環境常常存在著不可確定之因素，除了受到氣候變化影響外，有時天災人禍，或者特殊因素創造需求而產生旅遊需求的高低潮。

9. 供給僵硬性：旅行業上游供應商之設施與建築，常無法因應旅遊需求彈性而立即增加或減少，造成供給的僵硬性。

10. 旅遊產品複製及仿造度高：旅遊產品的複製及仿造相當容易，因此新產品開發後，旅行社業者必須馬上致力於產品推廣。一旦成功銷售後，市場上相似的產品容易大量湧現。

11. 競爭性大：由於產品容易複製，旅行業同業本身具競爭性，如同業間往往為爭取顧客不惜削價競爭等。此外，旅行業上游供應事業體間之相互競爭，往往也會導致下游配合旅行業的競爭。因此特色與創意是保持競爭優勢的關鍵所在。

12. 信用性：旅行業是信用擴張的行業，旅行業須取得相關行業的信賴，憑信用預訂房間或機票；此外，旅客通常需要事先付款換取看不見的服務承諾，因此旅行社的人際關係與信譽，均是影響信用性的關鍵因素，也是爭取客源創造商機的主要條件。

段落活動

　　甲旅客與幾位同伴都熱愛旅遊，一有機會總是會呼朋引伴到國內外去休閒度假。此次因其所持有之銀行信用卡推出旅遊優惠活動，甲旅客便邀集了八位女伴，共同參加銀行與乙旅行社合辦之「巴黎浪漫八日遊行程」。

　　甲旅客等人之所以會選擇該旅遊行程，一方面除了因為銀行促銷且團費也不高，最主要的是乙旅行社所設計的行程還包括了三天的自由活動時間，旅客可選擇固定的套裝行程，或自行安排自己的活動。此一規劃，不但能享有團體旅遊食宿交通之優惠與便利，又可保有自由行之優游自在。

　　眾人在報名後便積極蒐集巴黎著名景點的旅遊資料，共同商討那三天自

由活動時之旅遊規劃。只不過直到出發前一天，乙旅行社仍未確定自由活動那幾天的住宿飯店，甲旅客致電業務員詢問是否仍住宿市區飯店，業務員回覆應不成問題，請甲旅客等放心出遊。

團體依期出發，豈知一下飛機，便遇到巴黎機場罷工，行程被迫延遲出發，再加上司機對路況不熟不斷走錯路，原定第二天上午的參觀行程——聖心教堂與畫家村只得取消。

第三天下午原應參觀聖母院、凱旋門與艾菲爾鐵塔，領隊A君卻安排補走前日的聖心教堂，取消了聖母院與艾菲爾鐵塔的行程，改走免稅店並表示未走的行程將於次日補齊，引起甲旅客等不滿。

行程第四、五、六日甲旅客選擇的是自由活動，乙旅行社原承諾將安排巴黎市區之飯店，但因適逢當地舉辦紡織展，原定飯店已經客滿，乙旅行社因而安排團員住宿市郊之飯店。因地處偏遠，遠離市區，司機也再度發生迷路情況，甲旅客等質疑連司機都會迷路了，渠等將如何能順利進行自由活動？經抗議要求改訂市區飯店，即使七、八個人擠一間亦無妨，領隊A君竟建議旅客可搭火車來回或到二十四小時營業之咖啡廳窩一晚，以便在市區參觀。就這樣甲旅客等人的噩夢也隨之而來了。

行程第四天，甲旅客等選擇自由活動而被迫放棄補走聖母院，又因飯店位於市郊，待抵達市區時已近十點鐘了，而預定參觀的羅浮宮卻又遇上罷工無法參觀。

甲旅客等因行程被打亂，待逛完自定行程時間已經很晚了，原欲搭乘夜車回飯店，但當地導遊以一群女子搭乘夜車安全堪虞建議作罷，甲旅客等遂自行於市區找尋青年旅館投宿。

行程第五天，甲旅客等仍為自由活動，有了前一天逛太晚須自找旅館的教訓後，原自訂上艾菲爾賞夜景只得取消，並與領隊A君約定集合時間，以利進行第六日套裝行程。豈知甲旅客等因遇到地鐵罷工而遲到，再加上A君指甲旅客等記錯雙方約定之時間，司機因額外來接甲旅客延誤兩小時才下班。

第六天甲旅客等參加每人90美元的套裝的古堡遊行程，司機表示昨晚延後下班要求加班費，A君不允，遂與司機發生口角，雙方僵持近兩小時才出發。而這一天的行程原定參觀雪儂頌堡及香波堡兩座古堡及享用法國風味餐，卻又因司機先是走錯路錯過午餐，到了雪儂頌堡，又因領隊記錯古堡開放時間，堅持先去香波堡而未進入，欲至香波堡又因找錯城堡，待到了香波堡時已過了開放時間，最後連法國風味餐也變成了美式晚餐⋯⋯原本滿心期

待的巴黎浪漫之旅卻變成了滿腹委屈。回國後與乙旅行社溝通無結果，甲旅客等遂向交通部觀光局提出申訴，經函轉由中華民國旅行業品質保障協會予以調處。

資料來源：中華民國旅行業品質保障協會。

【活動討論】

　　請問上述案例反映出旅行業的哪些特性？

 ## 第五節　台灣旅行業的分類

　　「發展觀光條例」第二十七條定義了旅行業業務範圍，根據交通部觀光局旅行業管理規則（2009年3月12日修正發布）第三條，旅行業區分為綜合旅行業、甲種旅行業及乙種旅行業三種。

1.綜合旅行業經營下列業務：

　　(1)接受委託代售國內外海、陸、空運輸事業之客票，或代旅客購買國內外客票、託運行李。

　　(2)接受旅客委託代辦出、入國境及簽證手續。

　　(3)招攬或接待國內外觀光旅客並安排旅遊、食宿及交通。

　　(4)以包辦旅遊方式或自行組團，安排旅客國內外觀光旅遊、食宿、交通及提供有關服務。

　　(5)委託甲種旅行業代為招攬前款業務。

　　(6)委託乙種旅行業代為招攬第四款國內團體旅遊業務。

　　(7)代理外國旅行業辦理聯絡、推廣、報價等業務。

　　(8)設計國內外旅程、安排導遊人員或領隊人員。

　　(9)提供國內外旅遊諮詢服務。

　　(10)其他經中央主管機關核定與國內外旅遊有關之事項。

2.甲種旅行業經營下列業務：

　　(1)接受委託代售國內外海、陸、空運輸事業之客票，或代旅客購買國

內外客票、託運行李。

(2)接受旅客委託代辦出、入國境及簽證手續。

(3)招攬或接待國內外觀光旅客並安排旅遊、食宿及交通。

(4)自行組團安排旅客出國觀光旅遊、食宿、交通及提供有關服務。

(5)代理綜合旅行業招攬前項第五款之業務。

(6)代理外國旅行業辦理聯絡、推廣、報價等業務。

(7)設計國內外旅程、安排導遊人員或領隊人員。

(8)提供國內外旅遊諮詢服務。

(9)其他經中央主管機關核定與國內外旅遊有關之事項。

3.乙種旅行業經營下列業務：

(1)接受委託代售國內海、陸、空運輸事業之客票，或代旅客購買國內客票、託運行李。

(2)招攬或接待本國觀光旅客國內旅遊、食宿、交通及提供有關服務。

(3)代理綜合旅行業招攬第二項第六款國內團體旅遊業務。

(4)設計國內旅程。

(5)提供國內旅遊諮詢服務。

(6)其他經中央主管機關核定與國內旅遊有關之事項。

前三項業務，非經依法領取旅行業執照者，不得經營。但代售日常生活所需陸上運輸事業之客票，不在此限。

　　此外，還可依據資本額、保證金、經理人數、履約保險最低金額區分為綜合、甲種與乙種旅行社（如**表**6-5）。

　　一般而言，躉售業務（Wholesale）或躉售旅行業（Tour Wholesaler）為綜合旅行業主要業務之一，經市場研究調查規劃，製作套裝旅遊產品，並透過相關之行銷管道（如甲種旅行社）出售。理論上不直接對消費者服務（容繼業，2001）。躉售旅行業是「旅行社中的旅行社」，不論公司規模、員工人數、資本額、營業額、保證金以及最低履約投保金額等，均遠超過一般旅行業，對旅遊市場具有舉足輕重的影響。不過，並非所有綜合旅行社均從事躉售業務，而且躉售業者又分為：

1.全線躉售業務。

表6-5　旅行業綜合、甲種與乙種旅行社之規定

	資本額	註冊費（資本額千分之一）	保證金	經理人（不少於）	最低履約投保金額
綜合旅行社	2,500萬	25,000	1,000萬	4人	6,000萬
分公司	150萬	1,500	30萬	1人	400萬
甲種旅行社	600萬	6,000	150萬	2人	2,000萬
分公司	100萬	1,000	30萬	1人	400萬
乙種旅行社	300萬	3,000	60萬	1人	800萬
分公司	75萬	750	15萬	1人	200萬
「旅行業管理規則」（2009年3月12日修正發布）	第11條	第12條	第12條	第13條	第53條

註：履約保證保險之投保範圍，為旅行業因財務問題，致其安排之旅遊活動一部或全部無法完成時，在保險金額範圍內，所應給付旅客之費用。

2.以長程線為主：飛航行程在四小時以上之旅程安排，如美洲線、歐洲線。

3.以短程線為主：如日本、韓國等地的北線，以及包含馬、星、印、菲、泰等地之南線。

4.某地區專賣店：如大陸地區專賣，以旅遊大陸地區之全備旅程、商務旅行、探親機票為營業主軸者，或者日本專賣等。

一般甲種旅行業則經營直售（Retail Agent）為主之業務（也有專門從事直售的綜合旅行社），產品多為訂製遊程，替旅客代辦出國手續，購買機票和簽證之業務，並安排海外旅程等，亦銷售躉售旅行業之產品。至於乙種旅行業辦理旅客在國內旅遊，就食宿、交通、觀光導覽之業務，亦即國民旅遊業務（Local Excursion Business）。

為進一步了解綜合、甲種與乙種旅行社承辦的業務產業結構，圖6-2將旅行業者的業務區分為國內旅遊（In-Bound）與赴國外旅遊（Out-Bound）客戶，由於客戶屬性不同，由上游到最終消費端的過程也不同，而且赴國外旅遊的作業顯然比國內旅遊的作業複雜許多。

上游生產 → 中間代理 → 零售服務 → 最終消費

出國旅遊

```
航空公司
  │
總代理        票務中心        甲種旅行社        消費者
旅行社
  │
旅館、        躉售綜合
遊覽車        旅行社
  │
          自組團體
          甲種旅行社
    PAK                              消費者
          自組團體
          甲種旅行社
```

國內旅遊

```
外籍人士      外籍人士        國外業者        消費者
入國旅遊      入國旅行社
----------------------------------------
國內旅遊      國民旅遊        消費者
各項安排      甲種旅行社
    PAK
          國民旅遊        消費者
          乙種旅行社
```

註：PAK（Package Tour）為上游供應商與旅遊業者之合作模式，共同聯合推廣銷售同一地點，由參與聯合出團的業者輪流擔任團體作業之操作。

圖6-2　綜合、甲種與乙種旅行社承辦的業務產業結構

資料來源：台灣經濟研究院產經資料庫（2009）。

段落活動

　　以下是「東南旅行社」的公司網頁，請問根據「發展觀光條例」第二十七條，東南旅行社屬於哪一種型態的旅行社？從網頁中何處得知？

 ## 第六節　台灣旅行業現況

一、旅行業家數

　　根據交通部觀光局統計資料顯示（見**表**6-6），近年來旅行業以甲種旅行社之比重居冠，均維持在八成以上，主要原因乃是在資本額、保證金等公司設立門檻上，因此在綜合與甲種旅行社兩者業務範圍幾乎重疊的情況下，甲種旅行社的進入門檻較低。其次是業務經營範疇方面，甲種旅行社不僅可經營國民旅遊業務、出國旅遊業務，亦可接待來台旅客業務，不若乙種旅行社業務僅限國內旅遊業務之經營。乙種旅行社在國內市場有限、易飽和的情況下，其成立家數占旅行社總家數之比重最低，歷年來僅約維持於5%至6%之間（台灣經濟研究院產經資料庫，2009）。截至2010年1月底止，綜合、甲種和乙種旅行社家數分別為：四百一十一、二千二百六十一、一百五十七（總公司與分公司合計），占整體業者家數比重分別是14.53%、79.92%、5.55%。

表6-6　旅行社家數比重一覽表　　　　　　　　　　　　　　　　單位：%

項目	2005年	2006年	2007年	2008年	2009年	2010年1月底止
綜合旅行社比重	8.93	10.00	11.12	13.64	14.24	14.53
甲種旅行社比重	86.00	84.37	83.10	80.97	80.23	79.92
乙種旅行社比重	5.07	5.63	5.78	5.39	5.53	5.55

資料來源：交通部觀光局、台灣經濟研究院產經資料庫（2009）。

二、旅行業各項業務比重

　　根據台灣經濟研究院產經資料庫（2009）指出，我國旅行社前五大服務項目為：代辦出國手續、代售交通客票、代為安排交通工具、接待外國旅客及導遊、承辦國民旅遊。2009年旅行業主要業務占營收比重估計如**圖**6-3所示，其中以代辦出國手續服務占營收比重最高，約為33%，代售交通客票比重為22%次之，接待國外旅客及導遊業務占營收20%，代為安排交通工具服務占營收15%，占整體營收最低者則為承辦國民旅遊業務，估計比重僅約

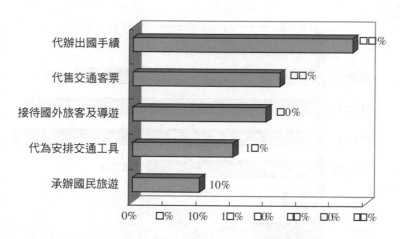

圖6-3　2009年旅行業之產品／服務比重

資料來源：台灣經濟研究院產經資料庫（2009）。

10%左右。

　　比重最高的「代辦出國手續」，通常也就是參加旅遊全包式行程。雖然網際網路很發達，加上近年來由於旅遊書籍與電視節目的風行，使得旅遊資訊的透明度與民眾的掌握度均得以提升，有越來越多人在安排短程旅遊時，以自行申辦的方式處理，但長程旅途仍偏好以跟團為主。由於台灣與歐美的旅行習慣並不相同，也較缺乏自行處理雜務的意願與能力，因此儘管自助旅行風氣盛行，但旅行業在台灣仍存在優勢。加上旅行業者以大量方式採購上游供應商的產品，通常可拿到較高的折扣，在以效率取勝的時代，只要多付一些費用，繁雜的出國手續便可交由旅行社代辦，也不用煩惱旅遊的食、住、行問題，這些便利均是旅行業者得以生存的原因。對照第四章圖4-20（見第104頁），國內民眾出國委託旅行社代辦出國旅遊手續者高達近九成，顯示旅行社在辦理出國海外旅遊業務上，對於國人仍具相當的吸引力。不過在國內旅遊的部分，則以自行申辦的方式處理為多。另外，接待外籍旅人也是本產業主要業務之一，以開放第一類陸客來台觀光一事為例，因陸客來台觀光有團進團出的限制，所以直接帶動了國內旅行業者的接待國外旅客及導遊業務成長。

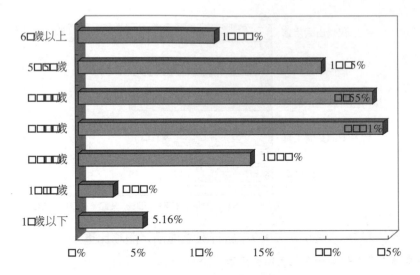

圖6-4　2008年旅行業之消費族群年齡

資料來源：台灣經濟研究院產經資料庫（2009）。

三、旅行業消費族群

消費者年齡的差異往往造成不同的旅遊特性與習慣，因此業者便依據體力、旅遊習慣及偏好等特性來規劃旅遊行程。**圖6-4**為2008年國人出國旅遊之年齡層，主要消費族群為三十至三十九歲及四十至四十九歲之年齡層，分別占24.41%與23.55%，其總數近乎五成。此二類族群通常已成家立業，因此有消費實力並願意花時間帶子女出國（如暑假的親子團）。至於六十歲以上之族群占10.93%，通常是退休的銀髮族，雖然可支配所得與可支配時間均多，但對於旅行支出相對則顯得較為保守。

四、旅行業成本結構

表6-7為2002至2007年旅行業各項支出相對於營業支出的比重一覽表（台灣經濟研究院產經資料庫，2009）。旅行業產業因屬人的服務業，成本結構以薪資及福利津貼占整體營業支出之比重最大，從1998起至2002年，介於52%至57%之間（陳思倫，2005），2003年之後開始下滑，最低到2007年的45.9%，主要受到不景氣福利津貼縮水影響。另外值得注意的是，廣告費

表6-7 旅行業各項支出相對於營業支出的比重一覽表　　　　　　單位：%

支出項目	2002年	2003年	2004年	2005年	2007年
薪資及福利津貼	56.68	53.93	52.48	53.07	45.90
油料及燃料	1.05	0.55	1.40	1.13	0.78
材料	0.17	0.03	0.14	0.96	9.26
修理及維護	1.34	0.78	0.73	0.84	0.64
折舊	1.75	2.07	1.89	1.31	1.19
攤銷	0.19	0.29	0.33	1.05	0.34
保險及賠償	4.24	4.66	3.43	4.01	1.92
土地租金	0.54	1.25	1.26	1.67	1.16
其他財務租金	4.24	5.25	3.66	4.26	2.87
差旅費	1.30	1.17	0.86	1.37	0.66
呆帳	0.00	0.16	1.96	0.21	0.14
稅捐及規費	0.39	0.28	0.39	0.82	0.45
郵費及電信費	3.24	3.95	3.36	3.49	2.56
廣告費	3.49	4.29	4.00	3.70	6.10
水電費	0.88	1.12	0.72	1.05	0.86
交際費	0.56	0.72	0.45	0.81	0.59
佣金支出	2.81	4.07	5.29	3.37	3.43
文具用品	1.16	1.00	1.04	0.95	0.86
其他營業費用	15.97	14.43	16.61	15.91	20.29

註：2006年為工商普查年，運輸倉儲及通信業產值調查報告停辦一年，故2005年後續
　　接2007年資料。
資料來源：台灣經濟研究院產經資料庫（2009）。

用的比重逐年提升，顯見大環境的競爭越來越激烈，以及國人對品牌價值與
旅遊品質日趨重視。如何利用與時俱進的媒體溝通平台加強產品曝光率，讓
消費者增加接觸產品資訊的機會，是旅行業的一大課題。

 段落活動

泰國峇里島　特色主題行程受青睞

　　2009年東南亞的傳統旅遊團，大都可以感受到團體產品的消退，不過還是有在市場上表現不錯的。而歸究其原因，主要的關鍵還是在於特色與創意。首先以「世興」所代理的綠山國家公園為例，便成功的打破以往的慣例，讓泰國的團體行程，也有專屬的親子團可以操作，尤其加入的元素綠山國家公園，更是有別於以往生態及動物園的安排，因此在市場上也逐漸受到親子的喜歡，而目前也受到同業的採用。

　　另外「五福旅行社」在暑假期間所推出的「歐式泰國水上市場　星月三島六日」產品，五福也獨家規劃「愛戀之火」，用獎勵旅遊的方式來操作以浪漫為主題的產品，因此也獲得許多旅客的好評；另一個同樣創造新的親子市場，則是五福的峇里島行程，尤其「舞動峇里島親子五日」行程，以全新開幕的莎法麗（Safari）野生動物園為賣點，並安排「與動物共舞——叢林歷險記」，也安排住宿在野生動物園內的"Mara River Safiri Lodge"飯店一晚，同時針對十六歲以下的小孩，新包裝了KIDS SPA芳香智慧呵護療程，同時贈送超級可愛的毛巾小熊一隻，同樣開拓出峇里島親子市場。

資料來源：摘錄自《旅報》，第583期，2009年8月23-30日。

【活動討論】
　　親子團（親子旅遊）的流行對台灣旅行業的影響為何？

Chapter 7

旅行業經營與管理

第一節　旅行業之申請與設立

　　根據「發展觀光條例」（2009年11月18日修正發布）第二十六條：「經營旅行業者，應先向中央主管機關申請核准，並依法辦妥公司登記後，領取旅行業執照，始得營業」。換言之，旅行業是特許行業，由中央事業主管機關（交通部觀光局）依「發展觀光條例」的授權，在「旅行業管理規則」中訂定審查要件，核可後始得成立。主管機關評估的重點主要是市場供需性，以及經營者是否具專業知識與能力。如1979年由於旅行社過度膨脹，惡性競爭的結果，造成許多旅遊糾紛，於是政府曾暫停旅行社申請設立，1988年才重新開放旅行業執照之申請。

　　另外，「旅行業管理規則」（2009年3月12日修正發布）第四條：「旅行業應專業經營，以公司組織為限；並應於公司名稱上標明旅行社字樣」，因此公司申請設立的程序及登記均應依公司法的規定來辦理。由此可知，申請設立旅行社的手續十分繁瑣，應先申請許可，取得許可文件，辦妥公司登記，領取公司執照後再申請旅行業執照，未經申請核准取得旅行業執照，不得經營旅行業務。旅行業執照為終身制，並無效期限制。整個申請流程主要分成兩大部分，第一部分是申請籌設與登記，第二部分則是申請註冊登記（參考**圖**7-1）。

一、申請籌設與登記

1.發起人籌組公司（股東人數規定：有限公司一人以上，股份有限公司二人以上）。

2.尋覓營業場所，確認相關營業場所規定。

3.向經濟部商業司辦理公司設立登記預查名稱。

4.具備文件向觀光局申請籌設登記（準備文件：申請書、發起人與經理人名冊、經理人結業證書、經營計畫書、預查名稱申請表、身分證明、營業處所建築物所有權狀影本）。

5.觀光局審核籌設文件（旅行業經理人之規定：必須具備相當之旅行業經歷，1988年開始並需經過訓練，取得證書始得充任）。

時間／流程	兩個月內辦妥，逾期撤銷（可延一次）			一個月內營業		
申辦	籌設登記 →	公司登記 →	註冊登記 →	旅行業執照 →	營利事業登記證 →	報備營業
文件	籌設文件	公司登記證明	保證金註冊費註冊文件	註冊編號		開業日期職員名冊
單位	觀光局	經濟部	觀光局	觀光局	當地政府機關	觀光局及直轄市觀光主管單位

圖7-1　旅行業申請流程示意圖

6.觀光局核准籌設登記。

7.向經濟部辦理公司設立登記（於兩個月內辦妥註冊登記，逾期撤銷設立許可）。

二、申請註冊登記

1.繳納註冊費及保證金，向觀光局申請旅行業註冊登記。

2.觀光局核准註冊登記。

3.核發旅行業執照。

4.向當地機關申請營利事業登記證。

5.向所屬省市觀光主管機關核備旅行業全體職員報備任職。

6.向觀光局報備開業。

7.正式開業。

根據「旅行業管理規則」（2009年3月12日修正發布）第二條：「旅行業之設立、變更或解散登記、發照、經營管理、獎勵、處罰、經理人及從業

人員之管理、訓練等事項，由交通部委任交通部觀光局執行之」。因此目前旅行業之證照核發及輔導管理，無論綜合、甲種或乙種旅行業，均由交通部觀光局負責，直轄市觀光主管機關僅辦理從業人員任、離職異動之報備。

延伸閱讀

有關旅行業其他重要規定

一、外國旅行業

■發展觀光條例（2009年11月18日修正發布）第二十八條

　　1.外國旅行業在中華民國設立分公司，應先向中央主管機關申請核准，並依公司法規定辦理認許後，領取旅行業執照，始得營業。

　　2.外國旅行業在中華民國境內所置代表人，應向中央主管機關申請核准，並依公司法規定向經濟部備案。但不得對外營業。

■旅行業管理規則（2009年3月12日修正發布）第十八條

　　外國旅行業未在中華民國設立分公司，符合下列規定者，得設置代表人或委託國內綜合旅行業、甲種旅行業辦理聯絡、推廣、報價等事務。但不得對外營業。

二、營業場所之規定

■旅行業管理規則（2009年3月12日修正發布）第十六條

　　旅行業應設有固定之營業處所，同一處所內不得為二家營利事業共同使用。但符合公司法所稱關係企業者，得共同使用同一處所。

■旅行業管理規則（2009年3月12日修正發布）第十九條

　　1.旅行業經核准註冊，應於領取旅行業執照後一個月內開始營業。旅行業應於領取旅行業執照後始得懸掛市招。旅行業營業地址變更時，應於換領旅行業執照前，拆除原址之全部市招。

　　2.前項規定於分公司准用之。

■旅行業管理規則（2009年3月12日修正發布）第四十七條

　　1.旅行業受廢止執照處分後，其公司名稱於五年內不得為旅行業申請使用。

　　2.申請籌設之旅行業名稱，不得與他旅行業名稱之發音相同。旅行業申請變更名稱者，亦同。

三、經理人資格限制

■旅行業管理規則（2009年3月12日修正發布）第十四條

　　有下列各款情事之一者，不得為旅行業之發起人、董事、監察人、經理人、執行業務或代表公司之股東，已充任者，當然解任之，由交通部觀光局撤銷或廢止其登記，並通知公司登記主管機關：

1.曾犯「組織犯罪防制條例」規定之罪，經有罪判決確定，服刑期滿尚未逾五年者。

2.曾犯詐欺、背信、侵占罪經受有期徒刑一年以上宣告，服刑期滿尚未逾二年者。

3.曾服公務虧空公款，經判決確定，服刑期滿尚未逾二年者。

4.受破產之宣告，尚未復權者。

5.使用票據經拒絕往來尚未期滿者。

6.無行為能力或限制行為能力者。

7.曾經營旅行業受撤銷或廢止營業執照處分，尚未逾五年者。

【活動討論】

　　過去曾有旅行社業者，在其公司內設置樂透彩投注站，而遭到處罰的案例。請問該業者違反「旅行業管理規則」哪一條之規定？

第二節　旅行業之組織與人員

一、組織

　　我國旅行業的規模與組織並無一定的標準，依不同類型有其不同之型態，圖7-2至圖7-6為甲種以及綜合旅行社之組織圖範例。由這些範例可知，不管旅行社規模大小，其組織與業務型態有大同小異之處。在「組織層級」上，分成管理與執行兩大階層，管理又分為高層與中階主管。高層主管主要是總經理以上的階級，負責公司決策、營運方向以及資金預算／調度；中階主管則屬於部門經理／副理層級，協助執行公司策略，並督導執行階層從事部門業務。執行階層即是一般之部門人員，依據公司標準作業程序（SOP）

執行負責之業務。

在「部門配置」上，旅行社規模大者因員工數多，分工也較詳細，部門自然設置較多（如綜合旅行社）。而規模較小者，僅設簡要幾個部門即可招攬業務（如**圖**7-2範例）。不過一般而言，分成業務／營運與行政兩大體系。行政體系屬於例行行政支援的工作，例如財務部的會計、帳務、出納等，以及總務、人事、電腦與企劃等。至於業務／營運體系的範圍較大，如票務部門負責售票、代辦出國手續；而業務部門負責招攬、接待旅客、安排領隊導遊，躉售業者甚至會細分營運業務單位至歐洲線、美洲線、亞洲線等產品（如**圖**7-6範例）。若以「內外勤人員」做區分，第一線面對顧客者，屬於外勤人員（如領隊導遊等）；內勤人員則是公司人事、出納、總務等，無需面對旅客的作業人員。

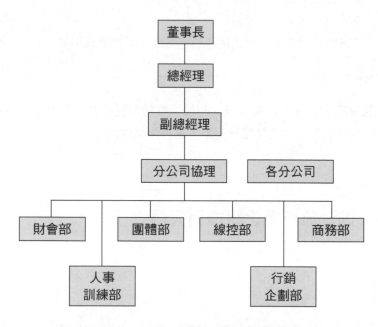

圖7-2　甲種旅行社組織圖範例一

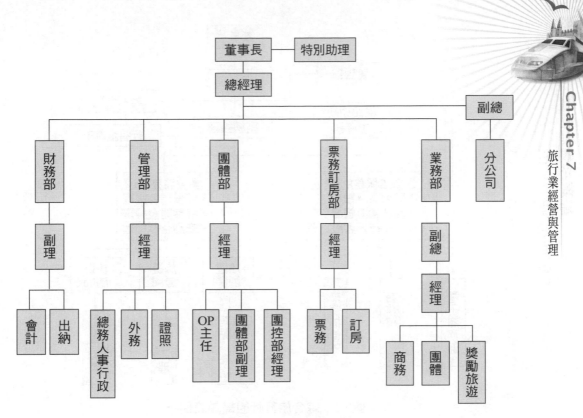

圖7-3 甲種旅行社組織圖範例二

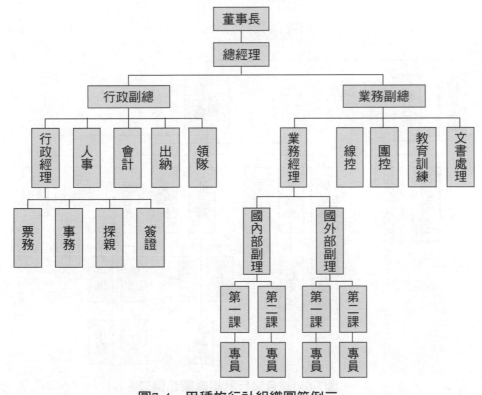

圖7-4 甲種旅行社組織圖範例三

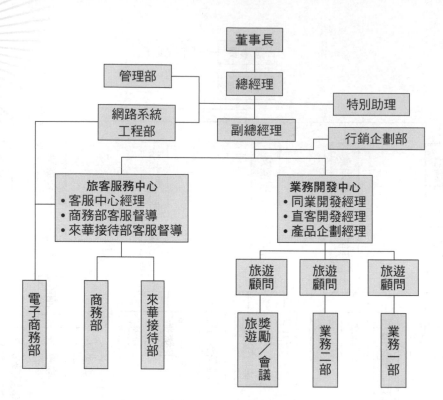

圖7-5 綜合旅行社組織圖範例一

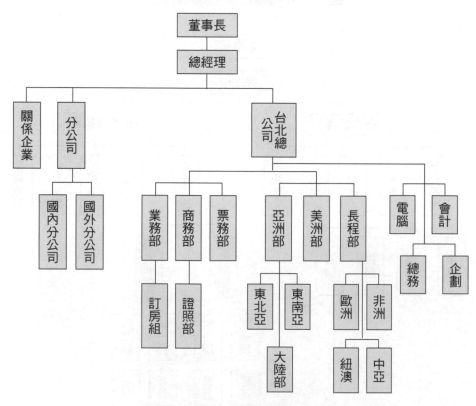

圖7-6 綜合旅行社組織圖範例二

二、旅行社事務人員

如前述,旅行業管理階層負責人力規劃、目標設定,並承擔績效的壓力;執行階層的主要任務則負責份內之業務。執行階層的人數比例占組織的絕大部分,除了行政體系人員外,一般也通稱事務人員。根據行政院勞工委員會(2010)指出,「旅行社事務人員」屬於綜合性工作,舉凡確認機位、辦理簽證、安排行程及膳宿、聯繫交通工具、預訂旅館等事項都在工作範疇內。旅行社事務人員沒有學歷的限制,通常專科以上便可勝任,目前旅行社內的事務人員以大學剛畢業二十至三十歲比例最大,事務人員之男女比例約3:7。

行政院勞工委員會(2010)則將事務人員分為業務人員、產品部人員和票務人員三類:

1.業務人員:負責團體旅遊、自由行和國民旅遊推銷。
2.產品部人員:又分成三類:
 (1)OP(Operation):OP負責訂位、辦理簽證、申請證照等基礎工作。
 (2)團控(Routing Control):團控的工作內容是取得機位、與航空公司談判票價、計畫性的行銷機位等。
 (3)線控(Tour Planner):線控則是負責產品設計、包裝、定價等,需要豐富的業務及帶團經驗、了解並掌握市場需求及產品規劃的特殊性。
3.票務人員:要熟記城市代碼、航空公司代碼、機場代碼,並且具備地理概念,又分成二類:
 (1)同業票務:服務對象是旅行社同業(也就是將代理的機票銷售給同業)。
 (2)直客票務:服務對象是一般旅客。

由於簽證文件的收送通常有外務人員專職負責,所以絕大多數時間,旅行社事務人員都是在辦公室中操作電腦或利用電話聯繫客戶。內勤工作多屬責任制,事務繁瑣且緊張,在任何一個環節出錯都可能造成旅遊計畫的失敗,因此工作壓力不小。票務人員若是指令操作錯誤,便要承擔開錯票的風險,航空公司對開錯票的罰金很高,而且旅行社也不會幫忙負擔損失,必須自己概括承受。

Chapter 7 旅行業經營與管理

181

延伸閱讀

公司組織改革　必須超越市場變化速度

2009年是旅行台灣年。交通部觀光局為了讓觀光業界掌握國際觀光市場最新脈動並吸取新知，8月26日邀請日本JTB代表取締役會長佐佐木隆就「市場變遷與JTB改革經驗」為題，分享JTB近年隨著市場結構變遷，因應的改革措施及實行的狀況。

佐佐木隆指出，JTB自1963年成立以來，往後三十年間的營業額都是高幅度的成長，但從邁入90年代後期，即波斯灣戰爭過後，營業額便開始呈現停滯狀態，甚至在進入21世紀後有下滑的趨勢，讓JTB不得不急思對策，如何因應市場來調整經營模式。

他解釋，市場結構的變遷來自於網路普及、社會習性與行動模式改變，以及忠於自我喜好的消費取向等三大因素。簡單來說，由於網路的普及，造成民眾可以輕易獲取各種旅遊資訊，並藉由網路直接購買想要的行程，打破原本較封閉的資訊流通及銷售管道。種種社會習慣的改變，以及人們傾向自我意識，嚴重衝擊到團體旅遊的發展。因此，這些市場的變遷，造成以往旅遊業單一且巨大的市場已然消失，將必須重新分割為無數且多樣化的市場，以滿足顧客自由度激增的需求，即公司組織變化速度一定要超越市場的變化速度。

有鑑於此，JTB自2005年開始實行「分社化」計畫，將原本一家公司劃分成十三家子公司；在分社之前，JTB共有1萬多名業務人員與顧客溝通，改變體制後，各子公司單獨作業，所有業務人員都能站在市場第一線，變成有2.8萬名員工直接面對顧客，服務顧客的層面與彈性更為寬廣。當然，在分社之前，亦是經過縝密的評估，先將組織進行劃分，依不同市場特色分成不同子公司，並進行價值的排序，以滿足各種市場的需求，最後依市場的數量區隔出最重要的市場，並予以補強或是根據情況隨時調整。

因為H1N1新流感的影響，讓旅遊業更是雪上加霜，種種因素皆讓旅遊業者面臨益發艱困的經營難關，但是只要能夠事先嗅聞出市場脈動，並且能夠立即順應調整，相信還是能夠抓住商機。

資料來源：摘錄自《旅報》，第584期，2009年8月30日至9月6日。

 ## 第三節　導遊、領隊人員

　　旅行業中最為人熟知的，莫過於導遊與領隊人員了。其任務雖然均以服務旅客為目的，但定義與負責業務並不盡相同。根據「發展觀光條例」（2009年11月18日修正發布）第十二條與第十三條，導遊人員是「**執行接待或引導來本國觀光旅客旅遊業務而收取報酬之服務人員**」，而領隊人員係指「**執行引導出國觀光旅客團體旅遊業務而收取報酬之服務人員**」。

　　由於不論接待引導外國旅客旅遊的導遊人員，或帶領本國旅客出國旅遊的領隊人員，都必須具有導覽、隨團服務的專業，因此導遊與領隊人員與旅行業之經理人一樣，須領有專業人員執業證照始得以執業。「發展觀光條例」（2009年11月18日修正發布）第三十二條規定：

> 導遊人員及領隊人員，應經考試主管機關或其委託之有關機關考試及訓練合格。
> 前項人員，應經中央主管機關發給執業證，並受旅行業雇用或受政府機關、團體之臨時招請，始得執行業務。
> 導遊人員及領隊人員取得結業證書或執業證後連續三年未執行各該業務者，應重行參加訓練結業，領取或換領執業證後，始得執行業務。

　　導遊人員及領隊人員的考試定位為國家考試——專門職業及技術人員特種考試，自2003年7月1日起施行，所以有關考試之資格及科目，均由考選部訂定。

一、導遊人員

　　導遊主要在協助旅客機場接機、觀光導覽、飯店登記、退房作業與協助離境等，是旅客參訪本國的第一線服務人員，在引導旅客的同時，會造成旅客對於參訪國的第一印象，因此在旅遊供應鏈中扮演著重要的角色。須具備語言、領導及應變能力，才得以應付旅途中的突發情況。導遊人員分專任導遊及特約導遊：

　　1.專任導遊：指長期受雇於旅行業執行導遊業務之人員（2007年2月27日

修正發布之「導遊人員管理規則」第三條）。專任導遊人員執業證，應由旅行業填具申請書，檢附有關證件向交通部觀光局或其委託之團體請領發給專任導遊使用（「導遊人員管理規則」第十七條）。

2. 特約導遊：指臨時受雇於旅行業或受政府機關、團體之臨時招請而執行導遊業務之人員（2007年2月27日修正發布之「導遊人員管理規則」第三條）。特約導遊人員執業證，應由申請人填具申請書檢附有關證件，向交通部觀光局或其委託之有關團體請領後使用（「導遊人員管理規則」第十八條）。

若按服務對象做區分的話，分成外語導遊及華語導遊人員二種，所參加的考試類別與使用的執業證也不盡相同。「導遊人員管理規則」（2007年2月27日修正發布）第六條規定：

> 導遊人員執業證分外語導遊人員執業證及華語導遊人員執業證。
> 領取外語導遊人員執業證者，應依其執業證登載語言別，執行接待或引導使用相同語言之國外觀光旅客旅遊業務，並得執行接待或引導大陸、香港、澳門地區觀光旅客旅遊業務。
> 領取華語導遊人員執業證者，得執行接待或引導大陸、香港、澳門地區觀光旅客旅遊業務，不得執行接待或引導國外觀光旅客旅遊業務。

此外，通過考試後，須接受訓練領取結業證書後，才能領執業證。「導遊人員管理規則」（2007年2月27日修正發布）第七條規定：

> 導遊人員訓練分職前訓練及在職訓練。
> 經導遊人員考試及格者，應參加交通部觀光局或其委託之有關團體、學校舉辦之職前訓練合格，領取結業證書後，始得請領執業證，執行導遊業務。
> 導遊人員在職訓練由交通部觀光局或其委託之有關團體、學校辦理。

表7-1是截至2010年1月31日為止經甄試訓練合格，且實際受雇於旅行業導遊人員之統計。甄訓合格者為17,923人，實際擔任專任以及特約導遊人員為15,762人，男女比例約為3：2。在外語導遊部分，英語和日語導遊人數分占第一和第二名。另外，領取外語導遊人員執業證者，並得執行接待或引導

表7-1　甄訓合格實際受雇於旅行業導遊人員統計表（至2010年1月31日）

語言別	區分	男性	女性	合計
英語	甄訓合格	1,936	1,304	3,240
	執業專任	177	108	285
	特約	1,007	803	1,810
	小計	1,184	911	2,095
日語	甄訓合格	2,034	876	2,910
	執業專任	186	101	287
	特約	1,393	689	2,082
	小計	1,579	790	2,369
法語	甄訓合格	23	40	63
	執業專任	1	1	2
	特約	9	17	26
	小計	10	18	28
德語	甄訓合格	31	50	81
	執業專任	0	1	1
	特約	15	28	43
	小計	15	29	44
西班牙	甄訓合格	24	41	65
	執業專任	0	3	3
	特約	12	20	32
	小計	12	23	35
阿拉伯	甄訓合格	5	4	9
	執業專任	0	1	1
	特約	3	3	6
	小計	3	4	7
韓語	甄訓合格	99	77	176
	執業專任	4	5	9
	特約	75	63	138
	小計	79	68	147
印尼語	甄訓合格	7	1	8
	執業專任	3	0	3
	特約	3	1	4
	小計	6	1	7
泰語	甄訓合格	6	2	8
	執業專任	0	0	0
	特約	5	1	6
	小計	5	1	6

（續）表7-1　甄訓合格實際受雇於旅行業導遊人員統計表（至2010年1月31日）

語言別	區分	男性	女性	合計
義大利	甄訓合格	0	4	4
	執業專任	0	0	0
	特約	0	2	2
	小計	0	2	2
俄語	甄訓合格	9	10	19
	執業專任	0	0	0
	特約	6	9	15
	小計	6	9	15
越語	甄訓合格	1	0	1
	執業專任	0	0	0
	特約	0	0	0
	小計	0	0	0
總計	甄訓合格	**10,734**	**7,189**	**17,923**
	執業專任	1,647	1,315	2,962
	特約	7,648	5,152	12,800
	小計	**9,295**	**6,467**	**15,762**
可接待大陸團體者總計	甄訓合格	8,346	6,284	14,630
	執業專任	1,502	1,285	2,787
	特約	6,645	4,781	11,426
	小計	**8,147**	**6,066**	**14,213**

資料來源：交通部觀光局網站（2010）。

大陸、香港、澳門地區觀光旅客旅遊業務。但2001年3月22日修正發布前已測驗訓練合格之導遊人員，應參加交通部觀光局或其委託之團體舉辦之接待或引導大陸地區旅客訓練結業，始可接待或引導大陸地區旅客（2007年2月27日修正發布之「導遊人員管理規則」第五條）。因此可以接待大陸團體甄訓合格者為14,630人，實際擔任專任以及特約導遊人員為14,213人。

　　導遊的任務大致包括：入出境接送服務、提供旅客旅行資訊、導覽與介紹風景名勝、安排餐宿、維護旅客安全。在國外，導遊進一步可細分為以下幾種類型（蔡進祥等，2009）：

1.定點導遊（On-Site Guide）：在參訪地點（如台北故宮博物院）擔任導覽解說者。

2.市區導遊（City Guide）：在市區觀光時做評論與導覽者，邊開車邊講

解沿途風光者亦稱之。

3.專業導遊（Specialized Guide）：具特殊專業知識的導覽人員，如非洲狩獵之旅等。

4.探險導遊（Expedition Guide）：從事探險活動的專業陪同人員，如南極探險之旅。

5.義務導覽人員（Volunteer Guide）：義務協助導覽解說者，又稱為義工導覽人員。

6.當地導遊（Local Guide）：大陸稱之為地陪，指擔任某地區的觀光導覽工作。

7.全程導遊（Through Guide）：大陸稱之為全陪，從接機到送機之人員，全程擔任導覽工作者。

在中國大陸和東南亞部分國家有全陪和地陪的職務，全陪係指從旅行團一進入大陸當地機場後便全程陪伴、解說、導覽，地陪則只是地區性的，此時台灣隨行領隊的工作便是負責團員飲食起居的照顧，並監督全陪／地陪是否有不當更改行程等情事。

二、領隊人員

領隊亦是第一線人員，領隊負責的工作從機場集合團員開始，協助辦理登機事宜、掛行李、到達旅遊目的國之後協助通關，後續觀光活動的執行和安排、旅館入住作業與房間分配、應付旅途中的意外突發狀況，並滿足團員不同的需求，最後便是負責離開目的國時協助機場出境等事宜。領隊人員分專任領隊及特約領隊：

1.專任領隊：指受雇於旅行業之職員，執行領隊業務者（「領隊人員管理規則」2005年4月19日修正發布之第三條）。專任領隊人員執業證，應由旅行業填具申請書，檢附有關證件向交通部觀光局或其委託之有關團體請領，發給專任領隊使用（「領隊人員管理規則」第十六條）。

2.特約領隊：指臨時受雇於旅行業執行領隊業務者（「領隊人員管理規則」2005年4月19日修正發布之第三條）。特約領隊執業證，應由申請人填具申請書檢附有關證件，向交通部觀光局或其委託之有關團體請

領後使用（「領隊人員管理規則」第十七條）。

　　若按服務地區做區分的話，分成外語領隊及華語領隊二種，所參加的考試類別與使用的執業證當然也不盡相同。「領隊人員管理規則」（2005年4月19日修正發布）第十五條規定：

> 領隊人員執業證分外語領隊人員執業證及華語領隊人員執業證。
> 領取外語領隊人員執業證者，得執行引導國人出國及赴香港、澳門、大陸旅行團體旅遊業務。
> 領取華語領隊人員執業證者，得執行引導國人赴香港、澳門、大陸旅行團體旅遊業務，不得執行引導國人出國旅行團體旅遊業務。

　　此外，通過考試後，須接受訓練領取結業證書後，才能領執業證。「領隊人員管理規則」（2005年4月19日修正發布）第五條規定：

> 領隊人員訓練分職前訓練及在職訓練。
> 經領隊人員考試及格者，應參加交通部觀光局或其委託之有關團體、學校舉辦之職前訓練合格，領取結業證書後，始得請領執業證，執行領隊業務。
> 領隊人員在職訓練由交通部觀光局或其委託之有關團體、學校辦理。

　　表7-2是截至2010年1月31日為止，經甄試訓練合格，且實際受雇於旅行業領隊人員之統計。甄訓合格者為44,122人，實際擔任專任以及特約領隊人員為33,486人，男性比例約為48％，女性比例約為52％。在外語領隊部分，英語領隊人員占絕大多數，約為全部領隊人數之六成。

　　領隊是代表旅行社為出國觀光團體服務者，因此除了履行旅行社與旅客的旅遊行程契約外，更重要的是維護旅客安全，以維護公司的信譽和服務品質。除了合格的領隊證外，領隊人員須具備的條件如下：

1.外語能力佳。

2.專業知識豐富。

3.生動活潑的解說。

4.誠懇的態度。

5.服務的熱誠。

6.注意旅遊國家之法規與禁忌。

表7-2　甄訓合格實際受雇於旅行業領隊人員統計表（至2010年1月31日）

語言別	區分	男性	女性	合計
英語	甄訓合格	11,883	16,046	27,929
	執業專任	5,797	7,616	13,413
	特約	3,095	3,657	6,752
	小計	8,892	11,273	20,165
日語	甄訓合格	2,781	1,922	4,703
	執業專任	1,027	735	1,762
	特約	822	765	1,587
	小計	1,849	1,500	3,349
法語	甄訓合格	22	48	70
	執業專任	3	15	18
	特約	10	19	29
	小計	13	34	47
德語	甄訓合格	21	44	65
	執業專任	2	10	12
	特約	11	22	33
	小計	13	32	45
西班牙	甄訓合格	33	44	77
	執業專任	8	9	17
	特約	16	25	41
	小計	24	34	58
阿拉伯	甄訓合格	2	1	3
	執業專任	1	0	1
	特約	0	0	0
	小計	1	0	1
韓語	甄訓合格	11	12	23
	執業專任	4	2	6
	特約	6	6	12
	小計	10	8	18
印尼語	甄訓合格	0	1	1
	執業專任	0	0	0
	特約	0	1	1
	小計	0	1	1
義大利	甄訓合格	1	1	2
	執業專任	0	0	0
	特約	0	0	0
	小計	0	0	0

（續）表7-2　甄訓合格實際受僱旅行業領隊人員統計表（至2010年1月31日）

語言別	區分	男性	女性	合計
俄語	甄訓合格	2	1	3
	執業專任	0	0	0
	特約	1	1	2
	小計	1	1	2
粵語	甄訓合格	1	0	1
	執業專任	1	0	1
	特約	0	0	0
	小計	1	0	1
總計	甄訓合格	20,852	23,270	**44,122**
	執業專任	9,145	10,998	20,143
	特約	7,093	6,250	13,343
	小計	16,238	17,248	**33,486**

資料來源：交通部觀光局網站（2010）。

7.具隨機應變之能力。

8.領導的技巧。

依據「領隊人員管理規則」（2005年4月19日修正發布）第二十三條規定：領隊人員執行業務時，應遵守旅遊地相關法令規定，維護國家榮譽，並不得有下列行為：

1.遇有旅客患病，未予妥為照料，或於旅遊途中未注意旅客安全之維護。

2.誘導旅客採購物品或為其他服務收受回扣、向旅客額外需索、向旅客兜售或收購物品、收取旅客財物或委由旅客攜帶物品圖利。

3.將執業證借供他人使用、無正當理由延誤執業時間、擅自委託他人代為執業、停止執行領隊業務期間擅自執業、擅自經營旅行業務，或為非旅行業執行領隊業務。

4.擅離團體或擅自將旅客解散、擅自變更使用非法交通工具、遊樂及住宿設施。

5.非經旅客請求無正當理由保管旅客證照，或經旅客請求保管而遺失旅客委託保管之證照、機票等重要文件。

6.執行領隊業務時，言行不當。

三、導遊與領隊人員之比較

一般來說，領隊與導遊都必須在事前做好功課，了解旅客背景、職業，甚至習慣等，才能因「客」制宜提供最佳的服務。目前國外團有一些路線（如日本線或歐美線）有領隊兼導遊（Through-Out Guide）的情況，亦即帶團的領隊同時肩負導覽景點與照顧旅客工作。

旅客在旅遊過程中常會將領隊與導遊搞混，據此，**表**7-3為導遊與領隊人員之比較。

最後值得一提的是，國人在國內旅遊有時會選擇旅行社的行程，此時隨車服務的是「領團人員」，其工作是集「導遊」與「領隊」功能於一身的服務人員，要熟悉團務也要導覽解說，對於台灣各地的風俗民情、節慶祭典、風景生態必須要熟悉；目前領團人員並未被納入國家考試中，故無正式的執照（行政院勞工委員會，2010）。

表7-3　**導遊與領隊人員比較表**

名稱 / 項目	導遊人員	領隊人員
英文名稱	Tour Guide、Tourist Guide	Tour-Leader、Tour-Manager Tour-Escort、Tour-Conductor
管理法規（最新發布日期）	「導遊人員管理規則」（2007年2月27日修正發布）	「領隊人員管理規則」（2005年4月19日修正發布）
主管機關	交通部觀光局	交通部觀光局
服務對象／執業區域	接待來台旅客／華語導遊、外語導遊	帶領國人出國／華語領隊、外語領隊
種類	專任、特約	專任、特約
人數（截至2010年1月31日止）	• 甄訓合格者為17,923人 • 實際擔任專任以及特約導遊人員為15,762人	• 甄訓合格者為44,122人 • 實際擔任專任以及特約領隊人員為33,486人
男女比例	男性比例約為59% 女性比例約為41%	男性比例約為48% 女性比例約為52%
組織	中華民國觀光導遊協會	中華民國觀光領隊協會
執業證換發校正	交通部觀光局	中華民國觀光領隊協會

延伸閱讀

<div align="center">沉默領隊惡導遊</div>

一、事實經過

甲旅客為新婚夫妻，經再三比較行程內容後，考慮參加乙旅行社於1999年某月某日出發之普吉島五日遊。抵達泰國時，導遊小宋在簡單之自我介紹後便開始推薦多項「自費行程」，強調自費行程需團體行動，只要有一人不去，全團便不去。當甲旅客表示沒興趣時，沒想到立刻遭小宋的冷嘲熱諷，甚至表示甲旅客是出不起錢才不願參加，領隊在旁未發一語，甲旅客不想影響蜜月之氣氛，未與之計較。

第一晚領隊要求大家將護照統一收齊交由領隊保管，團員也照做。第三天更換飯店，行程為離島遊，車子行進到一半，領隊才驚覺護照還在前一晚之飯店保管箱，忘了拿出來，遊覽車只好返回該飯店取出護照，造成行車時間之浪費及虛驚一場。在珊瑚島時，部分團員因未參加自費水上活動，遭小宋以言語譏諷，如：「到這裡不玩水，難道要舉香對拜？」有人回答：「看風景也不錯！」小宋馬上冷言：「看風景不會去日本，在這裏看啥風景？」

想到這幾天來，未見小宋對泰國文物風景有具體的介紹，僅在車上不斷提醒團員：「購買珠寶、皮件是身分地位的象徵；出國應該買珠寶、皮件等值得回憶的東西，買東西吃是沒有用的行為；泰國導遊很辛苦，大家要多多捧場等等。」而領隊始終默默無語，任憑衝突發生，團員對導遊十分反感，更懷疑領隊到底有沒有經驗。

當晚原想早點休息，到了**PANWA BAY INN**，小宋告知房間不足，只訂到六個房間，其中兩間屬家庭式套房（每個套房有客廳、廚房、兩個房間），經大家參觀過房間後，小宋要求兩對夫婦加床睡在套房之客廳，團員皆為新婚，不願彼此干擾，當然無人同意接受。所有團員僅在飯店大廳約兩個小時，領隊一副事不關己的樣子，堅持到十一點半後，小宋鐵著臉叫大家帶著自己的行李上車，上車後才知換飯店住，當晚甲旅客依然分睡兩張小床，又累又氣，只能自認倒楣。

不知道是不是小宋的刻意安排，第四天起的午晚餐品質特別粗劣，雖有七菜一湯，但均為蔬菜且量也不夠，甲旅客在當場向領隊反映也未獲改善。甲旅客本想藉著酌減導遊小費甚至全數不給，以示對其不滿，但部分團員考量身在異國，擔心會遭不測，於是在團體的約束下，團員付了全數小費。回

台灣後甲旅客越想越氣，向中華民國旅行業品質保障協會提出申訴，並質疑該領隊是否有領隊執照？

二、調處結果

協調會時，乙旅行社表示該領隊已通過領隊考試，只是還未受訓領照，經驗不足，希望甲旅客給生手機會，不予計較。至於房間形式之安排並非旅行社所能掌握，一般都是提供雙人標準房（Twin-Bed），大床的房間有限。雖然導遊及領隊事先已經知道PANWA BAY INN房間超賣，同時飯店也答應要盡量清房間給此團，因直到前往飯店前仍未接到飯店的再聯絡，以為房間已沒問題，未料到了飯店才發現問題仍未解決，讓甲旅客在大廳等了兩小時，深感歉意。乙旅行社並提出泰國當地旅行社已開除導遊小宋之書面道歉文件給甲旅客，經協調乙旅行社願補償該團每人旅遊折價券6,750元，雙方達成和解。

三、案例分析

「旅行業管理規則」第三十五條規定：「非因代辦必要事項須臨時持有旅客證照外，非經旅客要求，不得以任何理由保管旅客證照」，領隊為團體焦點，往往為偷護照集團下手之對象，故絕對要避免替客人統一保管護照。而由該領隊冒險替客人保管護照又忘了從保管箱取出之烏龍狀況、且不適時約束導遊，可以猜想其非常缺乏經驗，雖然該領隊已考上領隊考試，但畢竟未經訓練取得合格執照，先跑上路仍屬違規。

旅行社派遣經甄審合格，而尚未申領執業證之領隊隨團服務，依「發展觀光條例」第三十九條第一項處罰依據：第一次記旅行社警告、第二次罰新台幣15,000元、第三次罰3萬元。而觀光局也會對該領隊科以罰金，第一次要罰個人1,500元、第二次3,000元、第三次6,000元。若是派遣不合格領隊則罰金將會更重。現今之消費者對旅遊品質要求更高，只要打一通電話到觀光局查問，立刻知道該領隊合格與否？旅行社實在不應再有僥倖之心態。至於本案中的導遊小宋未盡導遊專業之介紹，反倒態度惡劣一路譏諷旅客，弄得團員眾怒難平，招致被開除丟飯碗的結果，可說是得不償失。

資料來源：摘錄自「中華民國旅行業品質保障協會」網站之旅遊糾紛案例。

 第四節　旅遊契約

　　旅行業所銷售的商品是服務，旅客於出發前須繳清團費，出發後才由領隊與導遊人員來執行所約定的服務內容。但如同上述案例，旅行社依行程分時分段提供服務，可是在旅遊供應鏈中，許多設備與服務非屬旅行社直接所有，須仰賴其上游供應商與合作夥伴，中間存在許多旅行社無法掌握的風險、不可抗力的因素（颱風、地震），或不可歸責事由（如旅遊目的地發生罷工、疫情、動亂等），這些均會影響旅行社給付的服務內容，也容易產生旅遊糾紛。

　　為了保障旅客的權益，國際間在1970年已簽署「旅遊契約國際公約」（International Convention on Travel Contracts），我國亦有簽署該公約。而交通部觀光局於1979年開放觀光開始，即有旅遊契約之機制，1981年建構定型化之旅遊契約。所謂「定型化契約」係由企業經營者為與不特定多數人訂立契約之用，而單方預先擬定之契約條款。在「旅行業管理規則」中，以「表」建構定型化契約，藉由行政作用訂定公平的旅遊契約範本。「旅行業管理規則」（2009年3月12日修正發布）第二十四條規定：

　　旅行業辦理團體旅遊或個別旅客旅遊時，應與旅客簽定書面之旅遊契約；其印製之招攬文件並應加註公司名稱及註冊編號。
　　團體旅遊文件之契約書應載明下列事項，並報請交通部觀光局核准後，始得實施：
　　一、公司名稱、地址、代表人姓名、旅行業執照字號及註冊編號。
　　二、簽約地點及日期。
　　三、旅遊地區、行程、起程及回程終止之地點及日期。
　　四、有關交通、旅館、膳食、遊覽及計畫行程中所附隨之其他服務詳細說明。
　　五、組成旅遊團體最低限度之旅客人數。
　　六、旅遊全程所需繳納之全部費用及付款條件。
　　七、旅客得解除契約之事由及條件。
　　八、發生旅行事故或旅行業因違約對旅客所生之損害賠償責任。
　　九、責任保險及履約保證保險有關旅客之權益。
　　十、其他協議條款。
　　前項規定，除第四款關於膳食之規定及第五款外，均於個別旅遊文

件之契約書準用之。

旅行業將交通部觀光局訂定之定型化契約書範本公開並印製於旅行業代收轉付收據憑證交付旅客者,除另有約定外,視為已依第一項規定與旅客訂約。

「旅行業管理規則」(2009年3月12日修正發布)第二十五條亦規定:

旅遊文件之契約書範本內容,由交通部觀光局另定之。

旅行業依前項規定製作旅遊契約書者,視同已依前條第二項及第三項規定報經交通部觀光局核准。

旅行業辦理旅遊業務,應製作旅客交付文件與繳費收據,分由雙方收執,並連同與旅客簽定之旅遊契約書,設置專櫃保管一年,備供查核。

據此,交通部觀光局於2000年5月4日發布「國外旅遊定型化契約書範本」,最新版本於2004年11月5日修正公布,全文共三十六條,羅列如下:

立契約書人

(本契約審閱期間一日,＿＿＿年＿＿＿月＿＿＿日由甲方攜回審閱)

(旅客姓名)＿＿＿＿＿＿＿＿＿＿＿＿＿＿＿＿(以下稱甲方)

(旅行社名稱)＿＿＿＿＿＿＿＿＿＿＿＿＿＿＿(以下稱乙方)

第一條　　(國外旅遊之意義)

本契約所謂國外旅遊,係指到中華民國疆域以外其他國家或地區旅遊。

赴中國大陸旅行者,準用本旅遊契約之規定。

第二條　　(適用之範圍及順序)

甲乙雙方關於本旅遊之權利義務,依本契約條款之約定之;本契約中未約定者,適用中華民國有關法令之規定。

附件、廣告亦為本契約之一部。

第三條　　(旅遊團名稱及預定旅遊地)

本旅遊團名稱為＿＿＿＿＿＿＿＿＿＿＿＿

一、旅遊地區(國家、城市或觀光點):＿＿＿＿＿＿＿＿

二、行程(起程回程之終止地點、日期、交通工具、住宿旅館、餐飲、遊覽及其所附隨之服務說明):

前項記載得以所刊登之廣告、宣傳文件、行程表或說明會

之說明內容代之，視為本契約之一部分，如載明僅供參考或以外國旅遊業所提供之內容為準者，其記載無效。

第四條　（集合及出發時地）

甲方應於民國＿＿＿年＿＿＿月＿＿＿日＿＿＿時＿＿＿分於＿＿＿準時集合出發。甲方未準時到約定地點集合致未能出發，亦未能中途加入旅遊者，視為甲方解除契約，乙方得依第二十七條之規定，行使損害賠償請求權。

第五條　（旅遊費用）

旅遊費用：＿＿＿＿＿＿＿＿＿＿＿元

甲方應依下列約定繳付：

一、簽訂本契約時，甲方應繳付新台幣＿＿＿＿＿＿元。

二、其餘款項於出發前三日或說明會時繳清。除經雙方同意並增訂其他協議事項於本契約第三十六條，乙方不得以任何名義要求增加旅遊費用。

第六條　（怠於給付旅遊費用之效力）

甲方因可歸責自己之事由，怠於給付旅遊費用者，乙方得逕行解除契約，並沒收其已繳之訂金。如有其他損害，並得請求賠償。

第七條　（旅客協力義務）

旅遊需甲方之行為始能完成，而甲方不為其行為者，乙方得定相當期限，催告甲方為之。甲方逾期不為其行為者，乙方得終止契約，並得請求賠償因契約終止而生之損害。旅遊開始後，乙方依前項規定終止契約時，甲方得請求乙方墊付費用將其送回原出發地。於到達後，由甲方附加年利率＿＿＿％利息償還乙方。

第八條　（交通費之調高或調低）

旅遊契約訂立後，其所使用之交通工具之票價或運費較訂約前運送人公布之票價或運費調高或調低逾百分之十者，應由甲方補足或由乙方退還。

第九條　（旅遊費用所涵蓋之項目）

甲方依第五條約定繳納之旅遊費用，除雙方另有約定以外，應包括下列項目：

一、代辦出國手續費：乙方代理甲方辦理出國所需之手續費及簽證費及其他規費。

二、交通運輸費：旅程所需各種交通運輸之費用。

三、餐飲費：旅程中所列應由乙方安排之餐飲費用。

四、住宿費：旅程中所列住宿及旅館之費用，如甲方需要
單人房，經乙方同意安排者，甲方應補繳所需差額。

五、遊覽費用：旅程中所列之一切遊覽費用，包括遊覽交
通費、導遊費、入場門票費。

六、接送費：旅遊期間機場、港口、車站等與旅館間之一
切接送費用。

七、行李費：團體行李往返機場、港口、車站等與旅館間
之一切接送費用及團體行李接送人員之小費，行李數
量之重量依航空公司規定辦理。

八、稅捐：各地機場服務稅捐及團體餐宿稅捐。

九、服務費：領隊及其他乙方為甲方安排服務人員之報
酬。

第十條　（旅遊費用所未涵蓋項目）

第五條之旅遊費用，不包括下列項目：

一、非本旅遊契約所列行程之一切費用。

二、甲方個人費用：如行李超重費、飲料及酒類、洗衣、
電話、電報、私人交通費、行程外陪同購物之報酬、
自由活動費、個人傷病醫療費、宜自行給與提供個人
服務者（如旅館客房服務人員）之小費或尋回遺失物
費用及報酬。

三、未列入旅程之簽證、機票及其他有關費用。

四、宜給與導遊、司機、領隊之小費。

五、保險費：甲方自行投保旅行平安保險之費用。

六、其他不屬於第九條所列之開支。

前項第二款、第四款宜給與之小費，乙方應於出發前，說
明各觀光地區小費收取狀況及約略金額。

第十一條　（強制投保保險）

乙方應依主管機關之規定辦理責任保險及履約保險。

乙方如未依前項規定投保者，於發生旅遊意外事故或
不能履約之情形時，乙方應以主管機關規定最低投保
金額計算其應理賠金額之三倍賠償甲方。

第十二條　（組團旅遊最低人數）

本旅遊團須有＿＿＿＿人以上簽約參加始組成。如未達
前定人數，乙方應於預定出發之七日前通知甲方解除
契約，怠於通知致甲方受損害者，乙方應賠償甲方損
害。

乙方依前項規定解除契約後，得依下列方式之一，返還或移作依第二款成立之新旅遊契約之旅遊費用。

一、退還甲方已交付之全部費用，但乙方已代繳之簽證或其他規費得予扣除。

二、徵得甲方同意，訂定另一旅遊契約，將依第一項解除契約應返還甲方之全部費用，移作該另訂之旅遊契約之費用全部或一部分。

第十三條　（代辦簽證、洽購機票）

如確定所組團體能成行，乙方即應負責為甲方申辦護照及依旅程所需之簽證，並代訂妥機位及旅館。乙方應於預定出發七日前，或於舉行出國說明會時，將甲方之護照、簽證、機票、機位、旅館及其他必要事項向甲方報告，並以書面行程表確認之。乙方怠於履行上述義務時，甲方得拒絕參加旅遊並解除契約，乙方即應退還甲方所繳之所有費用。

乙方應於預定出發日前，將本契約所列旅遊地之地區城市、國家或觀光點之風俗人情、地理位置或其他有關旅遊應注意事項儘量提供甲方旅遊參考。

第十四條　（因旅行社過失無法成行）

因可歸責於乙方之事由，致甲方之旅遊活動無法成行時，乙方於知悉旅遊活動無法成行者，應即通知甲方並說明其事由。怠於通知者，應賠償甲方依旅遊費用之全部計算之違約金；其已為通知者，則按通知到達甲方時，距出發日期時間之長短，依下列規定計算應賠償甲方之違約金。

一、通知於出發日前第三十一日以前到達者，賠償旅遊費用百分之十。

二、通知於出發日前第二十一日至第三十日以內到達者，賠償旅遊費用百分之二十。

三、通知於出發日前第二日至第二十日以內到達者，賠償旅遊費用百分之三十。

四、通知於出發日前一日到達者，賠償旅遊費用百分之五十。

五、通知於出發當日以後到達者，賠償旅遊費用百分之一百。

甲方如能證明其所受損害超過前項各款標準者，得就

其實際損害請求賠償。

第十五條　（非因旅行社之過失無法成行）

因不可抗力或不可歸責於乙方之事由，致旅遊團無法成行者，乙方於知悉旅遊活動無法成行時應即通知甲方並說明其事由；其怠於通知甲方，致甲方受有損害時，應負賠償責任。

第十六條　（因手續瑕疵無法完成旅遊）

旅行團出發後，因可歸責於乙方之事由，致甲方因簽證、機票或其他問題無法完成其中之部分旅遊者，乙方應以自己之費用安排甲方至次一旅遊地，與其他團員會合；無法完成旅遊之情形，對全部團員均屬存在時，並應依相當之條件安排其他旅遊活動代之；如無次一旅遊地時，應安排甲方返國。

前項情形乙方未安排代替旅遊時，乙方應退還甲方未旅遊地部分之費用，並賠償同額之違約金。

因可歸責於乙方之事由，致甲方遭當地政府逮捕、羈押或留置時，乙方應賠償甲方以每日新台幣二萬元整計算之違約金，並應負責迅速接洽營救事宜，將甲方安排返國，其所需一切費用，由乙方負擔。

第十七條　（領隊）

乙方應指派領有領隊執業證之領隊。

甲方因乙方違反前項規定，而遭受損害者，得請求乙方賠償。

領隊應帶領甲方出國旅遊，並為甲方辦理出入國境手續、交通、食宿、遊覽及其他完成旅遊所需之往返全程隨團服務。

第十八條　（證照之保管及退還）

乙方代理甲方辦理出國簽證或旅遊手續時，應妥慎保管甲方之各項證照，及申請該證照而持有甲方之印章、身分證等，乙方如有遺失或毀損者，應行補辦，其致甲方受損害者，並應賠償甲方之損失。

甲方於旅遊期間，應自行保管其自有之旅遊證件，但基於辦理通關過境等手續之必要，或經乙方同意者，得交由乙方保管。

前項旅遊證件，乙方及其受雇人應以善良管理人注意保管之，但甲方得隨時取回，乙方及其受雇人不得拒絕。

第十九條　（旅客之變更）

甲方得於預定出發日＿＿＿日前，將其在本契約上之權利義務讓與第三人，但乙方有正當理由者，得予拒絕。

前項情形所減少之費用，甲方不得向乙方請求返還，所增加之費用，應由承受本契約之第三人負擔，甲方並應於接到乙方通知後＿＿＿日內協同該第三人到乙方營業處所辦理契約承擔手續。

承受本契約之第三人，與甲方雙方辦理承擔手續完畢起，承繼甲方基於本契約之一切權利義務。

第二十條　（旅行社之變更）

乙方於出發前非經甲方書面同意，不得將本契約轉讓其他旅行業，否則甲方得解除契約，其受有損害者，並得請求賠償。

甲方於出發後始發覺或被告知本契約已轉讓其他旅行業，乙方應賠償甲方全部團費百分之五之違約金，其受有損害者，並得請求賠償。

第二十一條　（國外旅行業責任歸屬）

乙方委託國外旅行業安排旅遊活動，因國外旅行業有違反本契約或其他不法情事，致甲方受損害時，乙方應與自己之違約或不法行為負同一責任。但由甲方自行指定或旅行地特殊情形而無法選擇受託者，不在此限。

第二十二條　（賠償之代位）

乙方於賠償甲方所受損害後，甲方應將其對第三人之損害賠償請求權讓與乙方，並交付行使損害賠償請求權所需之相關文件及證據。

第二十三條　（旅程內容之實現及例外）

旅程中之餐宿、交通、旅程、觀光點及遊覽項目等，應依本契約所訂等級與內容辦理，甲方不得要求變更，但乙方同意甲方之要求而變更者，不在此限，惟其所增加之費用應由甲方負擔。除非有本契約第二十八條或第三十一條之情事，乙方不得以任何名義或理由變更旅遊內容，乙方未依本契約所訂等級辦理餐宿、交通旅程或遊覽項目等事宜時，甲方得請求乙方賠償差額二倍之違約金。

第二十四條　（因旅行社之過失致旅客留滯國外）

　　因可歸責於乙方之事由，致甲方留滯國外時，甲方於留滯期間所支出之食宿或其他必要費用，應由乙方全額負擔，乙方並應儘速依預定旅程安排旅遊活動或安排甲方返國，並賠償甲方依旅遊費用總額除以全部旅遊日數乘以滯留日數計算之違約金。

第二十五條　（延誤行程之損害賠償）

　　因可歸責於乙方之事由，致延誤行程期間，甲方所支出之食宿或其他必要費用，應由乙方負擔。甲方並得請求依全部旅費除以全部旅遊日數乘以延誤行程日數計算之違約金。但延誤行程之總日數，以不超過全部旅遊日數為限，延誤行程時數在五小時以上未滿一日者，以一日計算。

第二十六條　（惡意棄置旅客於國外）

　　乙方於旅遊活動開始後，因故意或重大過失，將甲方棄置或留滯國外不顧時，應負擔甲方於被棄置或留滯期間所支出與本旅遊契約所訂同等級之食宿、返國交通費用或其他必要費用，並賠償甲方全部旅遊費用之五倍違約金。

第二十七條　（出發前旅客任意解除契約）

　　甲方於旅遊活動開始前得通知乙方解除本契約，但應繳交證照費用，並依下列標準賠償乙方：

一、通知於旅遊活動開始前第三十一日以前到達者，賠償旅遊費用百分之十。

二、通知於旅遊活動開始前第二十一日至第三十日以內到達者，賠償旅遊費用百分之二十。

三、通知於旅遊活動開始前第二日至第二十日以內到達者，賠償旅遊費用百分之三十。

四、通知於旅遊活動開始前一日到達者，賠償旅遊費用百分之五十。

五、通知於旅遊活動開始日或開始後到達或未通知不參加者，賠償旅遊費用百分之一百。

　　前項規定作為損害賠償計算基準之旅遊費用，應先扣除簽證費後計算之。

　　乙方如能證明其所受損害超過第一項之標準者，得就其實際損害請求賠償。

第二十八條　（出發前有法定原因解除契約）

因不可抗力或不可歸責於雙方當事人之事由，致本契約之全部或一部無法履行時，得解除契約之全部或一部，不負損害賠償責任。乙方應將已代繳之規費或履行本契約已支付之全部必要費用扣除後之餘款退還甲方。但雙方於知悉旅遊活動無法成行時應即通知他方並說明事由；其怠於通知致使他方受有損害時，應負賠償責任。

為維護本契約旅遊團體之安全與利益，乙方依前項為解除契約之一部後，應為有利於旅遊團體之必要措置（但甲方不得同意者，得拒絕之），如因此支出必要費用，應由甲方負擔。

第二十八條之一　（出發前有客觀風險事由解除契約）

出發前，本旅遊團所前往旅遊地區之一，有事實足認危害旅客生命、身體、健康、財產安全之虞者，準用前條之規定，得解除契約。但解除之一方，應按旅遊費用百分之　　　補償他方（不得超過百分之五）。

第二十九條　（出發後旅客任意終止契約）

甲方於旅遊活動開始後中途離隊退出旅遊活動時，不得要求乙方退還旅遊費用。但乙方因甲方退出旅遊活動後，應可節省或無須支付之費用，應退還甲方。

甲方於旅遊活動開始後，未能及時參加排定之旅遊項目或未能及時搭乘飛機、車、船等交通工具時，視為自願放棄其權利，不得向乙方要求退費或任何補償。

第三十條　（終止契約後之回程安排）

甲方於旅遊活動開始後，中途離隊退出旅遊活動，或怠於配合乙方完成旅遊所需之行為而終止契約者，甲方得請求乙方墊付費用將其送回原出發地。於到達後，立即附加年利率百分之　　　利息償還乙方。

乙方因前項事由所受之損害，得向甲方請求賠償。

第三十一條　（旅遊途中行程、食宿、遊覽項目之變更）

旅遊途中因不可抗力或不可歸責於乙方之事由，致無法依預定之旅程、食宿或遊覽項目等履行時，為

維護本契約旅遊團體之安全及利益，乙方得變更旅程、遊覽項目或更換食宿、旅程，如因此超過原定費用時，不得向甲方收取。但因變更致節省支出經費，應將節省部分退還甲方。

甲方不同意前項變更旅程時得終止本契約，並請求乙方墊付費用將其送回原出發地。於到達後，立即附加年利率百分之＿＿＿利息償還乙方。

第三十二條　（國外購物）

為顧及旅客之購物方便，乙方如安排甲方購買禮品時，應於本契約第三條所列行程中預先載明，所購物品有貨價與品質不相當或瑕疵時，甲方得於受領所購物品後一個月內請求乙方協助處理。

乙方不得以任何理由或名義要求甲方代為攜帶物品返國。

第三十三條　（責任歸屬及協辦）

旅遊期間，因不可歸責於乙方之事由，致甲方搭乘飛機、輪船、火車、捷運、纜車等大眾運輸工具所受損害者，應由各該提供服務之業者直接對甲方負責。但乙方應盡善良管理人之注意，協助甲方處理。

第三十四條　（協助處理義務）

甲方在旅遊中發生身體或財產上之事故時，乙方應為必要之協助及處理。

前項之事故，係因非可歸責於乙方之事由所致者，其所生之費用，由甲方負擔。但乙方應盡善良管理人之注意，協助甲方處理。

第三十五條　（誠信原則）

甲乙雙方應以誠信原則履行本契約。乙方依旅行業管理規則之規定，委託他旅行業代為招攬時，不得以未直接收甲方繳納費用，或以非直接招攬甲方參加本旅遊，或以本契約實際上非由乙方參與簽訂為抗辯。

第三十六條　（其他協議事項）

甲乙雙方同意遵守下列各項：

一、甲方□同意　□不同意乙方將其姓名提供給其他同團旅客。

二、

三、

前項協議事項，如有變更本契約其他條款之規定，除經交通部觀光局核准，其約定無效，但有利於甲方者，不在此限。

訂約人　　　　　　　甲方：
　　　　　　　　住　　　址：
　　　　　　　　身分證字號：
　　　　　　　　電話或電傳：
　　　　乙方（公司名稱）：
　　　　　　　　註　冊編號：
　　　　　　　　負　責　人：
　　　　　　　　住　　　址：
　　　　　　　　電話或電傳：
乙方委託之旅行業副署：（本契約如係綜合或甲種旅行業自行組團而與旅客簽約者，下列各項免填）
　　　　　　　　公司名稱：
　　　　　　　　註　冊編號：
　　　　　　　　負　責　人：
　　　　　　　　住　　　址：
　　　　　　　　電話或電傳：

簽約日期：中華民國　　　　年　　　月　　　日
　（如未記載以交付訂金日為簽約日期）
簽約地點：
　（如未記載以甲方住所地為簽約地點）

　　此外，原民法債編中對旅遊契約並沒有專節或專條的規定，在發生旅遊糾紛時，法院僅得依混合契約法理就個案而處理。為使旅遊營業人與旅客間之權利與義務關係明確，有明文規範之必要，除了上述行政法之規範外，民法債編修正案亦增訂第八節之一「旅遊」，於1999年4月21日公布，並自2000年5月5日起實施，使旅行業與旅客簽訂之旅遊契約成為有名契約，旅客與旅行社間之權利義務亦更明確。

民法債編第八節之一「旅遊」條文（1999年4月21日公布）

第五一四條之一　稱旅遊營業人者，謂以提供旅客旅遊服務為營業而收取旅遊費用之人。

前項旅遊服務，係指安排旅程及提供交通、膳宿、導遊或其他有關之服務。

第五一四條之二　旅遊營業人因旅客之請求，應以書面記載下列事項，交付旅客：

一、旅遊營業人之名稱及地址。

二、旅客名單。

三、旅遊地區及旅程。

四、旅遊營業人提供之交通、膳宿、導遊或其他有關服務及其品質。

五、旅遊保險之種類及其金額。

六、其他有關事項。

七、填發之年月日。

第五一四條之三　旅遊需旅客之行為始能完成，而旅客不為其行為者，旅遊營業人得定相當期限，催告旅客為之。

旅客不於前項期限內為其行為者，旅遊營業人得終止契約，並得請求賠償因契約終止而生之損害。

旅遊開始後，旅遊營業人依前項規定終止契約時，旅客得請求旅遊營業人墊付費用將其送回原出發地。於到達後，由旅客附加利息償還之。

第五一四條之四　旅遊開始前，旅客得變更由第三人參加旅遊。旅遊營業人非有正當理由，不得拒絕。

第三人依前項規定為旅客時，如因而增加費用，旅遊營業人得請求其給付。如減少費用，旅客不得請求退還。

第五一四條之五　旅遊營業人非有不得已之事由，不得變更旅遊內容。

旅遊營業人依前項規定變更旅遊內容時，其因此所減少之費用，應退還於旅客；所增加之費用，不得向旅客收取。

旅遊營業人依第一項規定變更旅程時，旅客不同意者，得終止契約。

旅客依前項規定終止契約時，得請求旅遊營業人墊付費用將其送回原出發地。於到達後，由旅客附加利息償還之。

第五一四條之六　旅遊營業人提供旅遊服務，應使其具備通常之價值及約定之品質。

第五一四條之七　旅遊服務不具備前條之價值或品質者，旅客得請求旅遊營業人改善之。旅遊營業人不為改善或不能改善時，旅客得請求減少費用。其有難於達預期目的之情形者，並得終止契約。

因可歸責於旅遊營業人之事由致旅遊服務不具備前條之價值或品質者，旅客除請求減少費用或並終止契約外，並得請求損害賠償。

旅客依前二項規定終止契約時，旅遊營業人應將旅客送回原出發地。其所生之費用，由旅遊營業人負擔。

第五一四條之八　因可歸責於旅遊營業人之事由，致旅遊未依約定之旅程進行者，旅客就其時間之浪費，得按日請求賠償相當之金額。但其每日賠償金額，不得超過旅遊營業人所收旅遊費用總額每日平均之數額。

第五一四條之九　旅遊未完成前，旅客得隨時終止契約。但應賠償旅遊營業人因契約終止而生之損害。

第五一四條之五第四項之規定，於前項情形準用之。

第五一四條之十　旅客在旅遊中發生身體或財產上之事故時，旅遊營業人應為必要之協助及處理。

前項之事故，係因非可歸責於旅遊營業人之事由所致者，其所生之費用，由旅客負擔。

第五一四條之十一　旅遊營業人安排旅客在特定場所購物，其所購物品有瑕疵者，旅客得於受領所購物品後一個月內，請求旅遊營業人協助其處理。

第五一四條之十二　本節規定之增加、減少或退還費用請求權，損害賠償請求權及墊付費用償還請求權，均自旅遊終了或應終了時起，一年間不行使而消滅。

民法債編施行法（2000年5月5日修正）

第二十九條　民法債編修正施行前成立之旅遊，其未終了部分自修
　　　　　　正施行之日起，適用修正之民法債編關於旅遊之規
　　　　　　定。

　　　　　　⋮　　　⋮

第三十六條　本施行法自民法債編施行之日施行。
　　　　　　民法債編修正條文及本施行法修正條文自中華民國
　　　　　　八十九年五月五日施行。但民法第一百六十六條之一
　　　　　　施行日期，由行政院會同司法院另定之。

延伸閱讀

行程乾坤大挪移

一、事實經過

　　小娟和萍如是道地的韓迷，兩人深深被《冬季戀歌》的戀愛場景所迷
住，適巧知道乙旅行社的韓國行程「大囧山、溫泉文化、水安堡六天」，標
榜著遊覽《冬季戀歌》的拍攝地點南怡島遊船、中島遊園地、仲美山、春川
明洞，其廣告文案極其優美，又保證一晚住韓式度假村，還可穿傳統韓服拍
照，雖然較貴一些，心想高價位就是高品質的保證，兩人便興致勃勃的報名
參加於10月初出發的團體。

　　小娟收到乙旅行社所交付的行前說明資料時，知道第二晚及第三晚住宿
飯店與原訂次序對調，業務員未對此多加說明，小娟也不以為意，未料當
地導遊竟以此為由，多處景點大搬風，再加上許多內容安排與行程表嚴重不
符，導遊領隊缺乏敬業精神，一路旅遊行程品質低落，小娟的《冬季戀歌》
一點也不浪漫，反而有受騙上當的感覺。

　　首先更改的是原訂第一天走東大門，因班機抵達已近傍晚，導遊無精打
采接完機後馬上宣布司機累了，東大門就挪到第五天再走，想去的人自己
搭計程車去，團員因語言不通及安全因素而作罷。小娟當時不解怎可因私人
因素隨意更改行程？第二天開始行程也完全被更動了，KITTY早餐改到第六
天、愛寶樂園及《冬季戀歌》場景挪到第三天，第三天的大囧山國家公園挪

到第二天。導遊說是因為要配合飯店而更改，小娟本想前後調整應無大礙，也就無意見。

　　正式走行程的第一天，才到大囤山的金剛排雲橋，導遊就說她很累要休息，並強調此橋一過就不能回頭，走過去的人要自己下山，不能搭纜車，體力不佳的人最好不要去。因此只有三人去，但他們走完全程發覺事實上根本是人來人往，完全不像導遊所說的。到了登天風雲梯，導遊又說有興趣的人自己去，越說大家越沒興趣，紛紛打退堂鼓，結果這兩個行程大多數人都沒去。中午到了大家期待的「韓國生活文化體驗營」時，因與新加坡團併團，婚禮的主角由他團扮演，觀禮後，該團團員僅搶到三套韓服拍照，大多數人都只能在旁乾瞪眼。小娟和萍如嘔了一肚子氣，勉強退一步想，看看歌舞秀也算是一種體驗吧，偏偏導遊說這是無趣又無聊的說書秀沒啥意思，表示不值得看而不帶大家去看。

　　第三天，照更改後的計畫，原本應先走《冬季戀歌》，下午去愛寶樂園，導遊卻臨時顛倒順序，早上先到愛寶樂園。結果運氣不好，撞上一大群中小學生秋季旅遊，怕曬的小娟頂著大太陽大排長龍，排了半天，遊樂設施也玩不到幾項。小娟心想，下午去的話，可以盡興玩到晚上九點，也不至於曬了一上午的太陽。《冬季戀歌》拍攝地點改成下午去，春川明洞是劇中男女主角約會後逛街的地方，導遊卻說風景不怎麼樣，擅自作主改去泉州明洞，冬天天黑得早，下午六點到加平南怡島時，眼前一片昏暗，根本沒看到劇中杉木林立霞光灑地的愛情小路，且早就沒有遊船了。跨國飛行，長途跋涉要體會的劇中場景竟是黑壓壓一片，行程表中的仲美山也看不到了，晚上九點到了中島遊園地，大夥下車伸手不見五指趕忙又上車，期待許久的浪漫場景到了等於沒到。

　　行程表中言明要到儒城溫泉，卻只是安排在所住宿的利川米蘭達飯店溫泉池泡湯。第四天，導遊相約早上六點五十分集合，自己卻睡過頭，遲了二十分鐘才下來，因時間匆促，一些人就不泡了。而小娟驚訝於竟不可著泳衣，因小娟比較害羞，不敢不著泳衣泡溫泉，詢價時特地向業務員確認儒城溫泉為著衣式的湯池，出發前一晚，業務還熱心的提醒她要帶泳衣，交代帶泳衣卻用不到，真不懂乙旅行社在搞什麼。之後到了韓國秋芳洞美稱的「古藪洞窟」，導遊聲稱腳痛沒有上去，領隊也沒進去，沒有人嚮導，逛起來很沒有意思。洞內照明不足，有些地方矮窄危險有安全顧慮，導遊領隊明顯未盡到照顧之責。到了韓劇古裝拍攝場「高麗國王水軍片場」，導遊領隊還是沒進去，放牛吃草，要團員自己走自己看。團員皆覺得這導遊非常不敬業，

六天來無精打采愛理不理的，每天還對著團員發洩情緒，抱怨自己好累不想接團，旅行社還硬要她接，態度很鴨霸，隨她喜好把行程改來改去，並且在多處景點都未隨團導覽，直接影響到旅遊品質。團員覺得領隊也好不到哪裡，對導遊不當的舉止，未盡監督糾正之責，也未替團員爭取當有之權益，甚至有些景點也與導遊有樣學樣偷懶摸魚，未盡照顧團員之責。

除了上述的不滿，住宿方面也有瑕疵。行程特色中明定「住宿一晚韓式度假村有廚房餐桌等設備，附設超級市場，還可煮煮消夜，三五好友聊聊心事，體驗韓式度假村的住宿樂趣」。飯店的設施活動也是旅遊的承諾之一，但事實上，當天下午四點半團員住進度假村後，發現飯店卻只有一般的設施，並沒有上述所說的特色，失望之情可想而知。

第五天，到了南安公園，導遊和領隊又在車上休息，只給大家自由活動十五分鐘，回程在飛機上一問別團全都有搭纜車上漢城塔眺望漢城市景全貌，拿行程表比照才知行程被縮水，導遊不僅省工時又將纜車票錢也省了。下午為了補走東大門，既定的華客山莊挪到最後一天，晚上的浪漫燭光晚餐改成隔天中餐。東大門草草逛逛於五點半結束，八點三十分開演的亂打秀卻在六點半抵達，真不知是導遊想打盹還是腳又痛了。

第六天也就是最後一天，為了趕飛機，華克山莊倉率停留四十分鐘，連拍個照都很趕，哪還有小賭試手氣的機會，更別說自費看華客秀了。明明是晚上八點二十分的飛機，導遊卻早早把客人送到機場苦等，甚至搪塞說她看錯時間，小娟心想導遊領隊難道是第一次帶團？簡直是不可思議的錯誤。

回到台灣後，一看到電視《冬季戀歌》就讓小娟火冒三丈，這趟旅遊所期待看的幾乎都落空，黑茫茫的照片更讓小娟覺得不可原諒乙旅行社，小娟與其他12位韓迷團員聯名申訴，告乙旅行社廣告不實，經由中華民國旅行業品質保障協會調處。

二、調處結果

協調會時乙旅行社線控及客服、領隊及導遊皆到場，表示所有的更改都是為了讓行程更順暢，因第一天的班機為晚班機不適合去東大門，也因訂到的飯店次序對調了，行程只好調整。就行程表未及時配合班機及飯店的實際狀況更改感到歉意。並解釋因大田飯店罷工而改住米蘭達飯店，兩個飯店皆在儒城溫泉區內。訂不到大明度假村而改住的清風度假村，只是少了廚房、餐廳、超市，其他設備並不缺，這點願意賠償飯店價差。沒吃到的浪漫豬排晚餐雖已補為午餐了，還是願意退費。因太晚來不及搭船，南怡島船票費用

也同意退回。導遊解釋,因自己覺得春川明洞太小比不上泉州明洞的規模,才改去泉州明洞。導遊因連續帶團腳不舒服而休息,實際上並沒有耽誤行程。最後乙旅行社同意補償團員每人4,000元,願意退回實際所付之領隊導遊小費,雙方達成和解。

三、案例解析

本案中最主要的問題應該是飯店順序變動導致影響行程內容。業者常常會有拿不到房間的問題,例如碰上大型活動訂不到想訂的飯店,或是訂到的飯店根本離既定行程差距甚遠,要市區的飯店卻給郊區,要海邊的飯店卻給山上的,出團在即,飯店卻遲遲不下,住宿的狀況有時確實無法掌控,這也是業者的無奈之一。若是廣告已鎖定飯店或是行程特色標榜住宿的飯店,因廣告即為契約之一部分,更改住宿確實會構成違約。建議業者有把握再刊登這類行程,要不就列上「或同級」,或保守一點多寫幾家飯店,避免有違約之情形。

本案當旅行社知道第二天和第三天飯店次序對調時,本來並不難處理,應該配合住宿地點將行程調整一下,說明會時向客人解釋說明,在不影響行程下,客人應該都能接受。而小娟等人是在外站才知道行程次序變動,接受度當然較低,又遇到疲憊的導遊以自己的情緒改行程,改來改去,連不該改的也改,該欣賞風景的地方改成晚上去,可以玩到晚上的遊樂區改到早上曬太陽,甚至自己不喜歡的傳統歌舞就自作主張刪掉了,難怪小娟發火。雖然導遊解釋是因春川明洞太小比不上泉州明洞,才改去泉州明洞,問題是客人根本不領情,除非全團客人都寫同意書,否則行程表上寫的沒看就是違約。

本案裡,另一個明顯的問題是導遊及領隊缺乏服務熱忱,一路上多處留在車上休息,讓客人「放牛吃草」,雖導遊確實因連續帶團體力負荷不了,但這是提供服務的旅遊公司應該去克服的問題,如更換導遊或加聘導遊,而不是旅客必須去容忍或是體諒的層面。導遊既未盡導覽解說之責,領隊也未盡監督糾正之責,甚至有樣學樣也偷懶摸魚,未盡照顧團員之責。依旅遊契約第十七條(領隊)「乙方應指派領有領隊執業證之領隊。甲方因乙方違反前項規定,而遭受損害者,得請求乙方賠償。領隊應帶領甲方出國旅遊,並為甲方辦理出入國境手續、交通、食宿、遊覽及其他完成旅遊所需之往返全程隨團服務」。領隊未全程隨團也構成了違約。

除上述外,小娟等人還提出漢城塔沒去、纜車沒搭、豬排餐更改、遊船沒搭、飯店等級更改、儒城溫泉改為利川溫泉、傳統歌舞沒看到等等與行程

內容不符之項目。依旅遊契約第二十三條（旅程內容之實現及例外）「旅程中之餐宿、交通、旅程、觀光點及遊覽項目等，應依本契約所訂等級與內容辦理，甲方不得要求變更，但乙方同意甲方之要求而變更者，不在此限，惟其所增加之費用應由甲方負擔。除非有本契約第二十八條或第三十一條之情事，乙方不得以任何名義或理由變更旅遊內容，乙方未依本契約所訂等級辦理餐宿、交通旅程或遊覽項目等事宜時，甲方得請求乙方賠償差額二倍之違約金」，小娟可要求所有違約項目價差的兩倍賠償。

很明確的，本案裏種種的更改與行程表原敘述不同，旅客原本引用「公平交易法」第二十一條（虛偽不實或引人錯誤之表示或表徵）：「事業不得在商品或其廣告上，或以其他使公眾得知之方法，對於商品之價格、數量、品質、內容、製造方法、製造日期、有效期限、使用方法、用途、原產地、製造者、製造地、加工者、加工地等，為虛偽不實或引人錯誤之表示或表徵。事業對於載有前項虛偽不實或引人錯誤表示之商品，不得販賣、運送、輸出或輸入。」要告乙旅行社廣告不實。可能有業者會認為若加註「本行程表僅供參考，以國外之旅遊業者提供為準」，應可免責吧，事實上在國外旅遊契約第三條第二項「前項記載得以所刊登之廣告、宣傳文件、行程表或說明會之說明內容代之，視為本契約之一部分，如載明僅供參考或以外國旅遊業所提供之內容為準者，其記載無效」。故記載「僅供參考」是不能因此免責。現在的客人對旅遊品質的要求都非常高，往往一些小瑕疵，就造成問題。縱使旅行社認為所有的更改都合理或不得已，建議業者最好完全照著契約內容，能不改就不要改，以避免這類的糾紛。

資料來源：摘錄自「中華民國旅行業品質保障協會」網站之旅遊糾紛案例。

 第五節　旅行業之管理機制

旅行業的管理主要以「旅行業管理規則」為主，旅行業須依照規定進行旅遊業務之經營。綜合上述四節內容，「旅行業管理規則」在制度面上具有以下之管理機制：

1.專業經營制：旅行業辦理旅遊，屬信用擴張之服務業，為防杜旅行業

因兼營其他業務而掏空,「旅行業管理規則」第四條規定,旅行業應專業經營。

2.公司組織制:旅行社因具營利事業之型態,為使旅行業具有法人人格,獨立行使權利、負擔義務,「旅行業管理規則」第四條規定旅行業應以公司組織為限。

3.分類管理制:旅行業主要有綜合、甲種、乙種三類,每一種類之旅行業之業務、資本額、保證金等都不同,採取分類管理。

4.中央主管制:目前旅行業之證照核發及輔導管理,無論綜合、甲種或乙種旅行業,均由交通部觀光局負責,直轄市觀光主管機關僅辦理從業人員任、離職異動之報備。「旅行業管理規則」第五、六條規定,經營旅行業,應備具有關文件申請交通部觀光局核准籌設,並於辦妥公司設立登記,繳納保證金、註冊費後,向交通部觀光局申請註冊,領取旅行業執照。

5.任職異動報備制:由於旅行業從業人員以業務導向為主,導致流動性大。為確定該從業人員與旅客交易時所代表之旅行社,「旅行業管理規則」規定,旅行業應於開業前將開業日期、全體職員名冊,報觀光主管機關備查;職員有異動時,應於十日內將異動表報觀光主管機關備查。

6.專業人員執業證照制:旅行業之經理人、導遊人員、領隊人員均須具有專業人員執業證。此係公司的管理階層,必須具備經營管理知能;接待引導外國旅客旅遊的「導遊人員」或帶領本國旅客出國旅遊的「領隊人員」,亦必須具有導覽、隨團服務的專業,因此須經過甄訓。

7.定型化契約制:為保障旅客權益,交通部觀光局在1979年已建立強制締約之機制,1981年並進一步建構定型化之旅遊契約。在「旅行業管理規則」中,以「表」建構定型化契約,藉由行政作用訂定公平的旅遊契約範本。民法債編修正案亦增訂第八節之一「旅遊」,於1999年4月公布並自2000年5月5日起實施,使旅行業與旅客簽訂之旅遊契約成為有名契約,旅客與旅行社間之權利義務亦更明確。

延伸閱讀

大陸旅行社業的微觀規制體系

　　微觀規制是指：「社會公共機構依照一定的規則對企業的活動進行限制的行為。」目前世界各國旅遊行政主管部門對旅行社業都存在著不同程度的規制，特別是對旅行社的進入、服務數量與品質等方面進行限制。

一、進入規制

　　1996年大陸國務院頒布的「旅行社管理條例」規定：申請設立國際旅行社，應向所在地的省、自治區、直轄市人民政府管理旅遊工作的部門提出申請；省、自治區、直轄市人民政府管理旅遊工作的部門審查同意後，報國務院旅遊行政主管部門審核批准。申請設立國內旅行社，應當向所在地的省、自治區、直轄市管理旅遊工作的部門申請批准。大陸地區對旅行社的進入實行「雙重註冊」的管理制度。即旅遊行政管理部門向經審核批准的申請人頒發「旅行社業務經營許可證」後，申請人持「旅行社業務經營許可證」向工商行政管理機關領取營業執照。

二、投資規制

　　「旅行社管理條例」第七條規定：國際旅行社註冊資本不少於150萬元人民幣，國內旅行社註冊資本不少於30萬元人民幣。年接待旅遊者10萬人次以上的旅行社，可以設立不具有法人資格的分社，國際旅行社每設立一個分社增加註冊資本75萬元人民幣，國內旅行社每設立一個分社增加註冊資本15萬元人民幣。

三、品質保證金規制

　　品質保證金是大陸旅行社品質監督、管理制度之一。國際旅行社經營入境旅遊業務的，繳納60萬元人民幣；經營出境旅遊業務的，繳納100萬元人民幣。國內旅行社，繳納10萬元人民幣。品質保證金及其在旅遊行政管理部門負責管理期間產生的利息，屬於旅行社所有；旅遊行政管理部門按照國家有關規定，可以從利息中提取一定比例的管理費。

四、經營範圍規制

　　旅行社按照經營業務範圍，分為國際旅行社和國內旅行社。國際旅行社的經營範圍包括入境旅遊業務、出境旅遊業務、國內旅遊業務。國內旅行社

的經營範圍僅限於國內旅遊業務。

五、分類制度

　　大陸旅行社業的發展進程，是行政管理部門主導下的強制性變遷與利益者誘致性變遷相混合的過程。在1984年外聯權下放以前，是一個寡頭壟斷的局面，當時只有國、中、青三大社及其在各省市的分支機構，它們都屬於國有資產。其中，國旅歸國家旅遊局直接領導，中旅隸屬於國務院僑務辦公室，而青旅則由團中央直接領導，行政性管理是這一階段的顯著特徵。行政管理部門利益與企業利益高度相容，這樣的制度安排導致了旅行社毫無競爭意識，沒有利潤的壓力。然而在接踵而來的以「放權讓利」為主流的改革大潮推動下，1984年中央下放了外聯權，徹底打破了三大社寡頭壟斷天下的局面，為更多的投資主體提供了進入旅行社市場的機會。

　　1997年依照新頒布的「旅行社管理條例」，旅遊行政管理部門對旅行社進行重新分類，把原來的「三分法」改為「兩分法」，即把一、二、三類社改為國際旅行社和國內旅行社。這樣的分類制度強化了水準分工體系，各旅行社都要經歷開發、設計、出售旅遊產品等各個環節，造成了分工環節上的重複浪費，出現了「大而全、小而全」的狀態，並沒有從根本上改變這種制度的缺陷。

資料來源：摘錄自林德榮、張文玲（2007）。《大陸與台灣旅行社制度環境比
　　　　　較》，2007海峽兩岸金廈觀光旅遊交流暨學術研討會。大陸：廈門大
　　　　　學。

Chapter 8

旅遊與航空運輸

 # 第一節　交通運輸

　　運輸係指人或物之場所移動。人類旅遊的發展史顯示，運輸工具的發明，是旅遊觀光業進步的動能（參見第二章）。從19世紀「鐵路」的發展、「蒸氣船」的發明，到20世紀「汽車」、「飛機」的創新發明，科技的進步不斷促使旅遊業往前大躍進。雖然20世紀的後半期，交通方式並沒有很顯著的進步，但還是對於旅遊有明顯的影響，例如近十幾年來航空業的創新經營模式──「低成本航空」，其在機票價格與行銷上的靈活運用，改變人們旅遊的動機與方式，直接帶動旅遊的人數成長。由此可見，運輸是旅遊觀光供應鏈中最重要的要素，因為運輸工具使遊客得以從出發地到目的地，在觀光據點進行消費，以及體驗購買的遊程。當然運輸工具也有可能成為觀光吸引物，如郵輪之旅或東方快車（Orient Express）。圖8-1為現代交通工具之種類，在傳統陸海空交通的分類下，各有歸屬的交通工具。其中陸地交通與航海交通又稱為地表的運輸（Surface Transport），與空中交通正好呈現相對的概念。

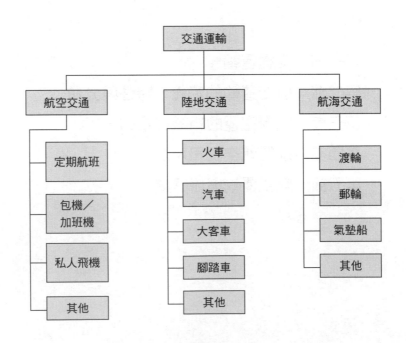

圖8-1　交通運輸工具分類

資料來源：本研究整理。

　　至於交通運輸在旅遊與觀光中的使用角色大致可分為兩部分：一是旅客到目的地的交通方式；另一是到達當地之後，所使用的運輸工具（如**圖**8-2所示）。原則上旅客到達目的地的交通以及在當地使用的交通工具，只要配合旅客的預算限制、需求喜好與供應業者的提供頻率，都可以由陸海空交通工具中任意選擇使用。不過，在現代社會對於時間與效率的要求下，比起昂貴的航海交通與費時的陸地運輸，航空運輸占了團體旅遊的八成以上。尤其在出國觀光市場，航空運輸幾乎是普遍的選擇，若國家又屬於島國時，搭飛機出國幾乎是普羅大眾唯一的選擇。

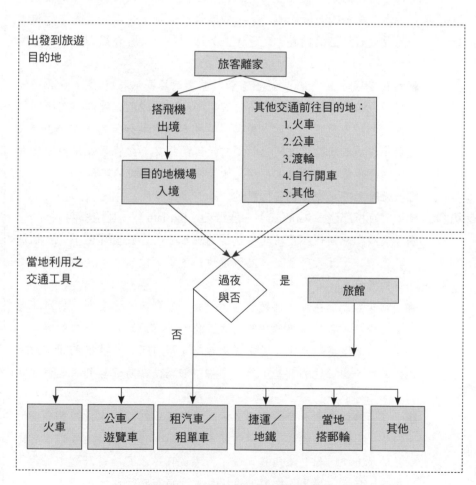

圖8-2　旅遊中使用的交通運輸

資料來源：本研究整理。

段落活動

印度金三角、卡鳩拉荷性廟、瓦拉那西恆河八天之旅

第1天　桃園（桃園國際機場）／德里（Delhi）—胡馬雍大帝陵寢、古達明那塔

■今日集合於桃園中正國際機場，安排搭乘航空公司班機，前往神秘古國印度首都新德里。

■班機抵達後先安排享用中式午餐，爾後前往參觀「胡馬雍大帝陵寢」。胡馬雍大帝陵寢為一紅色沙岩及黑白色大理石所建之陵寢，為印度第一座花園陵寢，著名的泰姬瑪哈陵也是以此為範本所建，更是波斯建築的代表作之一，並於1993年列入聯合國之世界文化遺產。

■隨後參觀另一個世界文化遺產「古達明那高塔」。古達明那高塔建於1199年，為全印度最高的石塔，此塔為12世紀紀念阿富汗回教國征服印度教王國所建，整個古達明那高塔共分五層，塔高72.5公尺，塔的四周點綴著阿拉伯圖文及可蘭經文，結合了波斯及印度式的文化和藝術於其中，可說是最早期阿富汗建築的典範。

■接著享用中式晚餐後前往飯店休息。

第2天　德里／瓦拉那西（Varanasi）—鹿野苑（Sarnath）—瓦拉那西

■早餐後搭機飛往印度一定要造訪的城市——「瓦拉那西」。瓦拉那西已有二千五百年歷史，為印度恆河旁最大的城市，是印度教徒心中的聖地。

■抵達後專車前往八大佛教聖地之一的「鹿野苑」，參觀「鹿野苑遺跡公園」。鹿野苑為佛陀初次與五位弟子講經之地，此處的寺廟、僧舍、講壇遺蹟比比皆是，當然包括了阿育王時代建造的頂端蹲著四隻獅子的石柱的柱基，傳說中佛陀初轉法輪時連鹿都來聽佛陀講道。

■之後再參觀笈多王朝時期所建的「達美克佛塔」，也被規劃在公園內；「五比丘迎佛塔」，用作紀念釋迦牟尼佛在悟道之後遇上五比丘的地方；「爾甘哈庫提寺院」，寺院內牆上彩繪著釋迦牟尼佛從出生、悟道、講經、圓寂的事蹟及古時弟子修行遺址。

■接著續往「鹿野苑考古博物館」。鹿野苑考古博物館館內有許多佛陀朝代時的古物與阿育王弘揚佛法的標誌——獅子柱頭，目前印度國徽就是採用雙獅圖案做成。

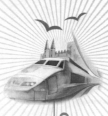

第3天　瓦拉那西－恆河日出／卡鳩拉荷（Khajuraho）－性廟群
- 破曉時分專車前往印度人心目中聖河——恆河。特別安排搭船欣賞聞名世界的恆河日出，及眾多印度教徒在水中沐浴、淨身，和階梯上印度教徒往生之後，由家中男人護送至聖河畔舉行火葬並將骨灰撒入河中，相信靈魂就得以解脫輪迴轉世之奇觀。
- 繼而上岸參觀「金廟」、舊市區。
- 午後搭機飛往「卡鳩拉荷」，安排參觀「性廟群」。卡鳩拉荷因寺廟牆壁上雕刻許多男女情欲動作的雕像而聞名，屬於950至1050年印度廟建築，全盛時期有八十多座，目前有二十多座，這些寺廟的建築雕刻表現出印度教偉大的藝術成就，無論形狀、線條、姿態和表情，都是精彩絕倫的藝術創作！

第4天　卡鳩拉荷－歐恰（Orcha）－捷西（Jhansi）－火車之旅－阿格拉（Agra）
- 早餐後專車前往中古風味十分濃厚的「歐恰古城」，城內可欣賞綠蔭山巒的景致及參觀「皇室紀念塔」及「蒙兀兒皇朝宮殿」。
- 午餐後，前往捷西小城搭乘火車續往蒙兀兒帝國時代的城市——阿格拉。沿途可欣賞到鄉村風光的景致（車程約兩小時）。

第5天　阿格拉－泰姬瑪哈陵、阿格拉紅堡
- 早餐後前往參觀雄偉壯觀的世界七大奇景之一的「泰姬瑪哈陵」。泰姬瑪哈陵由2萬工人費時二十二年才完成，是蒙兀兒帝國沙賈罕對其愛妃的永恆紀念。鑲滿寶石的白色大理石建築，融合印度、波斯、中亞、伊斯蘭教等風格，述說著世界上最偉大的愛情故事！
- 下午安排參觀橫跨亞穆納河畔的「阿格拉紅堡」。阿格拉紅堡乃阿克巴大帝於1565年動工興建，城內大多數建築物都是採用紅色砂岩建造而成，故又稱為紅堡，據說沙賈罕王晚年被其三子囚禁於此堡內的八角形樓塔中，每日凝望著愛妻的陵寢直到撒手人寰。
- 爾後前往「大理石切割工廠」，參觀大理石的切割技術。

第6天　阿格拉－法第普希克利（Fatehpur Sikri）－捷普（Jaipur）－城市宮殿、博物館、風之宮殿、印度廟
- 早餐後專車前往粉紅城市——捷普。途經探訪融合印度、中亞伊朗建築理念，匠心獨運的藝術傑作的「勝利之都——法第普希克利」。
- 下午隨即展開市區觀光，參觀融合拉賈斯坦式與蒙兀兒風格的「城市皇宮」，內有「博物館」。博物館內展示蒙兀兒時期，王宮貴族

的用具，其中以二個銀製水缸最為特別。

■之後繼續前往參觀「風之宮殿」。風之宮殿建於1799年，為一座五層樓式的建築，乃捷普城主要的市標，由九百五十三扇窗戶巧妙構成，昔日宮中皇后及嬪妃便在此處觀賞外面市集街況。

■之後繼續前往「印度廟」，及參觀「地毯工廠」。印度廟為白色建築的廟宇，是由當地富商所建。至於隨後前往的地毯工廠，可觀看純手工的製作過程及印度女子所穿著的莎麗服。

第7天　捷普－琥珀堡、水之宮殿－德里－印度門、甘地火化紀念場

■早餐後安排參觀「琥珀堡」。琥珀堡依山勢興建極為壯觀，曾為印度首都長達六世紀之久。

■抵達後騎乘大象上琥珀堡參觀，參觀完後特別安排搭乘吉普車下琥珀堡，讓您更輕鬆。由鑲滿寶石之寢宮及鏡殿，可以看出當年皇室生活之奢靡及虛虛瑪哈（又名「萬鏡之宮」），叫人如置五里霧中，分不清何者為虛，何者為實。

■接著前往「水之宮殿」。水之宮殿為當初貴族因天氣燥熱所蓋在水中的城堡。

■爾後安排參觀「珠寶工廠」。

■下午專車返回德里。抵達後安排參觀為國捐軀英勇戰士的「印度門」，及行車經過英人統治印度時重建規劃的總統府、國會大廈。爾後前往「印度聖雄甘地當初火化的紀念場」。因印度教的習慣是在人往生之後，將骨灰撒在河裡，所以公園中現在只有一座石碑作為紀念。

第8天　德里／桃園國際機場

■早餐後準備收拾帶著滿滿回憶的行囊，前往機場搭機飛返桃園國際機場。這趟八天之旅的行程安排，途中有太多的驚奇，這樣一次的自我放逐，將使您感受到前所未有的體驗。

資料來源：行程參考雄獅旅遊，查詢日期：2010年3月。

【活動討論】

　　請問印度金三角、卡鳩拉荷性廟、瓦拉那西恆河這八天之旅的行程總共使用了多少種交通運輸工具？

第二節　航空運輸的定義、特性與分類

一、航空運輸的定義

航空業是公共交通服務行業，也是一種需要大量投資的高度資本密集企業。隨著經濟發展、人民生活水準的提升與航空科技不斷推陳出新，社會大眾對航空運輸的需求不斷與日俱增。從早期的熱氣球到飛船，從螺旋槳飛機到超音速客機，航空業在近一百年中進步一日千里！全球航空業快速的發展，不但為消費者提供了便捷及舒適的旅程服務，更擴大了個人觀光旅遊活動的能力，實現了地球村的遠景。而隨著其在交通運輸上所占的分量日益重要，航空運輸甚至成為進步的指標，與經濟成長有高度的關聯性。據統計，航空運量增長率與國內生產毛額（GDP）的增長長期具緊密的發展關係，航空運量的成長率約略是國內生產毛額成長率的2倍（Doganis, 2001）。換言之，經濟成長除了是旅遊觀光需求的推力（參見第三章），也是航空運輸市場的主要驅動力。

航空運輸在定義上是指克服空間的距離，利用航空器實現人或物之場所移動，而達到運送的目的。我國「民用航空法」（2009年1月23日修正公布）第二條規定：

> **航空器**
> 指任何藉空氣之反作用力，而非藉空氣對地球表面之反作用力，得以飛航於大氣中之器物。❶

在我國以航空器經營之航空運輸業包含「民用航空運輸業」以及「普通航空業」兩個細項產業，同樣在「民用航空法」（2009年1月23日修正公布）第二條：

❶「民用航空法」（2009年1月23日修正公布）第二條：

　超輕型載具：指具動力可載人，且其最大起飛重量不逾510公斤及最大起飛重量之最小起飛速度每小時不逾65公里或關動力失速速度每小時不逾64公里之航空器。

　飛機：指以動力推動較空氣為重之航空器，其飛航升力之產生主要藉空氣動力反作用於航空器之表面。

　直升機：指較空氣為重之航空器，其飛航升力之產生主要藉由一個或數個垂直軸動力旋翼所產生之空氣反作用力。

1. 民用航空運輸業：指以航空器直接載運客、貨、郵件，取得報酬之事業。

2. 普通航空業：指以航空器經營民用航空運輸業以外之飛航業務而受報酬之事業，包括空中遊覽、勘察、照測、消防、搜尋、救護、拖吊、噴灑、拖靶勤務、商務專機及其他經核准之飛航業務。

因此與觀光旅遊相關者為民用航空運輸業的旅客運輸（航空客運）、普通航空業的空中遊覽，以及超輕型載具的航空休閒飛行，而其中利用率與曝光率最高者首推「航空客運」，也是本節主要討論的範圍。

二、空運特性

航空運輸由於屬於大眾運輸，具備的公共運輸與服務特性如下：

1. 高速性：從早期的螺旋槳式飛機到噴射機，再到超音速飛機，人類對於飛機的技術與性能越來越純熟；隨著技術的創新，高速性能飛機之開發仍在持續中。與其他運具相較，飛機依舊是最快速的交通工具，也是航空運輸最大的特色與優勢。

2. 安全性：安全是所有運輸工具必須具備的基本要素，尤其是對大眾運輸而言。相較於其他運具，飛機是所有運輸工具中最安全的，若萬一不幸發生飛機失事時，將近九成的飛航事故為「可生還失事」或「技術上可生還失事」（ETSC, 1996）。不過即便如此，學界與專家仍持續研發改進飛航安全的技術與方法，包括人為因素、軟硬體設計、環境因素等，希望將安全提升到最高係數。

3. 舒適性：隨著大型客機A380的問世，飛機之大型化大幅改進了機內旅客的使用空間。尤其在市場競爭與區隔化行銷的策略下，各家航空公司紛紛推出豪華舒適的商務艙與頭等艙。可以躺平的座椅與多功能視聽系統早已不稀奇，取而代之的是空中旅館、餐館、免稅店等概念。例如新加坡航空A380頭等艙採用的是如旅館般的套房（suite）設計，每個套房（套艙）皆配備拉門與百葉窗，提供絕佳隱私性，還另有一張標準尺寸的舒適睡床與23吋液晶螢幕，使飛行成為一種享受。

4. 機動性：理論上，空運無需鐵軌與道路，只要有飛機或直升機可以起

新加坡航空A380上的豪華套房

資料來源：新加坡航空網站。

降之處，即能負擔起運輸的任務。不過航空器之航線牽涉到他國空域、航權等因素，所以在現實中，航空器無法任意起降。

5.經濟性：空運的經濟性來自於比較值。由於空運和旅行業一樣有淡旺季之分，在價格上差異極大，而航空公司票面價與實際市場賣出的價格，以及促銷的價格也有差異，加上現今低成本公司（Low Cost Carriers, LCC）大行其道，因此要找到低廉的機票降低旅遊成本並非難事。

6.公共性：大眾運輸著眼於多數國民之社會生活所必需，因此航空業的基本義務是不可貿然停止營業，以及對不同使用者採非歧視原則。2009年公布的美國聯邦法規（14 CFR）第382部關於身心障礙者搭機反歧視準則（14 CFR Part 382 Nondiscrimination on the Basis of Disability in Air Travel），目的即在避免身心障礙旅客在航空旅行過程中受到不平等的對待。

7.國際性：國際航線由於跨越不同的空域，在多個國家之間營運，因此搭載的旅客、飛機上使用的飲料食物、服務的機組人員等，均可能來自不同國家。因此使得國際航空運輸在營運上超越地域性的限制，以符合國際標準與法規要求為依歸。

8.異質性：同樣的服務可能會因人員、時間、地點、機型等原因，而造成服務品質不穩定，此為服務業的特性。

9.產銷同時性（不可分割性）：航空業生產與服務是同時發生，需要消費者的參與，生產才得以完成。

10.易逝性：航空公司的機位若沒有售出，在起飛後即失去價值。因此航空公司有時寧可將臨起飛前未售出之機票便宜賣出，不少標榜Last Minute Sale的網站，即以此為號召。

11.季節性：空運業也有所謂的淡旺季，如國外的耶誕假期、國內的暑假等，旺季時通常一票難求。

三、空運之分類

(一)依經營班期區分

航空客運依經營班期之不同有「定期空運」以及「不定期空運」之區分：

■ **定期空運**

係指經營定期航空運輸之業務。依據「民用航空運輸業管理規則」（2009年12月30日修正發布）第二條，**定期航空運輸業務**是「以排定之規則性日期及時間，沿核定之航線，在兩地間以航空器經營運輸之業務」；亦即預先公布日期、班機時間、有固定航線，須遵守按時出發及抵達並飛行固定航線之義務。圖8-3為中華航空2010年3月15日至5月15日之定期班機時刻表。

■ **不定期空運**

經營不定期航空運輸業務。依據「民用航空運輸業管理規則」（2009年12月30日修正發布）第二條，**不定期航空運輸業務**係指「除定期航空運輸業務以外之加班機、包機運輸之業務」。也就是不預先公布日期、班機時間、沒有固定班次，例如春節時期或旺季加班機。另外，包機亦是不定期運輸業務的一種，「民用航空運輸業管理規則」（2009年12月30日修正發布）第二條：「**包機**：民用航空運輸業以航空器按時間、里程或架次為收費基準，而運輸客貨、郵件之不定期航空運輸業務。」包機與加班機的差異是，前者通常是由旅行社所承包的團體旅遊，不開放一般民眾訂位；而後者則是航空業者為了因應旺季旅客人數所加開的航班，不限定團體旅客搭乘。

From TAIPEI (TPE) 台北

To Hong Kong (HKG) 香港

28Mar	-	1234567	0725	CI601	330 CY	NONSTOP				0910
-	27Mar	1234567	0740	CI601	747 CY	NONSTOP				0925
-	-	1234567	0815	CI903	747 CY	NONSTOP				1005
-	-	1234567	0850	CI641	330 CY	NONSTOP				1045
-	-	1234567	0955	CI605	747 CY	NONSTOP				1145
28Mar	-	1234567	1220	CI913	330 CY	NONSTOP				1415
-	27Mar	1234567	1250	CI913	330 CY	NONSTOP				1435
-	-	1234567	1340	CI679	330 CY	NONSTOP				1535
-	-	1234567	1430	CI915	330 CY	NONSTOP				1620
-	-	1234567	1540	CI917	330 CY	NONSTOP				1730
-	-	1234567	1635	CI919	330 CY	NONSTOP				1820
02Mar	-	1234567	1830	CI923	330 CY	NONSTOP				2025
-	-	5	1910	CI921	330 CY	NONSTOP				2055
-	-	3	1940	CI921	330 CY	NONSTOP				2135
06Apr	06Apr	2	2100	CI3627	330 CY	NONSTOP				2245
05Apr	05Apr	1	2115	CI2605	330 CY	NONSTOP				2300
06Apr	06Apr	2	2115	CI2615	330 CY	NONSTOP				2300
05Apr	05Apr	1	2120	CI3625	330 CY	NONSTOP				2305
-	27Mar	1234567	2130	CI925	330 CY	NONSTOP				2315
05Apr	05Apr	1	2130	CI2611	330 CY	NONSTOP				2315
05Apr	05Apr	1	2140	CI2613	330 CY	NONSTOP				2325
28Mar	-	1234567	2145	CI925	330 CY	NONSTOP				2330
06Apr	06Apr	2	2150	CI3603	330 CY	NONSTOP				2335
06Apr	06Apr	2	2200	CI3625	330 CY	NONSTOP				2345
06Apr	06Apr	2	2245	CI3621	330 CY	NONSTOP				†0030
-	-	1234567	0725	CI301	737 Y	0820 KHH 0910	CI931	737 CY	1040	

圖8-3　中華航空定期班機時刻表（2010年3月15日至5月15日）

資料來源：中華航空網站（2010）。

(二)依經營區域區分

依經營區域的不同，航空客運亦有「國內空運」以及「國際空運」之區分：

■國內空運

以本國航空法為規範，其航運路線、定時性以及運費之訂定皆受國家嚴格管制，例如我國的民航運輸業者主要受到「民用航空法」以及「民用航空運輸業管理規則」之法規限制。我國的國內航線業者（如立榮、復興）主要以經營國內空運為主。

■國際空運

國際航線之經營業務不論從資本額、使用的機型、飛航機組員的訓練、航線的評估、票務、運務、行銷等各方面，比國內空運複雜許多。加上航空

器的運營與人員的活動是在多國之間，因此與國際航空法規有著十分密切的關係。

　　國際性民航運輸，無論是旅客運輸或貨物運輸，其涉及的權益關係在法規上至為複雜。就人而言，運送人與利用人未必為同一國籍；就物而言，航空器與運送物所有權人的國籍，亦未必相同；就地而言，損害發生地與賠償請求地，往往又不在同一國家。因此使得雙方的權益因關係國彼此適用的法律不同，往往處於不確定的狀態，產生諸多困擾。各國為謀民航事業的迅速發展，乃有「國際航空法」以及「國際民航組織」的成立，以期各方合作協調。

延伸閱讀

華航寒假春節加班機出爐　闔家歡樂同出遊

　　為了迎接2009年農曆春節旺季的來臨，華航開闢東北亞、東南亞、大洋洲、澳洲等航線加班機，提供旅客春節假期更便捷、多樣化旅遊的新選擇：

1. 日本航線加班機航點包括東京、札幌、福岡、名古屋、沖繩等各大城，計八十六個往返班次。
2. 韓國航線除推出「首爾過年輕旅行」之精緻旅遊促銷行程，並新闢清州、大邱及光州等新航點之客運包機，計三十二個往返班次。
3. 香港航線增加四十四個往返班次，並特別推出「輕盈。冬舞」與「雙宿雙飛」精緻旅遊行程，及與麗星郵輪合作推出結合飛機加郵輪的海陸空自由行行程「華麗飛輪HIGH」，讓旅客體驗最具香港特色之新春慶典。

　　為使旅客在寒假期間也能享受溫暖的假期，華航規劃十二班往返帛琉、三十三班往返東南亞及五班澳洲航線之加班機與包機行程，更與旅遊業者合作推出「愛戀大堡礁、凱恩斯六日遊」，以最優惠的價格，帶領旅客欣賞壯麗的大堡礁及原始熱帶雨林的自然美景，體驗與眾不同的南半球之旅。

資料來源：摘錄自中華航空新聞稿，2009年1月16日。

 ## 第三節　國際空運的組織與規約

　　國家與國家間之交往，常受一些規則所約束，約束對象係國家而非個人。「國際航空法」（International Air Law）之成立，幾全為明文規定之國際「協定」或「公約」，而此協定或公約僅能經由批准或加入的方法使約定國受其約束。因此，國際協定或公約的存在乃基於國家間之認許，其行使範圍，只及於一般國際社會，非為國內法之效力。以下為重要的國際航空運輸組織與公約之簡介：

一、芝加哥公約

　　第一次世界大戰之後航空業快速發展，加上第二次世界大戰發生，對空運技術發展產生巨大衝擊，龐大航空客貨運輸網絡之建立，產生了政治、經濟、技術方面的問題，因而需要一個國際性組織來協調。美國總統羅斯福（F. D. Roosevelt）遂於1944年11月於美國芝加哥召開國際民用航空會議，邀請所有同盟國以及部分中立國家參加，並於同年12月7日簽訂所謂「芝加哥公約」（Chicago Convention）。「芝加哥公約」於此獲得全世界各國普遍的接受，成為航空公約的主流，目前有一百八十三國批准或同意此項公約。其僅適用於民用航空器（Civil Aircraft），不適用於軍事、海關及警察勤務之航空器。公約共計十二章、九十六條，並於1947年4月4日發生效力。涉及的事項包括：各國對其領土上空之主權（空中主權論）、在締約國領土上空飛航之權利（無害通過權說）、便利國際空中航行之措施、國際標準與建議性實用辦法、設置／制訂與管理國際航空法及國際空中航行之機構——國際民用航空組織（International Civil Aviation Organization, ICAO），以及航空場站及其他航空設備之改進。影響航空業發展至極的航權，即源之於「芝加哥公約」。

(一)航權的分類

　　航權係指一國之民用航空器飛入或飛經他國的權利或自由（Privileges or Freedoms）。1944年在芝加哥會議中形成所謂「五項自由」的說法，後來實踐中又產生第六、七、八、九種自由。

■第一自由或航權

簡稱「飛越權」，越過他國而不降停之權利。

■第二自由或航權

簡稱「技術降落權」，為非營運目的而降落他國領域之權利。

■第三自由或航權

簡稱「卸載權」，將載自航空器國籍國（A）領域之旅客、郵件、貨物飛至協定國（B）領域內卸下之權利。

■第四自由或航權

簡稱「裝載權」，在協定國（B）領域內裝載旅客、郵件、貨物飛至航空器國籍國（A）領域卸下之權利。

■第五自由或航權

簡稱「第三國營運權」，在協定國（B）與第三國（C）間載運旅客、郵件、貨物之權利。

■第六自由或航權

前置點第五航權，合併利用與兩個協定國（B國與C國）之第三及第四航權。

■第七自由或航權

本國航機可以在境外接載乘客和貨物，而不必返回本國，即本國航機在B、C、D、E等國間承載乘客和貨物（完全第三國運輸權）。

■第八自由或航權

簡稱「境內營運權」，本國航機可以在協定國境內的兩個不同地方承載乘客、貨物往返，但航機必須以本國為起點或終點。例如中華航空及長榮航空經營的台北至紐約航線，華航飛台北—安克拉治—紐約甘迺迪，長榮飛台北—西雅圖—紐華克，美國國內二站去程時僅能下客（貨），返程僅能上客（貨）。

■第九航權

簡稱「國內載運權」，本國航機可以到協定國進行國內航線運營。值得注意的是第八航權和第九航權的區別，雖然兩者都是在另外一個國家內運輸客貨，但第八航權只能是從自己國家的一條航線在別國的延長。第九航權則可以是完全在另外一個國家開設的航線。例如：如果A國某航空公司獲得B國的第九航權，就可以在B國經營國內航線。

(二) 航權的交換

自從1978年美國開始實施開放天空政策、解除管制後，航權的重要性在歐美已逐漸式微。歐洲於1990年代亦開始對民航運輸業放鬆管制，實施航權自由化，任何只要具有合格飛航作業許可證（Air Operators Certificate, AOC）的航空公司，即可在歐洲境內營業，並由市場競爭決定機票價格，故吸引了許多航空公司投入市場，加速產業競爭的白熱化。除歐洲外，其他國家如澳洲、加拿大等，也因長期處於高度管制的航空產業在逐漸自由化後，促使航空市場加入新的競爭者。亞太地區的國家亦追隨其他地區國家的腳步，逐步以互惠的雙邊協定開放天空，不過進步有限。目前全世界航權的交換以雙邊模式為主，全球約有三千多個雙邊協定。

(三) 我國國際航權概況

兩國間之雙邊協定通常係透過外交管道由雙方政府簽訂，由於我國外交

處境特殊，為與無邦交國間建立實質通航關係，近年來視與各國之雙邊關係情勢，陸續發展出若干權宜模式，根據交通部民航局（2003）統計，約略可分為以下七類：

1. 雙方政府間：曾簽署之國家有沙烏地阿拉伯、南非、哥斯大黎加、拉脫維亞、馬拉威、巴拿馬、義大利、聖露西亞、巴拉圭、馬紹爾群島、帛琉等十一國。
2. 雙方民航局間：計有杜拜邦、沙爾加邦、阿布達比邦（以上三邦屬阿拉伯聯合大公國）、新加坡、諾魯、汶萊、巴林、保加利亞等八國。
3. 雙方代表機構間：計有美國、日本、印尼、菲律賓、泰國等五國。
4. 我民航局與對方代表機構間：計有加拿大、澳大利亞、紐西蘭等三國。
5. 雙方主要國際機場間：計有奧地利、荷蘭、盧森堡等三國。
6. 我方台北市航空運輸商業同業公會與對方航空公司或民間團體：計有英國、德國、法國、馬爾地夫、瑞士（有待重商）、比利時、馬來西亞、澳門、越南、柬埔寨、印度、香港等十二個國家地區。
7. 雙方航空公司間：有黎巴嫩、琉球（外交主權認定不屬日本，故另由航空公司簽署備忘錄建立航線）二個國家地區。

二、國際民航組織

「芝加哥公約」之Article 37中反映出它的精神及內容，其中載明：「每一個簽約國須通力合作，以便針對飛機、人員、航道及輔助裝備之法規、標準、程序與組織獲得最實際的共識，且此種共識有助於改善飛航安全」。公約並附加十八種附約（Annexes），每一個附約討論其所提及的主題，詳述條文實施之技術規則。附約之採用及修訂由國際民航組織理事會負責，同時各國代表必須對特定議題進行廣泛研究、意見交換及討論後才可定案。因此，按照「芝加哥公約」成立了臨時國際民航組織（PICAO）。1947年4月4日，「芝加哥公約」正式生效，國際民航組織也正式成立，並於5月6日召開了第一次大會。同年5月13日，國際民航組織正式成為聯合國的一個專門機構，由各國政府派代表組成，總部設在加拿大的蒙特婁，另在巴黎、開羅、墨爾本及利馬設置四個辦事處。該組織為一官方機構，其目的在發展國際航

空技術，並培養國際空運之策劃與擴展，進而達成下列目標：

1.確保全世界的民航事業獲得極有秩序與安全的成長。
2.確保各締約國在機會均等原則下經營國際民航業務。
3.滿足全世界人民對航空運輸獲得安全與經濟的利用。
4.鼓勵各國為和平用途改進航空器的性能與使用藝術。
5.鼓勵各國為發展國際民航事業，努力營建航路、航站及助航設施。
6.避免各國際民航間的惡性競爭。
7.避免各締約國家間的差別待遇。
8.促進國際民用航空的飛航安全。
9.促進各國和平交換空中通過權。
10.促進國際民航業務的全面發展。

三、國際航空運輸協會

1945年由各飛航國際航線之航空公司聯合組成的「國際航空運輸協會」（International Air Transport Association, IATA）。國際航空運輸協會是各國航空業經營者所組成的一個民間國際團體，權責包括運價之訂定、清算所機能、運輸上統一條件之訂定。其前身為第二次世界大戰時的「國際空中交通協會」，1945年4月16至19日於古巴的哈瓦那舉行的國際航空運輸作業會議（International Air Transport Operators Conference）中，改組為「國際航空運輸協會」，總部設於加拿大蒙特婁，與國際民航組織（ICAO）互動密切，另在瑞士日內瓦設有辦事處。該協會會員分為兩種：一為正會員，即經營定期國際航線之航空公司；另一種為準會員，以經營定期國內航線之航空公司為主。

國際航空運輸協會主要的任務為：

1.協議實施分段聯運空運，使一票通行全世界。
2.協議訂定客貨運價，防止彼此惡性競爭、壟斷。但允許援例競爭，以保護會員利益。
3.協議訂定運輸規則、條件。
4.協議制定運費之結算辦法。

5.協議制定代理店規則。

6.協議訂定航空時間表。

7.協議建立各種業務的作業程序。

8.協調相互利用裝備並提供新資訊。

9.設置督察人員，以確保決議的切實執行。

由於運價之訂定與結算辦法是國際航空運輸協會的重要功能，為了便於說明及劃定地區之運費及運輸規章，該協會將全世界劃分為三個運務會議地區（Traffic Conference Area）：第一區（IATA Traffic Conference Area 1，即TC 1）為南北美洲；第二區（IATA Traffic Conference Area 2，即TC 2）為歐、非兩洲及中東；第三區（IATA Traffic Conference Area 3，即TC 3）為亞澳兩洲。區與區之間設置混合運務會議，有關國際航空客貨運價的協商、清算，運輸上各種文書標準格式的訂定，及運送應負法律責任與義務之規定等，均由各運務會議審定。目前世界各航空公司均透過該協會相互連結與從事商務協調，該協會已成為全球民航事業所公信之民間組織，其相關規定為航空與旅行業從業人員必修之專業知識。

四、亞太航空公司協會

亞太航空公司協會（Association of Asia Pacific Airlines, AAPA），其前身為"Orient Airlines Research Bureau"，1966年9月30日成立於菲律賓，曾於1970年更名為東方航協（OAA），現為亞太航空公司協會。其成立目的在將亞太地區的各航空公司成立一個組織，加速航空運輸業的成長，增進飛航安全。同時作為當利益衝突時，各航空公司間的協調者。

五、華沙公約

華沙會議於1929年在華沙舉行，正式的名稱為"Convention for the Unification of Certain Rules Relating to International Carriage by Air"，公約內容於1933年2月13日生效。內容包括統一制定國際空運有關機票、行李票、提貨單以及航空公司營運時，如對旅客之死亡或傷害、或對貨物的遺失及損壞，訂定運送人（航空公司）的責任與賠償。不過若可證明已採取必要措

施，以防止損害發生或為不可抗力之情況則可免責；或可證明為旅客過失，則可部分或全部免責，此外亦對賠償之限額有所規範。

1955年之海牙議定書修正華沙公約許多條文，其中將賠償限額提高1倍；1966年飛航美國之運送人須簽署「蒙特婁協定」，承諾將賠償限額需提高至75,000美元。然而此賠償限額隨著時代進步顯得過低，有鑑於此，國際航協於1995年制定「國際航空運送人協定」（Intercarrier Agreement），主要要求簽署之航空公司對旅客傷亡賠償，不得主張華沙公約第二十二條第一款之賠償限額；除了某些特定明列之航線，當賠償金額小於十萬個**特別提款權**（Special Drawing Rights, SDR）時，則無論是否為航空公司之責任，皆予以賠償，此即所謂之嚴格賠償責任。當賠償金額大於十萬個特別提款權時，則可引用「華沙公約」第二十條第一款之「已採取必要措施防止損害發生」之免責抗辯，對超過部分主張免責。

若旅客行程不適用「華沙公約」之規定及限制時，則適用中華民國之「民用航空法」及「航空客貨損害賠償辦法」之規定，其賠償額之標準是對每一乘客之死亡為新台幣300萬元；重傷者為新台幣150萬元；非死亡或重傷者，按實際損害計算，但最高不得超過新台幣150萬元。

貴重的物品必須事先向航空公司申報，如果沒有申報，一旦遺失，則以重量計算，但每公斤最高不得超過新台幣1,000元（國際慣例是1公斤賠償20美元，但照我國交通部民航局規定，則是每公斤新台幣1,000元）；隨身行李按實際損害計算，但每一乘客最高不得超過新台幣20,000元。

若為行李延誤，通常以七天為原則，如果是我國籍返家旅客，七天之內尋獲行李，航空公司會將行李送至家中，但不賠償；超過七天，則給予適當賠償。如果是出國旅遊乘客，因出門在外沒有行李生活不便，航空公司每天賠償約50美金的費用，供乘客購買換洗衣物。

六、航空保安類公約

為避免劫機及對航空保安或機場及空中航空設施之破壞活動，國際間簽訂的公約有：1964年9月14日於東京簽訂之航空器上所犯罪行及若干其他行為公約；1970年12月16日於海牙簽訂之制止非法劫持航空器公約；以及1971年9月23日於蒙特婁簽訂之制止危害民航安全之非法行為公約。

段落活動

行李糾紛判賠案例

據報載，陳姓男子搭乘國泰航空公司由香港轉搭港龍航空班機赴中國旅遊時，行李遲到三天，因有心臟病及糖尿病，藥品又全放在行李中，陳某怕病情發作，只能待在旅館等行李，後續行程因此泡湯，陳某認為航空公司有疏失，訴請賠償，台北地院審理後，2005年11月判決國泰與港龍應連帶賠償陳某8,000元，仍可上訴。

台北地院審理認為，陳某因行李延誤而受損失，可請求精神損失3萬元，連同住宿費用，應可請求33,800元，但因民用航空法及民法規定，一般託運行李延遲抵達，每公斤賠償不得逾1,000元，陳某行李共8公斤，即可獲賠8,000元。

陳某表示，他原本要求賠償食宿費用與精神損失共98,000元，但法院只判賠8,000元，實在太少；至於是否上訴，陳某表示，訴訟勞民傷財，是因看不慣航空公司對他不聞不問才提告。如今只要能證明航空公司有錯就好，上訴與否將再研究。

國泰航空則表示，陳某行李在台北飛香港這一段未延誤，而是由香港轉飛中國長沙時，港龍航空發生行李遲到，不應由國泰負擔賠償之責。港龍則表示，行李確有延誤，也願意比照遺失行為，以每公斤20美金賠償，陳某行李8公斤，港龍願賠償160美金，折合台幣5,360元。

【活動討論】

你認為陳某是否得到合理的判決？

第四節 國籍航空公司現況

一、民用航空運輸業者家數與經營航線

1986年以後，隨著台灣經濟快速擴張、高速公路壅塞及鐵路營運績效不佳，民眾對航空運輸的需求越來越殷切。國內航線各航空公司的平均承載率高達80%以上，且旺季時期部分航線有一票難求的現象。1987年政府於是

頒布「民航運輸業申請設立、增闢航線、購機執行要點」，即所謂的「開放天空政策」，放寬國內航空運輸新業者加入，並允許業者增闢航線的管制，希望藉由新航空公司之成立，提高服務品質，擴大國內線的經營規模及拓展國際及區域航線。國內航空客運供需於是開始大幅成長，航空客運量以平均20.14%的年成長率穩定增加，為台灣航空業蓬勃發展時期（台灣經濟研究院產經資料庫，2008）。隨著國家經濟成長、國民所得增加，帶動國內航空事業的成長，航空公司家數於1994年達到最高峰，共計有十家民用航空運輸業者，包括中華、長榮、華信、國華、遠東、復興、馬公、大華、台灣、瑞聯等。

然而國籍航空因競爭激烈，供過於求，導致載客率相對下滑，國內航空公司改採策略聯盟以維持生存，例如遠東航空公司與復興航空採取航線與票價聯盟，立榮、大華及台灣航空公司於1998年合併為立榮航空，國華航空公司於1999年與華信航空公司合併。至2010年國籍民用航空運輸業者縮減為六家，分別為中華、長榮、復興、立榮、華信、德安等航空公司（遠東航空重整中）。其中中華與長榮航空以經營國際航班為主，其餘則是國內線業者，但也經營少部分的國際線航線業務，而德安係經營直升機運輸業務。**表**8-1為2008年國籍航空公司國際定期航線營運航點。

中華航空波音747-400型飛機

資料來源：中文維基百科（2010）。本圖內容版權宣告為GFDL，網址：
　　　　　http://zh.wikipedia.org/wiki/%E4%B8%AD%E8%8F%AF%E8%
　　　　　88%AA%E7%A9%BA，檢索日期：2010年6月15日。

表8-1　2008年國籍航空公司國際定期航線營運航點

洲名	國家地區		營運航點
總計	29	66	
美洲	美國	14	紐約、舊金山、洛杉磯、西雅圖、關島、休士頓、安克拉治、芝加哥、檀香山、亞特蘭大、邁阿密、納士維爾、達拉斯
	加拿大		溫哥華
歐洲	荷蘭	12	阿姆斯特丹
	義大利		羅馬、米蘭
	盧森堡		盧森堡
	奧地利		維也納
	比利時		布魯塞爾
	英國		倫敦、曼徹斯特
	法國		巴黎
	德國		法蘭克福
	瑞典		斯德哥爾摩
	捷克		布拉格
紐澳	澳洲	3	雪梨、布里斯本
	紐西蘭		奧克蘭
亞洲	日本	35	東京、福岡、名古屋、大阪、札幌、廣島、仙台、宮崎、小松、琉球
	韓國		首爾、釜山、濟州、務安
	香港		香港
	泰國		曼谷、普吉島、清邁
	菲律賓		馬尼拉、老沃
	馬來西亞		吉隆坡、檳城、亞庇
	新加坡		新加坡
	印尼		雅加達、峇里島、泗水
	越南		胡志明、河內
	澳門		澳門
	帛琉		帛琉
	印度		德里、孟買
	斯里蘭卡		可倫坡
	柬埔寨		金邊
中東	阿拉伯聯合大公國	2	杜拜、阿布達比

資料來源：民航局網站（2010）。

　　值得注意的是，2007年台灣高鐵正式通車，對於國內航線業者造成衝擊，國內航線客運量呈現逐年下滑的趨勢，2007年12月國內航線載客人數僅632萬人，較2006年衰退26.54%，載客率並降至57.30%，為歷年來最低。在高鐵逐步增班下，多條國內航線已停飛，例如至2010年3月國內北高航線僅剩華信航空經營。故國內航空業者已逐漸不再以國內航線為主要市場，轉而將營運重心移至兩岸航線及國際航線，例如華信航空於2007至2008年間開航「高雄—胡志明市」、「台北—長灘島」等航線。

　　此外，自從2008年7月台灣正式開放第一類陸客來台觀光，相關措施亦陸續鬆綁，每日3,000人，兩岸週末包機直航，積極推動兩岸觀光；2009年8月31日「兩岸定期航班班機」正式啟航。兩岸直航後，除提供旅客更多選擇及更便利之交通外，同時新增開通空中雙向直達航路，縮短航機飛航時間；例如桃園—上海飛行時間由原來一百四十分鐘縮短為八十分鐘，桃園－北京由原來二百一十五分鐘縮短為一百六十五分鐘，對兩岸客貨旅運往返便利、機場使用效率與航空公司收益，均有正面效益。

　　至2010年3月，兩岸定期航班雙方合計一週二百七十班，除部分航點有航班上限之限制外，其他各航點航空公司可根據市場需求，在航班總量範圍內安排定期航班或包機。大陸開放二十七個兩岸航線航點，包括北京、上海（浦東）、廣州、廈門、南京、成都、重慶、杭州、大連、桂林、深圳、武漢、福州、青島、長沙、海口、昆明、西安、瀋陽、天津、鄭州，以及新增的合肥、哈爾濱、南昌、貴陽、寧波、濟南等航點。而台灣已開放的八個航點中，未來可飛定期航班的為桃園與高雄，其他包括台北松山、台中、澎湖（馬公）、花蓮、金門、台東等六個航點仍為客運包機航點。

二、市場占有率及載客率

　　我國航空客運服務以國際航線為主，其中乘客以觀光旅客占最大比重。根據第四章旅遊需求分析結果顯示，從1999至2008年的歷年來台旅客目的主要是以「觀光」為主，2008年觀光族群甚至達到46%，是業務目的旅客（22.92%）的1倍。至於國人出國目的，2001至2008年的調查結果顯示，國人出國以觀光旅遊為主，占五成五到六成的比例，而且有逐年升高的趨勢，商務約在二成五的比重。由此可見，觀光及商務旅客為國際航空客運之最大

需求來源。若以國人出國目的地與來台旅客居住地區，推估航空客運各地區之需求狀況，不論國人出國或外國旅客來台，皆以亞洲地區占最大比重，2002至2008年的調查結果顯示，國人出國旅遊目的地以亞洲為大宗，接下來依序是美洲、歐洲與大洋洲。以國家排名的話，大陸占了三成五到四成的比例，其次是日本、美國、泰國以及香港（參見第四章第二、三、四節）。

對照我國國際航線市場占有率及載客率（按國家別）資料（見**表8-2**），亞洲航線中以香港、日本、澳門等航線為前三大熱門航線。在美洲航線方

表8-2　我國國際航線市場占有率及載客率（按國家別）

		2003	2004	2005	2006	2007
日本	市占率	17.63	18.55	19.19	19.49	18.77
	載客率	**62.8**	**74.1**	**76.7**	**72.1**	**73.01**
印尼	市占率	3.06	3.04	2.38	2.29	2.14
	載客率	66.7	72.9	71.2	69.46	72.52
南韓	市占率	1.91	1.89	4.13	4.87	5.3
	載客率	69.4	70.8	68.1	64.28	65.99
香港	市占率	27.94	29.51	29.74	30.95	29.48
	載客率	**64.9**	**70.1**	**73.6**	**73.81**	**72.99**
泰國	市占率	9.06	8.1	6.37	6.87	6.36
	載客率	69.1	72.7	70.3	73.32	70
越南	市占率	4.25	4.45	4.08	4.17	4.04
	載客率	73.9	73.9	67.7	68.47	72.36
澳門	市占率	9.37	9.14	9.4	9.91	9.09
	載客率	**67.3**	**70.1**	**73.6**	**76**	**75.63**
其他亞洲國家	市占率	8.79	8.7	8.41	9.43	9.54
	載客率	69.88	75.38	75.54	71.58	71.31
美國	市占率	9.73	9.02	8.88	8.81	8.96
	載客率	72	83.4	80.8	76.98	79.04
加拿大	市占率	1.53	1.53	1.41	1.27	1.14
	載客率	72.3	80.4	79.5	81.03	78.14
法國	市占率	0.41	0.35	0.33	0.34	0.29
	載客率	73.2	82.3	79.4	78.62	79.93
德國	市占率	0.37	0.38	0.44	0.43	0.46
	載客率	77.7	81.4	76.5	78.41	80.03
紐西蘭	市占率	0.29	0.25	0.23	0.2	0.16
	載客率	71.7	71.7	71	71.59	82.72
澳洲	市占率	0.95	0.87	0.96	0.77	0.8
	載客率	69.7	72.2	67.2	70.71	76.83
其他	市占率	0.17	-	-	0.21	3.46
	載客率	69.9	-	-	57.91	54.48

資料來源：台灣經濟研究院產經資料庫（2008）。

面，則以美國航線之市場占有率最高，歐洲地區及大洋洲地區旅客往來比重則分居第三及第四，且比重大致維持穩定。**表**8-2亦顯示，各航線之載客率受到經濟景氣、SARS、禽流感等因素之影響而波動，同時國際航線之經營也受地域條件之限制，國籍航空公司在亞洲航線的經營條件具有相對優勢。

至於在兩岸定期航班部分，兩岸定期航班自2009年8月31日至12月20日十六週合計，我國籍中華、長榮、復興、華信、立榮等五家航空公司已飛航一千九百九十七班；而大陸籍九家航空公司則飛航二千零七十九班，雙方總共提供二百零二萬二千個座位，載客135萬5,000人次，平均載客率約67.0%。在我國之起降機場較集中於桃園（平均每週一百九十三班）、松山（三十八班），大陸方面則集中於上海（五十六班）、杭州（二十四班）、北京（二十班）、廣州（十八班）、深圳（十七班）、寧波（十四班）、廈門（十三班）。上開定期航班尖峰時間為週五（約四十九班）、次尖峰時間為週日（約三十七班），此與一般空運旅次特性類似。兩岸定期航班載客人數部分，前十六週平均每週載運約84,000人次，較平日包機平均每週46,000人次，增加近38,000人次，增幅達82%；尤其最近十週（2009年10月12日至2009年12月20日）平均每週載運約93,000人次，較平日包機時期增幅更高達102%（參見**表**8-3），顯示經過一段時期之磨合後，兩岸定期航班載運情形已逐漸成長至較穩定狀態，未來載客情形會否持續提升，值得密切觀察（交通部民航局，2009）。

上海市容

資料來源：中文維基百科（2010）。本圖內容版權宣告為GFDL，網址：http://zh.wikipedia.org/zh-tw/%E4%B8%8A%E6%B5%B7，檢索日期：2010年6月15日。

表8-3　台灣地區國際航線班機載客率（按航線分）

2009年1月起至2009年12月止

航線	出境				航線	出境			
	飛行班次（次）	座位總數（位）	載客人數（人）	載客率（%）		飛行班次（次）	座位總數（位）	載客人數（人）	載客率（%）
大阪	1,926	547,625	395,179	72.2	阿布達比	65	20,345	4,140	20.3
仙台	112	28,124	21,071	74.9	維也納	90	24,840	19,719	79.4
札幌	713	159,153	124,024	77.9	巴黎	148	46,908	36,295	77.4
名古屋	1,419	356,327	237,839	66.7	法蘭克福	281	87,711	65,550	74.7
東京	5,320	1,536,052	1,166,220	75.9	上海	759	245,456	189,892	77.4
琉球	603	100,490	68,627	68.3	貴陽	18	3,024	2,433	80.5
宮崎	75	11,400	5,903	51.8	寧波	221	45,402	28,773	63.4
小松	101	15,355	9,482	61.8	南京	138	28,889	19,108	66.1
福岡	1,003	299,002	200,236	67.0	哈爾濱	24	3,600	2,405	66.8
廣島	304	48,032	28,797	60.0	合肥	17	2,652	1,890	71.3
濟州島	223	38,606	29,087	75.3	天津	94	17,868	10,177	57.0
仁川	2,692	735,371	561,439	76.3	長沙	140	22,824	17,161	75.2
釜山	216	37,676	20 ,838	55.3	海口	26	4,368	2,669	61.1
吉隆坡	1,300	342,629	242,113	70.7	桂林	18	3,024	2,423	80.1
新加坡	1,922	512,045	362,959	70.9	鄭州	69	13,153	9,565	72.7
亞庇	362	52,266	26,595	50.9	杭州	318	73,006	49,358	67.6
河內	1,063	182,947	130,676	71.4	武漢	72	11,986	7,940	66.2
泗水	106	26,682	18,831	70.6	西安	77	12,343	7,406	60.0
金邊	515	79,538	61,301	77.1	昆明	98	16,946	11,319	66.8
胡志明市	2,074	535,868	372,758	69.6	濟南	45	7,560	5,166	68.3
峇里島	1,076	243,764	171,543	70.4	大連	86	14,178	8,472	59.8
普吉島	91	14,378	9,368	65.2	青島	130	24,492	16,025	65.4
長灘島	35	4,200	3,322	79.1	瀋陽	90	14,748	10,818	73.4
馬尼拉	2,007	400,759	273,985	68.4	成都	103	17,754	11,109	62.6
曼谷	3,517	1,048,928	640,730	61.1	廈門	128	39,071	23,803	60.9
清邁	158	20,680	14,029	67.8	重慶	54	8,002	4,567	57.1
雅加達	650	215,009	119,635	55.6	深圳	293	69,775	56,716	81.3
檳城	261	43,644	28,944	66.3	北京	349	102,337	69,349	67.8
香港	16,004	5,004,967	3,651,426	73.0	廣州	313	76,998	59,001	76.6
澳門	6,886	1,199,294	895,936	74.7	布里斯班	321	90,493	66,429	73.4
洛杉磯	1,718	610,674	493,693	80.8	雪梨	303	94,839	64,584	68.1
溫哥華	541	167,164	143,094	85.6	德里	170	52,988	38,815	73.3
舊金山	928	324,490	258,782	79.8	帛琉	74	11,692	9,935	85.0

（續）表8-3　台灣地區國際航線班機載客率（按航線分）

<div align="right">2009年1月起至2009年12月止</div>

關島	108	32,874	26,463	80.5	紐約	368	132,110	101,869	77.1
西雅圖	230	77,052	59,816	77.6	檀香山	103	30,093	21,153	70.3
					總計	63,960	16,851,216	12,098,971	71.8

資料來源：民航局網站（2010）。

延伸閱讀

大陸居民赴台旅遊情形

　　2009年堪稱是兩岸旅遊交流嶄新的一年，1月13日大陸國台辦在例行新聞發布會中指出，2009年全年台灣前往大陸達到448萬人次，同比（按相同的標準比較）增加2.66%；而大陸居民赴台93萬人次，同比增長235.65%，其中大陸居民赴台旅遊60.62萬人次，實現了全年60萬人次的目標。

　　進一步分析，應邀赴台交流13,243項、達103,300人次，同比增長分別為57.79%、120.58%；赴台進行經貿活動的團組達六千九百五十一個，比2008年增長35%。

　　另一方面，2009年大陸居民赴台旅遊二萬三千二百八十九團、60.62萬（606,195）人次，大陸已成為赴台旅遊的第二大客源地；而截至2009年底，台灣前往大陸累計達到5,588萬人次，大陸赴台則是累計超過285萬人次。

　　一年來，大陸方面新增十二省區大陸居民赴台旅遊和一百一十三家組團社；台灣方面將組團人數標準從10人降至5人，在台停留時間由十天延至十五天；兩岸有關方面建立工作機制，加強對大陸居民赴台旅遊的監管；旅遊辦事機構有望於春節前後正式掛牌。

　　國台辦強調，大陸居民赴台旅遊實施到現在還不到二年，目前還處於初始階段；大陸對大型企業跨區域組織獎勵性赴台旅遊一直是持支持態度。

　　隨著大陸居民赴台旅遊的進一步發展，大陸旅遊主管部門將根據赴台旅遊的實際發展情況，有計畫地開展跨區域組團；而大陸居民赴台旅遊採取「團進團出」的方式，是根據兩會簽署的協定來執行的，在相關條件成熟的情況下，大家所關心的「自由行也好、個人行也好，都是有望實現的」。

　　兩岸定期航班正式啟動，兩岸直航航點、班次大幅增加，方便了兩岸旅客往來；而航空業者也期待，2010年兩岸直航定期航班可以增加到每週超過五百班以上。

 ## 第五節　航空運輸與旅行業

一、售票通路

航空客運的主要產品是機位，所以售票對於航空公司而言，是僅次於航權的關鍵成功因素。第六章曾提到，旅客是旅遊產品的終端消費者，航空公司是旅遊產品的上游原料供應商，而旅行業則是負責組裝產品或幫忙銷售的中間商，故航空公司的售票通路有「自售」與透過「中間商—旅行業」兩種。機票的價格是一門很大的學問，國際航空機票的價格由國際航空運輸協會所制定，再根據不同國家、不同航線條件，以公式來換算成不同的幣值，也就是**機票原價（票面價）**[2]。然而由於競爭因素，再加上有旅行業中間商的通路角色與佣金，航空公司將機票賣給旅行社的價錢，通常低於票面價，最後再由旅行社用市場價格賣給消費者。以下簡述航空公司的兩種售票通路：

(一) 自售

機票的銷售不必經由中間商，直接賣給終端消費者。最常見的情形是航空公司主動接觸商務旅行業務量大的企業，直接簽訂企業合作條款，在減少旅行業的中間佣金的同時，又可以增加知名度與實質利潤。另外，其他會直接跟航空公司／櫃台購票的情形，包括甲地付款乙地開票，或是臨時有出國的需求，在時間的限制下不得不在機場購票。但由於機場只能以票面價購買機票，通常比市場價格高出許多，尤其是國際機票，因此絕少會有旅客臨時在機場櫃台購票。

(二)透過「中間商—旅行業」銷售

旅行業不論是綜合旅行社、甲種旅行社或乙種旅行社，最主要的經營業務之一，就是接受國內外海、陸、空運輸事業委託代售客票，或代客購買國

[2] 機票的票面價即原價，但一般大眾買的都是市場價。例如台北到倫敦的經濟艙來回票的市場價如果是40,000元的話，票面價可能要60,000元。事實上原價是讓航空公司之間拆帳用的價格。譬如一張台北—阿姆斯特丹—倫敦的機票，台北—阿姆斯特丹是中華航空飛，阿姆斯特丹—倫敦是英國航空飛，那麼這兩家公司就根據票面原價60,000元來拆帳。

內外客票、託運行李。**票務**（Ticketing）在廣義上是指以票券形式存在的服務憑證，如機票、火車票、汽車票、船票等。傳統上對航空公司而言，經由中間旅行業者的間接售票是最重要的一個銷售通路。

在實務經營上，航空公司與旅行社有幾種合作的型態：

1. 航空公司總代理：**總代理**（General Sales Agent, GSA）係指航空公司授權各項作業及在台之業務推廣的代理旅行社，也就是航空公司負責提供機位，總代理負責銷售，一般常見於離線（OFF-LINE）之航空公司，或是部分航空公司將本身工作人員設置於旅行社中，以便利共同作業，來降低營運成本和管理流程。換言之，總代理充分代表航空公司，作為特定區域的上游產品供應商，為產品來進行行銷工作。

2. 以票務銷售為主之旅行社（Ticketing Consultation Center）：屬於自產自銷之直客旅行社（Tour Operator Direct Sales）的一種，該類型旅行社自行籌組規劃出國團體，直接向消費者銷售，通常其團體收入與票務收入的業務比重相當。而在票務代理上並非單一一家的型態，可能是多家指定，所以又稱分代理，也可能同時代理數家航空公司，主要的功能是以量制價。此類型態之旅行社必須擁有足夠的票源與專業知識協助售票。

3. 出國團體躉售旅行社（Tour Wholesaler）：躉售商是旅遊市場上的大盤商，一般為綜合旅行社，也有少部分為甲種旅行社。以籌組團體旅遊套裝行程為主，並供下游零售旅行社代銷，其行程設計能力及量販銷售力強。由於出團量相對較大，航空公司或代理商會觀察以往的銷售量優先分配給此類旅行社並給與較低之機票價格。

4. 代銷之零售旅行社：零售商是旅遊市場上的直接銷售商，一般為甲種旅行社，通常不做籌組與設計行程之工作，多為代銷現成產品，例如以商務旅客、機票之代售為其營運主體。

此外，在售票通路的科技運用上，航空公司用電腦訂位系統（CRS）與各大旅行社、航空機票代理商及航空訂位系統公司連線，方便業者查詢及預訂航空運輸業班次、機位、時間及停靠站等資訊。電腦訂位系統主要有亞洲地區的Abacus系統、歐洲地區常見的Amadeus系統與美國的SABRE系統等。

二、航空旅行基本知識

(一) 航空公司代碼

　　航空公司代碼（Airline Designator Codes）是國際航空運輸協會為全球各航空公司指定的兩個字母的代碼，如中華航空（China Airlines）代號是 CI、英國航空（British Airways）代號是 BA。國際航空運輸協會的航空公司代碼主要用於各種商業用途的航空公司識別，如時刻表（見**圖**8-4）、票務、航空提單，和航空公司間的無線電通訊等，同時也用於航線申請。

圖8-4　桃園機場航班資訊

資料來源：桃園機場網頁（2010）。

　　國際民航組織也有為全球各航空公司指定的三個字母的代碼，主要是由航空公司英文名稱的三個首字母組成（參見**表**8-4）。國際航空運輸協會也採用國際民航組織於1987年發布的三字母代碼。

表8-4　常見的國際民航組織航空公司三字母代碼

代號	航空公司	代號	航空公司
ANA	全日空航空	JAL	日本航空公司
CAL	中華航空公司	KAL	大韓航空公司
CCA	中國國際航空股份有限公司	NWA	西北航空公司
CEB	宿霧太平洋航空公司（菲律賓）	SAA	南非航空公司
CPA	國泰航空公司	SAS	北歐航空
DAL	達美航空公司	SIA	新加坡航空公司
DLH	漢莎航空公司（德國）	SWA	西南航空公司
EVA	長榮航空公司	UAL	聯合航空公司

(二) 城市／機場代號

■城市代號

　　國際航空運輸協會用三個大寫英文字母來表示有定期班機飛航之城市代號（City Code），例如：

　　1.台北為Taipei，城市代號為TPE。

　　2.曼谷為Bangkok，城市代號為BKK。

　　3.新加坡為Singapore，城市代號為 SIN。

　　4.紐約為New York，城市代號為NYC。

■機場代號

　　當一個城市有兩個以上之機場時，機場本身也有機場代號（Airport Code），以分辨起飛與降落機場。例如：

　　1.紐約New York城市代號為NYC，有三個機場，分別為：

　　(1)甘迺迪機場Kennedy Airport，機場代號為JFK。

　　(2)拉瓜地機場La Guardia Airport，機場代號為LGA。

　　(3)紐華克機場Newark Airport，機場代號為EWR。

　　2.日本東京Tokyo 城市代號為TYO，有二個機場，分別為：

　　(1)成田機場Narita Airport，機場代號為NRT。

　　(2)羽田機場Haneda Airport，機場代號為HND。

(三) 國際時間換算

由於航空公司航班時間表上顯示的起飛和降落時間均是**當地時間**（Local Time），而二個不同城市之時區可能不同，飛行時間無法直接用到達時間減去起飛時間來表示。因此要計算實際飛行時間，就必須將所有時間先調整成格林威治時間（Greenwich Mean Time, GMT），再加以換算成實際飛行時間；或是將起飛與降落的時間統一用同一個城市的時間來換算即可。

(四)共用班機號碼

共用班號（Code Sharing）的概念來自於資源共享，即某家航空公司與其他航空公司聯合經營某一航程，進而降低營運成本。這種共享一個航空公司名稱的情形目前很多，例如長榮航空與全日空航空（ANA）均經營從桃園到東京的航線，兩家公司有共用班號的合作，因此在桃園機場的航班資訊表上，可以看到08：50有長榮BR 2198及全日空NH 5808兩個航班，都在同一個登機門登機（C2）（參見圖8-5框線部分）。這個航班是由長榮航空的A330-200飛航，但是班機上預留一部分的位子給全日空來銷售。

Schedule
航班資訊

航班表：**今日航班** 航空公司：**所有航空公司** 目的地：**所有地區** 查詢 進階查詢

今日客機起飛時間

全部顯示 列印本頁

航廈	預定時間	實際時間	航空公司		班機編號		經由	目的地	登機門	狀態
2	03/13 08:45	03/13 08:45		聯合航空	UA	9684	-	東京	D10	已飛
1	03/13 08:50	03/13 08:50		中華航空	CI	641	香港	曼谷	A2	已飛
2	03/13 08:50	03/13 08:54		長榮航空	BR	2198	-	東京	C2	已飛
2	03/13 08:50	03/13 08:54	ANA	全日本空輸	NH	5808	-	東京	C2	已飛
2	03/13 08:55	03/13 09:00		長榮航空	BR	807	-	澳門	C9	已飛
1	03/13 09:00	03/13 09:00		復興航空	GE	6001	-	吳哥窟	B1	已飛
2	03/13 09:00	03/13 09:04		中華航空	CI	501	-	上海	D1	已飛
2	03/13 09:10	03/13 09:45		長榮航空	BR	391	-	胡志明	C7	已飛
2	03/13 09:10	03/13 09:53		長榮航空	BR	265	-	金邊	C3	已飛
2	03/13 09:10	03/13 09:53		長榮航空	BR	67	曼谷	倫敦	C1	已飛

圖8-5 桃園機場航班資訊

資料來源：桃園機場網頁（2010）。

三、機票基本知識

(一)機票的定義

　　機票是航空公司與旅客之間的一種契約行為，是一份有價證券。也可以說是約定提供某區域間個人座位及運輸行李的服務憑證。

(二) 機票的類型

1. 手寫機票（Manual Ticket）：機票以手寫的方式開立，分為一張、二張或四張搭乘聯等格式。
2. 電腦自動化機票（Transitional Automated Ticket, TAT）：從自動開票機刷出的機票，為四張搭乘聯的格式。
3. 電腦自動化機票含登機證（Automated Ticket and Boarding Pass, ATB）：機票包含登機證的格式，厚度與信用卡相近，背面有磁帶用以儲存旅客行程的相關資料，縱使遺失機票，亦不易被冒用。
4. 電子機票（Electronic Ticket, ET）：電子機票是將機票資料儲存在航空公司電腦資料庫中，無須以紙張列印每一航程的機票聯。既節省印製機票紙張的成本，又合乎環保概念，更重要的是又可避免實體機票之遺失。旅客至機場只需出示護照（國內線為身分證），並告知訂位代號，即可辦理登機手續。在國際航空運輸協會的推廣下，各大航空公司已逐漸全面使用電子機票。

　　不過由於本國部分旅客對電子機票有被冒用，或交易完成不確定性的疑慮，仍習慣持有實際票券，似乎較具安全感。因此若透過旅行社購買機票的話，通常旅行社會列印機票的行程以及機票資訊給消費者，以作為電子機票的憑證（參見**圖**8-6）。但實際上，此憑證並不是電子機票。

(三) 機票的效期

　　除非優待票另有使用規定，普通票的效期自開票日起算一年內有效。若機票第一航程已使用，其餘航程期效自第一段航程搭乘日起一年內有效。

```
                         ELECTRONIC TICKET
                     PASSENGER ITINERARY/RECEIPT

NAME: HSU/YUEHLING MS                                        電子機票憑証
                              ETKT NBR: 157 3925259090-91

ISSUING AIRLINE: QATAR AIRWAYS
ISSUING AGENT: POLARIS INTL TAIPEI TW /V1T8APU
DATE OF ISSUE: 09JUN09                   IATA: 34-302575

BOOKING REFERENCE: PWOMFZ/1B             BOOKING AGENT: 0CH8AVC

                                         TOUR CODE: TPEI001

DATE  AIRLINE              FLT      CLASS      FARE BASIS       STATUS
-----------------------------------------------------------------------
25JUN CHINA AIRLINES       925      ECONOMY/L VHE1MTW1          CONFIRMED
       LV: TAIPEI                   AT: 2115  DEPART: TERMINAL 1
       AR: HONG KONG                AT: 2300  ARRIVE: TERMINAL 1
          BAGS: 20K                 VALID: UNTIL 25JUL09
26JUN QATAR AIRWAYS        813      ECONOMY/V VHE1MTW1          CONFIRMED
       LV: HONG KONG                AT: 0150  DEPART: TERMINAL 1
       AR: DOHA                     AT: 0520
          BAGS: 20K                 VALID: UNTIL 25JUL09
26JUN QATAR AIRWAYS        124      ECONOMY/V VHE1MTW1          CONFIRMED
       LV: DOHA                     AT: 0815
       AR: ABU DHABI INTL           AT: 1010  ARRIVE: TERMINAL 1
          BAGS: 20K                 VALID: UNTIL 25JUL09
30JUN QATAR AIRWAYS        129      ECONOMY/V VHE1MTW1          CONFIRMED
       LV: ABU DHABI INTL           AT: 2359  DEPART: TERMINAL 1
       AR: DOHA                     AT: 2355
          BAGS: 20K                 VALID: 28JUN09-25JUL09
01JUL QATAR AIRWAYS        812      ECONOMY/V VHE1MTW1          CONFIRMED
       LV: DOHA                     AT: 0120
       AR: HONG KONG                AT: 1435  ARRIVE: TERMINAL 1
          BAGS: 20K                 VALID: 28JUN09-25JUL09
01JUL CHINA AIRLINES       916      ECONOMY/L VHE1MTW1          CONFIRMED
       LV: HONG KONG                AT: 1735  DEPART: TERMINAL 1
       AR: TAIPEI                   AT: 1915  ARRIVE: TERMINAL 1
          BAGS: 20K                 VALID: 28JUN09-25JUL09

ENDORSEMENTS: NON-ENDORSE/NON-REFUND NON END/VALID QR/OAL SERVICES ONLY

FARE CALC: TPE CI X/HKG QR X/DOH Q4.25QR AUH/IT    QR X/DOH QR X/HKG CI T
PE Q4.25/IT          END ROE34.8332 XT669AE7208YQ

FORM OF PAYMENT: CK
FARE: TWDIT           T/F/C: 300TW  T/F/C: 507HK  T/F/C: 7877XT
TOTAL: TWDIT

T/F/C: TAX/FEE/CHARGE

AIRLINE CODE
CI-CHINA AIRLINES        REF:K5MDG6  QR-QATAR AIRWAYS        REF:5PQLFK

                            NOTICE
CARRIAGE AND OTHER SERVICES PROVIDED BY THE CARRIER ARE SUBJECT TO
CONDITIONS OF CONTRACT, WHICH ARE HEREBY INCORPORATED BY REFERENCE.
THESE CONDITIONS MAY BE OBTAINED FROM THE ISSUING CARRIER.

WE RECOMMEND THAT YOU CARRY THIS RECEIPT WITH YOU IN CASE YOU MAY BE
```

圖8-6　電子機票收據憑證

資料來源：許悅玲提供（2009）。

(四) 機票的限制

依據票種的不同，**機票的使用限制**（Endorsements/Restrictions）也不同。通常折扣越高、越便宜的機票，限制也越多。常見的限制有下列幾種：

1. 禁止背書轉讓（NONENDORSABLE - NONENDO）
2. 禁止退票（NONREFUNDABLE - NONRFND）
3. 禁止搭乘的期間（EMBARGO PERIOD ---）
4. 禁止更改行程（NONREROUTABLE - NONRERTE）
5. 禁止更改訂位（RES. MAY NOT BE CHANGED）

(五) 旅客託運行李限制

現行**託運行李的限制**有兩種：

1. 計件制（Piece System）：旅客入、出境美國、加拿大與中南美洲地區時採用。成人及兒童每人可攜帶兩件，每件不得超過32公斤。此外，行李之尺寸亦有所限制，頭等艙及商務艙旅客，每件總尺寸相加不可超過158公分（62英寸）；經濟艙旅客，兩件行李相加總尺寸不得超過269公分（106英寸），其中任何一件總尺寸相加不可超過158公分（62英寸）。至於隨身的手提行李，每人可有一件，總尺寸不得超過115公分（45英寸）且重量不得超過7公斤，大小以可置於機艙行李箱為限。

2. 計重制（Weight System）：旅客進出美洲以外地區時使用。一般重量的限制與搭乘艙等有關，頭等艙上限是40公斤（88磅）、商務艙是30公斤（66磅）、經濟艙是20公斤（44磅）。嬰兒可託運10公斤免費行李。

超件或超重將依規定收取超件／超重費。

旅遊糾紛案例

旅遊票限制特殊應先與旅客溝通！

甲旅客委請乙旅行社訂購台北—大阪、東京—台北之日亞航機票乙張，乙旅行社以旅遊票售予甲旅客，機票新台幣12,000元。甲旅客於1992年11月26日出發，11月28日欲由大阪直接返回台北時，遭航空公司職員以甲旅客所指機票係旅遊票（Excursion Fare），停留未滿三天為由拒絕登機，甲旅客只得以日幣56,400元，另購大阪—台北單程機票返台。嗣後向交通部觀光局提出申訴，經轉中華民國旅行業品質保障協會調處。

案例分析

乙旅行社稱該機票係由甲旅客之妹妹代為訂購，有關該旅遊票須在日本至少停留滿三天以上且不得超過三十六天之有關規定，皆已事先告知甲旅客之妹，且甲旅客返國日期不定，並未要求事先預訂回程機票。甲旅客則堅稱並未收到至少須停留三天之訊息，本部分爭執孰是孰非，尚難由品保協會予以論斷。惟雙方對購買旅遊票之事實並不否認，甲旅客以旅遊票之價格購買機位，則甲旅客至少須在日本停留滿三天以上當不可避免。縱使乙旅行社未事先告知有關規定，也僅能課予乙旅行社承擔甲旅客之交通費用（約合新台幣2,000元）。又如甲旅客事實上僅需要在日本停留兩天，則勢必不能購買旅遊票，須購買年票（普通票，Normal Fare），而年票價款至少應高於旅遊票1,000元以上（在此係指旅行社可提高之售價），甲旅客在此方面應多支出亦勢不可免。綜觀上述，甲旅客要求乙旅行社賠償大阪—台北機票日幣56,400元，並非有理。

調處結果

品保協會於受理本案之初，即要求乙旅行社先代向航空公司申請退回原未使用之東京—台北機票款，經退得機票款3,640元交甲旅客收受。另本諸前述原則，乙旅客可能承擔之賠償額度2,000元，扣除甲旅客可能支出之1,000元後，由乙旅行社再補貼甲旅客1,000元，雙方達成和解。

資料來源：摘錄自「中華民國旅行業品質保障協會」網站之旅遊糾紛案例。

Chapter 9

旅遊與其他交通運輸

第一節　陸運業
第二節　水上運輸業

 第一節　陸運業

相較於航空運輸，陸運業在旅遊與觀光中較少被討論，然而陸運不但具有長久的歷史，在國內旅遊市場（In-Bound Tourism）也扮演了主要的角色。根據台灣經濟研究院（2009a）之定義，**陸運業**係指從事鐵路、大眾捷運、汽車等客貨運輸之行業，其定義之範圍如下：

1. 鐵路運輸業：凡從事鐵路客貨運輸之行業均屬之。但鐵路附設之機車廠、旅館、餐廳等獨立經營單位，及位於車站之契約性商店等不歸入本類。
2. 大眾捷運系統運輸業：凡從事以軌道運輸系統運送都會區內旅客之行業均屬之。
3. 汽車客運業：凡從事以公共汽車、計程車及其他汽車包租或承攬載客運輸旅客之行業均屬之。

表9-1顯示，2005至2009年（1-2月）本國陸運業的營運績效以「汽車客運」最高、「鐵路客運」次之、「大眾捷運」最低。除此之外，鐵路客運與汽車客運都有營運績效逐年下降的趨勢，大眾捷運趨勢則是逐年增加。而陸運除了上述三類外，自用汽車與自行車也屬於其範圍。

一、自用汽車與旅遊

自從第二次世界大戰後，汽車的個人擁有率逐漸增加，並於1970至1980年開始在世界各國迅速拓展自用汽車的使用率。以台灣而言，2003年的調查顯示，有73.5%的家庭購有自用汽車，44%有一台、21.4%有二台、8.1%有

表9-1　陸運業各項服務營運績效　　　　　　　　　　　　　　　　單位：千人公里

服務類型	2005	2006	2007	2008	2009（1-2月）
鐵路客運	9,499,671	9,339,169	8,937,387	8,717,782	2,811,826
大眾捷運	2,742,373	2,999,376	3,298,870	3,770,303	1,269,802
汽車客運	16,100,169	16,385,985	15,979,244	15,783,116	3,834,571

資料來源：台灣經濟研究院（2009a）。

三台汽車及以上；顯示自用汽車在台灣的家庭已經相當普遍（台灣綜合研究院，2005）。自用汽車的普及率加上各國在路網的建置、道路鋪面技術的改良等，使得遊客在旅遊時，最常使用的陸上交通工具為自用汽車。以歐洲為例，歐洲擁有世界最密集的路網，道路總長從1990年的390萬公里，增長到2003年的482萬公里。歐洲國家中，汽車使用績效最高的前幾名國家為德國、法國、義大利與英國；光是英國，平均每年就有超過44億人公里的汽車使用績效（Page, 2009）。而台灣的國內旅遊市場調查亦顯示，國人國內旅遊之交通工具以「自用汽車」為主，占全部比重之65%（參考**圖**4-12，第95頁）。此結果意味著，自用汽車已不只是交通運輸工具而已，駕駛自用汽車去旅遊本身其實就是一項休閒遊憩活動。

此外，值得注意的還有租車業的發展。租車業包含三種地點與型態：(1)機場租車；(2)市區租車；以及(3)個人或公司因故換車或修車的暫時使用。美國由於幅員廣大，十分盛行租車，租車業的市場價值超過165億美元（Page, 2009），而且各地的租車價格差異頗大，尤其是在旅遊勝地，如加州與內華達州。在歐洲，租車的市場在觀光客多的國家，如法國、德國、義大利、西班牙等，發展最成熟且最為有利可圖；而且租車業主要被美國的大型連鎖租車業者壟斷，如Avis及Hertz（**圖**9-1）。

圖9-1　Hertz租車的網站

資料來源：Hertz網站。

二、汽車客運與旅遊

如前述，我國行政院主計處對「汽車客運業」之定義是：「凡從事以公共汽車、計程車及其他汽車包租或承攬載客運輸旅客之行業均屬之」。若依「公路法」第三十四條之分類，汽車客運業包含之細項產業定義為：

1.公路汽車客運業：在核定路線內，以公共汽車運輸旅客為營業者。
2.市區汽車客運業：在核定區域內，以公共汽車運輸旅客為營業者。
3.遊覽車客運業：在核定區域內，以遊覽車包租載客營業者。
4.計程車客運業：在核定區域內，以小客車出租載客為營業者。

(一)國外的遊覽車旅遊

在汽車客運業裏與旅遊觀光最相關者為遊覽車，尤其在團體觀光旅遊中，遊覽車更是不可或缺的交通工具。除了團體旅客租用外，也可以作為定點遊覽的交通工具。1987年歐洲交通部長會議（European Conference of Ministers of Transport）中，將國際汽車客運旅遊市場分為三類：

1.定期班次（Scheduled Services）：有固定行駛的時刻表與路線，在固定的公車站上下客，由擁有路線權的業者所經營的服務。
2.接駁服務（Shuttle Services）：指的是在固定的兩點間，來回接送團體或個人，例如旅館會到機場接送住宿的客人。
3.非定期班次（Occasional Services）：包括多種不同類型的服務，例如全程以遊覽車為交通工具的短途旅行，團體承租的教育之旅或畢業旅行等。

在英國，遊覽車客運旅遊估計一年可銷售一千一百萬個遊程，銷售的管道主要是透過旅行社（參考**圖9-2**）。遊覽車客運旅遊的市場範圍多元，從青年旅遊（至英國本土與歐陸）到銀髮族旅遊都有。一項研究顯示，89%的銀髮族一年平均訂購六個以上的遊覽車客運旅遊行程，顯示高齡旅客在遊覽車客運旅遊的重要性。至於歐陸國家的遊覽車客運旅遊則傾向點對點的服務，而且大部分利用高速公路以節省時間。

據Page（2009）估計，遊覽車客運旅遊為英國經濟至少帶來了1億5,300萬英鎊的產值（以平均每趟旅遊花費219英鎊，每晚57英鎊來估算），其中

圖9-2　專營蘇格蘭地區的遊覽車套裝行程

資料來源：Highland Heritage Coach Tours網站。

2,800萬英鎊來自國外的遊覽車客運旅遊（以平均每趟旅遊花費280英鎊，每晚47英鎊來估算）。這些旅遊以套裝行程為主，大部分在旅館住宿四至七晚。光以倫敦而言，約有280萬名旅客是乘坐遊覽車而來，並且對於都市經濟至少貢獻約數億英鎊。

　　每個國家對於汽車客運／遊覽車客運旅遊的管理、組織以及架構，跟其國家的歷史、運輸法規與政策息息相關，早期歐陸國家為了保護鐵路運輸，曾規定汽車客運／遊覽車客運不得在相同的基礎上與其競爭。不過近來歐洲遊覽車客運旅遊越來越自由化，並准許業者在不同國家營運以拓展新市場，這些都將影響遊覽車客運旅遊的未來市場。

(二) 國內的遊覽車旅遊

　　第四章曾指出從2004至2008年的調查結果顯示，國人國內旅遊之交通工具比重第二名是「遊覽車」，占11%（參考**圖**4-12）。根據交通部台灣地區遊覽車營運狀況調查分析，我國遊覽車之載客型態主要包括由旅行社承租辦理旅遊，由其他團體或個人包租旅遊，由機關、學校或其他團體包作交通車及定時定線班車等四種。1999至2007年均以經營由「其他團體或個人包租旅遊」之業務者最多，但整體比重相較於1999年的78.3%，降低至2007年的61.6%（見**表**9-2）。另外，近年因政府大力推動國內觀光振興計畫，2007年

表9-2　遊覽車客運載客型態

項目／年度	1999	2001	2003	2005	2007
由旅行社承租辦理旅遊	55.4	49	56.9	52.9	54
由其他團體或個人包租旅遊	78.3	76.8	78.5	72.5	61.6
由機關、學校或其他團體包作交通車	70.4	73.9	72	66.3	60.4
定時定線班車	15.5	10.8	14.1	18.9	18

資料來源：台灣經濟研究院產經資料庫（2009b）。

由旅行社承租辦理旅遊的比重有微幅拉升之走勢。但就整體分析，2007年遊覽車客運各載客型態的比重，除了旅行社承租辦理旅遊之業務成長外，其餘均呈現下滑走勢，顯示其他運具（如高鐵）的競爭也日益對遊覽車營運形成壓力（台灣經濟研究院產經資料庫，2009b）。

此外值得一提的是，為提供國內外旅客在台灣的便利觀光旅遊服務，由交通部觀光局輔導旅行業者依自由行旅客之需求，規劃統一品牌形象的「台灣觀光巴士」旅遊服務。不必擔心人數太少，也不用耗費心力辦理保險與行程規劃，「台灣觀光巴士」提供各觀光地區便捷的觀光導覽服務，直接至飯店、機場及車站迎送旅客並提供全程交通、導覽解說和旅遊保險。「台灣觀光巴士」以半日、一日遊行程為主體，所有行程皆可代訂優惠住宿及組合規劃二、三日旅遊行程。各路線產品皆採預約制，旅客須先與承辦旅行社查詢路線詳情及訂位搭乘。

三、鐵路運輸業與旅遊

(一)國外的鐵路旅遊

鐵路運輸在全球是國家都市間以及國與國之間，運輸旅客以及搭載休閒旅遊客的主要方式之一。在美國，鐵路旅遊人數占所有運具的最低比例，只有0.3%；自用汽車的旅遊人數幾乎獨占市場，占85%，航空旅遊人數則占約10%，遊覽車旅遊人數為3.1%。然而在歐洲，鐵路旅遊人口比航空旅遊人口多，約占6.5%；自用汽車的旅遊人數占了85%，遊覽車旅遊人數為8.6%。

相較於航空運輸與公路運輸受限於逐漸擁擠的環境，鐵路運輸具有先天上的優勢。首先鐵路運輸的便利係在連接各國大都市，再者其滿足了各式旅人的需求，從每天通勤的上班族，到商務旅客以及休閒旅遊者。觀光旅遊所

使用的鐵路運輸分成許多種不同的類型，甚至跟傳統的觀光旅遊結合，產生新型態的旅遊方式。例如：

1.利用專門的鐵路幹線連接主要國家門戶（機場與港口）到終點，或是轉運到鄰近城市的旅館。
2.在都市區利用地鐵或捷運來進行旅遊。
3.利用高速／非高速鐵路的鐵路幹線連接國內各城市，促進商務以及觀光旅遊。這些行程甚至可以跨出國界，形成國際網絡。
4.在旅遊景點周邊的鐵路運輸有時對旅客反而產生觀賞風景的價值，如連接倫敦到蘇格蘭的鐵路運輸。
5.為了特定鐵路旅行目的而打造的歷史性服務，如東方快車（Orient Express）。

　　為了吸引旅客使用鐵路旅遊，各種行銷方式不斷出籠，包括改變旅客旅遊的認知、彈性的票務使用、網路行銷、常乘旅客計畫，以及服務品質的改善等。另外，改進車廂環境也是重點項目，例如英國的維京鐵路（Virgin Train）公司在主要幹線的車廂上配備有音樂頻道、手提電腦插座，其他鐵路公司也對手機使用者的隔離政策有創新的作法。

(二)國內的鐵路旅遊

　　台灣第一條鐵路是由劉銘傳擔任台灣巡撫期間建成，在日治時代達到全盛時期，四通八達的鐵路網總長曾將近5,000公里，包括各種產業鐵路及國有鐵路等皆深入大小鄉鎮。日據時代鐵道部從「旅客係」時期負責旅客招徠宣傳等事務，到1931年交通局決定由鐵道部負責台灣觀光事業，最後於1937年正式在運輸課下設觀光係，顯示長期以來鐵道部對台灣觀光事業發展一直居主導地位。因此鐵道部自縱貫線完工後，即致力於台灣交通及台灣各地實情的介紹，發行「台灣鐵道旅行案內」，或地方性小指南、溫泉指南、觀光指南等印刷品。在鐵道部的指導下，致力於旅行思想的普及和台灣情況的介紹，以求招徠觀光客。並且互相合作，引導旅館及相關業者實施各個遊覽地區的設施調查和開發，提升各個關係處所服務品質，對於台灣觀光客的增加與觀光地區設施的充實貢獻良多。此外，鐵道部更以各項優惠鼓勵觀光旅遊，舉辦各種旅遊活動，拓展島內外聯運網絡、發行旅遊券，使得觀光旅遊

更加便利。結果，台灣民眾旅行興趣大為提高和普及，成為台灣民眾生活的一部分（蔡龍保，2002）。

進入中華民國時期後，政府的交通政策轉向為以大量修築道路為主的公路主義。隨著台灣經濟發展，民眾擁有自用汽車的比率大幅上升，中山高速公路等建設，加上公路運輸的機動性與普遍性優於鐵路，導致許多鐵路營運狀況不佳，有的歇業拆除，以致台灣鐵路總長萎縮。其他如台灣糖業鐵路曾經遍布台灣中南部各地，總長將近3,000公里，然而隨著台灣製糖業的沒落，糖業鐵路也隨之荒廢，近年來在地方人士的努力下，部分鐵路轉型為觀光用途。

隨著環保意識抬頭及解決都市交通問題的需求，自1990年代開始政府又將陸續增建新的軌道系統。尤其在人口稠密的西部都會區，鐵路運輸始終是極為重要的交通方式之一。隨著交通運輸的需求持續增加，台灣高速鐵路於1999年正式動工，2007年1月5日完工通車。我國鐵路運輸業於是於2007年出現重大的結構轉變，因高鐵的加入，我國鐵路運輸市場也被區分為傳統鐵路（台鐵）和高速鐵路（高鐵）兩大區塊。高鐵於營運初期藉由良好的客服、列車之準點力以及極盡周延的硬體設施等方式，取得消費者好感，故高鐵營運至今已建立起基礎之客群，使得高鐵的通車對於傳統鐵路運輸之營運造成重大之威脅。高鐵在運輸時間上之優勢，對台鐵中長程之旅客勢必出現流失現象。而傳統鐵路在高鐵之壓力下，自2007年起也開始規劃轉型，企圖挽救流失的客源收入。例如開發短程客源，並陸續完成沙崙線與六家線等高鐵聯外鐵路。另外，東部地區於2007年5月引進「太魯閣號」，開始於東部鐵路幹線營運，減少東西部往來所需時間。

(三)傳統鐵路與高速鐵路之市場分析

我國陸運市場因高鐵之加入，導致整體結構生變，傳統鐵路運輸占全部陸運的15%，而高鐵加入後，市場占有率已達14%，相差僅一個百分點（見**圖**9-3），顯示若傳統鐵路未來想要拓展市場占有率，勢必得改變現有之經營型態。

在傳統鐵路運輸部分，我國傳統鐵路運輸業之客運服務若以列車別作為分類，有自強號、莒光號、復興號、普通車四種類型，而收入主要來源以自強號、莒光號、復興號三種列車為主。如**表**9-3所示，在四種列車別中，以復

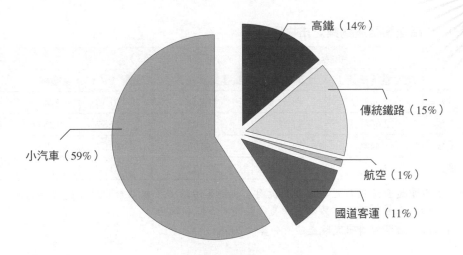

圖9-3　台灣陸運業各運具之市場占有率

資料來源：台灣經濟研究院產經資料庫（2008a）。

表9-3　台灣鐵路運輸業之市場區隔旅客比重　　　　　　　　　　　　單位：%

類別區分		2004	2005	2006	2007	2008（Q1-Q3）	2004-2007 平均值
旅客別	一般旅客	81.21	81.02	81.07	81.12	81.93	81.18
	一般定期票	18.49	18.89	18.93	18.88	18.07	18.82
列車別	自強號	19.91	19.51	18.63	18.35	17.73	19.1
	莒光號	12.09	11.94	11.63	10.59	9.4	11.49
	復興號	63.64	66.26	68.19	68.99	71.17	66.77
	普通車	4.36	2.29	1.82	2.07	1.16	2.64

資料來源：台灣經濟研究院產經資料庫（2008a）。

興號所占的旅客比重最高，其近四年之平均比重為66.77%，另外，受到高鐵影響，台鐵在長程旅客量雖較以往減少，但中短程旅客卻增加，因此復興號在2008年前三季之比重為71.71%，出現大幅提升之現象。而自強號和莒光號於2008年前三季所占之旅客比重較2007年全年比重分別下滑了0.62、1.19個百分點，由於自強號與莒光號是以提供長途服務為主之列車，所以其旅客比重出現下滑的走勢。

　　在高速鐵路運輸部分，**表9-4**將高鐵之旅客區分為近、中、遠程三種類型，2007至2008年前三季間，旅客比重以近程最高，2008年前三季甚至增加至50.36%，且旅客量較2007年同期成長124.37%。比重次高者為遠程旅客，

表9-4　高速鐵路運輸業之市場區隔

	2007		2008（Q1-Q3）		
	旅客量（千人）	比重（%）	旅客量（千人）	比重（%）	年增率（%）
近程	7,548	48.52	11,241	50.36	124.37
中程	2,664	17.13	3,922	17.57	125.66
遠程	5,344	34.35	7159	32.07	93.8
總計	15,556	100	22,322	100	113.77

註：本表中近程泛指台北、板橋、桃園、新竹等四站；中程為台中站；遠程為嘉義、
　　台南、左營等三站，其旅客量為各區隔之各站加總值。
資料來源：台灣經濟研究院產經資料庫（2008a）。

就旅客量而言，年增率為93.80%。而在中程旅客之比重，其於2008年前三季之旅客成長率較2007年成長125.66%，居三類之冠。由此可見，不論近、中、遠程，2008年前三季之旅客量皆較2007年大幅成長，顯見高鐵因時間上的便捷，使得基礎客群在穩定中成長。不過高鐵市場要擴增仍需要向生活型之消費者延伸。

四、自行車與旅遊

(一)國外的自行車旅遊

在節能減碳與慢活的風氣下，近幾年騎自行車在台灣蔚為風潮，同時也帶動了自行車旅遊的市場。自行車又稱單車，其旅遊最早可追溯到1890年的美國，當時騎自行車是相當流行的休閒活動。Lumsdon（1997a）指出，騎自行車是欣賞田野風光的最佳方式，不但可以刺激旅遊市場，也具有相當大的發展潛力。單車旅遊的市場可以區分成三種類型騎士（Lumsdon, 1996）：

1. 假日單車騎士（Holiday Cyclist）：由同好、家人或親友所組成，主要利用假期享受騎自行車的樂趣，所以對於旅行社的套裝旅遊較沒興趣，傾向獨立安排行程。這類單車騎士通常會自行準備單車，因為較能掌握自行車的性能，但也有部分人會利用單車出租的服務。

2. 參加單車旅遊假期之騎士（Short-Break Cyclist）：這類型的人傾向參加旅行社專門為單車旅遊設計的套裝行程，主要著眼於旅行社已包裝

好騎單車的產品，包括路況、資源補給以及住宿，完全不用自己操心。

3.單車一日遊騎士（Day Excursionist）：這類型的人通常臨時起意，屬於短途休閒的騎士，約占市場25%至30%的比例。

以英國為例，騎自行車在1970與1980年代成為休閒活動。1997年起，英國開始推動「國家單車政策」（National Cycling Strategy, NCS），當時該政策預計在2002年達到單車使用率倍增計畫，2012年再倍增到所有交通工具使用率的10%。為了落實政策，在「千禧委員會」（Millennium Commission）的贊助下，英國「永續運輸建設組織」（SUSTRANS）推動一項名為「國家單車路網」（National Cycle Network, NCN）的建構計畫。這個計畫除了在原先的道路系統區隔出來單車道，並利用舊鐵道系統來鋪設單車專用道，並將全國的城市、學校、社區、景點整合成一套完整的網絡，路線本身都是連續而不中斷，沿途也會有清楚顏色與標示，當然還有更適合單車騎乘的路面，以及單車專用的交通號誌，讓利用單車通勤以及旅遊的人得到便捷舒適與安全的用路環境。在2000年，估計國家單車路網上已有超過2,350萬趟單車旅遊，2006年則達到6億3,500萬趟單車旅遊，而且創造了以下的經濟數字：

1.每趟國內單車旅遊支出為146英鎊（以每晚30至35英鎊為計算基礎）。
2.每趟海外單車旅遊支出為300英鎊。
3.每天單車旅遊支出為9英鎊。
4.每趟區域性單車旅遊支出為4英鎊。
5.平均每趟單車旅遊長度為62.9公里、3.6小時，以及每團平均4.6位騎士。

而在首都倫敦，從2000年至今，倫敦的單車騎士已經成長了107%，騎單車除了省錢、環保、省時之外，單車基礎建設或設施的改善，使得越來越多的人開始加入單車生活的行列，除了國家單車路網外，還有綿延達3,000英里的古蹟指標系統，引導遊客方便去拜訪沿途一千個景點；有些機構推動「單車週」（National Bike Week）以及「週五單車通勤日」（Cycle Fridays）等活動。另外，倫敦市中心也開始有公共自行車系統（London Cycle Hire Scheme），初期將提供六千輛公共自行車給民眾租借使用，每300

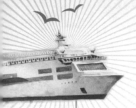
公尺設有租借站。同時，倫敦市長也宣布將投資1億1,100萬英鎊，要在2012年之前增加六萬六千個單車停車位。目前倫敦交通運輸局還提供民眾單車訓練課程，提供單車騎乘、單車禮儀、交通規則等訓練與協助。這些成果顯示，計畫案不只造福英國的單車族及自助旅行者，更提升了國家形象以及國民的身心健康，同時又促進旅遊業的收入，可說是一舉數得，十分值得其他國家借鏡。

(二)國內的單車旅遊

在國內的單車旅遊發展政策上，由於自行車運動兼具運動與觀光的綜合功能，因此體委會自2002年起，為建構新世紀之國民運動休閒生活及推動國家休閒建設永續發展，開始執行「全國自行車道系統計畫」；2006年間更是從「使用率」、「可及性高」及城鄉差距之需求，不大興土木，減少環境衝擊，連結運輸系統等原則，落實推動。首先體委會在2007年曾針對一般民眾、自行車車隊或社團成員進行問卷調查，發現民眾期望台灣成為自行車島，且能像歐洲國家一樣有自行車路網及安全的自行車騎乘環境。為將民眾的期望化為實質政策，體委會特別規劃在現有自行車道系統基礎下，從「以人為本」出發，依據台灣北、中、南、東部及離島等各地區之城鄉風貌、精緻商圈、遊憩資源與地方文化特色，統合內政部營建署、交通部、經濟部水利署、行政院環保署已建構完成及刻正辦理之相關計畫，自2009起至2012年，以四年時間推動「自行車道路網設置計畫」，由中央投資40億元，在各地區建構優質運動休閒之自行車道路網，滿足民眾整體需求。預計新增1,500百公里自行車道，完成至少十七個區域路網，提升自行車道服務性。

交通部以東部地區為對象（花東縱谷與海岸為主，並涵蓋東北角與宜蘭海岸），自2009至2012年共四年期間，總經費7.91億元（經費來源為擴大公共建設投資計畫），推動「配合節能減碳東部自行車路網示範計畫」，分別由觀光局、台灣鐵路局、運研所及公路總局負責，配合東部地區地方性自行車路網，利用北起台北縣福隆，南至台東卑南的現有公路改善，興建並串聯自行車道。交通部也將整合台鐵及客運的接駁服務，並配合提供自行車租賃、休憩服務，未來民眾到東部騎自行車可以享受甲地租、乙地還的服務；另台鐵車廂也會配合改造成提供運送自行車服務，民眾也可帶著自己的自行車到東部旅遊。希望藉由自行車與鐵路、公路客運系統之搭配，創造出新興

的產業發展及人文的旅遊型態，進一步運用觀光旅遊行銷推廣，並打造東部地區安全、友善的全程服務騎乘環境。

另外，內政部營建署亦推動「既有市區道路景觀及人行環境改善計畫」，將補助各縣市政府建置市區自行車道系統，根據營建署的計畫，各縣市申請建置自行車道系統，一般規劃設計案件補助新台幣200至300萬元為原則，工程案件則無限制，但各案當年度提報上限以2,000萬元整為原則。

而在民間旅遊業者的單車旅遊推廣上，除了個人單車旅遊行程（如上述的「假日單車騎士」），國內旅行業者也開始發展國外的單車旅遊套裝行程。例如為了試單車旅遊的市場水溫，華航與東南旅行社特別結合推出「與單車談戀愛，沖繩四日慢遊」行程。這個沖繩四天的行程，除了首日安排沖繩南部市區行程之外，其餘三天的行程都是騎單車，因此這個單車團需要旅客帶著自己的小摺（小輪徑摺疊車），一來方便攜帶，二來旅客騎著自己熟悉的小摺，較能掌握小摺的性能，確保單車旅遊的行程一路平安。騎單車的旅途中，會安排一輛九人座的車輛當作補給車，旅客可將不必要隨身攜帶的行李都放置於車上，以最輕鬆自在的方式騎著單車旅遊。行程從沖繩南部，到中部，再到北部的海洋博紀念公園，騎單車的行程超過300公里。

參加此類旅行社包裝的單車旅遊產品之好處是，雖然需要自行將小摺包裝好，但航空公司會在櫃台提供協助，並讓攜車旅客免費增加託運行李一件。而旅行社則可補足旅客對國外路況不熟的因素，加上充分的資源補給，達到觀光與運動兼具之效果。

段落活動

台北市敦化南北路自行車專用道設置及使用的爭議多，市府昨天宣布，4月12日起，週一到週五上班日，彈性開放汽機車通行，週末及國定假日才供自行車專用。

敦化南北路自行車道（簡稱敦化線）由一般車道改設，讓汽機車臨時停車產生困擾，自行車也因為汽機車經常侵入車道安全有顧慮，使用率一直無法提升。試辦半年後通盤檢討，如今期滿，發現北安路、敦南線使用情況有明顯差異。敦化線的布設管理「影響民眾使用習慣」，經檢討認為自行車道

與機動車輛分隔比較好。

　　市府表示，未來布設市區自行車道會優先連結河濱自行車道、捷運站等，原則採「北安路模式」，即自行車道與人行道同高，以不同鋪面顏色、標字等區分，也與馬路明確區隔。

　　含捷運信義線、松山線道路復舊完成的信義路與南京東路，及鐵路地下化新生道路廊帶、大直美麗華區域路網等，都在人行道旁布設自行車道。依法規，人行道不能騎單車，有人車共道標誌的路段例外，但仍以行人為優先；市府研訂「台北市處理妨礙交通車輛自治條例」，作為移置、保管違規腳踏車的法源依據，已送議會審議。

資料來源：整理彙整自2010年3月23日至24日之新聞。

【活動討論】

　　從自行車騎士的使用觀點出發，你認為什麼是優質運動休閒之自行車道路網？

 第二節　水上運輸業

一、國際郵輪發展現況

　　在鐵路以及飛機出現前，水上運輸是民眾仰賴的運輸方式。早期的大船主要是遠洋輪，除運貨也載客，例如鐵達尼號。1945年後由於飛機逐漸普及，航空成為旅遊觀光不可或缺的重心，船不再是橫渡大西洋的主要交通工具，專門為旅遊打造的郵輪（遊輪）於是逐漸產生。

　　「郵輪旅遊」（Cruise Tour）係指以輪船作為交通載具、旅館住宿、餐飲供應以及休閒場所之多功能工具，可以同時進行相關觀光、旅遊、觀賞風景文物等活動。郵輪具有補強陸上交通工具或航空器無法抵達之地理空間的「可及性或易達性」（Accessibility）特質，亦有可控制與外界隔絕之封閉特性，提供具安全保障之硬軟體服務，同時像帶著「五星級飯店」去旅行一般，包括餐廳、咖啡廳、酒吧、迪斯可、夜總會、商店街、圖書館、游泳

池、三溫暖、賭場、健身房，設施一應俱全；悠遊停靠各地港灣後可周遊列國，因此又名為「多元目的地式度假」（Multi-Center Holidays）（林谷蓉，2008）。

早期的郵輪予人高貴豪華的印象，受限於船隻數量與航行天數，當時客層偏向有錢有閒的退休銀髮族。不過，隨著郵輪數量的成長，航程選擇增加，價格開始趨向平民化，客層也年輕化。目前全球郵輪數量已達二百多艘，航線遍布世界各大海域。郵輪的優點在所謂「一票到底」式的服務，相較於陸地上的行程，郵輪旅遊沒有時間上的壓力，不會浪費時間在交通住宿與景點的往返上；加上郵輪提供豐富多樣的活動內容、娛樂表演以及二十四小時無限供應的餐點，滿足了各個族群不同的需求。

郵輪有環遊世界的航線，也有地區性的航線。一般而言，國際郵輪的特色為船隻大，可容納數千名旅客，航程從七天到十五天都有（不包含搭機至郵輪起程地所需天數）。大型郵輪可載客3,000至5,000人左右，中型郵輪載客數約2,000人左右。目前國際郵輪航線約有以下幾個系列：阿拉斯加（冰河）、北歐（波羅的海）、歐洲地中海／愛琴海、美洲、加勒比海、紐澳、阿拉伯（杜拜）等。地區性的航線則如專營亞洲線的麗星郵輪，屬於小型郵輪，載客數在1,100至1,900人左右，航程在二天至五天左右。各類型郵輪因作業屬性不同，對於碼頭及旅客設施需求亦不同。基本上定期郵輪到港與離港準時性高，停靠時間約四至五小時。

郵輪產品隨著航行海域的距離遠近、郵輪等級、住宿艙等、天數多寡，都會影響郵輪產品的價格。即使在同一個海域航行，不同郵輪停靠的港口與經過的航線景觀也會有所差異。郵輪公司也有很多種類，例如Carnival、Princess、Royal Caribbean、Holland America等，都是大型郵輪公司，建造大型郵輪，載客量大、價錢較大眾化。Radisson Seven Seas、Oceania、Silversea等船隊則是中小型郵輪，載客量少、服務較為精緻體貼、房間寬敞。大型郵輪公司在裝修與活動安排上也有不同的風格，例如Carnival與Royal Caribbean著重歡樂熱鬧，Celebrity和Holland America的郵輪比較穩重優雅（Sea Breeze Cruise, 2010）。

郵輪旅遊屬於高單價與高利潤的產業，是每年擁有上千萬人次的高端旅遊產業。根據國際郵輪協會（Cruise Lines International Association, CLIA）2008年之調查報告，1990至2007年，全球郵輪旅客人數之年平均成長率約

歌詩達郵輪（Costa Magica），載客量約3,470人

資料來源：中文維基百科，本圖內容版權宣告為CCA。網址：http://
zh.wikipedia.org/zh-tw/%E9%83%B5%E8%BC%AA，檢索日
期：2010年5月30日。

為7.4%。2007年全球郵輪旅客人數為1,256萬人次，相較於2006年的1,201萬
人次有4.6%的成長（林谷蓉，2008）。北美市場向來是國際郵輪市場的大
宗，市占率約70%強，2010年預計增長至1,200萬人；排名第二的歐洲地區
市占率約20%，2010年可望增長至450萬人。至於亞洲市場，2010年遊輪旅
客總數量可望達到150萬人次，不過目前郵輪旅遊大約只占亞洲地區觀光總
人數的5%，因此亞洲的郵輪旅遊市場擁有很大的發展空間（Ocean Shipping
Consultants, 2005）。

二、亞洲郵輪發展現況

由於新流感與金融風暴影響全球的郵輪產業，過去以北美市場為重心的
國際郵輪，於是有了重心轉移的現象。看好這樣的商機，郵輪公司開始將重
心放在亞洲，根據《旅報》（2009），以Royal Caribbean國際郵輪為例，針
對亞洲地區，Royal Caribbean自二年前展開新的發展計畫，從2007至2008年
度規劃的二十三個航程，到2009至2010年度大幅增加為六十個航程以上，目
前已有超過64,000名亞洲旅客選搭該公司的郵輪，預計2010年能上看127%的
成長率。

　　亞洲郵輪市場中備受注目的是中國市場的龐大商機，2006年以前，大陸遊客大都要搭乘飛機前往香港和新加坡進行郵輪旅遊。2002年有5.3萬人，2004年更達9.3萬人。2006年以後，內地乘客得以直接乘坐國際郵輪出境旅遊，2007年僅廣州地區旅行社組團出境乘郵輪旅遊的客人就有5萬餘人次。2010年從大陸內地乘坐國際郵輪出境旅遊的人數預估將達到20萬人次。如果加上從香港、新加坡等地出發的旅客，中國郵輪遊客估計將達35至38萬人次！

　　在台灣郵輪市場部分，2009年中國安麗直銷業者包船來台，帶來了驚人的消費力，更讓許多業者感受到郵輪的市場商機。事實上，台灣早在2005年就開始逐步開發郵輪市場。根據交通部觀光局的統計，2005至2009年，來台郵輪已經從十一艘、6000多人增加到五十二艘、6萬多人，人數成長有10倍之多！未來亞洲的郵輪市場大致有以下的發展趨勢：

(一)消費市場平民化與年輕化

　　如前述，郵輪產品越來越多樣化與平民化，加上經濟獨立的青壯年族群在生活上追求更高的品質，使得消費族群也走向年輕化。過去動輒數十萬元以上的長線郵輪旅遊，現在的門檻價格降至台幣10萬元左右（參考圖9-4），此價格由於須加上前後段機票價格，故價格無法壓低。據統計，台灣以5萬元以下的短線郵輪產品接受度較高。例如2010年從基隆港出發至那霸與石垣島四天三夜的麗星行程，最低價是標準內側客房雙人房，原價14,700元，折扣下來最低每人報價約12,000元（實際售價視各家代理商給與的折扣而定）。

(二)產品差異化

　　市場區隔概念下，郵輪產品推陳出新，呈現多元化與主題特色，以拓展新市場，例如阿拉斯加郵輪產品在台灣是玩郵輪的入門路線，從十多年前結合落磯山的航程至今日純阿拉斯加，產品內容越來越成熟，旅客對遊程的需求也越來越深度，對於多年前曾搭乘過阿拉斯加郵輪的旅客來說，產品已產生很大的變化，即使再度造訪，也會有截然不同的感受。另外，六十天的南半球航程，行經中南美洲與南極洲，沿途自然與人文景觀對於台灣民眾而言均相當新奇。推出售價120多萬元，也吸引十位民眾參與，可見特色行程對

圖9-4　郵輪旅遊行程

資料來源：山富旅遊網站（2010）。

於台灣玩家仍具有吸引力

(三)策略化結合商務旅遊市場

郵輪提供的多元服務與活動，以及可容納千百人的大型聚會廳，非常適合舉辦MICE（Meetings, Incentives, Conventions and Exhibition, MICE）旅遊，也為企業主省卻機位可能不足之問題。而郵輪上的空間、場地，更可以達到凝聚團隊、量身打造活動的效用，減少企業主的經費。另外獎勵旅遊、聯誼活動均可以透過郵輪達到其目的。

(四)親子旅遊以及自由行族群之需求配套化

雖然台灣的郵輪市場以團體旅遊為大宗，但市場觀察到親子團與自由行旅客的需求，因此業者也開始規劃不同類型的短天數、低團費的產品，以及針對自由行旅客所做的配套。

(五)行銷多元化

在網路發達的今日，電子商務與網路行銷已成為旅行業者不可或缺的行銷工具。舉例來說，為了讓大家了解麗星郵輪處女星的冬季航行內容，2010

年1月麗星郵輪市場行銷部特別邀請媒體進行為期五天的行程，並邀請多位人氣部落客上船體驗，希望能更加擴展自由行旅客、親子家族以及獎勵旅遊的市場。

段落活動

公主遊輪～經典地中海全覽紅寶石號15日

第1天　台北／巴塞隆納（BARCELONA）

集合於桃園國際機場，專人協辦出境手續後，搭乘豪華客機飛往西班牙北部最大城市「巴塞隆納」，夜宿於機上。

第2天　巴塞隆納－紅寶石公主號【遊輪19：00啟航】

鬥牛士、佛朗明哥舞、海鮮飯、TAPAS、橄欖樹、迷人的地中海……是每個人對西班牙的第一印象，在滿懷憧憬與期待下，我們將發現更真實的巴塞隆納。巴塞隆納是一個美麗的海港城市，為西班牙加泰隆尼亞地區的首府，現代藝術如米羅、高第、畢卡索等大師都在此地大放異采，浪漫的拉丁民族、獨特的現代建築、藝術，也成就這獨一無二且值得細細品味的巴塞隆納。

抵達後展開市區觀光，相較於瑞士的寧靜與巴黎的浪漫，巴塞隆納有的是地中海式熱情的陽光與自由奔放的氣息，「聖加族教堂」以完美而協調的手法呈現，線條簡潔而利落，令人激賞，散步在「奎爾公園」中，如蛋糕一般的夢幻小屋、希臘式的百柱，讓人不由自主的再一次為高第的才能所懾服。畢卡索驚世的畫風，無論是「藍色時期」「粉紅時期」……都能深刻觸動您我心中未曾發現的藝術靈感地帶。隨後專車前往港口，由專人辦理登船手續後，登上公主遊輪船隊中之巨無霸遊輪113,000噸之紅寶石公主號，開始海上豪華之旅，夜宿豪華遊輪。

第3天　蒙地卡羅（MONTE CAELO）（摩納哥）【遊輪11：00抵達、19：00啟航】

上午遊輪抵達僅次於梵諦岡的世界第二小國——摩納哥，通用語為法語，因此很容易被誤以為是法國城市，此地給人的印象是富裕、豪華，大概是因為蒙地卡羅賭場，以及赫赫有名的國王雷尼爾三世與電影明星葛麗絲‧凱莉締結金鸞而轟動一時傳為佳話，您可於王宮前攝

影留念，隨後悠遊於賭場廣場或漫步於精品商店林立的鬧區，華麗的建築、川流不息的觀光客，令人流連忘返。

接著前往位於懸崖上的賭國心臟——蒙地卡羅，感受一下奢華生活的代表。夜宿豪華遊輪。

第4天　佛羅倫斯（FLORENCE）－比薩（PISA）（義大利）【遊輪07：00抵達、19：00啟航】

早餐後專車前往「比薩斜塔」參觀，這個11世紀時所建造「斜塔」為世界七大建築奇景之一，此地也是因伽利略誕生地而著名，比薩斜塔日益傾斜，義大利政府正全力挽救中。

隨後專車前往位於義大利文化之都——佛羅倫斯，此地為文藝復興發源地，西元前1000年就有人在此定居，凱撒軍於西元前59年在此建殖民城市，當年紀念花神芙蘿拉曾在此舉行花神祭，故而得名。佛羅倫斯自古就有「花城」的美稱，以它的風景如畫確實當之無愧，名詩人徐志摩依其義大利語發音，譯作「翡冷翠」也傳誦一時，如今雖已無昔日繁榮，但在文化藝術地位上依然重要無比。抵達後展開市區觀光；隨後返回利佛諾港，夜宿豪華遊輪。

第5天　羅馬（ROME）（義大利）【遊輪07：00抵達、19：00啟航】

早餐後專車前往義大利首都——羅馬。羅馬有著讓人感到時空錯置、回到中古世紀的舊市街，是您不可錯過的偉大歷史名城，也是世界各地對歷史文明有興趣的遊客尋古探幽的好地方，不僅保留了原羅馬帝國時代的遺物，更保存現代「羅馬假期」的風味。此地還有中世紀、文藝復興時期文化、藝術瑰寶，以及「天主教教廷所在——梵諦岡」。

首先前往終年全球信徒絡繹不絕的「聖彼得大教堂」，此地為米開朗基羅構想而成，建築物本身非常吸引人，進入教堂即可看見放置在中央的教宗祭壇，而祭壇下方則為聖彼得之墓，供人祭拜瞻仰，但非教徒不可進入，祭壇右手邊為聖彼得青銅像，此銅像長年受信徒的親吻及觸摸，更顯得金碧輝煌。

第6天　拿坡里（NAPLES）－卡布里島（CAPRIL）－拿坡里（NAPLES）（義大利）【遊輪07：00抵達、19：00啟航】

遊輪抵達拿坡里，乘船前往卡布里島，白色的卡布里島矗立在湛藍的海洋中，襯得格外耀眼，而地中海晴朗的氣候，盛放的花草和燦爛的陽光，更把這個世外桃源裝飾得美輪美奐，島上洋溢著快樂、恬靜與

滿足的氣氛。

換乘藍洞觀光船，前往著名的「藍洞」。洞窟深達54公尺、高10公尺、水深14至22公尺的海蝕洞，汽艇抵達洞口再換搭小船進入洞窟，在船夫的歌聲回響中，震懾於如夢如幻的深藍世界，洞內清泓翠碧的海水因光線折射產生千變萬化的美景。

但因受風浪影響，進入藍洞的機率約五成，若無法進入，請勿覺得失望：我們將改安排搭乘登山纜車前往卡布里島相當有名的奧古斯都花園，此旅遊景點是歐美人士的最愛，從花園的斷崖上放眼望去，宛如人間仙境，感受真正浪漫的卡布里風情。

午後搭船返回拿坡里。

第7天　地中海航行

遊輪航行於風光明媚的地中海之中，豪華遊輪上有各式各樣為您精心設計的活動，歡迎貴賓們加入，或是可盡情享受船上的五星級設備，如三溫暖、健身房等是您絕佳的選擇；或是享受船上為您細心準備的精緻美食，讓您放鬆身心享受這難忘的海上璇宮之旅。

第8天　密克諾斯島（MYKONOS）（希臘）【遊輪07：00抵達、14：00啟航】

密克諾斯島由於近雅典，一直是最受歡迎的希臘小島之一，獨特的盒子型房屋，藍與白的絕佳色彩搭配，年年均以石灰重新塗刷，成為此地的特色，也是全世界人們對愛琴海的印象，五座特別的「基克拉澤式風車」是此地最清楚的地標。

今天是一個悠閒的日子，沒有追趕的行程，也沒有擾人的叮嚀，請享受在萬里無雲的穹蒼之下泛白的教堂、蔚藍的愛情海、樸實的風車及典雅的「帕拉波堤尼教堂」。

第9天　伊斯坦堡（ISTANBUL）（土耳其）【遊輪08：00抵達、18：00啟航】

遊輪抵達土耳其第一大城──伊斯坦堡，伊斯坦堡是土耳其最大的城市和海港，也是巴爾幹、高加索和西亞結合地帶最大的城市，位於歐洲和亞洲之間的三角形半島上。

即將參觀位於舊城區的「聖索菲亞教堂」是世界建築史上最美的圓頂，在東羅馬帝國時期與鄂圖曼帝國時期，最著名的拜占庭藝術作品。隨後參觀奧斯曼建築經典之作「藍色清真寺」及「托卡普皇宮」，館內金碧輝煌的陳設收藏著皇室用品及各國精緻寶物，由此可

眺望馬爾馬拉海美景，正如中國的紫禁城，是土耳其蘇丹臨朝聽政與居所。

下午特別前往伊斯坦堡的「喀帕爾有頂大市集」，市集裏至少有五千家的土耳其傳統商店，包管您看得目不暇給，商店老闆此起彼落的熱情招呼，以及殺價的購物樂趣，令許多觀光客留連忘返。

第10天　庫薩達西（KUSADASI）－艾菲索斯（EPHESUS）（土耳其）【遊輪12：00抵達、19：00啟航】

中午遊輪抵達土耳其的海濱度假勝地——庫薩達西，隨後專車前往世界上最具規模的古羅馬帝國期間所建立的「艾菲索斯古城」。過去聖約翰曾在此傳教，耶穌啟示錄中所引述的七教會之一的「以弗所」，即為此地。目前被世界遺產保護協會列入世界七大奇蹟之一的古建築遺址，其中有國會殿堂、圖書館、商店街及可容納24,000人的大型露天劇場，傳說聖母馬利亞在耶穌被釘在十字架後，約西元34至45年時，由聖保羅或由耶穌所愛門徒聖約翰帶至以弗所附近山上，安度晚年，但至目前尚在考證，每年吸引許多觀光客及教徒前往觀光，成為基督教聖地。

接著將前往參觀有世界七大古蹟之譽的「阿特米斯神殿」，此地曾遭七次破壞、七次重建，最後一次建築比原先構造更加壯大豪華，用一百二十七根石柱環繞，其中三十六根有精緻雕刻，內有由大理石所建的道路，古時商人進行交易的商場、圖書館及羅馬浴池的遺蹟，整座神廟的宏偉規模遠遠超過羅馬帝國首都的氣勢。

傍晚返回遊輪。

第11天　雅典（ATHENS）（希臘）【遊輪06：00抵達、17：45啟航】

遊輪抵達全世界旅遊愛好者的度假勝地「雅典」，也是希臘的古文物中心，至今仍保存著很多古代文化遺址，為一有古典與現代美的城市。

隨後前往參觀1987年登錄為世界珍貴遺產的「阿克波里斯神殿遺址」（雅典衛城）。宏偉的石柱及三角楯、四角壁上的浮雕，雕刻著美麗的「巴特農神殿」及「雅典王神殿」，也是您鏡頭下不容錯過的景點。

午後前往大學街旁觀賞「雅典博物館」、「雅典大學」及「圖書館」三大古典建築。

隨後前往「憲法廣場」觀看衛兵交接儀式和「國會大廈」及「奧林

匹克宙斯神殿遺蹟」等，您也可前往巴拉卡徒步區自由逛街購物，或找個露天咖啡雅座，恣意享受愛琴海悠閒的假期。

第12天　地中海航行

遊輪航行於風光明媚的地中海之中，豪華遊輪上有各式各樣為您精心設計的活動，歡迎貴賓們加入，或是您可盡情享受船上的五星級設備，如三溫暖、健身房等，是您絕佳的選擇，或是享受船上為您細心準備的精緻美食，讓您放鬆身心享受這難忘的海上璇宮之旅。

第13天　威尼斯（VENICE）【遊輪13：00抵達】

遊輪抵達有著世界最美麗都市美譽之稱的「威尼斯」，為馬可·波羅的故鄉，莎士比亞劇中的「威尼斯商人」的所在地，威尼斯這座誕生於潟湖沼澤中有亞得里亞海新娘美稱的藝術水都，是世人心目中最浪漫的戀愛城市。此地有一百七十七條的運河及有一百一十八座小島，而連接島與島的橋梁也有四百座之多，無數小橋橫跨在交錯如織的運河上。

爾後前往「聖馬可廣場」，參觀揉合拜占庭、哥德、東方風格為設計主調的「聖馬可教堂」，仰望高聳入雲霄的紅磚鐘樓襯托出威尼斯的風情，欣賞哥德式建築的「道奇皇宮」（總督宮），遙望連接道奇皇宮與監獄之間的「嘆息橋」。

之後安排乘坐威尼斯代表交通工具「貢多拉遊船搖櫓船」，長形的鳳尾船穿梭在拱橋水渠、古厝巷弄之間，帶來無限浪漫的心靈感受。利用閒餘時間，您可於島上逛逛如迷宮般的巷弄中的各式名牌店、紀念品店、水晶玻璃店，或是在廣場上喝杯咖啡，享受浪漫的旅人心情！

第14天　威尼斯（VENICE）／台北

清晨辦理離船手續，隨後前往機場搭機飛返台北，您可於回程的航機上享受殷勤的餐食服務與空中娛樂服務，航越過國際換日線於次日抵達國門，夜宿機上。

團費：238,000元起

資料來源：行程參考自山富旅遊。

威尼斯

資料來源：許悅玲攝（2008）。

【活動討論】

一、你認為會參加該郵輪旅遊行程的旅客，其旅遊動機與態度為何？

二、若你是行銷人員，如何針對這類型旅客促銷該遊程？

Chapter 10

旅遊與餐旅業

 第一節　前言

　　觀光事業屬於綜合性事業，係自然資源、文化資產、交通運輸、住宿、餐飲、商店、休閒設施、遊樂場所、觀光宣傳推廣及其他工商企業等事業整合而成。其中住宿業（Lodging Industry）與餐飲業（Food Service Industry）泛稱為餐旅業（the Hospitality Industry）。"Hospitality"一字來自古法文"Hospice"，意指「提供關懷與住宿給旅人」，亦即「真誠、大方、殷勤的接待旅人」，對離家的人們提供各項服務。故餐飲業牽涉到服務提供者與顧客滿意的交互關係，它提供食物、飲料、住宿、會議場所、社交、娛樂等多方面功能，來滿足顧客的安全、生理與心理的舒適。若無餐旅服務提供旅客旅遊便利、解決食宿等問題為其後盾，旅客之旅遊活動將窒礙難行，因此餐旅業是觀光旅遊中不可或缺之要角，其關係宛如鐵道之雙軌，缺一不可。

　　今日社會的餐旅業已轉化成一種商業化的體驗，顧客透過帳單來支付所得到的服務。這種商業化的交易可追溯到中世紀的啤酒屋，以及中世紀後在長途旅程中沿途的驛站（Coach Inn）和小酒館（Public House）。17世紀中，旅館的概念在巴黎產生，並隨後拓展至英國與世界各地。英國維多利亞以及愛德華時代的旅館通常設立在中央車站附近，或是商業中心，方便商務旅客用餐。隨著時代變遷，不同的旅館型態與餐廳也應運而生；例如M型化社會中，為金字塔頂層打造的高級旅館與餐廳，以及平價旅館與餐廳都各自擁有其一定的客源，顯示了餐旅業多元的觸角及種類。以英國為例，餐旅業包含了超過四千七百家旅館、十二萬二千家餐廳、十一萬家酒吧／俱樂部，以及二萬五千家會議或社交活動的外燴服務公司。同時，有180萬人從事餐旅業，111,000人以餐旅業為副業（Page, 2009）。其中，由於旅館負責提供旅客住宿，也最吸引一般人的興趣。全球整體之住宿服務結構如**圖**10-1所示。

 第二節　住宿業

一、全球住宿業概況

　　根據世界觀光組織統計，全世界的旅館房間數目以每年2.5%的比例成

```
                         ┌──────────┐
                         │ 住宿服務 │
                         └─────┬────┘
              ┌────────────────┴──────────────────┐
         ┌─────────┐                          ┌─────────┐
         │ 非營利性質 │                          │ 營利性質 │
         └────┬────┘                          └────┬────┘
     ┌────────┼────────┐              ┌───────┬────┴───┬────────┐
 ┌──────┐ ┌──────┐ ┌──────┐      ┌──────┐ ┌──────┐ ┌─────┐ ┌──────┐
 │私人擁有│ │非營利組織│ │附屬組織│      │ 旅館 │ │汽車旅館│ │ B&B │ │分時設施│
 └──────┘ └──────┘ └──────┘      └──────┘ └──────┘ └─────┘ └──────┘
```

• 私人住宅 • 交換家庭	• 青年旅館 • 避難所 • YMCA
• 大學／學院宿舍	• 高級豪華 • 中價位 • 套房 • 商務 • 度假中心 • 賭場旅館 • 平價旅館 • 機場旅館
• 高級 • 中價位 • 平價	• Breakfast & Bed
• Time-Share	

圖10-1　住宿服務之結構

資料來源：Goeldner and Ritchie (2009).

長，平均旅館住房率為65%；熱門旅遊城市如倫敦、北京、紐約、舊金山、夏威夷、拉斯維加斯等的住房率又更高。若從旅館供給量而言，歐洲旅館數以占全球旅館家數的44.7%奪冠、美洲以27%次之、亞洲為13.9%、非洲是3.1%、中東是1.5%。

　　美國飯店協會（American Hotel and Lodging Association, AH&LA）則指出，美國的旅館業從1996到2007年成長相當顯著，在1996年平均房價只有70.93美元，到2006年已上升至96.78美元，每個房間的平均收益為61.93美元。旅館住宿客人的資料則顯示，44%的人是商務旅客、56%是休閒旅客。在商務旅客部分，65%是男性、50%年齡介於三十五至四十四歲、44%為管理或專業人員。56%的商務旅客是獨自旅行，90%通常會預約訂房，平均每晚房價是112美元。35%的人住宿一晚、26%為兩晚、39%為三晚以上。至於在休閒旅客部分，42%為攜伴旅客、41%的人年齡介於三十五至四十四歲、家庭平均年收入是77,100美元。這些休閒旅客有77%是開車，86%通常會預約訂房，平均每晚房價是103美元。42%的人住宿一晚、30%為兩晚、28%為三晚以上。

在海外遊客部分,美國飯店協會統計,2006年有1,700萬的遊客選擇住宿旅館或汽車旅館,平均停留時間是7.5晚。56%的人旅遊目的為休閒旅遊、31%是商務性質。觀光客平均拜訪1.6州,33%是租車旅遊、48%的人則乘坐計程車。

值得注意的是,科技的進步與發明近年來對於旅館業造成了深遠的影響。在美國,超過90%的旅館有自己的網頁,商務旅客通常會要求房間有網際網路,大部分的旅館已經有無線上網的服務了;而且透過網路預定旅館的旅客也逐漸增加。此外,由於自助式服務亭(Self-Service Kiosk)正迅速增加中,使得自行報到登記(Check-In)與結帳離開(Check-Out)的比例也有上揚的趨勢。這類自助式服務亭與航空公司在機場的Kiosk機器類似,通常設置在旅館大廳(參見圖10-2),旅客只要利用信用卡刷卡,即可進行報到登記或結帳,無須再到旅館櫃台,估計可節省48%的登記時間,因此目前大型國際連鎖旅館如Hyatt、Hilton、Marriott、Sheraton等,都已開始設置這樣

圖10-2 自助式服務亭

資料來源:檢索自 www.protouchblog.co.uk/tag/
kiosks/,檢索日期:2010年6月21日。

表10-1　2006年全球前十大連鎖旅館（以房間數排名）

名次	旅館（總部）	房間數	旅館家數
1	Intercontinental Hotel Group（英國）	556,246	3,741
2	Wyndham Hotel Group（美國）	543,234	6,473
3	Marriott Intercontinental（美國）	513,832	2,832
4	Hilton Hotels Corps.（美國）	501,478	2,935
5	Accor（法國）	486,512	4,121
6	Choice Hotels International（美國）	435,000	5,376
7	Best Western International（美國）	315,401	4,164
8	Starwood Hotels & Resort Worldwide（美國）	265,600	871
9	Carlson Hospitality Worldwide（美國）	145,331	945
10	Global Hyatt Corp.（美國）	140,416	749

資料來源：Goeldner and Ritchie (2009).

的機器來提供服務。

　　從全球的角度而言，市場的區隔化，導致旅館的高級、中價位與平價等級益發明顯。而且在歷經幾次世界經濟不景氣與金融危機之後，市場垂直整合的趨勢也造成連鎖旅館越來越壯大，**表10-1**是2006年全球以房間數排名之前十大連鎖旅館。挾著共同行銷、採購與管理的優勢，這股併購或合作的風潮未來預計仍會持續（Goeldner and Ritchie, 2009）。

二、台灣住宿業概況

　　住宿在觀光旅遊屬於短期居留的性質，根據我國行政院主計處「中華民國行業分類標準」，**短期住宿服務業**指：「凡從事以日或週為基礎，提供客房服務或度假住宿服務等行業均屬之，如旅館、旅社、民宿等。本場所可附帶提供餐飲、洗衣、會議室、休閒設施、停車場等服務。主要經濟活動為民宿、汽車旅館、旅社、旅館、賓館，與觀光旅館」。交通部觀光局則將住宿服務業分為「觀光旅館」、「一般旅館」和「民宿」，觀光旅館又依建築和設備分為「國際觀光旅館」與「一般觀光旅館」，在2009年11月18日修正發布之「發展觀光條例」第二條中定義如下：

1. 觀光旅館業：指經營國際觀光旅館或一般觀光旅館，對旅客提供住宿及相關服務之營利事業。

2.旅館業：指觀光旅館業以外，對旅客提供住宿、休息及其他經中央主
　管機關核定相關業務之營利事業。

3.民宿：指利用自用住宅空閒房間，結合當地人文、自然景觀、生態、
　環境資源及農林漁牧生產活動，以家庭副業方式經營，提供旅客鄉野
　生活之住宿處所。

　　其中，提供旅客住宿、餐飲、會議場所、社交、健康、娛樂、購物等多
方面功能之觀光旅館業，更是觀光事業中最關鍵性的一環，其服務品質、客
房數量、經營管理，對於觀光事業之發展影響至鉅。

(一) 觀光旅館

■ 緣起

　　我國的觀光事業與觀光旅館業自1956年開始發展，1950年代前，以客
棧、招待所與傳統旅社形式居多，僅官式旅社提供外賓住宿，如台灣大飯店
（圓山飯店前身）。1951年後，台灣政經局勢較為穩定，我國的觀光事業自
1956年開始發展，同年台灣觀光協會正式成立。受到政府大力發展觀光事業
之影響，因此帶動民間興建觀光旅館的風潮。1968年開始有大型旅館成立，
而1973年台北希爾頓大飯店的開幕，使我國觀光旅館進入國際性連鎖經營時
代。1977年後，經濟的復甦，外籍旅客來華人數逐漸增加，觀光局鑑於觀光
旅館接待國際觀光旅客之地位日趨重要，於1977年7月2日訂定「觀光旅館業
管理規則」，明訂觀光旅館建築及設備標準，同時亦將觀光旅館業劃出特定
營業之管理範圍。從1989年以後，我國觀光旅館開始朝向與國際知名旅館連
鎖合作經營管理，如六福皇宮加入威斯丁連鎖旅館系統（Westin Hotels and
Resorts），透過引進歐美旅館的管理技術與人才，國內觀光旅館之經營管理
能力得以提升並朝向國際化邁進。

■ 業務範圍

　　根據「發展觀光條例」（2009年11月18日修正發布）第二十二條，觀光
旅館業業務範圍如下：

1.客房出租。
2.附設餐飲、會議場所、休閒場所及商店之經營。
3.其他經中央主管機關核准與觀光旅館有關之業務。

目前我國觀光旅館多以餐飲服務收入為主（約五至六成），除積極開拓飯店本身餐廳商機外，部分業者如晶華飯店開拓自身連鎖餐廳品牌，以增加收益。

■觀光旅館建築及設備標準

國際觀光旅館

在國際觀光旅館的設備標準上，「觀光旅館建築及設備標準」（2008年7月1日修正公布）第十三條規定：

國際觀光旅館房間數、客房及浴廁淨面積應符合下列規定：
1. 應有單人房、雙人房及套房，在直轄市及市至少八十間，風景特定區至少三十間，其他地區至少四十間。
2. 各式客房每間之淨面積（不包括浴廁），應有60%以上不得小於下列基準：
　(1)單人房13平方公尺。
　(2)雙人房19平方公尺。
　(3)套房32平方公尺。
3. 每間客房應有向戶外開設之窗戶，並設專用浴廁，其淨面積不得小於3.5平方公尺。但基地緊鄰機場或符合建築法令所稱之高層建築物，得酌設向戶外採光之窗戶，不受每間客房應有向戶外開設窗戶之限制。

在此標準下第十二條亦規定：

國際觀光旅館應附設餐廳、會議場所、咖啡廳、酒吧（飲酒間）、宴會廳、健身房、商店、貴重物品保管專櫃、衛星節目收視設備，並得酌設下列附屬設備：(1)夜總會；(2)三溫暖；(3)游泳池；(4)洗衣間；(5)美容室；(6)理髮室；(7)射箭場；(8)各式球場；(9)室內遊樂設施；(10)郵電服務設施；(11)旅行服務設施；(12)高爾夫球練習場；(13)其他經中央主管機關核准與觀光旅館有關之附屬設備。

一般觀光旅館

在一般觀光旅館的設備標準上，「觀光旅館建築及設備標準」（2008年7月1日修正公布）第十七條規定：

一般觀光旅館房間數、客房及浴廁淨面積應符合下列規定：

圓山大飯店是我國著名之國際觀光旅館

資料來源：中文維基百科（2009）。本圖內容版權宣告為GFDL，檢索自：
http://zh.wikipedia.org/wiki/%E5%9C%93%E5%B1%B1%E5%
A4%A7%E9%A3%AF%E5%BA%97，檢索日期：2009年10月15日。

1.應有單人房、雙人房及套房，在直轄市及市至少五十間，其他地
區至少三十間。

2.各式客房每間之淨面積（不包括浴廁），應有60%以上不得小於
下列基準：

(1)單人房10平方公尺。

(2)雙人房15平方公尺。

(3)套房25平方公尺。

3.每間客房應有向戶外開設之窗戶，並設專用浴廁，其淨面積不得
小於3平方公尺。但基地緊鄰機場或符合建築法令所稱之高層建
築物，得酌設向戶外採光之窗戶，不受每間客房應有向戶外開設
窗戶之限制。

在此標準下第十六條亦規定：

一般觀光旅館應附設餐廳、咖啡廳、會議場所、貴重物品保管專
櫃、衛星節目收視設備，並得酌設下列附屬設備：(1)商店；(2)游
泳池；(3)宴會廳；(4)夜總會；(5)三溫暖；(6)健身房；(7)洗衣間；
(8)美容室；(9)理髮室；(10)射箭場；(11)各式球場；(12)室內遊樂

設施；(13)郵電服務設施；(14)旅行服務設施；(15)高爾夫球練習場；(16)其他經中央主管機關核准與觀光旅館有關之附屬設備。

■觀光旅館經營現況

　　表10-2為2004至2008年我國觀光旅館之經營現況。因受SARS影響，2003年全年國內觀光旅館之整體營收小幅衰退，不過2004年國內經濟逐漸復甦，國內旅遊市場日趨熱絡，加上國際景氣持續擴張，外籍旅客來台人數隨之遞增，2004年觀光旅館之平均客房住用率達65.59%，且觀光旅館之客房平均房價亦因住客人潮逐漸回流而陸續調高房價。2005年起，外籍旅客來台觀光旅遊人數持續增加，尤其是重點國家遊客如日本、韓國等，帶動我國觀光旅館住房率，2005年觀光旅館住房率超過七成，房價超過3,000元。2006年受到國人旅遊以及外籍旅客成長趨緩影響，我國國際觀光旅館平均客房住用率為69.02%，和2005年的72%相比呈現下滑趨勢。2007年亦受到該年國際經濟情勢影響，美國發生次級房貸風暴、油價上揚，導致來台觀光人數成長趨緩，國內觀光飯店外籍住宿客比重因此出現小幅下滑，平均客房住用率亦下滑為67.16%

　　不過由於看好開放中國人士來台商機，2008年國內觀光旅館數量持續增加，總數量達九十二家。2008年7月18日起中國地區人民來台觀光步入常態化，9月底再開放中國地區居民透過離島（金門、馬祖）赴台觀光，加上降低組團人數之限制、放寬來台停留時間等政策，2008年中國來台總人次達到19.80萬人次。然而2008年下半年經濟步入衰退，使觀光旅遊市場遭受衝擊，平均客房住用率下滑為67.16%。2009年總體經濟依舊不佳，在觀光旅館數量增加的同時，住房率再下降至62.51%，而且平均房價下降至3,028元。所幸2009年11月起景氣回溫，同時更反映在旅館業的經營表現，根據觀光局的資料顯示，雖然2010年1月住房率平均只有58%，但平均房價回升達3,037元。

表10-2　2004至2009年觀光旅館經營現況

	2004	2005	2006	2007	2008	2009
觀光旅館家數（家）	87	87	89	90	92	95
觀光旅館房間數（間）	21,744	21,434	21,095	21,171	21,771	21,842
觀光旅館住房率（%）	65.59	72	69.02	67.16	64.67	62.51
觀光旅館平均房價（元／夜）	2,913	3,012	3,138	3,220	3,214	3,028

資料來源：台灣經濟研究院產經資料庫（2009c）、交通部觀光局。

■旅館之預約訂房

一般而言，旅館訂房的來源有以下幾種：

1.旅客個人或親朋好友。
2.公司或機關團體。
3.旅行社。
4.交通運輸公司。

旅館接受訂房的方式包括電話、信函、網際網路、電腦訂位系統（CRS）、傳真，以及口頭等。旅館訂房部門在接受旅客訂房時，會填寫訂房單，訂房單為訂房者與旅館間之契約，通常旅館為利於作業，散客與團體旅客的合約形式會略有不同。一般在訂房作業時，經常會遇到的一些問題，包括超額訂房（或訂房超收）、更改與取消訂房、無訂房之旅客，以及客滿；其中又以超額訂房與取消訂房最會影響到旅客的權益。**超額訂房**通常是由於一定數量的顧客取消訂房，或是在開始提供服務的當下，旅客卻沒有出現。在這樣的考量下，旅館通常會採取與航空公司的作法類似的超額訂位，亦即超額訂房，以避免房間有閒置的情形產生。但超額訂房須考慮以下幾個因素來決定超訂的比例：

1.訂房不到者（No Shows）。
2.臨時取消訂房者（Late Cancellations or Last Minute Cancellations）。
3.提前離店者（Under-Stays）。
4.延期住宿者（Stay-Overs）。
5.無訂房散客（Walk-Ins）。

另外，由於旅遊業受到外在的因素影響甚深，因此難免會有改變行程而必須取消訂房的情形產生，旺季期間，飯店甚至會要求更改或取消訂房時須沒收全額房價。若是旅行業招攬的團體取消訂房，或旅館超額訂房導致無法供應旅行團如數的客房時，要視旅行業與旅館業事先議定的賠償標準與責任而定，通常旅行業與旅館業是長期合作的夥伴，雙方都有一定的默契存在。不過，若不是團體客人，而是直接跟旅館訂房者，則會產生較多的糾紛與爭議。有鑑於此，交通部觀光局為釐清觀光旅館業、旅館業及民宿經營與消費者訂房之權利義務關係，訂定「**觀光旅館業、旅館業及民宿個別旅客直接訂**

房定型化契約範本」，業由交通部於2010年1月13日函頒。該契約範本重要的規定如下：

1. 該契約範本適用於個別旅客直接向業者訂房三間（含）以下者，如消費者持有飯店商品（服務）禮券，或透過旅行業或其他經營訂房業務之業者代為訂房時，均不適用。
2. 由消費者及業者自行議定是否收受定金，定金之金額不得逾約定首日房價30%。
3. 消費者解約時，如解約通知於預定住宿日十四日前、十至十三日前、七至九日前、四至六日前、二至三日前、一日前到達者，依序得請求業者退還已付定金之100%、70%、50%、40%、30%、20%，但消費者解約通知於預定住宿日當日到達或怠於通知者，已付定金全部不得請求退還。
4. 因不可抗力或其他不可歸責於消費者及業者之事由，致該契約無法履行時，業者應即無息返還消費者已支付之全部費用。

■旅館評鑑制度

在歐美，旅館的分級普遍採用五星級距，如美國、英國或德國，但也有自創的旅館等級，如法國。其分為六個等級：○星級、一星級、二星級、三星級、四星級和四星級L（4*L，L代表豪華），從擁有簡單設備的旅館到設備多樣化的豪華飯店，往往法國的三、四星級飯店相當於其他國家五星級水準的飯店（陳榮欽，2007）。

而在台灣地區，觀光旅館主要依國內觀光旅館之等級評鑑制度所區分之等級，凡四到五朵梅花之觀光旅館皆屬之，至於一般觀光旅館之評鑑等級則為二到三朵梅花。不過交通部為提升旅館整體服務水準，同時區隔市場行銷，提供不同需求消費者選擇旅館的依據，從2008年開始進行「**星級旅館評鑑計畫**」。**星級旅館**代表旅館所提供服務之品質及其市場定位，領有觀光旅館業營業執照之觀光旅館，及領有旅館業登記證之旅館，為此計畫之評鑑對象。而星級旅館評鑑實施後，交通部觀光局得視評鑑辦理結果，配合修正「發展觀光條例」，取消現行「國際觀光旅館」、「一般觀光旅館」、「旅館」之分類，完全改以星級區分，且將各旅館之星級記載於交通部觀光局之文宣。

旅
遊
與
觀
光
概
論

Travel and Tourism

　　2009年2月16日交通部觀光局訂定「**星級旅館評鑑作業要點**」，並於同日生效。星級旅館之評鑑等級及基本條件如下：

1.一星級旅館（★）：
　(1)基本簡單的建築物外觀及空間設計。
　(2)門廳及櫃台區僅提供基本空間及簡易設備。
　(3)提供簡易用餐場所。
　(4)客房內設有衛浴間，並提供一般品質的衛浴設備。
　(5)二十四小時服務之接待櫃台。

2.二星級旅館（★★）：
　(1)建築物外觀及空間設計尚可。
　(2)門廳及櫃台區空間較大，能提供影印、傳真設備，且感受較舒適，並附有等候休息區。
　(3)提供簡易用餐場所，且裝潢尚可。
　(4)客房內設有衛浴間，且能提供良好品質之衛浴設備。
　(5)二十四小時服務之接待櫃台。

3.三星級旅館（★★★）：
　(1)建築物外觀及空間設計良好。
　(2)門廳及櫃台區空間寬敞、舒適，家具並能反應時尚。
　(3)設有旅遊（商務）中心，提供影印、傳真及電腦網路等設備。
　(4)餐廳（咖啡廳）提供全套餐飲，裝潢良好。
　(5)客房內提供乾濕分離之衛浴設施及高品質之衛浴設備。
　(6)二十四小時服務之接待櫃台。

4.四星級旅館（★★★★）：
　(1)建築物外觀及空間設計優良，並能與環境融合。
　(2)門廳及櫃台區空間寬敞、舒適，裝潢及家具富有品味。
　(3)設有旅遊（商務）中心，提供影印、傳真、電腦網路等設備。
　(4)兩間以上中、西式餐廳。餐廳（咖啡廳）並提供高級全套餐飲，其裝潢設備優良。
　(5)客房內能提供高級材質及乾濕分離之衛浴設施，衛浴空間夠大，使人有舒適感。
　(6)二十四小時服務之接待櫃台。

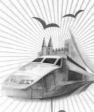

5.五星級旅館（★★★★★）：

(1)建築物外觀及空間設計特優且顯露獨特出群之特質。

(2)門廳及櫃台區空間舒適無壓迫感，且裝潢富麗，家具均屬高級品，並有私密的談話空間。

(3)設有旅遊（商務）中心，提供影印、傳真、電腦網路或客房無線上網等設備，且中心裝潢及設施均極為高雅。

(4)設有兩間以上各式高級餐廳、咖啡廳、宴會廳，其設備優美，餐點及服務均具有國際水準。

(5)客房內具高品味設計及乾濕分離之衛浴設施，其實用性及空間設計均極優良。

(6)二十四小時服務之接待櫃台。

星級旅館評鑑分為「建築設備」及「服務品質」二階段辦理，配分合計1,000分。「建築設備」評鑑配分計600分，「服務品質」評鑑配分計400分，參加「建築設備」評鑑之旅館，經評定為60分至180分者，核給一星級；181分至300分者，核給二星級；301分至600分而未參加「服務品質」評鑑者，核給三星級。參加「服務品質」評鑑之旅館，「建築設備」與「服務品質」兩項總分未滿600分者，核給三星級；600分至749分者，核給四星級；750分以上者，核給五星級。

延伸閱讀

飯店臨時起風波，五星掉了好幾顆

甲旅客等三十多人計畫利用農曆春節，出國旅遊度假休閒，經詢問報名參加乙旅行社所主辦1993年2月9日馬爾地夫之旅。此種行程屬島嶼度假，因此乙旅行社招攬時，特別強調飯店為五星級度假島嶼飯店，但出發當天至機場時，甲旅客始被告知飯店有所變更，當時團員請求乙旅行社出面解決。

乙旅行社當時一方面向甲旅客說明，因2月8日突接獲馬爾地夫當地飯店通知，原訂飯店爆滿，因此在馬列飯店必須更改。

另一方面亦提出每人300美元的補償金，甲旅客等認為無法接受，故有關飯店更改乙事，雙方在出發前對於如何補償並未達成和解，由於旅客當時因

出發在即，旅遊心情已準備，故決定還是按原訂時間出發，俟回來再與乙旅行社解決。

當甲旅客等人抵馬爾地夫馬列機場後，據甲旅客等形容其住宿的飯店只是家小旅館，位處偏遠的小島，島上無任何設備，連洗澡熱水也沒有，更無任何休閒設施，整個馬爾地夫四天，除待在小飯店外，毫無活動可言，同團一些年紀大的團員，既不能在飯店內使用飯店內之休閒設施，又不能像年輕團員自費搭船出海浮潛，毫無樂趣。甲旅客等返台後向交通部觀光局申訴，經函轉中華民國旅行業品質保障協會調處。

調處結果

調處會當日甲旅客等人，要求乙旅行社賠償每人500美元，乙旅行社答應賠償每人300美元，負擔甲旅客等在國外自費搭飛機，及海釣費用約90美元，雙方尚有差距，調處不成，事後甲旅客等接受乙旅行社所提，雙方達成和解。

案例分析

乙旅行社在出發當天，臨時通知甲旅客等變更飯店，依乙旅行社說法，是因當地飯店超賣。但飯店超賣，乙旅行社得依其與飯店之契約，向飯店主張賠償，對甲旅客等人而言，乙旅行社仍應負給付瑕疵之責任，依民法規定甲旅客等人得主張解除契約或減少報酬。本件糾紛因旅行目的地特殊，飯店的休閒活動設施是旅遊的重點，因此飯店的位置及設施往往影響旅遊品質，若飯店變更致原來旅遊目的無法達成時，甲旅客應可主張解除契約，請求恢復原狀，若已繳全部團費，則團費應退回並可請求損害賠償。

甲旅客等人當時為不掃遊興，仍希望前往，並未主張解除契約，相對的，有關飯店變更乙事，在雙方所簽訂之旅遊契約書第十四條規定，除因不可抗力或不可歸責旅行社事由外，旅程中之餐宿、交通、旅程及遊覽項目等應依本契約所定與等級辦理，若有違約，旅客得請求旅行社賠償差額2倍之違約金。本件糾紛在調處會時，乙旅行社依約計算飯店等級差額2倍之違約金，總計每人約250美元，乙旅行社為表誠意願賠償甲旅客每人300美元，及國外自費活動費90美元，總計390美元，甲旅客無法接受，事後經再協調，甲旅客接受乙旅行社所提，雙方圓滿解決。

資料來源：摘錄自「中華民國旅行業品質保障協會」網站之旅遊糾紛案例。

(二) 民宿業

在我國「發展觀光條例」中將旅館與民宿區分開來，特別指出**民宿**是指利用「自用住宅空閒房間」，結合當地人文、自然景觀、生態、環境資源及農林漁牧生產活動，以「家庭副業」方式經營，提供旅客「鄉野生活」之住宿處所。據此「民宿管理辦法」（2001年12月12日發布）第五條規定，民宿之設置，以下列地區為限，並須符合相關土地使用管制法令之規定：

1. 風景特定區。
2. 觀光地區。
3. 國家公園區。
4. 原住民地區。
5. 偏遠地區。
6. 離島地區。
7. 經農業主管機關核發經營許可登記證之休閒農場或經農業主管機關劃定之休閒農業區。
8. 金門特定區計畫自然村。
9. 非都市土地。

另外，「民宿管理辦法」（2001年12月12日發布）第六條規定，民宿之經營規模，以客房數五間以下，且客房總樓地板面積150平方公尺以下為原則。但位於原住民保留地、經農業主管機關核發經營許可登記證之休閒農場、經農業主管機關劃定之休閒農業區、觀光地區、偏遠地區及離島地區之特色民宿，得以客房數十五間以下，且客房總樓地板面積200平方公尺以下之規模經營之。前項偏遠地區及特色項目，由當地主管機關認定，報請中央主管機關備查後實施，並得視實際需要予以調整。

「民宿管理辦法」實施以來，依據交通部觀光局統計資料顯示，從2005年合法經營民宿家數一千一百九十四家，2008年二千六百三十六家，到2010年2月的二千九百五十五家，雖然目前合法之民宿比例逐年增加，但未合法之民宿有四百家，顯示尚有將近一成二的經營者未取得合法登記（參考**表10-3**）。

表10-3　2010年2月民宿家數、房間數統計表

縣市別	合法民宿		未合法民宿		小計	
	家數	房間數	家數	房間數	家數	房間數
台北縣	97	384	43	310	140	694
桃園縣	22	97	16	66	38	163
新竹縣	41	167	27	91	68	258
苗栗縣	175	636	3	3	178	639
台中縣	52	179	6	21	58	200
南投縣	453	2189	104	722	557	2911
彰化縣	18	72	1	14	19	86
雲林縣	49	210	14	42	63	252
嘉義縣	86	295	61	317	147	612
台南縣	48	201	0	0	48	201
高雄縣	57	233	15	76	72	309
屏東縣	85	385	52	394	137	779
宜蘭縣	466	1814	24	144	490	1958
花蓮縣	758	2652	18	67	776	2719
台東縣	319	1267	4	5	323	1272
澎湖縣	160	674	3	14	163	688
金門縣	49	230	0	0	49	230
連江縣	20	88	9	71	29	159
總計	2955	11773	400	2357	3355	14130

資料來源：交通部觀光局（2010）。

段落活動

放寬新竹縣民宿申請門檻

　　新竹縣民宿申請門檻將放寬！受限於「民宿管理辦法」，縣內七十幾家民宿，僅尖石、五峰、關西三個有原住民聚落的「偏遠地區」內十三家民宿合法，縣長鄭永金將觀光休閒農業列為重點施政目標，要求觀光局輔導民宿合法化，提供遊客安全的居住環境。經向中央申請「偏遠地區」擴大範圍獲准，縣轄除了竹北、湖口、新豐未被列入，其餘鄉鎮都被列入「偏遠地區」（竹東鎮只有軟橋、瑞峰、上坪里列入），民宿申請門檻降低，原有民宿也可望合法，為新竹縣觀光產業注入一劑強心針。

　　依據「民宿管理辦法」第六條規定，「民宿之經營規模，以客房五間

以下……為原則。但位於原住民保留地……觀光地區、偏遠地區……之特色民宿，得以客房數十五間以下之規模經營之。前項偏遠地區及特色項目，由當地主管機關認定，報請中央主管關備查後實施，並得視實際需要予以調整」。這項規定對平地的民宿要求相對嚴苛，使得縣內山地鄉之外的民宿幾乎都未取得民宿登記證。

經新竹縣觀光旅遊局向交通部觀光局反映，建議放寬偏遠地區的認定。交通部日前發文給縣府的「交授觀賓字第0940034189號」函，原則同意備查縣府函送的「偏遠地區」認定範圍一覽表，讓觀光旅遊局及民宿業者興奮不已。

資料來源：新竹縣政府全球資訊網，發布日期：2005年12月27日。

公告台北縣民宿管理辦法之「偏遠地區」

台北縣於2006年3月25日公告十七個鄉鎮為「偏遠地區」，列入適用民宿管理辦法，將有助於當地民宿設立之登記，可提供遊客深入體驗農村生活，增加農村收入，提供工作機會。

這十七個鄉鎮市包括金山、萬里、瑞芳、平溪、貢寮、烏來、深坑、石碇、坪林、石門、三芝、八里、林口、五股、三峽、鶯歌。

長久以來台北縣民宿業者因為「民宿管理辦法」影響，無法申請到合法民宿問題，在台北縣政府公告十七個鄉鎮市為「偏遠地區」後，將轉型成為合法業者，對民宿業者來說，脫去了不合法的外衣，使得經營空間將更加寬廣。

資料來源：台北縣政府主計處2006年1至8月重要施政成果表。

【活動討論】

一、現行之「民宿管理辦法」在民宿的定義、申請與設置地點上，是否有需要改進之處？

二、非法民宿在縣府的解套下，可能會如雨後春筍般出現，對於民宿業與觀光旅遊發展有何優缺點？

三、據觀光局統計，非法民宿依舊存在（參見**表**10-3），你認為原因可能為何？

 第三節　餐飲業之現況

一、餐飲業的發展與趨勢

與旅館業一樣，餐飲業是自古存在的行業。餐廳的起源可追溯至古時羅馬帝國時代，在當時的浴場中有許多休閒室、娛樂場所，同時提供餐食及飲料，此乃早期餐廳的雛形。**餐廳**（Restaurant）一詞則起源於1765年，由法文Restaurer衍生而來，指恢復元氣之意。換言之，餐廳是即時提供眾人餐食的公共場所，使顧客恢復元氣與體力的地方。當時英國的小酒館（Tavern）即以提供食物、飲料，與住宿著稱。

餐飲業的發展與人類的遷移活動息息相關，例如在美國，隨著驛馬車（Stagecoach）的發展，小酒館開始在社區道路沿途提供餐飲與住宿。加上受到宗教、經濟活動、旅行等影響，由早期簡陋的規模、只提供簡單餐食的客棧、店鋪，逐漸發展成講究格調、使用質地佳餐具的現代餐廳，除了重視菜餚特色外，室內裝潢與服務品質都是經營的重點。

雖然大部分吃與喝的活動屬於地方性質，但無庸置疑的是，享受美食／飲料乃大部分旅客喜愛的消遣娛樂，要是沒有觀光旅遊市場的支撐，餐飲業將面臨缺少客源的窘境。**圖**10-3為餐飲業的基本架構。

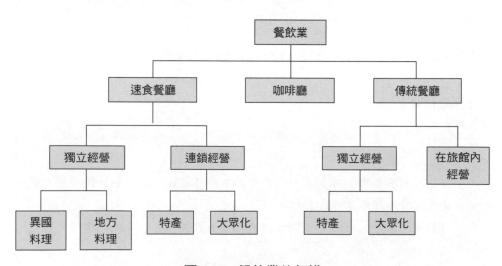

圖10-3　**餐飲業的架構**

資料來源：Goeldner and Ritchie (2009).

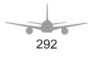

美國餐飲協會（National Restaurant Association, NRA）估計，2007年美國餐飲業銷售額達5,370億美元，占美國國內生產毛額的4%，在2006年則是6%，而且連續十六年維持成長。美國九十三萬五千家餐廳總共雇用了1,280萬人，超過美國總雇員的9%。值得注意的是，雖然速食業是發展最迅速的類別，不過高品質的餐廳也是不容小覷的型態，此需求來自於顧客尋求特殊或不同的餐飲體驗。隨著科技發展、交通便捷、所得提升、休閒生活的重視，外食人口逐漸增加，飲食的習慣也有所影響，為了滿足顧客「吃的需求」，餐飲業者無不絞盡腦汁推陳出新，爭取客源。未來餐飲新趨勢包含：

1. 服務M型化：所謂M型化的餐飲趨勢是指兩種極端的服務方式：一是強調簡單、快速、方便的速食餐廳，另一是重視餐廳氣氛與專業服務的高級餐廳。此發展主要呼應現代人們財富的M型化，另外也反應出現代人多元化的飲食需求。

2. 主題餐廳：在市場區隔化的行銷概念下，針對不同族群的喜愛而衍生的主題餐廳，例如墨西哥的TACO、義大利的PIZZA、懷舊主題、寵物餐廳、日式創作料理等餐廳，企圖以品味特色來迎合顧客特殊興趣的需求。

3. 連鎖或加盟趨勢：連鎖店的經營優勢在大量採購而降低成本，以及品牌行銷的威力。另外，資源的充分交流、管理經驗的傳承，都是獨立經營餐飲業者無法比擬的。國際知名的速食餐飲業者如麥當勞、星巴克、肯德基等，挾著國際連鎖的威力，橫掃各國餐飲市場；星巴克在法國巴黎成功立足咖啡市場，正是最好的說明。

4. 養生與慢活概念：現代消費者保健的新趨勢如低糖、低卡、低熱量，有機食物的推廣，添加物的減少使用等，也促使餐飲業者正視此市場需求。

5. 重視環保：在環保的潮流下，自備餐具、避免保麗龍餐具、減少紙張浪費、不過度包裝等，將環保觀念帶入經營理念是餐飲業者無法避免的世界趨勢。

6. 電腦化管理：資訊發達帶動各式的套裝軟體應用在餐廳的經營管理上，既可節省人力，又有利於成本控制及分析。

二、台灣餐飲市場

(一)定義與分類

依據行政院主計處（2005）所頒訂之「行業標準分類」的定義，所謂**餐飲業**指凡從事調理餐食或飲料，提供現場立即消費之餐飲服務之行業均屬之。餐飲外帶外送、餐飲承包等服務亦歸入本類；所以次類別包含餐館業、飲料店業、餐飲攤販業，以及其他餐飲業。根據財政部2009年6月餐飲業營利事業家數統計資料顯示，餐館業、飲料店業、餐飲攤販業、其他餐飲業的營業家數各為六萬九千四百二十、一萬三千六百零六、一萬一千六百七十五、一千一百八十家，分別占整體餐飲業之72.4%、14.2%、12.2%、1.2%。此四類餐飲業的定義如下，而其主要的經濟活動則如**表**10-4所示。

1.**餐館業**：凡從事調理餐食提供現場立即食用之餐館均屬之。便當、披薩、漢堡等餐食外帶外送店亦歸入本類。
2.**飲料店業**：凡從事調理飲料提供現場立即飲用之非酒精及酒精飲料供應店均屬之。
3.**餐飲攤販業**：凡從事調理餐食或飲料提供現場立即消費之固定或流動攤販均屬之。
4.**其他餐飲業**：凡從事前三小類以外餐飲服務之行業均屬之，如餐飲承包服務（含宴席承辦、團膳供應等）及基於合約僅對特定對象供應餐食之學生餐廳或員工餐廳。交通運輸工具上之餐飲承包服務亦歸入本類。

(二)就業情況

依據行政院主計處之人力資源調查，2008年餐飲業之受雇比率超過50%，以老闆自居者（含自營作業者）占30.4%，由家人幫忙的比率超過16%。餐飲業之就業人口為64.2萬人，其中受雇者占53.1%，為34.1萬人，雇主5.1萬人占7.9%，自營作業者14.4萬人占22.4%，無酬家屬者10.6萬人占16.5%。就餐館業受雇員工之職類而言，主管及監督人員占37.8%，餐飲服務員占33.2%，廚師及其他廚房工作人員占19.5%；就其他餐飲業受雇員工之職類觀察，餐飲服務員占39.3%，主管及監督人員占25.8%，飲料調配及調酒

表10-4　餐飲業類別與主要的經濟活動

	次類別	主要的經濟活動	
餐飲業	餐館業	小吃店 日本料理店 牛排館 自助火鍋店 速食店 披薩外帶店 便當外送店 食堂 速食店 飯館 餐廳 韓國烤肉店 麵店 鐵板燒店	
	飲料店業	非酒精飲料店業	冰果店 冷飲店 豆花店 咖啡館 茶藝館
		酒精飲料店業	啤酒屋 飲酒店
	餐飲攤販業	餐食攤販業	小吃攤 速食車 麵攤
		調理飲料攤販業	行動咖啡車 冷飲攤
	其他餐飲業	伙食包作 空廚公司 員工餐廳 宴席承辦 團膳供應 學生餐廳 餐飲承包	

資料來源：行政院主計處（2005）。

旅遊與餐旅業

Chapter 10

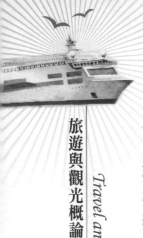

員、廚師及其他廚房工作人員占30.2%。

　　勞委會（2010）的資料顯示，從年齡來看，一般的基層服務人員多半介於十九至二十五歲之間，基層幹部（如組長、領班）多在二十二至二十七歲之間，中階主管（主任、副理）介於二十六至三十二歲之間，高階主管（總經理或副總經理）則以三十五歲以上居多。由於餐飲業進入門檻低、流動率高、年齡上沒有太大限制，往往成為學生打工最多的場所，只要表現良好、餐飲服務經驗豐富、穩定性高，多半會被提拔成為主管，使得餐飲業的主管普遍有年齡偏低的情形。過去，餐飲界的從業人員以年輕族群為主，但近年逐漸有二度就業的婦女加入餐飲業服務，其穩定性、社會歷練、敬業精神、職業道德與倫理等表現均佳，甚至較年輕人更有過之而無不及。

(三)經營現況

　　勞委會（2010）指出，最常見的餐館業是小吃店，台灣小吃種類繁多，從不同地區城鎮、風土人情演變出不同的滋味，特色在於老闆私房配方的風味餐點及平民價格。全國連鎖性質的速食店也是餐館業之一，主要特色為供餐速度快以及半自助式服務，有些還提供二十四小時供餐不打烊。餐點多半由中央廚房控管，採成品或半成品的方式配給各店，以達到產品品質、衛生、口味一致的要求。而且現在有越來越多的速食餐廳提供免下車點餐、兒童遊戲區等額外服務。

　　飲料店業主要提供各式飲料、刨冰、霜淇淋、點心、蛋糕等，為因應顧客多元化的需求，有越來越多飲料店會提供簡便的餐點服務。另外，外帶式飲料店也屬於飲料店業之一部分，提供現調、快速、平價、外送等服務。其他餐飲業提供酒精飲料及餐點服務，特色在於營業時間多半從下午至午夜或凌晨，店內有豐富酒藏及現場調製的各式調酒、特色音樂甚至現場演奏；但由於提供酒精性飲料，故有禁止十八歲以下未成年者飲酒或午夜十二點後禁止進入等規定。

　　依據行政院主計處（2003）資料顯示，從1996至2002年餐飲業生產毛額逐年上升，隨經濟成長與所得提高、社會結構與家庭結構變遷，以及女性勞動參與率上升與小家庭增加，致外食人口續增，加以週休二日制度實施，均有利餐飲業發展。2002年整體餐飲業生產毛額達1,694億元，占國內生產毛額1.7%，較1996年增加0.3個百分點（參見**表**10-5）。在營業額上，2009年餐飲

表10-5　近年我國餐飲業營運概況

	1996	1999	2000	2001	2002
餐飲業生產毛額（億元）	1,098	1,493	1,641	1,683	1,694
占GDP比重（%）	1.4	1.6	1.7	1.8	1.7
年增率（%）	13.9	7.6	9.9	2.6	0.7
平均每戶在外伙食費（元）	36,600	43,124	43,338	44,179	44,430
營利事業營業家數（家）	43,062	49,645	52,993	58,223	62,704
餐館及其他餐飲業比重（%）	85.5	84.9	85.2	85.1	85.2
茶館及飲料店業比重（%）	14.5	15.1	14.8	14.9	14.8
營利事業營業額（億元）	1,283	1,540	1,647	1,675	1,731
餐館及其他餐飲業比重（%）	92.8	91.7	91.3	89.4	88.9
茶館及飲料店業比重（%）	7.2	8.3	8.7	10.6	11.1

資料來源：行政院主計處（2003）。

業前三季之營業額達845.61、85.26，以及795.46億元，均比2008年高（參見**表10-6**），顯示國人對於餐飲業需求量在我國之經濟體系中占有舉足輕重的地位。

　　在營業家數上，由於加入餐飲業所需之資本及技術較有彈性，進入障礙較低，歷年來營業家數不斷上升，2002年底餐飲業營利事業營業家數超過六萬家，其中餐館及其他餐飲業所占比重均維持八成五左右。隨著社會型態轉變，餐飲產業不論新加入或是經營有成業者，皆因看好外食市場龐大之商機，以致我國餐飲業家數呈現逐季成長之態勢。但受到餐飲業的店家數逐漸飽和，成長呈現趨緩態勢，據財政統計月報統計資料推估，2009年第三季我國平均餐飲業家數共計九點六萬家，較2008年同期成長2.60%，其中以餐館業之成長幅度最高，達3.16%。

　　我國由於國民所得提高，生活型態的改變，民眾追求生活品質的欲望日益升高，加上政府大力推廣兩岸經貿及觀光事業，都可望替餐飲業未來帶來無窮的商機與廣闊的發展空間。

表10-6　2008至2009年餐飲業各細項業態之營業額概況　　　　　單位：百萬元

	2008/Q2	2008/Q3	2008/Q4	2009/Q1	2009/Q2	2009/Q3
餐飲業總計	80,151	79,226	75,732	84,561	81,526	79,546
餐館業	67,041	66,524	63,854	72,319	68,374	67,196
飲料店	9,194	9,258	8,401	8,898	9,300	8,907
其他餐飲業	3,916	3,444	3,478	3,344	3,852	3,443

資料來源：台灣經濟研究院產經資料庫（2009d）。

延伸閱讀

食物中毒行程取消

　　甲旅客想利用暑假帶小孩出國旅遊，因此從5月起就留意報章雜誌上的旅遊廣告，並積極詢問親友有無共同出遊的意願。經過幾星期的招兵買馬，總共找了十多人可一同出國，經眾人的比較後，決定參加乙旅行社所舉辦，7月8日出發的馬來西亞沙巴五日遊。乙旅行社也在出發前幾天，南下新竹到甲旅客住處舉辦說明會，一行人歡歡喜喜準備迎接出發日的到來。

　　7月8日團體依期出發，前兩天大夥玩得十分盡興，第三天也依照行程表所規劃的行程進行，傍晚時回到飯店準備享用飯店精心安排的印地安之夜主題晚餐。當甲旅客等人抵達餐廳時，發現整個餐廳只有他們這個團體，大約二十幾分鐘後，才有其他團體陸續前來用餐。甲旅客等人一坐定位，不一會兒餐廳服務人員便為每人送上一份烤雞腿，甲旅客才一動刀，發現雞腿並未完全烤熟，有的團員則發現只有雞腿表面是熱的，裏面的肉卻是冷的，甲旅客隨即要求餐廳服務人員前來處理，等了一段時間服務人員才過來表示主餐的份數有限，無法重新更換，但旅客若一定要換，會拿回廚房再烤過。甲旅客後來覺得反正還有其他烤肉及自助餐點可取用，就未再堅持要重新換過。眾人在享用完晚餐後，又留在戶外聊天，之後才陸續返回各自房間。約晚間十點半左右，甲旅客的小孩開始上吐下瀉，甲旅客以為是小孩本身水土不服，便安排小孩早早上床休息，到了半夜，甲旅客也出現類似症狀，然而當時時間已晚，且團員各住在不同樓層，不好意思去打擾別人，甲旅客先吃下自行帶來的藥，捱到天亮後再看是否需要就醫。

　　等到清晨六點多，領隊接到兩名團員反映昨晚有上吐下瀉的情形，經領隊一一詢問，竟發現每個家庭都有人不舒服，總共有十四人有類似狀況，其中團員W太太一家五口輪流發病，幾乎是徹夜未眠，領隊立即聯絡導遊前來安排團員前往當地醫學中心就醫，總計有十二人狀況較嚴重，此時大夥已無玩興，遂要求領隊將團體帶回飯店，讓大家能充分休息，因此第四天前往神山公園的行程全部取消。第五天團員仍舊體力不濟，上午的市區觀光行程依舊取消，下午便收拾行囊返回台灣。

　　回國後大部分就醫的團員都已漸漸康復，唯獨團員W太太仍持續發燒上吐下瀉，於衛生署新竹醫院又住院五天後才逐漸痊癒。

資料來源：摘錄自「中華民國旅行業品質保障協會」網站之旅遊案例。

Chapter 11

旅遊消費者的權益與安全

　　由於旅遊業非銀貨兩訖的產業，旅遊糾紛層出不窮。為了保障旅遊消費者／旅客權益，我國旅行業主管機關──交通部觀光局於是採取以下措施：設置「旅行業保證金制度」、頒定「旅遊契約範本」、建立「旅行業投保責任保險」及「履約保險制度」、「旅遊糾紛申訴制度」、建立「異常旅行業公布制度」、設置「免費查詢旅行業及申訴電話」、輔導旅行業成立以提高旅遊品質及保障旅客為宗旨之「中華民國旅行業品質保障協會」、取締違法及非法旅行社、公告旅遊定型化契約應記載及不得記載事項等。除此之外，保護旅遊消費者的措施與法規亦有「全民健康保險」、「其他行業責任保險」、「航空公司運送人協定」、「消費者保護法」以及「民法債編旅遊專節」。具體措施詳述如下：

 ## 第一節　旅行業品保協會

一、宗旨與任務

　　中華民國旅行業品質保障協會（旅行業品保協會）成立於1989年10月，是由旅行業組織成立來保障旅遊消費者的社團公益法人。其宗旨首在提高旅遊品質，保障旅遊消費者權益，使旅遊產品維持在一定品質標準以上。品保協會之具體任務如下：

1.促進旅行業提高旅遊品質。
2.協助及保障旅遊消費之權益。
3.協助會員增進所屬旅遊工作人員之專業知能。
4.協助推廣旅遊活動。
5.提供有關旅遊之資訊服務。
6.管理及運用會員提撥之旅遊品質保障金。
7.對於旅遊消費者因會員依法執行業務，違反旅遊契約所致損害或所生欠款，就所管保障金依規定予以代償。
8.對於研究發展觀光事業者之獎助。
9.受託辦理有關提高旅遊品質之服務。

旅行業品保協會的理事會下設十五個委員會，同時在桃園、台中、台南、高雄各有一個辦事處，總會設於台北（參見**圖**11-1）。委員會各司其職，例如「文康教育委員會」對旅遊消費者提供最新的旅遊資訊，以及正確的消費觀念；「評議委員會」對會員內部的約束，使其不得有重大喪失債信、重大違規的情事；「旅遊糾紛調處委員會」負責保障旅遊消費者權益的工作。其餘幾個委員會，分別依照理監事會所訂的各項工作計畫，在其任務範圍內，完成應有之工作。

二、會員與基金

旅行業品保協會現有之會員旅行社，總公司有二千一百一十九家，分公司有六百五十四家，合計二千七百七十三家，約占台灣地區所有旅行社總數八成五以上。旅遊品質保障金的來源是由參加的會員所繳納，內容分為永久

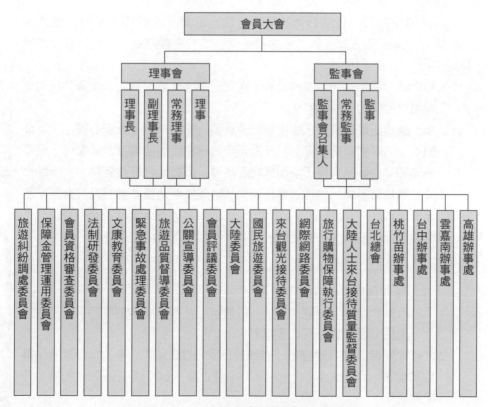

圖11-1 旅行業品保協會組織圖

資料來源：中華民國旅行業品質保障協會網站（2010）。網址：http://www.travel.org.tw/flow/。

基金和聯合基金二部分。綜合旅行社會員應繳納永久基金新台幣10萬元，聯合基金100萬元；甲種旅行社永久基金3萬元，聯合基金15萬；乙種旅行社永久基金12,000元，聯合基金6萬元（聯合基金由旅行社繳納保證金而來）。截至目前為止，旅行品保協會有旅遊品質保障金約5.2億元，會務推廣的費用便以這5.2億元基金的孳息為主。

　　旅行業品保協會是一個由旅行業自己組成來保護旅遊消費者的自律性社會公益團體，其使旅遊消費者有充分的保障，也促使其會員旅行社有合理的經營空間。如何做好旅遊消費者與旅行業者溝通的橋梁，是品保協會努力的目標。

延伸閱讀

旅行購物保障制度

　　品保協會刻正推行旅行購物保障制度。依據「品保協會章程」第六條「促進旅行業提高旅遊品質，協助及保障旅遊消費者權益」，辦理旅行購物保障：

1. 輔導購物店業者強化服務品質，建立完善售後處理機制，使購物店與旅遊消費者間的權益制度化。
2. 整合購物店整體發展，提供旅遊消費者「開心來」、「安心買」、「買個夠」的購物消費環境，提升觀光客對購物店的信賴度及滿意度，吸引觀光客來台觀光消費，增加購物店商機，帶動全台經濟發展。
3. 成立購物店購物糾紛專責處理機構，保障旅遊消費者權益及提升國家觀光形象。
4. 維持合理旅遊費用，避免旅遊團費惡性削價影響旅遊品質。

基本原則

　　「旅行購物保障」基本原則如下：

1. 「旅行購物保障」制度的推行，係購物店業者認同本制度而自願申請加入，並由交通部觀光局給予指導。
2. 旅行購物保障業者應遵守「台灣旅行安心GO！購！夠！旅行購物保障作業規定」及「台灣旅行安心GO！購！夠！旅行購物保障合約書」等相關規定。
3. 旅行購物保障制度之執行，邀請交通部觀光局、民間公正機關或團體、

產業界專家、各產業公協會團體推派代表擔任委員，共同參與。

4. 旅行購物保障業者，應確保其所販售的商品品質，不得有貨價與品質不相當，或以詐欺脅迫或違反誠信原則等不正當方法販售商品，如有購物糾紛，願遵守本會調處結果。

5. 本會印製「台灣—旅行品保購物指南」，內有旅行購物保障業者名錄、旅遊資訊、購物錦囊等資料，由本會向各國旅遊局及旅遊消費者推薦旅行購物保障商店，日後「旅行購物保障」購物店，將成為國內旅遊消費者及來台觀光之旅遊消費者購物行程安排的主要選擇。

申請商店之資格

凡中華民國境內之營業處所（包含農會等社團法人），且有意願與旅行社業務往來之購物店，其行業符合下列類別，均可提出申請。

購物店分為七類：

1. 珠寶玉石類
2. 精品百貨類
3. 鐘錶3C銀樓（金銀飾品）類
4. 木雕陶瓷藝品類
5. 食品農特產類
6. 其他類
7. 免稅店類

保障的範圍

保障的範圍以「經由國內旅行社安排或辦理旅行相關事務之旅遊消費者為限」，包含來台觀光及國內旅遊的旅遊消費者。

圖11-2　旅行購物保障商標

資料來源：旅行業品保協會旅行購物保障網（2010）。網址：http://shop.travel.org.tw/。

 第二節　旅行業保證金制度

　　在第六章第五節介紹旅行業的分類時，曾表列旅行業綜合、甲種，與乙種旅行社之保證金分別為1,000萬、150萬，與60萬元；綜合、甲種旅行業每一分公司新台幣30萬元，乙種旅行業每一分公司新台幣15萬元（參見**表6-5**），此乃「旅行業管理規則」（2009年3月12日修訂發布）第十二條之規定。由於旅行業與旅客交易非屬銀貨兩訖，參加旅行社所舉辦之旅遊前無法鑑識產品是否有瑕疵，旅客須先繳清團費，行程出發後，再由旅行社分段提供食宿、交通、領隊、導遊等服務，因此旅行業者依規定須繳納保證金，維護旅客權益。

　　台灣地區旅行業於1968年開始實施保證金制度，此後歷經多次調整及變革。交通部觀光局在1989年輔導成立品保協會，旅行社加入品保協會後，其辦理旅遊之糾紛由品保協會負責調解、代償。同時，考量到旅行業繳納相當金額之保證金，可能會影響旅行社資金運用，在能兼顧旅客權益原則下，旅行業保證金可以適度調整。所以只要旅行社「經營同種類旅行業，最近兩年未受停業處分，且保證金未被強制執行，並取得經中央主管機關認可足以保障旅客權益之觀光公益法人會員資格者，得按保證金金額十分之一繳納」。換言之，旅行社可申請退還十分之九保證金，等於僅繳十分之一之保證金。雖然僅繳十分之一之保證金，但品保協會代償額度仍為綜合旅行社1,000萬元，甲種旅行社150萬元，乙種旅行社60萬元。

延伸閱讀

天喜再傳跳票，品保除籍，觀光局禁出團

　　以經營日本線為主的天喜旅行社，因跳票新台幣700多萬元，中華民國旅遊品質保障協會今天將天喜的會員資格除名，品保協會及交通部觀光局希望天喜停止攬客。

　　天喜旅行社曾在2008年傳出跳票460萬元，引發業界譁然，當時品質保障協會曾要求天喜拿出1億元設定抵押權，天喜以公司三層樓的產權，超過2億

5000萬元做擔保，抵押權在2月28日到期。但2009年天喜旅行社先在5月22日傳出跳票152萬元，25日又再跳票600萬元，品保協會要求天喜必須重新提出1億元設定抵押權，但天喜拿不出來，因此做出除籍決定。

品保協會指出，天喜在5月底前已招攬到的300多人，仍可如期出團，旅客也受品保保障，但已招攬的6月500多人以及7月100多人則已不受保障，品保協會建議已刷卡付費的旅客趕緊刷退團費。

觀光局也希望天喜停止攬客，暫停出團。觀光局指出，根據「旅行業管理規則」，綜合旅行社應向觀光局繳交1,000萬元旅行業保證金，如果成為品保會員兩年後，觀光局會退回九成保證金。天喜有三家分公司，原本向觀光局繳交的保證金有1,090萬元，但在天喜成為品保協會會員二年後，已將其中九成退給天喜。由於品保將天喜除名，觀光局也發函給天喜，天喜若要攬客，必須依規定在十五天內補足保證金，否則將被撤照。

天喜則表示，公司應收帳款比應付帳款多，跳票主要是現金周轉不靈，因天喜推出先享受後付款，旅客只要付訂金就可出團，所以很多團費還未收回來，但只要一收到，就會立即補上應付帳款。

5月底被勒令停業的天喜，原本與燦星合作打算東山再起，不過談判破裂，合作計畫宣告終止，天喜二度停業。經過一波三折，終於在日本銀行的大力金援保證之下，在7月9日恢復經營，天喜重新順利出團，暫時走出金融海嘯的危機。

資料來源：本文為2009年5月，天喜旅行社遭品保協會除籍後，須補足保證金之新聞案例。

第三節　強制保險與制度

一、旅行業履約保證保險

保證金制度雖然賦予旅客一定程度的保障，然若旅行社經營不善導致有財務問題時，旅行社的債權人可以聲請強制執行保證金實現債權，非旅客專屬權其他債權人亦可聲請強制執行。因此，為保障旅客權益，政府主管機關於1995年6月建立旅行社投保「履約保證保險」制度，其投保最低金額如「旅行業管理規則」（2009年3月12日修正發布）第五十三條規定：

旅行業辦理旅客出國及國內旅遊業務時，應投保履約保證保險，其投保最低金額如下：

1. 綜合旅行業新台幣6,000萬元。
2. 甲種旅行業新台幣2,000萬元。
3. 乙種旅行業新台幣800萬元。
4. 綜合旅行業、甲種旅行業每增設分公司一家，應增加新台幣400萬元，乙種旅行業每增設分公司一家，應增加新台幣200萬元。
（旅行業已取得經中央主管機關認可足以保障旅客權益之觀光公益法人會員資格者，其履約保證保險應投保最低金額有另外規定。）

旅行業舉辦團體旅行業務，應投保履約保證保險。履約保證保險之投保範圍，為旅行業因財務問題，致其安排之旅遊活動一部或全部無法完成時，在保險金額範圍內，所應給付旅客之費用。

在實務上，履約保證保險的運用大部分是發生在團體出發前，旅行社因財務問題無法出團，由承保之保險公司在保險金額內理賠旅客所繳的團費。至於已出發的團體，若遭遇到承辦旅行社倒閉的情形時，則可能會被國外當地接待社要求旅客再付一次團費。例如2003年2月農曆春節期間，台北市英倫行旅行社爆發惡性倒閉事件，由於相關費用並未支付給大陸業者，造成約600多名旅客滯留大陸，許多消費者甚至必須支付新台幣20,000元的額外費用，才能完成原本行程並返台，不但敗興而歸，且造成旅遊權益的極大損害。為解決此一問題，交通部觀光局已與財政部保險司、中華民國保險商業同業公會全國聯合會及品保協會等協商，並訂定「旅行業承辦出國旅行團體行程一部無法完成履約保證保險處理作業要點」，確認未完成行程的團費，由保險公司承擔付款，旅客就不用再付一次團費。

二、責任保險

(一) 旅行業

旅行平安險由旅客自行投保後，交通部觀光局另行建置旅行社投保「責任保險」制度，其投保最低金額及範圍如「旅行業管理規則」（2009年3月12日修正發布）第五十三條規定：

旅行業舉辦團體旅遊、個別旅客旅遊及辦理接待國外、香港、澳門或大陸地區觀光團體旅客旅遊業務，應投保責任保險，其投保最低金額及範圍至少如下：

1. 每一旅客意外死亡新台幣200萬元。
2. 每一旅客因意外事故所致體傷之醫療費用新台幣30,000元。
3. 旅客家屬前往海外或來台處理善後所必須支出之費用新台幣100,000元；國內旅遊善後處理費用新台幣50,000元。
4. 每一旅客證件遺失之損害賠償費用新台幣2,000元。

(二) 其他行業

在旅遊相關事業之範圍內，法律規定應投保責任保險的產業有：

■航空器

「民用航空法」（2009年1月23日修正發布）第九十四條：「航空器所有人應於依第八條申請登記前，民用航空運輸業應於依第四十八條申請許可前，投保責任保險。前項責任保險，經交通部訂定金額者，應依訂定之金額投保之。」

■捷運

「大眾捷運法」（2004年5月12日修正發布）第四十七條第一項：「大眾捷運系統旅客之運送，應依交通部指定金額投保責任保險，其部分投保金額，得另以提存保證金支付之。」

■鐵路

「鐵路法」（2006年2月3日修正發布）第六十三條：「鐵路旅客、物品之運送，由交通部指定金額投保責任險；其保險條款及保險費率，由交通部會商財政部核定。」

■旅館業、觀光遊樂業及民宿經營

「發展觀光條例」（2009年11月18日修正發布）第三十一條第一項：「觀光旅館業、旅館業、旅行業、觀光遊樂業及民宿經營者，於經營各該業務時，應依規定投保責任保險。」

例如，根據「旅館業管理規則」（2008年9月18日修正發布）第九條，旅館業應投保之責任保險範圍及最低保險金額如下：

1.每一個人身體傷亡：新台幣200萬元。

2.每一事故身體傷亡：新台幣1,000萬元。

3.每一事故財產損失：新台幣200萬元。

4.保險期間總保險金額：每年新台幣2,400萬元。

三、旅遊契約

　　「旅行業管理規則」（2009年3月12日修正發布）第二十四條規定：「旅行業辦理團體旅遊或個別旅客旅遊時，應與旅客簽定書面之旅遊契約」，因此交通部觀光局於2000年5月4日發布「國外旅遊定型化契約書範本」，以及「國內旅遊定型化契約書範本」，最新版本均是在2004年11月5日修正公布。值得注意的是，在旅遊定型化契約書範本中指出，旅行業應依主管機關之規定辦理責任保險及履約保險。旅行業如未依規定投保者，於發生旅遊意外事故或不能履約之情形時，應以主管機關規定最低投保金額計算其應理賠金額之3倍賠償旅客。

　　旅遊契約的詳細內容可參考第七章第四節旅遊契約的說明，通常旅客最在意的是旅遊契約中第十四條因旅行社過失無法成行，以及第二十七條出發前旅客任意解除契約之賠償責任。

■第十四條（因旅行社過失無法成行）

　　當旅遊活動因可歸責於旅行社之事由而無法成行時，立即通知旅客是旅行社應盡的義務。如果旅行社沒有預先通知，旅客除可要求旅行社退還所繳全部團費外，並可要求賠償相當於全部團費金額的違約金；如果旅行社已於事前通知旅客，旅客可以旅遊契約中之標準請求賠償違約金。

■第二十七條（出發前旅客任意解除契約）

　　依照旅遊契約書的規定，旅客辦理解約，應賠償旅行社的費用，因解約時間的不同而有差異，越早通知的，賠償的越少。旅客並得於契約約定之有效期間內，經旅行社同意洽請旅行社將旅遊契約讓與第三人，以減輕解約之損失。但旅行社如因此增加費用，須由旅客承擔；如有減少費用，旅客不得要求退還。

延伸閱讀

旅遊契約的認定：實際行程與行程表不符！

A旅客每年總會出國旅遊幾次，今年受B旅行社在報紙上的廣告所吸引，其文案極為優美浪漫，所列出之景點比別家旅行社豐富許多，文字堆砌間引領著讀者築起無限想像的空間。A旅客心想高價位就是高品質的保證，遂繳付了團費82,000元，報名乙旅行社於德國十三天的深度旅遊。

出發前三天說明會時，行程住宿一覽表只有三個晚上的飯店經過確認，在領隊再三保證出發前一定會補足資料的情況下，A旅客才同意繼續成行。沒想到還沒出發，旅行社就「搞飛機」了。當天中午十二點到三點間，B旅行社才陸續緊急通知各旅客：原定晚上八點二十分起飛的航班，提前至下午五點半起飛，三點半就要到機場。適逢週末，A旅客原本計畫下班回家後從容的整理行李再赴機場，被迫落得倉皇出門，忙亂之下，生活用品準備不齊，許多團員亦是如此，大家都對此很不諒解。

第一天在慕尼黑機場，司機就因塞車遲到了五十分鐘，司機還在車上抽煙，經團員反應也未見改善。晚上用完餐後，車子竟因沒油而被耽誤一個小時，全團因時差早已累得東倒西歪。第二天，車子在高速公路上再度宣告拋錨，害得一行人在高速公路旁枯站了二個小時等道路救援。之後，領隊在全體團員堅持下將司機及車子換掉，但當天的旅遊時間大減。

新的司機和新換的車子狀況還不錯，但好景不長，第六天在柏林時又出狀況了。由於旅館位置偏僻，當地旅行社提供的飯店地址又有誤，車子的「導航系統」英雄無用武之地，多繞了一個多小時才到飯店。此行除了車子不順造成旅客多次等待外，在萊茵河登船碼頭時又因領隊訊息錯誤，原欲搭九點的上水遊船卻拿成十點四十五分的下水船票，團員又在碼頭浪費了近二個小時等船。行程表上寫著「輕吟著羅蕾萊的曲調，飽覽萊茵河風光的一趟神話之旅」，但下水的船程根本沒有經過羅蕾萊女妖石（參考**圖11-3**）。這時原本以浪漫敘述吸引人的行程表就成了含混模糊的爭論點：「輕吟著羅蕾萊的曲調」有沒有一定「要經過羅蕾萊女妖石」；「遊覽海德堡石造風情古橋」是不是可以就「遠觀眺望」來打發；「來到睡美人的故事舞台——沙巴堡」究竟要不要到城堡一遊，還是到「沙巴堡市區」就可以了。類似此類的爭議在行程中頻頻發生，A旅客認定B旅行社除上述之景點沒去外，還有諸多景點也去不成。

圖11-3　萊茵河的羅蕾萊礁石

註：羅蕾萊（德語：Loreley or Lorelei）是一座萊茵河中游東岸高132米的礁石。
　　羅蕾萊礁石處的萊茵河深25米，卻只有113米寬，是萊茵河最深和最窄的河
　　段，險峻的山岩和湍急的河流曾使得很多船隻在這裏發生事故遇難。傳說在
　　羅蕾萊山頂上有位美若天仙的女妖羅蕾萊，用動人的美妙歌聲誘惑著行經的
　　船隻使之遇難。

資料來源：中文維基百科（2010）。本圖內容版權宣告為GFDL，檢索自：http://
　　　　　zh.wikipedia.org/zh-tw/%E7%BE%85%E8%95%BE%E8%90%8A，檢索
　　　　　日期：2010年5月21日。

　　A旅客覺得車子一再出狀況，延誤行程；領隊又無時間觀念；行程倉卒，
絲毫享受不到歐洲的悠閒及浪漫的氣氛，走馬看花的行程，不值得稱為深度
旅遊，返國後要求B旅行社就車子拋錨、行程敷衍及未走完的部分做一合理的
賠償未果。A旅客遂向中華民國旅行業品質保障協會提出申訴。

調處結果

　　協調會時，B旅行社說明出發當天更改起飛時間實在是因航空公司臨時
通知，更改原因並不清楚，旅行社已儘速通知旅客，願意補償支付旅客所受
之損失，如超速罰單等。並解釋因遇德國千禧年活動，飯店皆爆滿，操作不
及，無法於出發前提供飯店資料，實非所願。對於行程表敘述不明之處也同
意改善，以後皆會標明哪些景點會進入或停留。此份行程是新設計的，旅行
社原本的美意是排滿行程讓旅客盡興而歸，未料太過飽和的行程禁不起一點
狀況，如本案中車子拋錨就造成旅遊時間不夠，行程必須走馬看花。對旅客
未到之景點損失願致賠償金。經委員協調，賠給團員每人新台幣4,000元，並
額外提供旅遊折價券每人4,000元為彌補。AB雙方達成和解。

案例分析

　　出門前二、三個小時旅行社才臨時通知班機時間提前，害得旅客倉皇出

門，姑且不論是航空公司或上游旅行社通知太遲，這是作業上明顯的瑕疵，B旅行社本應對旅客之損失，做合理的賠償。

　　本案中最大的問題是車子不斷的出狀況導致客人頻頻等待，造成旅遊時間或休息時間縮水，甚至行程點趕不完。業者可能會有很大的無奈，因遊覽車受雇於當地旅行社，台灣業者鞭長莫及，根本很難掌控其狀況，如再遇上塞車、迷路，其種種變數更難掌握。但是業者的難處並無法得以在法理上主張責任排除。在新版的旅遊契約書三十三條上明文列出只有因搭程飛機、輪船、火車、捷運、纜車等大眾運輸工具出狀況時，旅行社才得以免責。

　　本案中遊覽車並非屬大眾運輸工具，為旅行社之履行輔助人；領隊未加檢視就帶客人去碼頭上空等，B旅行社仍必須依現行契約第二十五條規定，因可歸責於旅行社之事由，以至於延誤行程，又未做好加油保養、維修檢查，出現缺油拋錨等狀況，致使團體行程被延誤；更何況本案中造成延誤的原因，還有因國外接待旅行社將飯店地址打錯、將船票訂錯，此時旅客所支出之食宿或其他必要費用，應由旅行社負擔。旅客並得請求依全部旅費除以全部旅遊日數乘以延誤行程日數計算之違約金。但延誤行程之總日數，以不超過全部旅遊日數為限，延誤行程時數在五小時以上未滿一日者，以一日計算。業者也別以為延誤只有一、二小時而已，是否因不及五個小時以上就可以不用賠了？依照該條契約及「民法」第五百一十四條之八（旅遊時間浪費之求償）之精神，旅客可以依其浪費的旅遊時間提出損害求償。

　　至於本案中B旅行社憑著優美浪漫的文案就吸引到客人報名參加，在行銷角度而言是非常成功，惟其所列出之行程敘述含糊不清，反倒成為瑕疵點。在旅遊契約書第三條（旅遊團名稱及預定旅遊地）：「……前項記載得以所刊登之廣告、宣傳文件、行程表或說明會之說明內容代之，視為本契約之一部分……」廣告既為契約的一部分，業者怎能不小心謹慎，如果可能的話，最好是將已確定的行程安排，及有把握的食宿細節以透明化等方式，將內容說清楚講明白。

　　另外，有關行程中未走完的部分，照旅遊契約書第二十三條（旅程內容之實現及例外）：「旅程中之餐宿、交通、旅程、觀光點及遊覽項目等，應依本契約所訂等級與內容辦理，甲方不得要求變更，但乙方同意甲方之要求而變更者，不在此限，惟其所增加之費用應由甲方負擔。除非有本契約第二十八條或第三十一條之情事，乙方不得以任何名義或理由變更旅遊內容，乙方未依本契約所訂等級辦理餐宿、交通旅程或遊覽項目等事宜時，甲方得請求乙方賠償差額2倍之違約金。」A旅客可就未到之景點要求賠償2倍之違約

金。沒有人願意看到業者賠錢，只好不厭其煩的提醒，畢竟在此消費意識抬頭的市場裏，唯有以更細緻、更良善的服務，才能避免及減少旅遊糾紛，讓旅遊品質更提升。

資料來源：摘錄自「中華民國旅行業品質保障協會」網站之旅遊糾紛案例。

第四節　消費者保護法與民法

一、消費者保護法

(一)賠償責任

「消費者保護法」（消保法）的立法意旨就是為了保護弱勢消費者，課予企業經營者重視商品、服務品質無安全或衛生上危險之義務。根據「消費者保護法」（2005年2月5日修正）第七條：

> 從事設計、生產、製造商品或提供服務之企業經營者，於提供商品流通進入市場，或提供服務時，應確保該商品或服務，符合當時科技或專業水準可合理期待之安全性。
> 商品或服務具有危害消費者生命、身體、健康、財產之可能者，應於明顯處為警告標示及緊急處理危險之方法。
> 企業經營者違反前二項規定，致生損害於消費者或第三人時，應負連帶賠償責任。但企業經營者能證明其無過失者，法院得減輕其賠償責任。

以及「消費者保護法」（2005年2月5日修正）第七條之一：

> 企業經營者主張其商品於流通進入市場，或其服務於提供時，符合當時科技或專業水準可合理期待之安全性者，就其主張之事實負舉證責任。
> 商品或服務不得僅因其後有較佳之商品或服務，而被視為不符合前條第一項之安全性。

而所謂「商品或服務符合當時科技或專業水準可合理期待之安全性」，

依照「消費者保護法施行細則」（2003年7月8日修正）第五條規定，其意義如下：

本法第七條第一項所定商品或服務符合當時科技或專業水準可合理期待之安全性，應就下列情事認定之：
1.商品或服務之標示說明。
2.商品或服務可期待之合理使用或接受。
3.商品或服務流通進入市場或提供之時期。

因此旅行社或其他旅遊供應商在提供服務時（如安排餐食），若所提供服務不符合當時科技或專業水準可合理期待之安全性，而有危害消費者生命、身體、健康、財產之可能時，旅客可要求旅行社或其他旅遊供應商負起賠償責任。

(二)主管機關可採取之必要措施

若旅遊業者無法履行旅遊契約，而損害消費者權益時，根據「消費者保護法」（2005年2月5日修正）第三十六條與第三十八條，主管機關可以予以停止經營業務之處分。其條文如下：

第三十六條　（地方主管機關採取必要措施）
　　　　　　直轄市或縣（市）政府對於企業經營者提供之商品或服務，經第三十三條之調查，認為確有損害消費者生命、身體、健康或財產，或確有損害之虞者，應命其限期改善、回收或銷燬，必要時並得命企業經營者立即停止該商品之設計、生產、製造、加工、輸入、經銷或服務之提供，或採取其他必要措施。

第三十八條　（中央主管機關之準用）
　　　　　　中央主管機關認為必要時，亦得為前五條規定之措施。

最近的例子為，2009年7月6日洋洋旅行社驚傳跳票，由於財務困難，跳票金額達新台幣385萬元，統計受影響的有北京及江南、日本北海道，歐洲、英國、義大利、美國團等，受影響的旅客總計約有169人。洋洋旅行社為綜合旅行社，依規定投保履約保證保險共新台幣4,200萬元（公司4,000萬，二家分公司各100萬），有關後續賠償事宜，品保協會受理旅客申訴

三十天。因無法履行旅遊契約，損害消費者權益，業經交通部觀光局依據「消費者保護法」第三十六條及第三十八條規定，自7月7日起予以停止經營旅行業業務之處分，並限於三個月內提出改善計畫。

(三)定型化契約

國外旅遊契約書經公告為定型化契約後，旅行業者同時受「消保法」暨「民法」債編旅遊專節的拘束。**定型化契約**係指企業經營者為與不特定之多數相對人訂約之用，而預先就契約內容所擬定之交易條款。「消保法」第二節第十一條至第十七條是關於定型化契約之規定，其中第十一條（定型化契約之基本原則）規定，企業經營者在定型化契約中所用之條款，應本平等互惠之原則。定型化契約條款如有疑義時，應為有利於消費者之解釋。以及第十七條（主管機關對定型化契約之公告及查核）規定，中央主管機關得選擇特定行業，公告規定其定型化契約應記載或不得記載之事項。違反前項公告之定型化契約之一般條款無效。所以如果旅行社所制定的定型化條款與應記載或不得記載之事項牴觸時，該條款內容無效。且依「消保法施行細則」第十五條第二項規定，中央主管機關公告應記載之事項，未經記載於定型化契約者，仍構成契約之內容。

二、「民法」債編旅遊專節

為使旅遊營業人與旅客間之權利與義務關係明確，有明文規範之必要，「民法」債編修正案亦增訂第八節之一「旅遊」，使旅行業與旅客簽訂之旅遊契約成為有名契約，旅客與旅行社間之權利義務亦更明確。詳細內容請參見第七章第四節旅遊契約關於民法債編旅遊專節的說明。以下為民法債編旅遊專節摘要：

1. 旅遊營業人指「提供旅遊服務為營業而收取旅遊費用之人」。旅遊服務包括：(1)安排旅程；(2)交通、膳宿、導遊、其他有關之服務中的任一項。亦即旅遊營業人所提供之旅遊服務至少應包括二個以上同等重要之給付，其中安排旅程為必要之服務，另外尚須具備提供交通、膳宿、導遊或其他有關之服務，始得稱為「旅遊服務」。
2. 應記載事項及不得記載事項。

3.旅客名單之提供，若有旅客不願提供時可註明。

4.旅客未能於限定期限繳交證件，須經催告後得終止契約。

5.旅遊開始前旅客得變更第三人參加，旅遊營業人非有正當理由不得拒絕。

6.旅遊期間非不得已，不得變更旅遊內容，依規定變更所減少費用應退還，所增加之費用不得向旅客收索。

7.團體旅遊必須派遣有執照領隊，不依旅客要求而免除。

8.契約書保留及求償期間為一年。

9.購物瑕疵一個月內協助處理。

10.旅客於途中中止契約須協助其返回原出發地並代墊所需費用。

延伸閱讀

旅行社擅自制定旅遊契約條款的效力

甲旅客經朋友介紹參加由乙旅行社所舉辦的5月25日出發「蘇、杭、京、滬八日團」，簽約時甲方看到乙旅行社所出示的契約書並非常見的三十六條定型化契約書，而是乙旅行社自己打的簡式契約書，只有十多條，且契約最後註明「國外旅遊途中有領隊陪同」等語，甲旅客雖心有不解，但想既是朋友介紹的公司，應不至於出問題，也就不以為意。

出發當天，甲旅客及其他團員依乙旅行社約定在航空公司櫃台等候領隊，過了許久卻一直沒見到領隊前來招呼，大家正疑惑時，甲旅客發現有一位小姐拿著本團的機票在辦理登機手續，遂前往詢問，該位小姐才告知是乙旅行社的職員，來為甲旅客一行人辦理手續。甲旅客錯愕之餘，詢問該位小姐領隊何時抵達？此時才被告以本團因機位數量不足，所以團員分二地出發，領隊陪另一批團員從高雄出發，搭港龍航空班機經香港到上海；甲旅客一行人須自行搭新加坡航空班機到香港國際機場T1轉機櫃台前等候領隊，領隊會帶高雄的團員前來與甲旅客等一行人會合。

甲旅客雖曾多次前往大陸旅遊，但想到要帶這麼十來個人過去，老的老小的小，心中不覺有些害怕。好不容易到達香港機場和領隊會合，甲旅客才放下心。但是領隊為甲旅客一行人辦好東方航空往上海的登機手續後，又表示要帶高雄的團員搭乘港龍航空前往上海，要求甲旅客一行人自行搭機到上海會合。甲旅客覺得自己簡直是付錢當領隊，一路上提心吊膽。

　　沒想到回程時舊事重演，且更為淒慘，行程最後一天，領隊將全團帶到南京國際機場，為甲旅客一行人繳機場稅後，即帶著高雄的團員前往上海，留甲旅客一行人自行辦理登機手續。此時東方航空以「沒有團體名單」為由，要求甲旅客等以台胞證為憑，當場抄寫一份團員名單以供核對，才准登機；到了香港轉搭新加坡航空班機回台時，雖乙旅行社有安排人員辦理登機手續，但因其未隨甲旅客一行人登機，以至於為了託運行李又生風波，團員中的老先生幾乎心臟病發。

　　因為不愉快的經歷，甲旅客一回國就向乙旅行社反應不滿的情緒，乙旅行社竟告以契約書中已約定「國外旅遊途中有領隊陪同」，意即去回程出入境領隊無法隨同。甲旅客不滿乙旅行社任意更改契約，遂向中華民國旅行業品質保障協會提出申訴，要求乙旅行社賠償。

調處結果

　　由於領隊未全程隨團服務，對甲旅客一行人因此所受精神上壓力無法用金錢衡量，經本會調處委員說明，乙旅行社同意退還領隊部分小費，並以紅包致贈甲旅客等一行人。雙方和解。

案例分析

　　本件糾紛中須討論乙旅行社以自訂的契約與甲旅客簽訂時，該份契約的效力。國外旅遊契約書經公告為定型化契約後，旅行業者同時受「民法」債編旅遊專節暨「消保法」的拘束。定型化契約係指企業經營者為與不特定之多數相對人訂約之用，而預先就契約內容所擬定之交易條款。乙旅行社雖沒有使用主管機關制定之定型化契約條款內容，但係自己單方預先擬定之契約，故也是定型化契約，只是這種作法違反了「旅行業管理規則」第二十三條旅遊文件之契約書，應報請交通部觀光局核准後，始得實施之規定。又「消保法」第十七條規定，中央主管機關得選擇特定行業，公告規定其定型化契約應記載或不得記載之事項。違反前項公告之定型化契約之一般條款無效。所以，如果乙旅行社所制定的定型化條款與應記載或不得記載之事項牴觸時，該條款內容無效。且依「消保法施行細則」第十五條第二項規定，中央主管機關公告應記載之事項，未經記載於定型化契約者，仍構成契約之內容。是故乙旅行社雖於定型化契約中一般條款載明「國外旅遊途中有領隊陪同」，但於主管機關公告之應記載事項第十條規定，領隊應帶領旅客出國旅遊，並為旅客辦理出入國境手續、交通、食宿、遊覽及其他完成旅遊所需之往返「全程隨團服務」。

縱使乙旅行社解釋上述記載已言明領隊只在旅遊途中陪同，但甲旅客可依「消保法」及其「施行細則」主張領隊有全程隨團服務的義務，乙旅行社不能據此排除責任。況依交通部觀光局所制定之國外旅遊定型化契約書第三十六條第二項，針對旅行社與旅客間的特殊協議事項亦規定：「如有變更本契約其他條款之規定，除經交通部觀光局核准，其約定無效，但有利於甲方者，不在此限」。所以旅行社除非經旅客同意，最好不要擅自制定或更改定型化契約條款，本案乙旅行社仍應就領隊未全程隨團服務造成旅客之損失負責。

在旅遊團部分，依國外旅遊定型化契約第十三條規定，如確定所組團體能成行，乙方即應負責為甲方申辦護照及依旅程所需之簽證，並代訂妥機位及旅館。乙方怠於履行上述義務時，甲方得拒絕參加旅遊並解除契約。因此旅行社承攬旅遊團時，必須為旅客辦理報准手續，如旅行社怠於辦理，旅客得請求因此所受之損害賠償。另對於湊團票或自由行的旅客，對於相關的證照、法規資訊，旅行社最好能以善良管理人的注意義務盡告知之責，可免除日後的糾紛。

資料來源：本案例改編自「中華民國旅行業品質保障協會」網站之旅遊糾紛案例。

 ## 第五節　其他保險與規定

一、旅客旅遊平安險

只要外出旅行必定多少具有意外傷害或事故的風險，為保障旅客權益，交通部觀光局在1981年，即樹立旅行平安保險制度，以法令規定旅行社代為投保；爾後擴及到國內旅遊及大陸旅遊亦須投保平安保險。隨著保險觀念日漸普及，1995年6月改由**旅客自行投保平安險**。旅客可以視個人需求、旅遊行程與旅遊天數及觀光旅遊地區的治安等條件，而決定要哪家保險公司，以及投保多少保障的旅遊平安險。

值得順便一提的是，旅客利用信用卡刷卡購買機票所附贈的保險，稱之為「旅遊險」，通常這些保障只限於飛安險，也就是說，只有在搭乘飛機

及部分交通工具發生意外時，才提供理賠保障。而於出國前自費投保旅遊平安險的險種才稱為「旅遊平安險」，旅行平安保險是為了保障被保險人，於國內外旅行途中可能發生的種種意外傷害事故，得以由保險公司依照契約的約定，來給付保險金。兩個險種的保障範圍完全不同，所保障的權益也不一樣，因此出國旅遊前，除了以信用卡支付各項交通費用外，最好自費加買「旅遊平安險」，這樣的行前準備才算周全。

一般保險公司所提供的旅遊平安險約略可分為三種：

1.意外險：即意外身故或殘障的保障。
2.意外險＋意外醫療：意外身故或殘障再增加意外醫療給付的保障。
3.意外險＋意外醫療＋疾病醫療：為最完整的旅遊保障，不論在旅途中身故、殘障或是生病、住院，都能獲得理賠及醫療補助。

此三者的保障範圍不同，保費也不一樣，基本上都可獲得海外急難救助的服務，端視個人的需求。

二、全民健康保險

旅客在海外旅行若發生不可預期之傷病，如急性腹痛、骨折等，得於治療結束後六個月內檢附申請書提出申請；在當地就醫，回國後亦可申請健保給付。依據「全民健康保險法」第四十三條暨「全民健康保險緊急傷病自墊醫療費用核退辦法」規定，保險對象在本保險施行區域外（包括國外及大陸地區）發生不可預期的傷病或緊急分娩，必須在當地醫療機構就醫或分娩者，得申請核退醫療費用，其相關規定如下：

1.申請期限：保險對象應於門、急診治療當日或出院之日起六個月內，向投保單位所在地的健保局各分局申請核退醫療費用。
2.檢送文件：包括醫療費用核退申請書、醫療費用收據正本及費用明細、診斷書、當次出入境證明等。
3.辦理方式：保險對象可在期限內將證明文件寄到健保局轄區分局辦理，不需親自前往申辦。

另外，申請大陸就醫住院五日（含）以上之自墊醫療費用核退流程是：

　　1.在大陸地區就醫後，取得醫療證明等文書，包括醫療費用收據正本、
　　　費用明細、診斷書或證明文件。

　　2.持醫療證明等文書，到大陸各市、區公證處辦理公證。

　　3.回國後持公證之文書正本，到國內海基會申請與副本做比對。

　　4.於海基會完成文書驗證後，再向健保局各分局提出核退自墊醫療費用
　　　的申請。

三、航空公司運送人協定

　　若旅客於行程中，遭遇航空器意外事件時或行李之損害，航空公司對旅
客之傷亡賠償可參考第八章第三節，華沙公約之規定及限制，以及中華民國
之「民用航空法」及「航空客貨損害賠償辦法」。

四、公布制度

　　旅行社如有保證金被執行或被廢止執照及解散、停業、未辦履約保險、
拒絕往來戶等情事，交通部觀光局得予公布。目前觀光局在每年寒、暑假前
均依此項規定公布相關資訊。旅客在選擇旅行社時，如能掌握較多旅行社相
關之資訊，會較有保障。

五、糾紛申訴

　　旅客若發生與旅行社間之糾紛，應循民事訴訟程序處理，屬私法爭議
事件。但顧及訴訟程序繁複冗長，中央觀光主管機關遂於1981年有協調旅遊
糾紛之服務，進一步於1989年成立品保協會，由品保協會調解旅遊糾紛及代
償。

　　品保協會受理的旅遊糾紛範圍為，凡參加品保協會會員旅行社舉辦的
旅遊，無論出國旅遊、來台觀光旅遊、國民國內旅遊，其涉及違反旅遊契約
或旅遊品質與約定內容不符者，都可以向品保協會申訴。自1990至2010年2
月，品保協會總共受理了一萬零四十一件申訴，調解成功七千一百二十六
件，成功率為71%（見**表**11-1）。

表11-1　旅行業品質保障協會調處糾紛和解統計

年度	受理件數	調處成功件數	未和解件數	人數調處成功百分比	人數	賠償金額
1990	73件	57件	16件	78.08%	420	1,566,830
1991	176件	139件	37件	78.98%	1,523	3,073,192
1992	203件	181件	22件	89.16%	1,560	4,537,751
1993	202件	185件	17件	91.58%	1,613	4,738,601
1994	233件	198件	25件	84.98%	2,490	10,019,728
1995	328件	257件	71件	78.35%	1,803	6,689,530
1996	546件	422件	124件	77.29%	3,605	9,451,746
1997	540件	422件	118件	78.15%	3,347	5,997,985
1998	485件	342件	143件	70.52%	2,313	7,525,051
1999	680件	471件	209件	69.26%	3,943	12,838,716
2000	624件	421件	203件	67.47%	3,739	14,259,522
2001	663件	415件	248件	62.59%	4,791	15,368,079
2002	674件	443件	231件	65.73%	7,028	14,042,311
2003	527件	357件	170件	67.74%	3,046	8,210,058
2004	703件	464件	238件	66.00%	3,726	7,498,267
2005	655件	448件	207件	68.40%	3,227	6,222,042
2006	644件	420件	224件	65.22%	4,812	7,483,937
2007	670件	460件	210件	68.66%	7,628	6,727,997
2008	670件	486件	184件	72.54%	3,377	6,162,215
2009	649件	468件	181件	72.11%	2,869	3,190,671
2010年2月	92件	71件	21件	77.17%	262	231,298
合　計	10,041件	7,126件	2,915件	70.97%	67,177	156,156,827

資料來源：旅行業品保協會網站（2010）。網站：http://www.travel.org.tw/casestudy/list.htm#4。

　　申訴人首先以書面敘述違反或未履行旅遊契約，或旅遊品質與約定內容不符之事實與證據，領隊或隨團服務人員姓名等，以及請求損害賠償金額及其理由等，即可辦理申訴。品保協會係公益社團，不收取任何費用。

　　品保協會受理申訴案件後，會派專人負責了解案情，從法律觀點研判雙方之爭議後，定期邀約雙方舉行協調，由輪值之糾紛調處委員（由富有旅行實務經驗、專業知識及法律常識之旅行業者擔任）從中調解，必要時並邀請消基會或其他公正人士參與協調。由於品保協會並非法定之商務仲裁機構，故以協調方式進行溝通，提供法律觀點、旅遊實務經驗及過去的協調糾紛實例，儘量消弭雙方的歧見，冀求能達成和解並做成協議紀錄，分送雙方作為

履行之依據。協調結果若協議由旅行社賠償者,由該旅行社逕付,或由品保協會代償後向該旅行社追償;若是雙方均有過失責任者,按責任程度比率由雙方分擔,而旅行社應負擔部分,由該旅行社自行償付,或由品保協會代償後向該旅行社追償,申訴流程參見**圖**11- 4。

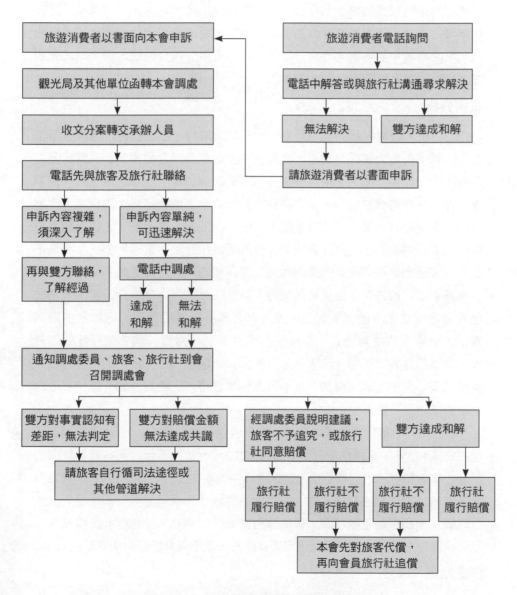

圖11-4　**品保協會旅遊糾紛處理流程**

資料來源:旅行業品保協會網站(旅遊須知,2010)。網站:http://www.travel.org.tw/news/list2.htm。

延伸閱讀

「品保協會」是旅遊消費者與旅行業者溝通的橋梁

甲旅客等一家四口，報名參加乙旅行社承辦於1992年3月15日出發之蘭卡威五日旅遊團，費用每人17,250元，雙方並約定於3月15日上午七時在桃園中正機場長榮航空公司櫃台前集合。甲旅客等於出發當天清晨，搭乘租用之計程車趕赴機場，不幸於高速公路上發生車禍，經人送醫急救，遂無法如期報到出發。事後甲旅客等向乙旅行社要求退還費用暨保險理賠未果，向觀光局提出申訴，觀光局轉請品保協會調處。

案例分析

因甲旅客赴機場報到途中發生車禍而無法成行，乙旅行社於事後應甲旅客之請求，仍願返還部分費用，惟因雙方就返還費用之數額，仍有認定上之差距，而未能自行解決。甲旅客主張依照旅遊契約第十九條之規定：「因不可抗力或不可歸責於當事人之事由致本契約之全部或一部無法履行時，得解除契約之全部或一部，不負損害賠償責任。但乙方（旅行社）已代繳納之規費或為履行本契約已支付之合理必要費用得以扣除餘款退還甲方。」尚無不合。甲旅客因車禍發生身受重傷而無法履行契約，在性質上屬不可歸責於旅客本身事項，自得據此主張解除契約，惟應注意的是本條後段規定，「乙方已代繳之規費或為履行本契約已支付之合理必要費用得以扣除餘款退還甲方」，則本案中之簽證費、保險費、機票退票手續費、國外旅行社取消費等，皆屬前述規定事項。又本案原有十九人，組成一旅行團，因甲方等四人臨時取消，致航空公司慣例上每十六人免費優待一人機票及國外旅行社收取之團費皆因而受到影響。

故乙旅行社原同意退還之費用：中正機場服務費每人300元、馬來西亞機場稅每人175元，另機票款三張，每張5,220元，並無不合。另有關意外保險部分，本會審視乙旅行社所提出之保險單中載明，生效日期為1992年3月15日上午九時（本團飛機起飛時間），而甲旅客等發生車禍意外時間為當天上午六時餘，未屆保險生效時間，保險公司當無理賠義務，乙旅行社代甲旅客等為上述情形之投保，並無違反規定或有過失，亦不應負擔任何賠償責任。

調處結果

乙旅行社有意依照前述原則返還部分團費，但雙方在溝通過程中，因其

他因素導致不愉快而遲遲未獲解決，經本會再三商請雙方勿再堅持，乙方同意除原已退還之費用每人475元外，再加上機票退票款三張，每張9,220元，三張共27,660元後，雙方達成和解。

資料來源：摘錄自「中華民國旅行業品質保障協會」網站之旅遊糾紛案例。

 ## 第六節　旅遊安全

一、旅遊預警制度

(一)我國制度

　　旅遊預警制度是國家基於保護人民之責任，依據駐外使領館蒐集駐在地治安、政情、疫情、天災、戰爭、暴動等資訊，綜合研判認為有危害旅客安全或權益之虞，即適時發布警訊之機制。預警制度須由駐外單位蒐集駐在地資訊，送回主管部門研判，再據以發布。我國由外交部領事事務局負責，參考先進國家旅遊預警制度，定期或不定期請相關地域司及駐處就駐在國之社會、政治、醫療等總體情勢，提出評估意見，據以更新之旅遊警示分級表（相當於Travel Advice），2005年外交部領事事務局將旅遊警示分為四級：

1. 灰色警示：提醒注意（Exercise caution and be alert to your own security.）。
2. 黃色警示：特別注意旅遊安全並檢討應否前往（Exercise a high degree of caution and reconsider your need to travel.）。
3. 橙色警示：避免非必要旅行（Avoid non-essential travel.）。
4. 紅色警示：不宜前往（Avoid all travel.）。

　　以2010年3月為例，**表11-2**為領事事務局發布紅色警戒（不宜前往），以及橙色警戒（避免非必要旅行）之旅遊預警國家。領事事務局亦會隨時依據最新國際情勢，即時更新警示國家。例如，泰國反政府之紅衫軍於2010年3月12日至14日在曼谷等周邊八府舉行大型示威遊行集會，預計人數超過10

表11-2　2010年3月外交部領事事務局公布之旅遊預警國家

紅色警示──不宜前往	橙色警示──高度小心，避免非必要旅行	
阿富汗	阿爾及利亞	北韓
巴基斯坦	中非共和國	黎巴嫩
海地	查德	馬達加斯加
索馬利亞	智利：Maule、Bio Bio區	尼泊爾
伊拉克	剛果民主共和國	奈及利亞：東南部地區三州
茅利塔尼亞	葉門	菲律賓：南部民答那峨島
奈及利亞：尼日三角洲及外海	象牙海岸	喀麥隆：北部極北省、北省及
幾內亞灣	多哥	東省接近中非地區、西南省半
	厄利垂亞	島
	衣索比亞	泰國：陶公府、耶拉府、宋卡
	伊朗	府、北大年府
	喬治亞	泰國：泰、柬邊境爭議地區
	幾內亞比索	（帕威寒國家公園全區實施軍
	蘇丹	事戒嚴）
	東帝汶	泰國：曼谷及周邊地區
		辛巴威

資料來源：外交部領事事務局（2010）。

萬人，並集結數萬外地車輛進入曼谷；據悉紅衫軍將分批進入曼谷，屆時除將癱瘓曼谷市區及周邊交通外，不排除因失控發生暴力衝突事件。泰國政府宣布自3月11日凌晨起至3月23日午夜止，實施國安法因應，並動員5萬名軍警維護秩序，命令4.8萬民兵做後援部隊。為保護我國人權益及生命安全，外交部將曼谷、暖武里（Nonthaburi）、巴吞他尼（Pathum Thai）、北攬（Samut Prakan）、北柳（Chachengsao）、佛統（Nakornpathom）、農子厝（Samut Sakorn）、大城府（Phranakorn Sri Ayudhya）等泰國八府列為旅遊橙色警示，籲請國人非必要避免前往上述地區。

(二)他國制度

不同國家的旅遊警告大致可分為一至五級，通常一般可分為Travel Alerts / Notice（提醒）、Travel Advisories（警訊），以及Travel Warnings（警告）三種。

■第一級：Travel Alerts / Notice（提醒）

　　當某國家或地區因突發因素，如天災、恐怖攻擊、政變、示威、暴亂等，對在外國民構成存在危機；或旅遊地發生簽證手續變更，舉辦大型活動致旅館爆滿等較輕微且危害較小之事件，政府因此發布訊息供人民參考。例如1990年10月15日至10月30日廣州舉辦交易會，美國國務院發布訊息，提醒其人民注意。

■第二級：Travel Advisories（警訊）

　　旅遊地發生政變、戰爭、治安惡化等較嚴重且具危害性之事件，政府發出語氣較迫切的忠告警訊，建議人民儘量避免前往，或是身處當地時亦要注意安全。例如1989年阿富汗反抗軍（Afghan Resistance Force）和政府對峙時，美國國務院於1989年2月間發布警訊，強烈呼籲民眾避免前往阿富汗。

■第三級：Travel Warnings（警告）

　　當某些地區因長期或延續的因素而導致危險或不穩情況，將會危害在外國民；或在外使館被迫關閉、使館人員減少，不能有效協助在外國民時，某些政府便對國民發出旅遊警告，建議人民避免前往某一國家旅遊。例如1998年科索夫（Kosovo）危機期間，美國國務院即呼籲美國公民不要前往塞爾維亞—門的內哥羅。

二、緊急事故之處理

(一)緊急事件之定義

　　根據交通部觀光局之旅行業「國內外觀光團體緊急事故處理作業要點」（2001年7月12日修訂），以及旅行業品質保障協會（2007）所言，緊急事件之定義為，「因劫機、火災、天災、海難、空難、車禍、中毒、疾病及其他事變，致造成旅客傷亡或滯留之情事」。換言之，**緊急事件**乃是指凡是對團體運作造成負面影響，甚至可能失去正常運作，或造成團員身體健康、財產安全、旅遊權益損失之事件。

(二) 建立緊急事故處理體系表

　　旅行業經營旅客國內、外觀光團體旅遊業務者，應建立緊急事故處理體

系，並製作緊急事故處理體系表，其「緊急事故處理體系表」應載明下列事項：

1.緊急事故發生時之聯絡系統。
2.緊急事故發生時，應變人數之編組與職掌。
3.緊急事故發生時，費用之支應。

(三) 旅行業者應注意事項

「旅行業管理規則」（2009年3月12日修訂發布）第三十九條規定，旅行業舉辦觀光團體旅遊業務發生緊急事故時，應依交通部觀光局頒訂之「旅行業國內外觀光團體緊急事故處理作業要點」規定處理，並於事故發生後二十四小時內向交通部觀光局報備。此外，旅行業處理國內、外觀光團體緊急事故時，應注意以下事項：

1.導遊、領隊及隨團服務人員處理緊急事故之能力。
2.密切注意肇事者之行蹤，並為旅客權益做必要之處置。
3.派員慰問旅客或其家屬。受害者家屬如須赴現場者，應提供必要協助。
4.請律師或學者專家提供法律上之意見。
5.指定發言人對外發布消息。

(四) 導遊、領隊及隨團服務人員出團之注意事項

應攜帶緊急事故處理體系表、國內外救援機構或駐外機構地址、電話及旅客名冊等資料，其中旅客名冊，須載明旅客姓名、出生年月日、護照號碼（或身分證統一編號）、地址、血型。遇緊急事故時，應確實執行以下事項：

1.立即搶救並通知公司及有關人員，隨時回報最新狀況及處理情形。
2.通知我國派駐當地之機構或國內外救援機構協助處理。
3.妥善照顧旅客。

(五) 領隊現場處理

當遭遇到緊急事件時，領隊應採取 "CRISIS" 處理六字訣，來處理緊急

事故（**圖**11-5）：

1. 冷靜（Calm）：保持冷靜。
2. 報告（Report）：向各相關單位報告，例如警察局、航空公司、駐外單位、當地業者、銀行、旅行業綜合保險提供之緊急救援單位等。
3. 文件（Identification）：取得各相關文件，例如報案文件、遺失證明、死亡診斷證明、各類收據等。
4. 協助（Support）：向各個可能的人員尋求協助，例如旅館人員、海外華僑、駐外單位、航空公司、當地合作業者、旅行業綜合保險提供之緊急救援單位、機構等。
5. 說明（Interpretation）：向客人做適當的說明，要掌握客人行動及心態。
6. 記錄（Sketch）：記錄事件處理過程，留下文字、影印資料、找尋佐證，以利後續查詢免除糾紛。

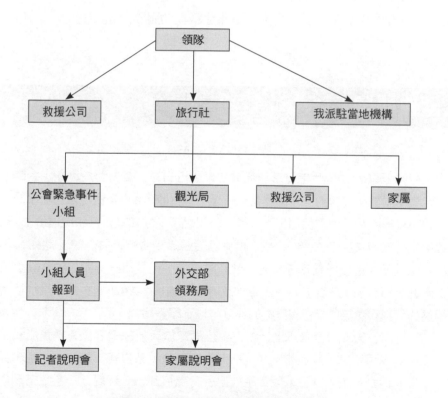

圖11-5 **海外意外事件反應程序圖**

資料來源：中華民國旅行業商業同業公會全國聯合會（2003）。

(六) 海外急難救助服務計畫

　　海外急難救助服務計畫（Overseas Emergency Assistance, OEA）興起於歐洲，若在海外遇到緊急狀況時，可透過國際性救援中心，獲得此項緊急救援的服務。目前國內此項服務係透過與保險公司、信用卡組織及一般大型跨國公司的簽約合作，提供保戶與持卡人海外救急的服務。因此在購買該項服務產品時，應具備的基本常識如下：

　　1.實際受惠對象：
　　　(1)保險公司的保戶（個人保戶之受惠對象即本人，若為旅行業綜合險之保戶，受惠對象即旅行社，領隊即代表人）。
　　　(2)信用卡持卡人。
　　2.查詢提供服務的條件：
　　　(1)保險公司的保費額度。
　　　(2)信用卡種類（如金卡持有人）。
　　　(3)海外平安保險是否涵蓋「海外急難救助服務計畫」在內。
　　　(4)其他。

延伸閱讀

海外旅遊安全

　　A小姐與B小姐向甲旅行社報名參加泰國五日遊，雙方並於繳交定金時簽訂定型化國外旅遊契約書。出發當天在機場集合時，A小姐發現自己所拿的行李牌和行程表和其他團員的都不一樣，一問之下，才知道自己和B小姐兩人已被甲旅行社轉讓給乙旅行社出團。所幸乙團領隊相當有經驗，並沒有因為AB小姐兩人是被他旅行社轉讓來的，就刻意忽視，而是以一視同仁的態度對所有團員照顧有加。因此前兩天大家都玩得相當盡興，AB小姐對於甲旅行社所提供的行程和實際所走行程不符的部分，也不願多追究。

　　行程第三天安排全日水上活動，甲乙兩家旅行社都贈送團員香蕉船和水上摩托車兩項活動，其他如浮潛、拖曳傘等則須另外自費參加。A小姐想到好不容易出國一趟，計畫大顯身手，把所有項目都一一玩過，不料在搭乘香蕉船時，船家為了增加趣味性，依慣例把船弄翻，讓乘客落水，沒想到小船

剛好翻覆在珊瑚礁上，赤腳搭船的A小姐，落水後一踩在尖銳的珊瑚礁上，雙腳立即受傷。在領隊的要求下，導遊馬上將A小姐送到最近的醫院就醫，做過基本的檢查和包紮後，A小姐仍回到團體中，然而之後兩天的行程，不但自己行動不便，無法隨團參觀，B小姐也跟著受影響。

回國後，A小姐休息了四天沒辦法工作，想到自己好不容易出國一趟，沒玩到又額外損失四天的薪水，加上向甲旅行社詢問醫療費用的保險理賠問題，甲旅行社竟表示，公司只負責將客人轉出去，客人在行程中所發生的問題，必須直接找乙旅行社處理，而乙旅行社又表示自己是出團社，團體有問題只和同業交涉，不直接對客人。A小姐對於自己因香蕉船船家的疏忽而受傷一事已經十分不滿，又找不到一個願意出面處理的人，遂向中華民國旅行業品質保障協會高雄辦事處提出申訴，請求本會居中調處。

調處結果

A小姐提供在泰國及回國後就醫的單據，由乙旅行社向承保本團契約責任險的保險公司申請醫療費用的理賠。另外，因受傷導致A小姐及B小姐無法參加最後二天的行程，甲旅行社及乙旅行社同意連同醫療保險理賠金在內，共同退還兩人共新台幣8,000元，三方和解。

案例解析

本案有二部分要討論，就出團社變更部分，甲旅行社在未告知A小姐的情況下，就將兩人轉交給乙旅行社出團，此舉已違反國外旅遊契約書第二十條：「乙方於出發前非經甲方書面同意，不得將本契約轉讓其他旅行業，否則甲方得解除契約，其受有損害者，並得請求賠償。甲方於出發後始發覺或被告知本契約已轉讓其他旅行業，乙方應賠償甲方全部團費5％之違約金，其受有損害者，並得請求賠償」的規定。雖然甲旅行社在調處會中表示，A小姐等三人所參加的行程，是由包含甲與乙等數家旅行社合組的PAK所推出的行程，本團中心剛好輪到乙旅行社，因此A小姐的行程及權益並未因出團社名稱變更而受損。然而甲旅行社在A小姐報名時，所提供的行程表仍標榜公司自己出團，並未告知本行程是由數家旅行社合組的PAK所推出，在發現團體人數不足，必須交由中心出團時，又未經A小姐書面同意，因此A小姐及B小姐仍得依契約中關於出團社變更的規定，向甲旅行社請求賠償團費5％的違約金。

至於香蕉船船夫選擇翻船地點不當，導致A小姐因而受傷，究竟該由誰負責？一般香蕉船的操作大都以翻船讓旅客落水來增加刺激及趣味性，然而雖船家表示翻船地點都是淺灘，且旅客對此亦樂此不疲，但近年來，因翻船而

導致的意外事故有增加的趨勢，如本案中A小姐落水處剛好在珊瑚礁上，更是危險，尤其搭乘者如不諳水性或在不知情下一時驚惶失措，甚至可能發生溺水的意外事故。在責任歸屬上，依「旅行業管理規則」第三十六條第二項規定，國外旅行業違約，致旅客權利受損者，應由國內招攬之旅行業負責。定型化國外旅遊契約書第二十一條也規定，乙方（即旅行社）委託國外旅行業安排旅遊活動，因國外旅行業有違反本契約或其他不法情事，致甲方（即旅客）受損害時，乙方應與自己之違約或不法行為負同一責任。因此乙旅行社委託國外旅行業安排香蕉船供團員搭乘，因船夫未慎選翻船地點，導致旅客受傷，乙旅行社難以免責。

至於A小姐向乙旅行社提出代為申請醫療費用理賠金的要求時，乙旅行社以「出團社只針對同業，不直接對客人」的理由拒絕，是否合宜？依國外旅遊契約書第三十五條，甲乙雙方應以誠信原則履行本契約。乙方依「旅行業管理規則」之規定，委託他旅行業代為招攬時，不得以未直接收甲方繳納費用，或以非直接招攬甲方參加本旅遊，或以本契約實際上非由乙方參與簽訂為抗辯。因此本案中A小姐因受傷而發生的醫療費用及無法參加後續行程的損失，當A小姐向乙旅行社反應時，該旅行社不得拒絕處理。

本案於調處中，針對醫療費用理賠問題，由於「旅行業管理規則」第五十三條第一項規定，旅行業舉辦團體旅行業務，應投保責任保險及履約保險。責任保險之最低投保金額及範圍至少如下：一、每一旅客意外死亡新台幣200萬元。二、每一旅客因意外事故所致體傷之醫療費用新台幣3萬元。三、旅客家屬前往處理善後所必須支出之費用新台幣10萬元。因A小姐的治療已告一段落，只要將單據交給乙旅行社，由承辦人送交保險公司申請理賠即可。至於A小姐受傷後，AB兩人都無法參加行程，經本會調處委員居中協調，甲及乙二家旅行社的代表同意退還最後二天行程中可節省部分之費用。值得注意的是，A小姐在調處中表示，由於領隊的服務和處理事情的方式相當好，因此原先根本就不在意被轉團。之所以傷勢痊癒後反而提出申訴，主因在於二家旅行社間的說辭，讓不熟悉旅行業作業方式的旅客感覺自己參團出了事，沒人有誠意處理。因此，如何做好事後的處理，讓團員將在國外的滿意度延續到回國後，是從業人員必須努力的方向。

資料來源：本案例改編自「中華民國旅行業品質保障協會」網站之旅遊糾紛案例。

Chapter 12

旅遊與觀光組織

全世界有數千個旅遊與觀光組織，本章將從成立宗旨、規劃、發展，以及促銷的角度來介紹重要的旅遊機構，並從地理上（國際與國內）以及性質上（官方與民間）的分類來加以區分。

 ## 第一節　國際旅遊與觀光相關組織

本節就世界觀光組織（UNWTO）、世界旅遊觀光委員會（WTTC）、國際順風社、太平洋亞洲旅遊協會（PATA）及亞太經濟合作組織（APEC）觀光工作組進行說明，至於國際民航組織（ICAO）與國際航空運輸協會（IATA）則請參見第八章第三節，於此不再贅述。

一、世界觀光組織

(一)成立目的與宗旨

世界觀光組織（又譯世界旅遊組織）（World Tourism Organization）是聯合國體系的政府間國際組織，簡稱UNWTO。成立的宗旨是促進和發展旅遊事業，使之有利於經濟發展、國際間相互了解，以及和平與繁榮。總部現設在西班牙馬德里，主要負責收集和分析旅遊數據，定期向成員國提供統計資料、研究報告，制定國際性旅遊公約、宣言、規則、範本，研究全球旅遊政策。

(二)重要歷史沿革

1. 1925年5月4日至9日在荷蘭海牙召開了國際官方旅遊協會大會。
2. 1934年在海牙正式成立國際官方旅遊宣傳組織聯盟（IUOTO）。
3. 1946年10月在倫敦召開了首屆國家旅遊組織國際大會。
4. 1947年10月在巴黎舉行的第二屆國家旅遊組織國際大會，決定正式成立官方旅遊組織國際聯盟。
5. 1969年聯合國大會批准將其改為政府間組織。
6. 1975年改為現名。2003年11月成為聯合國專門機構。
7. 1983年10月5日，第五屆全體大會通過決議，接納中國為正式成員國，

成為它的第一百零六個正式會員。

8. 1987年9月，在第七次全體大會上中國首次當選為世界觀光組織執行委員會委員，並同時當選為統計委員會委員和亞太地區委員會副主席。

9. 1991年，中國再次當選為該組織執委會委員。

10. 2007年世界觀光組織通過將中文列為該組織的官方語言，如同世界衛生組織（WHO）、世界銀行（World Bank），以及聯合國教科文組織（UNESCO）一樣，均將中文列為官方語言❶。

(三)組織與成員

世界觀光組織成員分為正式成員（主權國家政府旅遊部門）、分支機構成員（無外交實權的領地）和附屬成員（直接從事旅遊業或與旅遊業有關的組織、企業和機構）。分支和附屬成員對世界旅遊組織事務無決策權。目前世界觀光組織至少有正式成員一百五十七個國家，三百個分支與附屬成員。

世界觀光組織的組織機構包括全體大會（General Assembly）、執行委員會（Executive Council）、秘書處（Secretariate）及地區委員會（Regional Commissions）。其中全體大會為最高權力機構，每兩年召開一次，審議該組織的重大議題。2003年10月，世界觀光組織第十五屆全體大會在北京舉行。執行委員會每年至少召開兩次。執委會下設五個委員會：計畫和協調技術委員會、預算和財政委員會、環境保護委員會、簡化手續委員會、旅遊安全委員會。秘書處負責日常工作，秘書長由執委會推薦，大會選舉產生。2009年10月5日，塔勒布‧瑞法（Taleb Rifai）當選世界觀光組織秘書長。地區委員會為非常設機構，負責協調、組織該地區的研討會、工作項目和地區性活動。每年召開一次會議。共有非洲、美洲、東亞和太平洋、南亞、歐洲和中東六個地區委員會。

❶官方語言是一個國家的公民與其政府機關溝通時使用的語言。國家有官方語言，國際組織也有官方語言，作為會員間溝通所用。例如聯合國的官方語言有六種，包括英語、中文、法語、西班牙文、俄文、阿拉伯語；世界貿易組織有英語、西班牙文、法文。有些國家只有一個官方語言，比如德國，有的國家有幾個官方語言，如印度，有的國家沒有法定的正式的官方語言，例如美國。美國有幾個州將英語定為官方語言，但美國聯邦的法律中並沒有對官方語言的規定。不過因為美國的憲法等重要法律是用英語寫的，因此英語實際上是官方語言。

(四)重要性

為了向全世界普及旅遊理念，促進世界旅遊業的持續發展，世界觀光組織訂定每年的9月27日為世界旅遊日，而且每年都推出一個世界旅遊日的主題口號。例如1980年的「觀光促進文化遺產的保存與和平以及人類的相互了解」，2003年的旅遊豐富了世界（Tourism Enriches）等。同時，世界觀光組織的出版刊物有《世界旅遊組織消息》、《旅遊發展報告——政策與趨勢》、《旅遊統計年鑑》、《旅遊統計手冊》和《旅遊及旅遊動態》。其定期發表的世界旅遊統計數據與預測，已成為觀光旅遊業與學界重要的參考依據。根據世界觀光組織秘書長塔勒布·瑞法在2010年的博鰲國際旅遊論壇大會（舉辦地點在中國海南島三亞）指出，預測2010年世界旅遊經濟有望復甦增長3%至4%（參考第一章第一節）。受國際金融危機影響，2008至2009年度世界旅遊人數下降了3%至4%，旅遊收入下降6%。2009年最後一季度至2010年第一季度世界旅遊經濟呈現復甦狀態。

目前世界各國的旅遊客源結構正在發生變化。據世界觀光組織觀察，過去世界各國重視出、入境遊客指標，而目前無論是世界最大旅遊國的美國，還是新興經濟體的中國、印度，國內遊客正成為各自最大的客源市場。

另外，旅遊業在綠色經濟中的重要性應受到各國政府更大程度的關注，政府應和企業尤其是私營中小企業良好合作，制訂政策引導企業創新運營模式。

(五)觀光衛星帳之推廣

世界觀光組織在1990年代開始規劃觀光衛星帳（Tourism Satellite Accounts, TSA）的架構，並在1999年完成編製作業手冊，現已成為各國編製觀光衛星帳的參考範本。由於觀光活動對國家的經濟越來越重要，但國民所得統計系統並未將「觀光」視為單一產業進行統計，以至於「觀光」無法像其他產業以一個「總合」的數字，來呈現其對整體經濟的貢獻。所以觀光衛星帳的編製就是將分散在住宿、餐飲、交通運輸、旅遊服務以及其他和觀光活動直接或間接有關的產業活動產值計算在一起，得到「觀光產業」單一產業的產值，藉以衡量「觀光產業」的經濟貢獻度。

觀光衛星帳是一套可描述觀光相關產業概況的統計帳表系統，用來衡

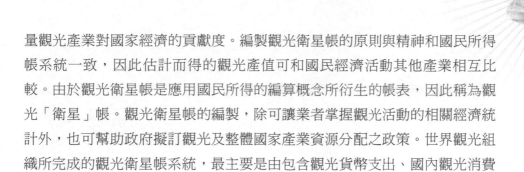

量觀光產業對國家經濟的貢獻度。編製觀光衛星帳的原則與精神和國民所得帳系統一致，因此估計而得的觀光產值可和國民經濟活動其他產業相互比較。由於觀光衛星帳是應用國民所得的編算概念所衍生的帳表，因此稱為觀光「衛星」帳。觀光衛星帳的編製，除可讓業者掌握觀光活動的相關經濟統計外，也可幫助政府擬訂觀光及整體國家產業資源分配之政策。世界觀光組織所完成的觀光衛星帳系統，最主要是由包含觀光貨幣支出、國內觀光消費支出、觀光產業之生產、國內產業之觀光比重、觀光就業、觀光固定資本形成、觀光公部門消費以及觀光客一般統計等共計十個統計帳表，用來說明觀光產業對整體經濟之貢獻。

此外，經濟合作暨發展組織（Organization for Economic Cooperation and Development, OECD）也推展觀光衛星帳的編製。在2000年該組織公布觀光衛星帳編製作業手冊，其編製架構與原則基本上與世界觀光組織所編製一致。

二、世界旅遊觀光委員會

世界旅遊觀光委員會（World Travel & Tourism Council, WTTC）是全球觀光旅遊業的商業領袖論壇組織，與各國政府和其他利益相關方合作，以提升人們對旅遊產業重要性的認識——旅遊業是世界上創造最多財富和就業機會的產業之一。成員包括來自全球一百家主要觀光旅遊業者的董事長和執行長，對於所有旅遊產業的相關事務擁有獨特的見解，並發揮著獨一無二的作用。該委員會成立於1990年，總部位於倫敦，主要委員會成員有19人，每二年開一次會，每年進行一次對會員的報告。

世界旅遊觀光委員會的活動主要有三項主軸：

1. 全球性活動：透過與各國政府的溝通與對話，將會影響全球旅遊及觀光產業的機會與挑戰傳達出去。同時透過個案研討，推廣旅遊及觀光產業的最佳範例（best practice）。例如1995年世界旅遊觀光委員會與世界觀光組織以及地球委員會（The Earth Council）共同出版了一份名為《旅遊及觀光業的21世紀議程》（*Agenda 21 for the Travel & Tourism Industry*），這份報告提供了政府及業者對於致力於旅遊業的永續經營

的作法。近年來國內經濟發達，人民生活富裕，再加上週休二日的政策，旅遊人口大幅成長。不論是國內短程旅行或是到國外旅遊，均應有維護環境及保護自然資源的意識。

2. 區域性行動：對於有高度發展旅遊及觀光產業潛力，但缺乏資源架構之地區與國家展開區域性行動。目標是希望透過與當地政府、旅遊業者，加上世界旅遊觀光委員會全球成員之間的合作，將其目標轉化為實際行動，來幫助這些地區與國家之旅遊及觀光成長。

3. 經濟研究：世界旅遊觀光委員會進行深入的研究，來評估旅遊及觀光對於世界、地區與國家的貢獻。到目前為止，該委員會被引用最多的觀點是：「旅遊及觀光是全世界最大的產業，也是成長最快速的產業；它不但提供就業機會，同時對於國內生產毛額也有貢獻」。在世界旅遊觀光組織的支持下，世界旅遊觀光委員會也推展觀光衛星帳的編製。但世界旅遊觀光委員會是以自行建立的觀光衛星帳推估模式，預測各個國家、區域及全球觀光之發展、趨勢及對經濟的貢獻，由於是以模式來推估未來趨勢，數據常與各國依實際統計資料編製的帳表有相當之落差。

三、國際順風社

國際順風社（Skål International）是由全球旅遊專業人士所組成的國際性組織，在全世界九十個國家有五百二十五個分社，共約22,000名菁英會員，是全球規模最大，也是唯一齊集世界各地旅遊菁英人士的組織。總部位於西班牙托雷莫里那。其主旨在推廣全球觀光及友誼，組織成員彼此交換意見，帶動生意，促進全球經濟，符合順風社的宗旨——「跟好朋友做好生意」（Doing Business Among Friends）。

國際順風社亦關心環保，隨著2002年聯合國發表聲明及生態環保及山脈旅遊年，國際順風社同年在澳洲凱恩斯創立生態環保旅遊獎。積極宣揚生態旅遊與環保觀念的國際順風社，同時是世界觀光組織的成員，以「發展負責、永續、全球開放的觀光」為宗旨，並支持全球觀光道德公約（Global Code of Ethics in Tourism），是避免兒童遭觀光客性迫害行為公約的強有力贊助者，亦為永續觀光—消滅貧窮的ST-EP活動（Sustainable Tourism-

Eliminating Poverty）的主要贊助人。

國際順風社世界大會在世界各個主要國家舉行時，不但深受該國政府的重視，更是該國觀光發展的重要指標。2008年第六十九屆國際順風社世界年會於10月12日至17日，在台北國際會議中心舉行，共有來自五十九個國家，一百七十六個順風社分社近700名會員群聚台北。藉由大會的舉辦，讓國際觀光旅遊界菁英對台灣多了一分認識，將台灣推上國際觀光舞台。此次國際順風社世界大會為國內會展相關業者帶來龐大收益，例如國內飯店住宿消費總額高達新台幣10,149,230元，而為台灣餐飲業則帶來新台幣6,553,038元的收入（經濟部國際貿易局，2009）。

四、太平洋亞洲旅遊協會

本段僅就太平洋亞洲旅遊協會（Pacific Asia Travel Association, PATA）加以說明，此協會成立於1951年，主要致力於亞太地區旅遊業的發展，每年舉辦的旅交會更是國際知名的專業展覽和商務交流平台，提供來自世界各地的買家和亞太地區的賣家彼此會面、行銷及合作的機會，進而實現亞太地區入境旅遊的增長。

五、亞太經濟合作組織觀光工作組

有鑑於觀光業在亞太地區快速成長，以及其對於經濟社會的重要性，亞太經濟合作組織（Asia-Pacific Economic Cooperation, APEC）於1991年設立了觀光工作組（APEC Tourism Working Group, TWG）。該一工作組的宗旨，在將各會員體的觀光行政人員聚集在一起，共同分享資訊、交換看法，並在貿易和政策上開發可以合作的領域。觀光工作組透過太平洋亞洲旅遊協會（PATA）、世界旅遊觀光委員會（WTTC）和世界觀光組織（UNWTO）等管道，積極強化企業與私人部門之參與。

近年來，觀光工作組的會議，如1999年在墨西哥與秘魯、2000年4月於香港，討論觀光憲章的研擬。2000年7月，該一工作組終於在韓國漢城完成「亞太經濟合作組織觀光憲章」（APEC Tourism Charter）。該憲章強調貿易自由化，同時發覺並掃除觀光企業與發展之障礙，強化觀光客移動力，滿足

觀光客貨品與服務之需求，永續管理觀光事業，提升對於觀光是社經發展重要工具的認知與了解。

延伸閱讀

2009 PATA旅遊交易會

2009年太平洋亞洲旅遊協會（Pacific Asia Travel Association, PATA）旅遊交易會於9月22至25日在浙江世貿中心舉行，吸引超過千名來自各地的買家及賣家齊聚一堂，涵蓋來自三十八個國家近600名買家，以及五十一個旅遊單位共305名賣家。在參加交易會的買家中，25%為中國境內買家、25%為其他亞洲國家和地區的買家、50%為歐美買家，凸顯歐美國家對拓展亞太市場的積極態度。

在9月22日旅交會開幕當天，特別請來當地銀髮族近百人表演擊鼓及扯鈴等傳統表演，以傳達杭州居民長壽幸福的意涵。杭州市長蔡奇、PATA主席Phornsiri Manoharn等多位長官代表，亦於浙江世貿中心前廣場進行剪綵開幕儀式，宣示旅交會正式展開。杭州市長蔡奇指出，杭州是長江三角洲航運中心城市，擁有八千年文化史、五千年建城史，是中國八大古都之一，亦是中國重點分級旅遊城市，近年來，旅遊業更成為杭州市最具競爭力的優質產業。

杭州以打造國際旅遊目的地為目標，訂定出各種戰略，包括加強旅遊發展，優化旅遊環境，加快推進旅遊業結構調整和業態轉型升級，形成了集觀光、會展、悠閒三者於一體的旅遊發展新格局，成果豐碩。再者，杭州也是繼首都北京之後，第二個被PATA選擇承辦旅遊交易會的城市，這都是對杭州近年來致力發展成為國際旅遊目的地的實質肯定。

PATA旅遊交易會不僅是亞太地區重要的旅交會，亦是全球範圍內都極具影響力的專業會展。走過一年多的不景氣，目前全球經濟開始有復甦的跡象，藉旅交會提供的平台進行交流，相信勢必能夠為參展業者帶來無限商機。

資料來源：摘錄自《旅報》，第588期，2009年9月27日-10月4日。

第二節　我國旅遊與觀光組織

一、觀光行政體系

　　我國觀光事業之行政管理體系如**圖**12-1所示。中央在交通部下設路政司觀光科及觀光局，在直轄市則分別為台北市政府觀光傳播局、高雄市政府觀光局。現因觀光事業重要性日增，各縣（市）政府相繼提升觀光單位之層級，目前已有台北縣、嘉義縣、花蓮縣成立觀光旅遊局，苗栗縣成立國際文化觀光局，金門縣成立交通旅遊局，澎湖縣成立旅遊局，連江縣成立觀光局。另外，2007年7月11日「地方制度法」修正施行後，縣府機關編修，組織調整，故宜蘭縣成立工商旅遊處，基隆市成立交通旅遊處，桃園縣成立觀光行銷處，新竹縣、台南縣成立觀光旅遊處，新竹市、南投縣成立觀光處，台中市成立新聞處，台南市成立文化觀光處，嘉義市成立交通處，屏東縣成立建設處，台東縣成立文化暨觀光處等，專責觀光建設暨行銷推廣業務。

　　此外，為有效整合觀光事業之發展與推動，行政院於2002年7月24日

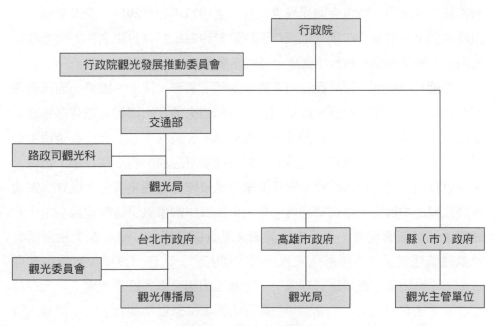

圖12-1　**觀光行政體系**

資料來源：交通部觀光局（2009）。

提升跨部會之「行政院觀光發展推動小組」為「行政院觀光發展推動委員會」，目前由行政院指派政務委員擔任召集人，交通部觀光局局長為執行長，各部會副首長及業者、學者為委員，觀光局負責幕僚作業。

在觀光遊憩區管理體系方面，國內主要觀光遊憩資源除觀光行政體系所屬及督導之風景特定區、民營遊樂區外，尚有內政部營建署所轄國家公園、行政院農業委員會所轄休閒農業及森林遊樂區、行政院退除役官兵輔導委員會所屬國家農（林）場、教育部所管大學實驗林、體育委員會所管高爾夫球場、經濟部所督導之水庫及國營事業附屬觀光遊憩地區，均為國民從事觀光旅遊活動之重要場所。

二、交通部觀光局

(一)組織架構

我國觀光事業於1956年開始萌芽，1960年9月奉行政院核准，於交通部設置觀光事業小組，1966年10月改組為觀光事業委員會。1971年6月24日政策決定將原交通部觀光事業委員會與台灣省觀光事業管理局裁併，改組為交通部觀光事業局，為現今觀光局之前身，至1972年12月29日「交通部觀光局組織條例」奉總統公布後，依該條例規定於1973年3月1日更名為「交通部觀光局」，綜理規劃、執行並管理全國觀光事業。

如圖12-2所示，目前觀光局下設：企劃、業務、技術、國際、國民旅遊五組及秘書、人事、會計、政風四室；為加強來華及出國觀光旅客之服務，先後於桃園及高雄設立「台灣桃園國際機場旅客服務中心」及「高雄國際機場旅客服務中心」，並於台北設立「觀光局旅遊服務中心」及台中、台南、高雄服務處；另為直接開發及管理國家級風景特定區觀光資源，成立「東北角暨宜蘭海岸國家風景區管理處」、「東部海岸國家風景區管理處」、「澎湖國家風景區管理處」、「大鵬灣國家風景區管理處」、「花東縱谷國家風景區管理處」、「馬祖國家風景區管理處」、「日月潭國家風景區管理處」、「參山國家風景區管理處」、「阿里山國家風景區管理處」、「茂林國家風景區管理處」、「北海岸及觀音山國家風景區管理處」、「雲嘉南濱海國家風景區管理處」及「西拉雅國家風景區管理處」；為輔導旅館業及建立完整體系，設立「旅館業查報督導中心」；為辦理國際觀光推廣業務，陸

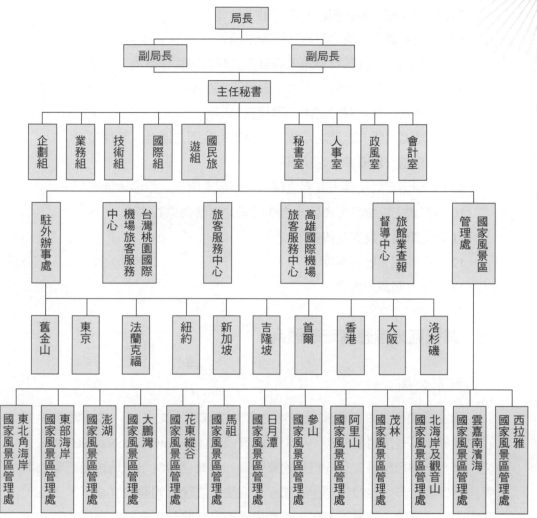

圖12-2　觀光局組織圖

資料來源：交通部觀光局（2009）。

續在舊金山、東京、法蘭克福、紐約、新加坡、吉隆坡、首爾、香港、大阪、洛杉磯等地設置駐外辦事處。2010年度法定編制員額204人，預算職員185人；而所屬十三個管理處編制員額806人，預算員額419人。

(二)觀光局業務執掌

1.觀光事業之規劃、輔導及推動事項。

2.國民及外國旅客在國內旅遊活動之輔導事項。

3.民間投資觀光事業之輔導及獎勵事項。

4.觀光旅館、旅行業及導遊人員證照之核發與管理事項。

5.觀光從業人員之培育、訓練、督導及考核事項。

6.天然及文化觀光資源之調查與規劃事項。

7.觀光地區名勝、古蹟之維護,及風景特定區之開發、管理事項。

8.觀光旅館設備標準之審核事項。

9.地方觀光事業及觀光社團之輔導,與觀光環境之督促改進事項。

10.國際觀光組織及國際觀光合作計畫之聯繫與推動事項。

11.觀光市場之調查及研究事項。

12.國內外觀光宣傳事項。

13.其他有關觀光事項。

三、其他觀光遊憩區管理體系

(一)國家公園

國家公園是指具有國家代表性之自然區域或人文史蹟。自1872年美國設立世界上第一座國家公園──黃石國家公園(Yellowstone National Park)起,迄今全球已超過三千八百座國家公園。台灣自1961年開始推動國家公園與自然保育工作,1972年制定「國家公園法」之後,相繼成立墾丁、玉山、陽明山、太魯閣、雪霸、金門、東沙環礁與台江共計八座國家公園;為有效執行國家公園經營管理之任務,於內政部轄下成立國家公園管理處,由**內政部營建署國家公園組**掌管業務,以維護國家資產。

(二)休閒農業╱森林遊樂區

休閒農業一般係指利用自然生態及田園景觀,以農林漁牧產業為基礎,結合農村文化與娛樂活動,以達成觀光、休閒、遊憩等目的的農業。休閒農業的種類繁多,諸如觀光農園、市民農園、教育農園、休閒農場、森林遊樂、娛樂漁業、農業公園、教育農業、農村民宿等,主要由**行政院農業委員會**負責。

(三)國家農場

　　行政院退除役官兵輔導委員會為因應社會經濟自由化，積極轉型發展觀光休閒，生態保育與精緻農業。退除役官兵輔導委員會所屬的附屬農林機構有：武陵農場、福壽山農場、清境農場、彰化農場、嘉義農場、屏東農場、花蓮農場、台東農場。

(四)大學實驗林

　　實驗林除為專供教學、研究之國立大學附設單位，另負有一般林業機關之培育森林資源，維護國土保安、生態環境之完整，保護龐大國有財產等之重責大任。目前大學實驗林包括台灣大學的下坪、溪頭、和社、鳳凰及東埔等五個自然教育園區及水里木材利用暨產品展示中心，以及中興大學之東勢林場、新化林場、文山林場、惠蓀林場。隸屬**教育部**高教司業務管轄。

(五)國立社會教育機構／博物館

　　國立社會教育機構與博物館由**教育部**社教司負責相關業務，包括國立社會教育機構國立科學工藝博物館、國立台灣科學教育館、國立中央圖書館、國立歷史博物館、國立自然科學博物館、國立中正文化中心、國立國父紀念館、國立鳳凰谷鳥園、國立海洋生物博物館、國立台灣史前文化博物館等。

(六)水庫

　　水庫亦為觀光資源的一種類型，由**經濟部**水利署管理。至2008年底止，國內四十座主要水庫有效總容量超過20億4,400萬立方公尺。

(七)高爾夫球場

　　高爾夫球場，係指設有發球區（台）、球道、球洞區之球場與其附屬建築物及設施。前項附屬建築物及設施包括設有行政管理、環保及服務設施、機械房、倉庫、休息亭、練習場或其他與高爾夫球場有關之建築物及設施。主管機關為**行政院體育委員會**。

(八)溫泉

　　溫泉係指符合溫泉基準之溫水、冷水、氣體或地熱（蒸氣）。台灣有

溫泉徵兆的溫泉區有一百二十八處，以溫泉區地質來看，變質岩區最多，其次為火成岩區，沉積岩區最少。以化學特性分類，台灣溫泉大都屬於碳酸鹽泉。近年來受到各類媒體休閒娛樂旅遊節目影響，許多溫泉區紛紛引進日本溫泉的經營模式，強調溫泉的養生、健康、美容與休閒的功能，促使溫泉旅遊業快速發展。為保障溫泉的開發利用與永續經營，「中華民國溫泉法」已於2003年6月3日由立法院三讀通過，其中央主管機關為**經濟部**。

四、民間觀光組織

(一)財團法人台灣觀光協會

台灣觀光協會係財團法人組織，為非營利目的之公益性社團，自1956年11月29日成立，至今已逾五十年悠久歷史。在台灣所有旅遊相關（公）協會之中，是歷史最長久，結構最為完整，且兼顧國內與國外市場之全方位觀光協會。其董事會之成員包括民間觀光事業公（協）會及航空公司、旅館業、旅行業、遊樂企業等單位負責人或代表人。至於協會成員均為觀光產業界代表性單位，涵蓋台灣地區各觀光社團、基金會、航空交通業、旅行業、觀光旅館業、文化休閒及遊樂區業、球場業、食品及餐廳業、會議與展覽服務業、手工藝品業、百貨禮品業、傳播出版及廣告業、資訊業等觀光相關產業以及熱心觀光事業之企業機構及人士等三百多個會員單位所組成。

為了凝聚觀光產業，推展國內觀光市場，招徠旅客，台灣觀光協會每年結合觀光產業界人士，組團前往海外參加各項重要旅展，提供台灣最新旅遊資訊與產品，了解旅客之需求並掌握旅遊市場趨勢。此外，並配合交通部觀光局國際宣傳，於海外設置辦事處，現有日本東京及大阪事務所、韓國首爾事務所，以及美國紐約、洛杉磯及舊金山、德國法蘭克福、菲律賓、新加坡、馬來西亞吉隆坡以及香港等辦事處。

(二)中華民國觀光導遊協會

於1970年1月30日奉內政部核准正式成立，為全國性人民團體。當時由一百多位導遊為結合同業感情，共同研究導遊學識與技能，在政府機關輔導之下，協力組成。協會之宗旨為促進導遊同業合作，砥礪同業品德，增進同業知識技術，提高服務修養，謀求同業福利，以配合國家政策，發展觀光事

業等。

(三)中華民國觀光領隊協會

以促進旅行業出國觀光領隊之合作聯繫,砥礪品德及增進專業知識,提高服務品質,配合國家政策,發展觀光事業及促進國際交流為宗旨。交通部觀光局及旅遊業鑑於上述共識,於1986年成立「中華民國觀光領隊協會」。

(四)旅行業經理人協會

1992年1月11日成立,目的為提升旅行業經理人之專業知識及社會地位,並促進經理人之交流,以達互助互長之目的。旅行業經理人協會經常舉辦各種文化活動,定期專題研討訓練,相互聯誼,自我充實,而有助於旅行業之正常發展,直接回饋社會大眾,並讓旅行業經理人成為社會公認之「旅行專業師」。

另外,中華民國旅行業品質保障協會〔旅行業品保協會(TQAA)〕則請參見第十一章第一節。

(五)中華民國旅行業商業同業公會全國聯合會(全聯會)

由於台灣旅行業向來單打獨鬥,缺乏橫向溝通及合作對話,因此台北市旅行商業同業公會與高雄市旅行公會、台灣省旅行公會聯合會三個單位,自2000年12月起取得共識,籌組「中華民國旅行商業同業公會全國聯合會」,2001年10月2日正式成立。其角色與功能為凝聚整合旅行業團結力量的全國性組織,作為溝通政府政策及民間基層業者的橋梁,使觀光政策推動能符合業界需求,創造更蓬勃發展的旅遊市場;協助業者提升旅遊競爭力,並且維護旅遊商業秩序,謹防惡性競爭,保障合法業者權益。

值得注意的是,全聯會積極推廣兩岸旅遊業務,加強大陸人士來台觀光作業的相關改善作業,含旅客申辦的收、送、領、發及接待旅行社保證金的管理,配額的分發,自律公約的制定與執行等事宜,使得來台旅客快速成長,以至於在2005年9月獲主管機關指定為協助政府與大陸進行該項業務協商及承辦上述工作的窗口,冀加速兩岸觀光交流的合法化,與推動全面開放大陸人士來台觀光。

全聯會共有十六個委員會負責承接公務部門委託專案活動,協調同業、

異業及大陸旅遊糾紛，並協助旅行業緊急事故之應變處理，輔導業內教育訓練及觀光局委辦之導遊職前訓練。並且接受僑委會委託遴選優秀旅行社安排10月慶典歸國華僑之國內旅遊接待，並協助僑委會辦理接待僑營旅行業負責人及高階主管觀光旅遊暨商機交流會，另本會積極組團赴海內外參訪交流，促進海內外合作互訪及參展事宜。並安排新景點及新行程考察，進而開發提升旅遊專業品質。

(六)中華民國觀光旅館商業公會

成立於2007年1月27日，同時取得內政部2007年1月29日內授中社字第0960001815號立案證書，依法於該會組織區域內經營觀光旅館，取得交通部觀光局許可證之公司，均應於開業後一個月內加入商業公會，現有六十九家會員79位會員代表。觀光旅館公會以「發展觀光事業，促進國家經濟發展，增進共同利益，協助政府推行政令」為會務推展宗旨，執行：觀光旅客業務之調查、統計、研究及改進發展；觀光政策與商業法令之協助推行與研究；會員業務之廣告宣傳；會員合法權益之維護等事項。最終目的是期望會員同業建立「永續經營」的理念，創造「商品附加價值」，健全個別經營條件，以「價值」替代「價格」競爭。

段落活動

請上我國觀光局網站，找出觀光局下列單位之工作執掌。

1. 企劃組
2. 業務組
3. 技術組
4. 國際組
5. 國民旅遊組
6. 旅館業查報督導中心
7. 旅遊服務中心
8. 台灣桃園國際機場旅客服務中心
9. 高雄國際機場旅客服務中心
10. 國家風景區管理處

旅遊與觀光概論　Travel and Tourism

 ## 第三節　觀光主管機關之角色

　　根據「發展觀光條例」（2009年11月18日修正發布）第三條與第四條規定，觀光主管機關在中央為交通部，在直轄市為直轄市政府，在縣（市）為縣（市）政府。中央主管機關為主管全國觀光事務，設觀光局；其組織，另以法律定之。直轄市、縣（市）主管機關為主管地方觀光事務，得視實際需要，設立觀光機構。

　　在大眾觀光發展的經營管理原則下，觀光發展若以生產系統的方式表達，可以涵蓋四個構面：(1)規劃與管理；(2)行銷與宣傳；(3)銷售；(4)生產與服務的傳遞。在此觀光生產系統中，旅遊供應商透過這四個構面謀取最大的利益；而觀光旅遊主管機關則從更高的層級，對旅遊供應商進行管理與督察，並且進行觀光產業之國際宣傳及推廣，因此主要牽涉到的是觀光發展生產系統的「規劃與管理」以及「行銷與宣傳」構面。

　　當然政府也可以直接經營與旅遊業有關的項目，如國營航空公司及機場、藝術館、博物館、古蹟、國家公園、鐵路、巴士、海港及輪船、酒店度假區、高爾夫球場等，從而幫助發展當地旅遊業。不過在市場邁入全球化、自由化與私有化的風潮下，國營企業已逐漸轉型尋求競爭優勢。

一、策略規劃

　　觀光政策之擬定，係政府在現存之限制條件與預判未來可能變遷之情況下，為因應觀光需求與發展所提出之「指導綱領」。在此策略下，主管機關據此制定中長期計畫，便於目標管理，以達成遠景。通常觀光的政策目標須順應世界潮流，因應內在環境的變遷，在有限的資源條件下，兼顧環境融合與「永續觀光」雙重條件，俾滿足民眾的需求與國家發展的需要。

　　以我國為例，交通部將2000年訂為「觀光規劃年」，研訂了「21世紀台灣發展觀光新戰略」，宣示以打造台灣成為「觀光之島」為目標，2001年為「觀光推動年」，新戰略的各項執行方案已正式啟動。經建會亦研訂「國內旅遊發展方案」，要求各部會確實配合推動執行。2001年在《交通政策白皮書》架構下，以「21世紀台灣發展觀光新戰略」及「國內旅遊發展方案」為

基礎，訂定《觀光政策白皮書》。

《觀光政策白皮書》之編訂，廣納產官學意見，並期與國際接軌、貼近民心，除以歷經國內研討會及國際會議討論，形成共識之「21世紀台灣發展觀光新戰略」為主軸，經過初擬草案、全國交通會議討論，最後經交通政策白皮書之編修作業，確切勾勒出交通部在觀光方面之具體政策。訂定《觀光政策白皮書》的目的，在期望觀光施政由理念架構之研提，至政策、策略、措施之擬定，最後落實為相關行政機關實際推動觀光施政之執行與預算編列的依據。白皮書中依各項觀光政策發展落實其策略與措施，並依照執行年期與配合施政之迫切性，擬定具體可行之短中長期計畫。短期係指2003年可以完成者，中期係2006年可以完成者，長期預估可在2011年完成。各項政策之策略與措施如**表**12-1所示，研擬出之短中長期計畫項目計一百五十六項。

此外，觀光局2002年亦提出台灣旅遊生態年、2004年台灣觀光年、2002至2007年之觀光客倍增計畫、2008至2009年為旅行台灣年、2009至2010年的觀光拔尖領航方案之規劃。

二、管理與監察

政府在管理及監察觀光旅遊業方面扮演重要的角色。一方面必須透過法規規範申請核准程序來防止旅遊業不良的發展，維持良好的質素，協助平衡供求及保障旅客，避免他們受業內人員的不法行為或失職而影響；同時為了確保旅客的安全與權益，也要監管相關業者在管理與安全上的機制。

(一)觀光資源管理相關法規

國內觀光遊憩資源之管理法規包括：

1.由交通部依「發展觀光條例」及「風景特定區管理規則」劃設風景特定區。
2.由內政部依「國家公園法」劃設國家公園。
3.由行政院農業委員會依「森林法」及「森林遊樂區設置管理辦法」劃設森林遊樂區。
4.由教育部依「大學法」劃設大學實驗林。
5.由行政院國軍退除役官兵輔導委員會依「國軍退除役官兵輔導條例」

表12-1　《觀光政策白皮書》各觀光政策、策略與措施一覽表

單元	觀光政策	策略	措施	計畫數
建構多元永續內涵供給面主軸	1.以本土、文化、生態之特色為觀光內涵，配套建設，發展多元化觀光	1.結合各觀光資源主管機關，推動文化、生態、健康旅遊	1.推動生態觀光	9
			2.發展鄉土、文化、歷史之旅	3
			3.推動陸域遊憩活動	2
			4.推動海域遊憩活動	4
			5.規劃建設空域遊憩活動設施	2
		2.輔導地方節慶、推動地方工藝，增強本土特色，作為國際行銷的基礎	1.提升地方節慶活動規模國際化	2
			2.選擇重點鄉鎮，結合地方本土特色，發展鄉土遊程	3
			3.推動「地方工藝」	4
	2.減輕觀光資源負面衝擊，規劃資源多目標利用，建構友善旅遊環境	1.建構友善可親的觀光環境	1.建構國際化旅遊環境	2
			2.落實「全民心中有觀光」之理念	2
		2.營造多元便利旅遊環境	1.加速執行「溫泉開發管理方案」	3
			2.改善觀光遊憩地區聯外道路系統	2
			3.加強環境管理，建置無障礙之旅遊環境與設施	2
		3.妥善建設經營國家級風景區	1.建設東北角海岸國家風景區成為「兜浪台北賞鯨豚」之親水樂園	4
			2.建設東部海岸國家風景區成為「熱帶風情遨碧海」之遊憩勝境	4
			3.建設澎湖國家風景區成為「海峽明珠、觀光島嶼」	3
			4.建設大鵬灣國家風景區成為「潟湖國際度假區」	3
			5.建設花東縱谷國家風景區成為「溫泉茶香田園度假區」	3
			6.建設馬祖國家風景區成為「閩東戰地生態島」	6
			7.建設日月潭國家風景區成為「明湖山色伴杵音」之度假勝地	8
			8.建設參山國家風景區成為「獅頭客、梨山果、八卦鷹休閒區」	8
			9.建設阿里山國家風景區成為「高山青、澗水藍，日出雲海攬蒼翠」之觀光勝地	4
			10.建設茂林國家風景區成為「原住民、溫泉、生態冒險度假區」	3
			11.達成縣縣有國家級風景區目標	4

（續）表12-1　《觀光政策白皮書》各觀光政策、策略與措施一覽表

單元	觀光政策	策略	措施	計畫數
建構多元永續內涵供給面主軸	3.健全觀光產業投資經營環境，建立旅遊市場秩序，提升觀光旅遊產品品質	1.突破法令瓶頸與限制，強化民間投資機制	1.簡化土地變更程序，提供公有土地，促進民間投資觀光旅遊事業	2
			2.觀光發展相關法令研修	3
			3.輔導違規觀光業者（觀光遊樂業、旅館業）合法化	4
			4.研究給予觀光業者低利融資貸款，協助業者更新及提升品質	2
		2.配合觀光業發展現況，檢討觀光業管理輔導機制	1.建立「觀光衛星帳」	3
			2.強化旅行業經營管理體質	2
			3.整合旅館業管理系統	2
			4.成立旅館業諮詢組織，提供業者專業輔助及輔導服務	2
		3.加強觀光人才質與量，強化政府觀光人力，全面提升服務品質	1.加強辦理觀光服務業職前及在職人員訓練	2
			2.開拓觀光人力資源	2
行銷優質配套遊程市場面主軸	1.迎合國內外觀光不同的需求，拓展觀光市場深度與廣度，吸引國際觀光客來台旅遊	1.擴大旅遊商機，均衡旅遊離尖峰需求	1.推動非假日旅遊遊程及優惠措施	3
			2.推廣大眾運輸與旅遊景點旅遊配套措施，提高便利性	4
		2.開放大陸人士來台觀光	1.規劃開放配套措施	4
			2.規劃旅行業接待作業	2
		3.便利國際旅客來台	1.協調便利入出境程序及措施	2
			2.拓展來台便捷交通服務	3
	2.針對觀光市場走向，塑造具台灣本土特色之觀光產品，有效行銷推廣	1.開創台灣新形象	1.提高台灣新形象在國際上的能見度	2
			2.編撰重新發現台灣、撰寫台灣傳奇，提供國內外觀光客追尋傳奇的新遊程	3
			3.建構以台灣為名之觀光網站	3
		2.針對目標市場研擬配套行銷措施	1.研擬深耕既有市場的觀光推廣計畫（日本）	4
			2.研擬深耕既有市場的觀光推廣計畫（美加）	3
			3.研擬深耕既有市場的觀光推廣計畫（港澳）	2
			4.鎖定MICE為目標市場	4
			5.針對次目標市場，研擬觀光推廣計畫	3

資料來源：交通部觀光局（2002）。

設置國家農場等。

雖因行政組織所司不同，觀光資源規劃及核定程序不一，造成彼此範圍重疊現象，惟透過行政院觀光發展推動小組加強觀光行政業務橫向及縱向之協調、督導及統合，觀光行政權責已有合理規劃。

(二)申請核准經營制度

我國「發展觀光條例」（2009年11月18日修正發布）第三章第二十一條至四十三條，是關於觀光事業經營管理之規定，在申請核准之規定有：

1. 經營**觀光旅館**業者，應先向中央主管機關申請核准，並依法辦妥公司登記後，領取觀光旅館業執照，始得營業（第二十一條）。
2. **民宿**經營者，應向地方主管機關申請登記，領取登記證及專用標識後，始得經營（第二十五條）。
3. 經營**旅行**業者，應先向中央主管機關申請核准，並依法辦妥公司登記後，領取旅行業執照，始得營業（第二十六條）。
4. 經營**觀光遊樂**業者，應先向主管機關申請核准，並依法辦妥公司登記後，領取觀光遊樂業執照，始得營業（第三十五條）

而根據「民用航空運輸業管理規則」（2009年12月30日修正發布）第三條規定，申請經營**民用航空運輸業**之飛機運輸業務應具備下列資格之一：

1. 公司設立五年以上，財務及組織健全，董事長及董事逾半數為中華民國國民，公司之資本總額或股份總數逾50%為中華民國之國民、法人所有，屬股份有限公司組織者，其單一外國人持有之股份總數不得逾25%。公司最近三年未曾發生財務或股權糾紛致影響公司正常營運，每年營業收入達新台幣60億元以上者，得申請經營國內航線定期或不定期航空運輸業務。
2. 經營國內航線民用航空運輸業，公司財務及組織健全，最近三年未曾發生財務或股權糾紛致影響公司正常營運，且最近三年承運旅客人數累計達90萬人次以上，未曾發生重大飛安事故，具有第二級以上維護能力及足夠之合格航空人員者，得申請經營國際航線包機業務。
3. 經營國際航線包機業務二年以上，公司財務、維修及航務組織制度健

全，最近二年未曾發生財務或股權糾紛影響公司正常營運，每年經營達六十架次以上，最近二年未曾發生重大飛安事故，具有第二級以上維護能力及足夠之合格航空人員者，得申請經營國際航線定期或不定期航空運輸業務。

4.經營國際運輸或國際貿易業務五年以上，公司財務及組織健全，董事長及董事逾半數為中華民國國民，公司之資本總額或股份總數逾50%為中華民國之國民、法人所有，屬股份有限公司組織者，其單一外國人持有之股份總數不得逾25%。公司最近三年未曾發生財務或股權糾紛致影響公司正常營運，每年營業收入達新台幣60億元以上者，得申請經營國際航線定期或不定期貨運業務；其達新台幣100億元以上者，得申請經營國際航線定期或不定期航空運輸業務。

5.公司財務及組織健全，實收資本額達1億元以上，其董事長及董事逾半數為中華民國國民，公司之資本總額或股份總數逾50%為中華民國之國民、法人所有，屬股份有限公司組織者，其單一外國人持有之股份總數不得逾25%，得申請經營國內離島偏遠航線定期或不定期航空運輸業務。

(三)人員資格的限制、證照、訓練與查核制

　　觀光主管機關在人員資格的限制、證照、訓練等亦都有詳細之規定，並對觀光旅館業、旅館業、旅行業、觀光遊樂業或民宿經營者之經營管理、營業設施，實施定期或不定期之檢查；經營者不得規避、妨礙或拒絕前項檢查，並應提供必要之協助（「發展觀光條例」第三十七條）。而民航業的管理與查核又更加詳細與嚴格，例如「民用航空運輸業管理規則」（2009年12月30日修正發布）第二十四條規定：

民用航空運輸業應將下列表報按期檢送民航局核轉交通部備查：
一、有關營運者。二、有關財務者。三、有關航務者。四、有關機務者。五、股本3%以上股票持有者。民航局於必要時，並得檢查其營運財務狀況及其他有關文件（可參見第十一章政府對於旅遊消費者權益之保護）。

三、行銷宣傳

(一)觀光行銷的重要性

　　「行銷」的最終目標是要滿足消費者的需求，並達成企業經營的目的。觀光行銷的定義是有系統地整合觀光企業的經營政策及國家的觀光政策，俾能在當地、區域、國家及國際等區域階層中，促使消費市場上的顧客群獲致最大的滿足，同時業者也能從中獲取相當的利潤。一般政府會從事的觀光行銷推廣，根據觀光客的性質，分成國內與國際市場。主要活動包括印製及派發海報、地圖、圖表、旅遊書刊，刊登廣告，並直接在本國及海外市場組織業務推廣及公關活動，甚至特別推廣較未為人熟悉之景點或地區，旅遊淡季多做宣傳，以增加旅客數目。

　　近年來堪稱最成功的國際觀光行銷，莫若是2009年2月澳洲昆士蘭旅遊局公開徵求大堡礁島主——哈密頓島（Hamilton Island）島主的活動了。島主薪水約350萬元台幣（半年），附贈機票和豪宅住宿，工作內容包括餵魚、洗泳池、沙灘散步、玩耍、坐水上飛機送信、把內容寫成部落格。挾著工作好玩輕鬆，待遇又高的吸引力，此活動很快吸引了全世界上萬名應徵者報名，以及全球媒體的競相報導。姑且不論工作與薪水的優渥，從國家旅遊市場來看，澳洲昆士蘭旅遊局免費獲得了無數的國際廣告機會，將大堡礁成功推上國際舞台；同時透過後續島主的報導，大堡礁的風光進一步得以呈現出來，可謂是多贏的行銷策略！

(二)我國觀光行銷重點

　　我國「發展觀光條例」（2009年11月18日修正發布）第五條規定：「觀光產業之國際宣傳及推廣，由中央主管機關綜理，並得視國外市場需要，於適當地區設辦事機構或與民間組織合作辦理之」，以及「為加強國際宣傳，便利國際觀光旅客，中央主管機關得與外國觀光機構或授權觀光機構與外國觀光機構簽訂觀光合作協定，以加強區域性國際觀光合作，並與各該區域內之國家或地區，交換業務經營技術」。

　　在《觀光政策白皮書》（2002）中，我國的國際觀光宣傳機制有以下四點：

1.國際觀光宣傳部分由觀光局（國際組）主政推動，另為就近於重要客源地對當地觀光業者及民眾直接推廣，陸續在舊金山、東京、法蘭克福、紐約、新加坡、雪梨（現改為吉隆坡）、洛杉磯、漢城、香港、大阪等地設置十處駐外辦事處。

2.依國際觀光市場變化及來台旅客統計分析資料中擬定推廣策略，就主、次要目標市場特性，加強宣傳推廣。

3.為加強國際能見度及觀光吸引力，積極加入國際重要觀光組織、結合觀光業者參與會議及展覽，並與中美洲六國簽署觀光合作協定，提高國家觀光知名度。

4.製發各種語文版本之文宣品及宣傳影帶，運用網際網路來行銷觀光；另邀請國外重要媒體、旅遊業者來台採訪報導及熟悉旅遊。

　　而在2008至2009年「旅行台灣年工作計畫」中，我國的「國際宣傳推廣計畫」將政策轉為實務作法，透過釐析台灣觀光元素，建立台灣觀光品牌形象，整合全球行銷步調。針對國際觀光客，贈送四季好禮、過境半日遊、過境旅客79美元起優惠住房專案及百萬獎金放送；針對國外旅行社，則以包機及郵輪補助，提供更優渥獎金或廣告經費補助，加強其包裝台灣旅遊產品；針對國內旅行社，則獎勵規劃質量均佳之遊程。

　　此外，積極開拓全球市場行銷宣傳通路，包括Discovery、National Geographic等國際知名頻道、Forbes、Monocle等知名專書，及Google、YAHOO等大型入口網站，提升台灣旅遊形象；加強異業結盟，如與捷安特合作，在歐洲兩千家據點推薦台灣是自行車慢活好所在，及運用台灣偶像劇、流行音樂之優勢，建構綿密之國際宣傳網絡。在各項積極開發通路之作為下，海外販售台灣遊程旅行社共四百四十三家，較2007年新增一百零四家，成長30.68%。2009年持續以登山、婚紗、保健、追星及運動旅遊產品，以再創新行銷方式創造更高宣傳效益（參見**圖**12-3），包括跨年外牆點燈廣告、飛輪海國際歌友會、經穴按摩推廣活動、愛戀台灣101景觀台求婚、旅遊達人遊台灣、飛輪海一日導遊、來去台灣吃辦桌活動、自行車環台活動，另推出入境好禮包、遊台灣加1元住五星級飯店等活動，以創意廣告展新意。同時，依各目標市場需求與特性，持續深耕日、韓、港星馬等既有市場，並加速開拓大陸、穆斯林、泰國、菲律賓、印度、印尼及越南等新興市場。

圖12-3　將台灣旅遊產品包裝為具競爭力的觀光產品

資料來源：觀光局網站（2009）。

　　至於在2008至2009年旅行台灣年工作計畫中「建置旅遊服務網計畫」，主要在提供旅遊資訊。例如2008年台灣觀光資訊網全新改版上線，以中（正、簡）、英、日、韓、德及法文版服務國際旅客，並與中華電信合作設置中、英、日、韓語服務之二十四小時免付費觀光諮詢熱線；增設旅遊（客）服務中心，建置旅遊資訊站及觀光導覽地圖牌座，獎勵觀光業設置日、韓文旅遊服務，並以「九份商圈」為示範景點，提供友善便利的旅遊資訊指引。

段落活動

下圖為「2009至2010年的觀光拔尖領航方案」規劃之台灣區域觀光發展定位。

(二)台灣區域發展定位

北部地區：生活及文化的臺灣
• 華人文化藝術重鎮(含時尚設計、流行音樂)、時尚都會、自行車、客家及兩蔣文化

中部地區：產業及時尚的臺灣
• 茶園、咖啡、花卉、休閒農業、林業歷史、森林鐵道、自行車休閒、文化創意

南部地區：海洋及歷史的臺灣
• 開台歷史、舊城古蹟、宗教信仰、傳統歌謠、原住民文化

東部地區：慢活及自然的臺灣
• 鐵馬+鐵道旅遊、有機休閒農業、南島文化、鯨豚生態、溫泉養生

離島地區：特色島嶼的臺灣
• 澎湖-國際度假島嶼
• 金馬-戰地風情、民俗文化、聚落景觀

不分區：多元的臺灣
• MICE、美食小吃、溫泉、生態旅遊、醫療保健

圖12-4　台灣區域觀光發展定位

資料來源：觀光局網站（2009）。

【活動討論】

一、這些區域定位是否還有補充之處？

二、根據這些區域定位，提出各區域之行銷策略與產品規劃。

 # 第四節　證照、檢疫、關稅與保安之業管機關

　　除了第一節國際旅遊觀光相關組織以及第二節我國旅遊觀光組織外，尚有其他與旅遊業相關之重點業務與政府部門，包括護照簽證查驗、海關、檢疫與保安等。其業務與業管單位詳述如下：

一、護照

(一)定義

　　護照是一個國家的政府發放給本國公民或國民的一種旅行證件，用於證明持有人的身分與國籍，以便其出入本國及通過他國邊境在外國旅行，同時亦用於請求有關外國當局給予持照人通行便利及保護。因此凡是出國旅行前，應先取得本國之有效護照。

(二)護照種類

　　依據「護照條例」（2000年5月17日修正公布）第五條，「護照分外交護照、公務護照及普通護照。護照之申請條件及應備之文件，由主管機關定之。」

(三)核發機關

　　我國辦理護照核發的機關為外交部領事事務局，其主要業務包括辦理：(1)核發中華民國護照；(2)外國護照簽證；(3)文件證明；(4)提供出國旅遊參考資訊及旅外國人急難救助服務。故業務與國家安全、國際經貿交流、入出國、外僑管理、外勞、衛生防疫、役政、戶政及僑務等，都有相當密切的關係。依據「護照條例」（2000年5月17日修正公布）第六條：

> 外交護照及公務護照，由主管機關核發；普通護照，由主管機關或駐外使領館、代表處、辦事處、其他外交部授權機構（簡稱駐外館處）核發。

(四)適用對象

根據「護照條例」第八條及第九條規定：

1. 公務護照之適用對象如下：
 (1)各級政府機關因公派駐國外之人員及其眷屬。
 (2)各級政府機關因公出國之人員及其同行之配偶。
 (3)政府間國際組織之中華民國籍職員及其眷屬。
 　前項第一款、第三款及前條第一款、第二款所稱眷屬，以配偶、父母及未婚子女為限。
2. 普通護照之適用對象為具有中華民國國籍者。但具有大陸地區人民、香港居民、澳門居民身分或持有大陸地區所發護照者，非經主管機關許可，不適用之。

(五)護照效期

根據「護照條例」第十一條規定：

1. 外交護照及公務護照之效期以五年為限，普通護照以十年為限。但未滿十四歲者之普通護照以五年為限。
2. 前項護照效期，主管機關得於其限度內酌定之。
3. 護照效期屆滿，不得延期。

(六)護照換發

根據「護照條例」第十五條規定：

1. 有下列情形之一者，應申請換發護照：
 (1)護照污損不堪使用。
 (2)持照人之相貌變更，與護照照片不符。
2. 持照人已依法更改中文姓名。
 (1)持照人取得或變更國民身分證統一編號。
 (2)護照製作有瑕疵。
3. 有下列情形之一者，得申請換發護照：
 (1)護照所餘效期不足一年。

(2)所持護照非屬現行最新式樣。

(3)持照人認有必要並經主管機關同意者。

(七)護照新趨勢

　　護照關係到在國外所受合法保護的權利與進入本籍國的權利。護照上通常有持有者的照片、簽名、出生日期、國籍和其他個人身分的證明。許多國家正在開發將生物識別技術用於護照，以便能夠更精確地確認護照的使用者是其合法持有人。在此趨勢下，我國為便利國人海內外通關，順應國際護照防偽新趨勢，領務局規劃在現行機器可判讀護照上導入電子科技，發行符合國際民航組織（ICAO）最新規範護照（晶片護照），於護照內植入非接觸式晶片，儲存持照人基本資料及生物特徵（本版護照將依國際民航組織規定儲存臉部影像），藉無線射頻技術（Radio Frequency Identification, RFID）讀取或儲存晶片資料，並利用電子憑證機制驗證護照之真偽。晶片內儲資料與列印在護照紙本上之申請人資料及照片一致，不涉及指紋、虹膜等敏感性個人資料；同時加設防寫保護機制，以確保國人之個人資訊安全，並與世界潮流接軌。

二、簽證

(一)我國簽證制度

■定義

　　簽證在意義上為一國之入境許可。依國際法一般原則，國家並無准許外國人入境之義務。目前國際社會中鮮有國家對外國人之入境毫無限制。各國為對來訪之外國人能先行審核過濾，確保入境者皆屬善意以及外國人所持證照真實有效，且不致成為當地社會之負擔，乃有簽證制度之實施（依據國際實務，簽證之准許或拒發係國家主權行為，故中華民國政府有權拒絕透露拒發簽證之原因）。

■簽證的類別

　　中華民國的簽證依申請人的入境目的及身分分為四類：

　　1.停留簽證（VISITOR VISA）：係屬短期簽證，在台停留期間在

一百八十天以內。

2.居留簽證（RESIDENT VISA）：係屬於長期簽證，在台停留期間為一百八十天以上。

3.外交簽證（DIPLOMATIC VISA）。

4.禮遇簽證（COURTESY VISA）。

■入境與停留

停留期限係指簽證持有人使用該簽證後，自入境之翌日（次日）零時起算，可在台停留之期限。停留期一般有十四天、三十天、六十天、九十天等種類。持停留期限六十天以上未加註限制之簽證者倘須延長在台停留期限，須於停留期限屆滿前，檢具有關文件向停留地之內政部入出國及移民署各縣（市）服務站申請延期。

入境次數分為單次（SINGLE）及多次（MULTIPLE）兩種。

(二)國際間的簽證種類

國人出國時，除了持有本國護照外，通常須依目的地國的規定事先辦理簽證（視與邦交國友好程度，也有免簽證、落地簽證的待遇）。由於各國的規定不同，對於他國人民申請核准與停留的時間，也有不同的標準。以美國為例，其簽證種類與申請是比較複雜的國家，申請赴美簽證種類大致分為移民類簽證和非移民類簽證，以非移民類簽證而言，大致有以下之分別：

1. A簽證：外交人員、與美國建交的政府官員與工作人員簽證：
 A-1簽證：大使、部長及官員、職業外交官及其直系親屬，以及外交信使。
 A-2簽證：外國政府其他官員、雇員及其親屬。
 A-3簽證：工作人員、助理傭人、秘書及其直系親屬。

2. B簽證：臨時和短期訪問簽證：
 B-1簽證：商務訪問。
 B-2簽證：觀光探親等。

3. C簽證：轉機或轉船簽證，運用於中途轉機，海員上船等，其中C-2為前往聯合國轉機者。

4. D簽證：海員簽證，適用於水手，包括培訓中的水手及船主的服務人

員。可分單人的D簽證及全船的D簽證，單次六個月有效，入境不能超過二十九天，不得延期居留；不得轉換身分：

D-1簽證：所有船隻。

D-2簽證：短期訪問關島的美國水域的捕魚船。

5. E簽證：貿易協定簽證，申請人的國家必須與美國簽有商業、友誼、合作等雙邊或多邊的貿易協定：

E-1簽證：貿易簽證，簽證申請人必須從事該國與美國的貿易活動。

E-2簽證：投資簽證，包括投資人及雇員，E-1簽證人的配偶與子女。

6. F簽證：全日制學生簽證：

F-1：學生簽證。

F-2：學生的配偶及其子女。

7. G簽證：國家組織簽證：

G-1：國際組織的常駐代表及其親屬。

G-2：國際組織臨時代表團、代表及其親屬、工作人員。

G-3：未經美國承認的國家或者國際組織非成員國的代表及其親屬、工作人員。

G-4：國際組織官員、工作人員及其親屬。

G-5：G-1至G-4簽證持有人的雇員、助手、秘書等。

8. H簽證：工作簽證：

H-1A：護士。

H-1B：大學畢業以上的專業人士。

H-2A：臨時農業工人或季節工。

H-2B：其他臨時工人。

H-3：臨時短訓簽證。

H-4：H簽證的配偶及子女。

9. I簽證：外國新聞媒介在美的工作人員，如電視、報社等，但不包括電影製作（可申請H或B簽證）。

10. J簽證：訪問學者、學生簽證：

J-1：訪問學者、學生。

J-2：訪問學者、學生的配偶及其子女。

11. K簽證：未婚妻／夫簽證，適用於美國公民的未婚妻／夫，前來美國

在九十天內成婚。

12. L簽證：跨國公司經理簽證：

L-1A：跨國公司經理。

L-1B：跨國公司的專門技術人員。

L-2：上述兩類的配偶及子女。

13. M簽證：職業培訓學生，一般有效期一年。比之F-1簽證又更多限制。

14. N簽證：G-4簽證（國際組織官員、工作人員）如根據移民法獲得特殊移民資格，其父母子女（不滿二十一歲）可申請N簽證。

15. O簽證：另一類工作簽證：

O-1：在科學、藝術、教育、商業或體育領域享有國際聲譽的傑出人士，最長不超過三年。

O-2：O-1簽證人的隨行人員。

O-3：上述兩類人的配偶和子女。

16. P簽證：為運動員、藝術家設立的簽證：

P-1：運動員和表演團體。

P-2：問候交流專案的表演人員。

P-3：傳統文化的表演人員。

P-4：上述人員的配偶和子女。

17. Q簽證：參加國際文化交流項目的短期簽證，最長不得超過十五個月。多適用於迪士尼公園之類的大型娛樂場，俗稱迪士尼簽證。

18. R簽證：宗教人士簽證，適用於神職人員、宗教組織的專業人員等。五年有效，符合條件者可直接轉為永久居民。

19. S簽證：證人簽證，指犯罪集團、恐怖組織的重要線索、願意在法庭作證的人士：

S-1：掌握有助於破獲犯罪集團和犯罪企業的重要線索、願意出庭作證的人士。

S-2：掌握恐怖組織重要線索、願意出庭作證並有生命危險者。

S-1簽證每年不得超過一百個；S-2簽證每年不得超過二十五個；S簽證最長三年，不得轉換成其他身分。其配偶子女父母可以隨行。如其證詞有助於審判成功，則可轉為永久居民。

20. V簽證：（新增）配偶簽證，適用於美國永久居民的配偶在海外申請移民超過三年而仍未獲得批准的，可申請此類簽證前來團聚。

三、檢疫

近年來國際交流、旅遊頻繁及引進外勞等，均使境外移入傳染病機會大幅增加。世界各國為預防傳染病與動植物病菌的入侵，在國際機場與港口均設置檢疫單位。在我國，負責國際港埠之檢疫及衛生管理事項為行政院衛生署疾病管制局，**表**12-2 為其2008年國際港埠檢疫工作統計表。

另外，「動植物檢疫」則是針對國境外動植物檢疫病蟲害，在機場、港口等通商口岸，或國外原產地採取檢疫措施，防範有害生物隨著國際間農畜產品之流通貿易而傳播。鑑於國內外旅客進出機場日益頻繁，加上財政部實施快速通關政策，在機場對旅客行李的查驗時間相對減少。為避免形成檢疫漏洞，行政院農業委員會動植物防疫檢疫局比照美國、加拿大、紐西蘭、澳洲等先進國家成立檢疫犬隊，加強對機場入境旅客所攜帶動植物產品之偵測，以強化檢疫功能。新成軍的檢疫犬隊已自2002年10月起，在桃園機場與小港機場執勤，查獲不少入境旅客及民眾於行李中夾帶農畜產品。

表12-2　2008年國際港埠檢疫工作統計

檢疫單位	進港船數（艘）	海運旅客數（人）	航空客機數（架）	航空旅客數（人）	貨機數（架）	貨機總噸數
第一分局（基隆港）	6,756	130,149				
第一分局（蘇澳港）	470					
第一分局（金門水頭港）	6,391	661,102				
第一分局（馬祖福沃港）	1,391	52,502				
第一分局（松山機場）			446	66,494		
第二分局（桃園機場）			57,290	9,884,888	11,000	3,521,365
第三分局（台中港）	5,573	22	2,395	224,864		
第四分局（麥寮港）	3,029	41				
第五分局（高雄港）	15,461	24,021				
第五分局（小港機場）			10,530	1,417,695	93	30,547
第六分局（花蓮港）	902	888	28	2,167		
合計	39,973	868,725	70,689	11,596,108	11,093	3,551,912

資料來源：衛生署疾病管制局（2009）。

在出、入境人員隨身攜帶出入境或經郵遞輸出入之檢疫物限定種類與數量上，根據「旅客及服務於車船航空器人員攜帶或經郵遞動植物檢疫物檢疫作業辦法」（2007年9月12日修正發布）第二條，旅客及服務於車、船、航空器人員（簡稱出、入境人員）隨身攜帶出入境或經郵遞輸出入之限定動植物及其產品（簡稱檢疫物），其限定種類與數量均有規定。出、入境人員攜帶或經郵遞輸出入之檢疫物未符前項規定者，按一般輸出入檢疫程序辦理申報。目前我國出、入境人員隨身攜帶出入境或經郵遞輸出入之檢疫物限定種類與數量如**表12-3**。

四、關稅

關務工作具有多元性之目標，除稽徵關稅、查緝走私及接受其他機關委託代辦業務外，尚須配合國家經濟發展政策，執行貿易管理、協助創造良好投資環境、維護國家安全及保障社會安寧。為了貿易、衛生及保安的理由，不同國家均有禁止海外遊客和本國人民攜帶入境的違禁品名單。危險藥物大都被嚴禁入境，攜帶槍械或其他致命武器的遊客亦可能會受到嚴厲懲罰。旅客攜帶如煙草、酒類產品亦通常會受到限制（重量或容量）。攜帶非免稅品的遊客須填寫關稅申報表，並於入境時遞交。部分奉行銷售稅制的國家，會提供退稅優惠，以吸引旅客在逗留期間多多購物，退稅手續一般在遊客回國

表12-3　出入境人員隨身攜帶出入境或經郵遞輸出入之檢疫物限定種類與數量

檢疫物	攜帶出境／郵遞輸出	攜帶入境／郵遞輸出
犬	3隻以下	3隻以下
貓	3隻以下	3隻以下
兔	3隻以下	3隻以下
動物產品	5公斤以下	合計6公斤以下（註2）
植物及其他植物產品（註1）	10公斤以下	
種子	1公斤以下	
種球	3公斤以下	

註1：新鮮水果不得隨身攜帶入境。

註2：攜帶入境或經郵遞輸入之種子限量1公斤以下，種球限量3公斤以下。

資料來源：「旅客及服務於車船航空器人員攜帶或經郵遞動植物檢疫物檢疫作業辦法」，2007年9月12日修正發布。

前由關稅辦事處辦理。同時大部分國家對遊客可帶入或帶出的本國及他國貨幣的幣值均有所規定。

在我國,關稅總局為關務之執行機關,隸屬財政部。關稅總局掌理關稅稽徵、查緝走私、保稅退稅、貿易統計、建管助航設備及接受其他機關委託代徵稅費、執行管制。關稅總局下轄基隆、台北、台中、高雄等四關稅局,各局業務範圍如下:

1. 基隆關稅局:扼守台灣北部及東北部國境大門,職司基隆港、花蓮港、和平港、蘇澳港、台北港、馬祖福沃、白沙港及花蓮機場之旅客入出境、貨物進出口通關事宜,肩負關稅稽徵、查緝走私等任務,以充裕國庫稅收、維護國家安全。

2. 台北關稅局:位於桃園國際機場,主要辦理空運貨物、郵包通關、旅客行李檢查以及中部以北地區保稅工廠的監管。另外也設置了新竹科學工業園區支局、台北郵局支局,並在桃園航空自由貿易港區內設有通關業務服務窗口,辦理各項海關業務。

3. 台中關稅局:管轄中部國境大門,掌理台中港、麥寮工業港及中部國際機場之進出口貨物之通關業務,苗栗縣以南、雲林縣以北中部六縣市保稅工廠,台中、中港加工出口區之保稅業務及中部地區國際郵包進出口通關業務,查緝範圍為苗栗縣以南、雲林縣以北之中部六縣市陸上及台中港、麥寮港區內海域,肩負關稅稽徵、查緝走私等任務。

4. 高雄關稅局:含有海運(高雄港)、空運(高雄機場)之客貨進出口業務;郵包業務;貨櫃、港區及外海巡緝之查緝業務;加工出口區、科學工業園區及保稅工廠之保稅業務等,範圍廣泛。

五、航空保安

航空保安是探討人為蓄意或疏忽所造成的地面設施與航空器破壞,或因而導致人員傷亡的相關課題。2001年9月11日,恐怖分子挾持民用客機攻擊美國紐約世貿大樓與五角大廈,造成911恐怖攻擊事件,讓世界各國意識到航空保安問題的迫切性。航空保安以地面保安為要,亦即機場保安。機場保安系統可再細分為:

1. 機場周邊保安系統：包含聯外道路系統、停車場與機場周邊的保安設施，主要為防止非法人員進入機場，破壞機場設施與航空器。

2. 航站大廈保安系統：航站大廈包含客運站與貨運站兩種，而客貨運站本身又可分為管制區與非管制區，各區進出人員繁雜，因此須確保航站大廈進出人員的控管。

3. 空側保安系統：係指停機坪的保安措施，主要為防止不法人員對航空器與機場設施的破壞，或藉機潛伏於航空器之內，在航空器起飛後將其劫持。

另外，航空器保安也屬於航空保安系統的一部分，通常須借助高科技檢

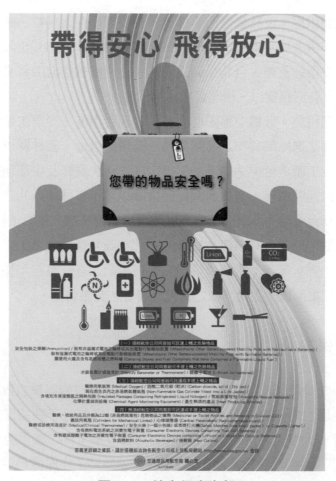

圖12-5　航空保安海報

資料來源：民航局網站（2009）。

驗儀器，對於進出航空器的人員、貨物與郵件做嚴格的檢查（如**圖**12-5），以防堵任何可能危害航空器安全的潛在威脅登機（顏進儒，2004）。

根據「民用航空保安管理辦法」，內政部警政署航空警察局為各航空站之航空保安管理機關，應依國家民用航空保安計畫，擬訂各航空站保安計畫，於報請民航局核定後實施。航警局執行民用航空業務時，受交通部民用航空局之指揮監督。另設刑事警察、保安警察、安全檢查三個直屬隊。分別於台北松山機場、高雄國際機場各設分局。在台中清泉崗機場、嘉義水上機場、台南機場、澎湖馬公機場、屏東機場、台東豐年機場、綠島機場、蘭嶼機場、花蓮北埔機場、金門尚義機場各設分駐所。澎湖七美機場、望安機場、馬祖北竿、南竿機場、恆春機場各設派出所，分別執行各機場警衛安全、犯罪偵防、安全檢查等勤務。

依「航警局組織條例」第二條規定，其掌理事項如下：

1.民用航空事業設施之防護事項。

2.機場民用航空器之安全防護事項。

3.機場區域之犯罪偵防、安全秩序維護及管制事項。

4.機場涉外治安案件及其他外事處理事項。

5.搭乘國內外民用航空器旅客、機員及其攜帶物件之安全檢查事項。

6.國內外民用航空器及其載運貨物之安全檢查事項。

7.機場區域緊急事故或災害防救之協助事項。

8.民用航空法令之其他協助執行事項。

9.其他依有關法令應執行事項。

延伸閱讀

11月28日起免簽證停關島增至四十五天

為了增加與民眾之間的互動，以進一步提供更貼近市場需求的訊息，關島觀光局的網路社群平台Facebook與Plurk粉絲頁面於日前正式成立，不但可即時提供網友關島最新訊息，藉由此平台，也可以發掘更多民眾遊歷關島的小故事，賦予關島感性的一面，激發更多民眾前往關島度假的欲望。

除新的互動平台，在推廣方向上，2010明年也將再注入新元素。嚴德芬指出，持台灣護照前往關島免簽證的停留日自2009年11月28日起放寬至四十五天，未來台灣業者可操作的空間又更大。因為飛行時間短、免簽證，再加上治安、氣候良好，過去關島一直為親子旅遊重要目的地，2010年除了延續親子旅遊主題推廣，也將積極發揚查莫洛（Chamorro）文化魅力。

而這幾年來在關島觀光局與業者成功帶動的關島婚禮風潮方面，也將再進化。關島擁有得天獨厚的海景，在飯店與婚禮公司的耕耘下，夢幻教堂臨海而立，已成為關島特殊的景致。明年起除了持續教堂婚禮的推廣，也將再進一步延伸。嚴德芬表示，海濱教堂是所有女性的夢想，針對「不想婚」的獨立女性也有純粹在教堂拍攝寫真的專案，不管是未婚情人或是姐妹淘們，都可以相約一起去關島拍照。

此外，關島為美國屬地，不但對於有心前往美國念書的民眾而言是個先了解環境的好選擇，每年更是吸引不少來自各地的人赴關島考取美國護士及會計師執照，許多飯店也針對「考生」祭出特別專案，未來在免簽證停留天數放寬後，也可在台灣主動向特定人士推廣。

資料來源：摘錄自《旅報》，第600期，2009年12月20-27日的航空情報。

Chapter 13
旅遊之趨勢與挑戰

Travel and Tourism

 第一節　旅遊趨勢與預測

　　根據世界觀光組織估計，全球入境觀光（International Tourist Arrival）從1950年起呈現持續成長的趨勢，到2008年已經有9.2億人次，國際觀光收入（International Tourism Receipts）則從20億增長到9,440億美元。整體而言，全球的國際觀光收入反映出入境觀光人次的增加。

　　區域旅遊持續成長（見**表**13-1），1990到2008年入境觀光人次最多的地區為歐洲，2008年赴歐觀光人次為4億8,900萬人次，占全球比重之53.1%，以德國為中心的歐洲諸國經濟發達，消費水準高，是入境觀光的高客源市場。亞太地區次之，比重為20%，美洲地區居第三的位置（15.9%）。從成長率而言，2000至2008年入境觀光人次之年平均成長率最高者為中東地區，成長率為10.5%，非洲及亞太區以6.7%及6.6%居次。

表13-1　各洲入境觀光人次與成長率

| | International Tourist Arrivals (million) | | | | | | | Market share (%) | Change (%) | | Average annual growth (%) |
	1990	1995	2000	2005	2006	2007	2008*	2008*	07/06	08*/07	'00-'08*
World	438	534	684	804	853	904	922	100	6.1	2.0	3.8
Europe	265.0	309.5	392.6	441.8	468.4	487.9	489.4	53.1	4.1	0.3	2.8
Northern Europe	28.6	35.8	43.7	52.8	56.5	58.1	57.0	6.2	2.8	-1.9	3.4
Western Europe	108.6	112.2	139.7	142.6	149.6	154.9	153.3	16.6	3.6	-1.1	1.2
Central/Eastern Europe	33.9	58.1	69.3	87.5	91.4	96.6	99.6	10.8	5.6	3.1	4.6
Southern/Mediter. Eu.	93.9	103.4	139.9	158.9	170.9	178.2	179.6	19.5	4.3	0.8	3.2
Asia and the Pacific	55.8	82.0	110.1	153.6	166.0	182.0	184.1	20.0	9.6	1.2	6.6
North-East Asia	26.4	41.3	58.3	86.0	92.0	101.0	101.0	10.9	9.8	-0.1	7.1
South-East Asia	21.2	28.4	36.1	48.5	53.1	59.7	61.7	6.7	12.3	3.5	6.9
Oceania	5.2	8.1	9.6	11.0	11.0	11.2	11.1	1.2	1.7	-0.9	1.8
South Asia	3.2	4.2	6.1	8.1	9.8	10.1	10.3	1.1	2.6	2.1	6.8
Americas	92.8	109.0	128.2	133.3	135.8	142.9	147.0	15.9	5.2	2.9	1.7
North America	71.7	80.7	91.5	89.9	90.6	95.3	97.8	10.6	5.2	2.6	0.8
Caribbean	11.4	14.0	17.1	18.8	19.4	19.8	20.2	2.2	1.6	2.0	2.1
Central America	1.9	2.6	4.3	6.3	6.9	7.8	8.3	0.9	12.0	7.0	8.4
South America	7.7	11.7	15.3	18.3	18.8	20.1	20.8	2.3	6.5	3.6	3.9
Africa	15.1	20.0	27.9	37.3	41.5	45.0	46.7	5.1	8.4	3.7	6.7
North Africa	8.4	7.3	10.2	13.9	15.1	16.3	17.2	1.9	8.5	4.9	6.7
Subsaharan Africa	6.7	12.7	17.6	23.4	26.5	28.7	29.5	3.2	8.3	3.1	6.7
Middle East	9.6	13.7	24.9	37.9	40.9	46.6	55.1	6.0	14.0	18.1	10.5

資料來源：UNWTO (2009).

　　在國家消費力排行上，2007年世界觀光旅遊消費力族群排名與往年並無大變動。德國人2007年為出國旅遊支付達610億歐元，仍保持世界觀光旅遊高消費族群之首。其次為美國、英國、法國（賴瑟珍、劉喜臨，2009）。在全球的長程旅遊上，世界觀光組織預測，全世界的長程旅遊將快速成長，在1995至2020年間將以每年5.4%的成長率攀升。區域旅遊與長程旅遊的比率將從1995年的82：18在2020年轉變為76：24（賴瑟珍、劉喜臨，2009）。在2020年以前國際旅遊人次將達近16億，而其中12億是區域旅遊、3億7,800萬是長程旅遊（賴麗幸，2008），顯示長程旅遊的成長潛力及應被重視的程度。

　　此外，依照2008年2月CBI Market Informatioin Database顯示，2002至2005年間歐盟人民出境旅遊每年上升8%，歐洲地區為超過80%歐盟人民的主要旅遊目的地。雖然非歐盟之旅遊目的地僅占20%以下的歐盟旅遊市場，但其24%之旅遊次數成長率卻遠高於歐盟人民旅遊市場本身之5%成長率。故世界觀光組織亦預測，2020年歐盟人民將締造1億6,400萬次的長程旅遊。最受歡迎的旅遊目的地將為美洲區域、亞太地區、中東、非洲及南亞。歐盟人民前往開發中國家旅遊漸形成長，與2002年相較，2005年爬升34%，達到5,400

穿過布拉格市中心的91路「懷舊電車」

資料來源：中文維基百科（2010）。本圖內容版權宣告為CCA，
檢索自：http://zh.wikipedia.org/zh-tw/%E5%B8%83%
E6%8B%89%E6%A0%BC，檢索日期：2010年5月21日。

萬人次。德國、英國、法國顯然是開發中國家爭取國際觀光旅客主要的客源市場（賴瑟珍、劉喜臨，2009）。

從客源市場特性來看，區域旅遊人次仍集中於歐洲、美洲與亞太區等工業國家。近五十年來，西歐及北美一直是國際觀光客集中的地區，占全球觀光人口70%以上。歐洲是世界上最大的旅遊市場，西歐的人文薈萃與富麗堂皇、南歐的浪漫與熱情、北歐的優質與富裕，以及東歐的樸實文化風情，長久以來吸引不少觀光客造訪。但也由於其旅遊的發展已臻成熟期，因此入境觀光人數的年平均成長率逐年趨緩，在面臨2008年世界經濟不景氣時，也受傷最深。不過值得注意的是，歐洲的新興市場——中歐與東歐，漸漸成為歐洲旅遊市場的明日之星。東歐備受戰火洗禮，又經歷共產政權統治，城市建設停滯，反讓東歐許多城市保有中世紀原貌。尤其是捷克、匈牙利和斯洛伐

阿拉伯塔（Burj Al Arab），也被稱為帆船飯店

資料來源：中文維基百科（2010）。本圖內容版權宣告為GFDL，檢索自：http://zh.wikipedia.org/zh-tw/%E5%B8%83%E6%8B%89%E6%A0%BC，檢索日期：2010年5月21日。

克,具有不少聯合國教科文組織認可的世界遺產,加上低消費水準,在東歐旅遊市場中頗受歡迎。不過,觀光區裡日益猖獗的竊盜集團,以及紙鈔黑市交易問題,也成為當地治安的一大隱憂。

表13-1亦顯示,歐美的國際觀光旅遊人次有逐年萎縮現象,由新興旅遊區域取而代之,特別是中東與東亞旅遊市場的崛起。在區域旅遊成長率中,東南亞及東北亞地區分別高達6.9%及7.1%,僅次於中東與中美洲,顯示東亞地區觀光業正快速崛起,旅遊吸引力逐漸展現集客力,預測未來十至二十年間將是全球觀光業成長最為快速的地區。

中東是指地中海東部與南部區域,從地中海東部到波斯灣的大片地區,該區域是世界三大宗教基督教、回教及猶太教的發源地,此三大宗教皆以耶路撒冷為聖城,回教先知穆罕默德的出生地麥加及辭世地麥地那也在此區。阿拉伯人和猶太人之間因為宗教信仰的差異,經常發生衝突,進而演變成政治衝突與流血事件,甚至演變成區域性的軍事戰爭。不過,2000年以後,因為中東經濟體在世界上逐漸占有一席之地,加上杜拜當地政府於1985年成立的阿酋航空(Emirates Airline),服務品質與載客率皆卓越非凡,此機場與阿布達比並列為中東重要的航空中途站,因此阿拉伯聯合大公國的杜拜與阿布達比躍升成為新興的旅遊地區。中東入境觀光人次由1900年的960萬,拉抬至2000年的2,490萬,成長率為61%;2008年入境觀光人次更攀高到5,510萬,成長率為55%,旅遊熱日正當中。尤其是杜拜,積極的將觀光業與旅遊業結合,靠著興建全球最奢華的七星級帆船飯店,建造了一系列的購物中心,並結合旅遊展,讓杜拜的成長達到顛峰,也因此1999年12月開幕的帆船飯店成了杜拜的新地標。2009年12月,受到金融海嘯影響,杜拜傳出可能發生嚴重的國際性倒債危機,所幸最後阿布達比以100億美元援助,且花旗將償還美政府援助資金,有驚無險地渡過難關。對觀光旅遊業所造成的影響,仍有待持續觀察。

至於在東亞地區,如本書前章所述,中國與印度的國內遊客正成為最大的客源市場;特別是中國,入境觀光的人次由2006年的4,900萬,提高到2008年5,304萬,2008年的觀光收益為4,084萬美元,約占國際比重之19%,顯見消費市場之龐大(UNWTO, 2009)。表13-2為世界觀光組織對全球各區域在2010以及2020年之入境觀光預測。到2020年,東亞將僅次於歐洲,成為第二大的旅遊市場。

旅遊與觀光概論 *Travel and Tourism*

表13-2　各區域之入境觀光預測　　　　　　　　　　　　　　　　　　　單位：百萬美元

	基期	預測		年平均成長率	比重（%）	
	1995	2010	2020	1995-2020（%）	1995	2020
非洲	20	47	77	5.5	3.6	5
美洲	109	190	282	3.9	19.3	18.1
東亞	81	195	397	6.5	14.4	25.4
歐洲	338	527	717	3	59.8	45.9
中東	12	36	69	7.1	2.2	4.4
南亞	4	11	19	6.2	0.7	1.2
總計	565	1,006	1,561	4.1	100	100

資料來源：UNWTO (2009).

段落活動

　　請根據以下敘述，探討**表13-2**非洲地區之觀光旅遊現狀與預測情形。

　　「由於天空不夠開放、基礎建設不夠完善等因素，使得航空公司在非洲的發展落後於其他四大洲。但非洲主要城市的距離遠，道路交通系統不佳，以及商務旅客逐年增加，使得非洲的航空市場具有頗為樂觀的前景，目前已有低成本航空業者在南非與東非營運。」（許悅玲、王鼎均，2009）

　　「到非洲住帳篷，比住飯店還貴！非洲帳篷可分為豪華帳篷旅館（Luxury Tented Hotel）和特殊露營（Special Camp）兩種，東非旅遊，若在坦尚尼亞塞倫蓋提公園外的野營區安排兩晚特殊露營，費用是一晚1,400美元（約台幣46,000元）。上述費用包括：車輛交通、食物、水、營帳設備、專屬的嚮導、廚師及服務人員。」（節錄自《聯合報》2005年5月12日）

　　「以國人來說，非洲旅行地點以埃及、南非、肯亞為主，七天團體行程售價約在台幣80,000元至12,000元中間。

埃及

　　神秘的金字塔、法老王傳奇、尼羅河之旅、沙漠中的駝鈴商隊，交織成的埃及風情。從探索古文明的源頭開始見證世界文化遺產，至奇幻的紅海風光等等，埃及是今生必遊之地。（雄獅旅行社）

南非

　　彩虹代表新南非民族大熔爐的概念並象徵著現今不同族群的共生並存，

還有南非特有的獨特天然景觀吸引世界的目光，億載金城——約翰尼斯堡、美麗的花都——普利托利亞、世界公園——克魯格國家公園保護區、上帝之窗——布萊德河峽谷、俯瞰母城開普敦風貌——桌山、酒鄉酒香——開普敦、地球的邊緣——好望角，彩虹的南非已經悄然乍現，舉手可得。（雄獅旅行社）

肯亞

　　肯亞的野生動物，種類豐富有如諾亞方舟的甲板，而夕陽下，非洲大草原似曾相識的浪漫，原來是經典電影《遠離非洲》的故事場景。輕輕撫摸地球臉上最大的傷疤——東非大地塹，這個深達2,000公里的裂谷，很可能是人類的發源地。遠眺百萬紅鶴棲息的納古魯湖，湖面早已染成溫柔的粉紅色……跳上吉普車，追蹤獅子散步的路線，或者花豹覓食的足跡！這就是肯亞，原始的美，不可思議。（上順旅行社）

第二節　觀光衝擊

　　自1950年代至今，全球的觀光旅遊活動呈現日趨多元的豐富面貌，不僅在「量」上有可觀的成長，在「質」的方面亦有令人欣喜的新風貌不斷地醞釀與產生（行政院觀光局，2002），漸漸地觀光旅遊活動已經成為現代人生活的一部分。由於這些活動會帶來遊客消費性支出，如住所、交通、餐飲、購物等，使得觀光旅遊成為20世紀末各國最具社會經濟指標的產業；為因應此一趨勢，政府與民間機構均不遺餘力地推展觀光旅遊產業。

　　但在風景名勝地區，隨著大量遊客的到來，生態環境可能受到破壞，甚至污染。Holder（1988）認為，觀光資源的開發本身有自我毀滅種子，當觀光地太受歡迎而且管理單位又沒有積極維持資源品質時，觀光地將因環境以及服務品質的惡化而快速失去其吸引力，最後極可能因為缺乏經濟活動而自然衰退。因此，觀光究竟是地方發展的萬靈丹或是毒藥？固然觀光發展會帶來可觀的經濟效益，但任何產業的興起或開發均可能對當地產生不同層面的衝擊，即使具有「無煙囪工業」的觀光旅遊亦然。

　　所謂的衝擊（Impact）是指某種活動或一連串相關事件，針對不同層

面所引起之變化、效益或產生新的狀況（Milman and Pizam, 1988），觀光衝擊（Tourism Impacts）即在探討因觀光發展所產生的影響。觀光衝擊的層面十分廣泛，探討的角度也非常多元，不過就觀光衝擊的研究而言，大致還是將觀光衝擊分為經濟衝擊（Economic Impact）、社會文化衝擊（Social and Cultural Impact）及實質環境衝擊（Physical Environment Impact）等三類（Mathieson and Wall, 1982; Lankford and Howard, 1994）。但Mathieson與Wall（1982）亦指出，此分類可能會有三者之間界線模糊，甚至重疊的問題。所以在1980與1990年代，為採取更適當之分類，研究開始使用正面及負面之衝擊進行評估。如同Ap與Crompton（1998）指出，在1960年代，觀光衝擊的研究多著重於經濟與其正面效應上；到了1970年代，人類學家與社會學家開始對觀光發展提出較具批判性的思考面向。1978年，Cohen則以負面角度檢視觀光衝擊，直到1980與1990年代才以較平衡之正、負面的影響去探討觀光衝擊。

一、經濟衝擊

從經濟角度而言，觀光發展之核心目標往往是經濟利益，導致決策單位在評估是否進行觀光開發時，總是以經濟因素為考量的首要重點。與經濟衝擊相關之研究，習慣強調觀光地區所產生之利益，包含收入增加與生活品質提升、增加就業機會、促進經濟投資、增加稅收、促進當地經濟、增加購物機會等，此為正面的影響。不過，雖然觀光發展對經濟上多有助益，但許多地方在觀光發展的過程中，只著重於具體且容易測量的經濟效益，如增加收入及就業機會等項目，忽略在過程中所付出的無形或不易測量之經濟成本代價，諸如噪音、擁擠、污染等項目，以及進一步之負面經濟影響，如物價提高、土地與房價上揚、生活開銷與稅負增加等（Ap and Crompton, 1998）。

由於經濟衝擊較易測量，加上資料取得較完善與方便，且又是觀光發展政策的核心利益，因此經濟衝擊較社會文化及實質環境衝擊較早受重視。

二、社會文化衝擊

旅遊是人口從一個地方移動到另一個地方的活動。在這流動過程中，遊客會把他們的風俗和文化帶到目的國。同時，遊客也會將所接觸到的目的國

文化帶回本國。據此，觀光發展的社會衝擊可說是社區特性、觀光特性及互動過程三個元素所造成的結果，而觀光所造成的社會衝擊隨著社區居民自主意識的抬頭而日受重視。與經濟衝擊相較，觀光發展對社會文化所造成的衝擊比較不直接。居民可能經過一段時間的演變後，才感受到遊客對於其生活的干擾或生活模式的改變，而且受影響之程度也通常無法量化。

在社會與文化衝擊面向的正面影響方面，包括提高生活品質、凝聚社區向心力及歸屬感、增加使用設施之機會、增加當地知名度、加強防火措施、增進對不同文化之了解、促進文化交流、提供教育機會、保護歷史與文化遺產。觀光對社會文化衝擊之負面影響則包括：特種行業增加、酗酒者增加、壓力緊張升高、走私機會增加、消耗社區與個人生活（Ap and Crompton, 1998）。

三、環境衝擊

環境對觀光而言為重要的因素之一，因此對促進觀光成長而言，維持良好環境是必要的。然而，在觀光成長時也可能導致環境惡化或區域衰敗。隨著全球性環保意識的抬頭及環保運動逐漸擴及全球每個角落，觀光發展對實質環境的衝擊逐漸受重視。在環境衝擊的正面影響上，包含生活公共基礎建設獲得改善（水、電、通訊）、交通道路設施獲得改善、當地景觀美化獲得改善、自然環境受到保護等；而在環境衝擊面向的負面影響方面，包含增加坡地崩塌與水土流失、生態環境系統遭受破壞、居住環境高度商業化、開發設計不當造成自然環境與地方風貌遭受破壞、假日交通紊亂擁擠、噪音增加、攤販問題等（Ap and Crompton, 1998）。經濟合作暨發展組織在1980年將觀光對環境方面之負面衝擊歸納為七類，包括：空氣／水／噪音／垃圾污染、農村及田園景觀消失、動植物滅絕、歷史遺蹟剝蝕、擁擠現象、衝突影響，與競爭影響。由於觀光造成眾多之環境衝擊，Edington與Edington（1986）提出以發展生態旅遊的方式解決環境衝擊的問題，認為生態旅遊主要在增進當地社區的發展與居民的福祉，生態旅遊之發展計畫中，地方社區和居民應扮演重要而積極的角色。

根據幾位學者之研究，將受觀光衝擊的經濟、社會文化，及實質環境等整理如**表**13-3。

表13-3　觀光衝擊之正反面向

衝擊層面	正面	負面
經濟面	增加消費力 創造就業機會 增加當地居民收入 促進當地經濟繁榮 提高生活水準 增加本地稅收 增加農特產品銷售量	本地地價及物價上漲 收益由少數業者受惠 資本投機 貧富差距更大 觀光吸引力消失
文化面	減少人口外流 促進文化交流 增進地方居民文化認同 使本地歷史、文化廣為人知 改善及提升本地形象	犯罪率增加 改變居民生活型態 造成遊客與居民衝突
環境面	新場所的開發 公共設施改善 自然環境的保存 交通改善 改善生活環境及品質 歷史古蹟的保存	增加交通擁擠 增加垃圾 生態環境破壞 噪音污染

資料來源：改編自Mathieson and Wall（1982）與Ap and Crompton（1998）。

段落活動

峇里島的觀光衝擊

　　峇里島是印度尼西亞三十三個一級行政區之一，也是著名的旅遊勝地。該島距離印尼首都雅加達約1,000多公里，與爪哇島之間僅有3.2公里寬海峽相隔，面積約5,630多平方公里，人口約315萬。峇里省省會設於島上南部的丹帕沙。

島外連結交通

　　峇里島與島外主要的交通機場為峇里國際機場，位在峇里島南部，主要連結雅加達、東京、新加坡、雪梨等各大城市。除了國際航線外，國內航線也通往印尼其他島嶼。海路交通則是以渡輪連接爪哇島、龍目島等其他印尼的島嶼。

　　峇里島內沒有鐵路設施，所以大部分的交通方式為汽車，島內有沿岸的環島公路以及通往內陸的南北向公路。村落與村落間連接的道路相當多，

因此汽車的通行相對方便。中產階級以下的人民主要的交通方式為摩托車和合乘計程車，此外一些地區也有使用馬車代步。由於觀光客眾多，島內有許多接駁車。另外，南部主要的觀光地，如丹帕沙、庫塔（Kuta）和沙努（Sanur），都有計程車的行駛，價格相當低廉。

生活、文化與語言

雖然處於印尼這個全球人口最多的回教國家當中，峇里島的居民大部分信奉印度教。該地文化資源十分豐富，因種類多樣而聞名。峇里人的古典舞蹈是印尼民族舞蹈中的一支，具有獨特的地位。其他方面，島上的雕刻、編織藝術也十分有特色。峇里島有多種本土峇里語言，多數的峇里人都可說現代峇里語，其與印尼語是峇里島最常使用的語言。峇里島最為多數的印尼人幾乎都可操兩個或三個以上的語言，峇里島由於旅遊業繁盛，英語是當地常用的第三語言，也是峇里人主要的外國語。

經濟與觀光

峇里島的觀光業從1969年峇里國際機場啟用後開始大規模的發展，沙努和庫塔成為觀光勝地；1980年代，高級度假村開始往努沙杜瓦開發；1990年代，開發的風潮開始向庫塔的南北向拓展，範圍從水明漾（Seminyak）、蕾吉安（Legian）、金芭蘭（Jimbaran）到沿岸區，形成廣大的觀光地帶。水明漾的北部就是著名景點海神廟的所在。由於特殊的人文環境，峇里島在印尼可以說是得天獨厚，來到峇里島的遊客甚至不知道峇里島是印尼的一部分。峇里島特別受到澳洲和亞洲居民的青睞，長期以來都被認為是印尼最安全的地點之一。

爆炸案的衝擊

雖然峇里島素來以安靜平和的民風著稱且廣受外國遊客歡迎，但2002年峇里島恐怖爆炸事件，是峇里島有史以來最嚴重的爆炸案，也是繼美國911事件後，死傷最嚴重的恐怖襲擊事件，這起爆炸案造成大約200人喪生，300多人受傷。

在911事件之後，印尼被視為是美國在東南亞串連進行反恐行動中最薄弱的一環。2005年時，恐怖組織回教祈禱團所發動的爆炸攻擊，再次帶給峇里島巨大的衝擊。一連串爆炸案在金芭蘭和庫塔廣場三個地點同時爆炸，造成22人死亡，死者多是年輕的外國遊客。爆炸案導致當地觀光業頓時一落千丈，過去，峇里島每個月會有2到3萬人次的外國遊客，爆炸事件後，只剩下十分之一。

　　峇里島旅遊業者表示，峇里島觀光勝地的美譽已經因為炸彈攻擊事件而毀於一旦，外國觀光客將因此而卻步，其影響難以評估。商界人士警告，不僅峇里島的觀光事業將受重創，對已陷入危境的印尼經濟更是雪上加霜。在911恐怖事件後，已有若干外商企業相繼撤離印尼，因為他們擔心成為回教激進分子的攻擊目標

【活動討論】
　　觀光業對於峇里島在經濟、社會文化與環境造成哪些正面與負面的影響？

 第三節　永續觀光

　　1987年聯合國世界與環境發展委員會（World Commission on Environment and Development, WCED）所發表的報告——《我們共同的未來》（*Our Common Future*）指出，永續發展（Sustainable Development）的基本意涵為：「能滿足當代的需要，而同時不損及後代子孫滿足其本身需要的發展。」（Development that meets the needs of the present without compromising the ability of future generations to meet their own needs.）（WCED, 1987）該觀念提出後，獲得全球廣泛的認同，永續發展遂成為當代全球共通的議題。

　　完整的永續發展應同時包含環境、經濟以及社會三個面向，因為三者互相依存與影響，所以必須同時被考量，而永續發展的最終狀態則是三個體系皆達到持續得以維持的狀態。永續觀光發展探求的就是觀光地區在環境、經濟、社會三個層面的永續發展。McCool（1995）指出，就觀光地區來說，環境層面的永續性指的是觀光資源所包含環境因子的組成、交互作用及循環未受到顯著的變化；社會層面指的是當地社區傳統文化、社會秩序、社會結構的維持與不劇變；經濟層面指的則是當地合理的工作所得、民生物價穩定、就業機會公平。三個層面之間環環相扣，彼此互相影響（曹勝雄，2002）。

　　尤其是環境，由於從事遊憩活動的人數增加、時間延長以及頻率增加，使自然環境與生態資源相對受到較過去更為嚴重的威脅。為確保觀光的永

續發展，世界觀光組織於1980年馬尼拉宣言（The 1980 Manila Declaration）中，提醒世人不要破壞觀光資源。根據洪秀菊（2008）研究，1989年世界旅遊組織配合聯合國環境規劃署（United Nation Environment Programme, UNEP），發表海牙宣言（The 1985、1989 Hague Declaration），強調觀光旅遊必須理性管理，首次將「永續發展」、「永續觀光」概念形之於文字。1999年10月1日世界觀光組織在聖地牙哥舉行會議，通過「全球觀光旅遊倫理法則」（New Global Code of Ethics for World Tourism）決議。勾畫出觀光發展和旅遊部門不同利益相關者的基本原則，旨在最小化觀光對環境和文化遺產的負面影響，同時最大化觀光在促進永續發展、減輕貧困，和增加國家之間理解的利益。而世界旅遊觀光委員會、地球委員會，於1996年訂立「旅遊及觀光業的21世紀議程」，以及2003年之新觀光旅遊藍圖，將宣言、理想、目標、原則、政策等共識落實於執行面；此外，2000年區域性的亞太經合會之觀光憲章和2002年與太平洋亞洲旅遊協會聯合通過的永續觀光法則（2002 APEC/PATA Code for Sustainable Tourism），還有遊客倫理規章（Code of Ethics for Travelers）。

此外，自1970年代以來，在環境生態保育的大力推展，以及進一步強調自然環境保護和遊憩用地永續利用的前提下，許多關注於生態環境保育的學者與團體，如生態旅遊學會（The Eco-tourism Society）及國際自然保育聯盟（IUCN），紛紛提出兼顧自然保育與遊憩發展為目的之旅遊活動——Eco-tourism（「生態觀光」或稱「生態旅遊」）；世界自然基金會亦在其所屬的永續發展部門成立了生態旅遊常設單位，各項作業都說明生態旅遊已成為當前保育與永續發展的基礎概念之一。要成功達成永續觀光發展，必須要有整合的政策、規劃、社會學習過程；政府、居民以及業者共同的努力。Ritchie（1991）認為，觀光永續發展的責任歸屬如**表**13-4所示（引自Gunn, 1997）。在「生態資源永續發展」理念下，一方面滿足長期觀光旅遊發展的需求，一方面用心規劃使負面影響降到最小，推動對當地自然與人文環境保育有所貢獻的生態旅遊活動，正是觀光產業最重要的發展方向（行政院觀光局，2002）。

表13-4　永續觀光發展責任歸屬

組織	責任
觀光旅遊地區／區域	• 為該地區擬定觀光發展理念和願景 • 建立旅遊地區的承載量：社會、實體、文化
旅遊目的地管理組織	• 協調、執行永續旅遊發展計畫 • 反應監督當地旅遊發展產生的衝擊
個別旅遊產品服務提供者	• 共同參與貢獻地區永續旅遊發展計畫 • 遵守永續旅遊發展計畫的各項規定
當地居民	• 鼓勵、接受永續旅遊發展計畫
旅客	• 自我教育，尊重、配合旅遊地區永續發展的理念與做法

資料來源：Gunn (1997).

段落活動

綠色旅館

發展背景

　　綠色旅館是在永續觀光發展概念下，建立在生態環境承受能力基礎上，符合當地經濟發展狀況及道德規範，除了滿足當代人的需要，又不對後代子孫需求構成危害，並在促進當地經濟、保護環境及節約資源下，使得人與自然和諧相處。

　　住宿業為觀光事業主要的組成分子之一，隨著休閒時代的來臨，人們對於旅遊的需求增加，相對的住宿需求也隨之增加了。以往，旅館給人的傳統印象為一提供豪華服務的住宿設施，然而在全球環保意識抬頭及環保概念倡導下，符合環境管理要求，強調清潔化生產、生態化服務、屬行節約資源原則及綠色企業文化的綠色旅館就應運而生了。而各國也在日益重視環境議題下，透過綠色旅館的概念，實施於該企業的環境管理及能源節約上，如1993年創立的環保旅館協會（Green Hotels Association），主旨在於增加住宿業對環境議題的興趣，之後陸續出現美國「綠色標籤」（Green Seal）推出的「綠色旅館指南」、挪威的「綠色管理」（Green Management in Practice, GMIP）及加拿大於1998年推出的「綠葉旅館評等制度」等。而在綠色旅館的精神方面則強調，在提供價廉商品和服務以滿足人們需求、提高生活品質的同時，整個生命週期內能逐漸減少對環境的衝擊，及天然資源的耗用，至少與地球的負荷能力相調和。

國外主要綠色旅館系統介紹

　　環保旅館協會目前已有超過五十四家旅館加入，在提供旅館業對環境議題的興趣主旨下，訂定一評估系統以作為評量標準。Grecotels為希臘最大的旅館公司，擁有二十二家連鎖旅館。在1992年，為第一個環境部門種類的地中海旅館團體，最初由歐洲委員會支持此創始環境管理及保護計畫。在1992及1993年之間，由Grecotels連鎖的六個旅館帶領專業生態審計。另一Global Stewards則創立於1998年，雖不是一個正式的組織，但主要的目的在於鼓勵個體對於我們的環境提出更多的關心。而該組織也對旅館業提出的綠色旅館實施調查，並提出各要點來做系統評估。幾個綠色旅館的評估系統如**表13-5**所示：

表13-5　國外主要綠色旅館系統

Green Hotels Association （2000）	• 定期採購財產（耐久、可再利用或再循環利用物料） • 回收系統（回收箱、回收櫃的設置） • 項目物品（是否可再回收，如鋁、鐵、玻璃；是否可再利用，如紙類、糖罐、奶油壺等；強調是否有效利用及使用物品） • 設備（照明設備、自動調節感應器、雙面影印減少浪費） • 社區（損贈剩餘物給慈善機構） • 資訊（提供綠色訊息給綠色旅館會員） • 水資源（低流量的水龍頭、蓮蓬頭）
Grecotels 環境審計及有機農業 （1992）	• 科技問題（如使用太陽能熱水、非CFC電冰箱、具流水調節器的水龍頭……） • 採購政策（以再循環及再利用廢棄物為主，並多促銷當地產品等） • 建立環境（儘量使用當地的建築材料及介紹當地旅館內植物種類） • 與職員及顧客的溝通（訓練員工環境責任、實行的生態學思考、顧客的參與） • 社會文化（與當地環境組織合作以保護該地物種棲息地）
Global Stewards （2002）	• 材料（亞麻布毛巾與床單） • 水資源（低水流量的水龍頭、蓮蓬頭、馬桶等） • 照明設備（感應燈管、自動關閉系統） • 回收系統（客房回收籃、公共區域之回收箱） • 建材（薄層窗戶、玻璃設計、天窗、太陽能熱水系統） • 清潔物品（最少量，並確保化學物品安全） • 食材（可再使用及利用） • 社區回饋（剩餘物捐給當地非營利機構） • 有機栽培（利用當地生產有機食物、新鮮疏果） • 項目物品（玻璃杯、陶瓷） • 員工（鼓勵參與、促進環境友善實踐） • 能量（能源管理系統）

資料來源：摘錄自郭乃文、陳雅守（2003）。「永續觀光管理：台灣地區綠色旅館發展芻議」，觀光休閒暨餐旅產業永續經營學術研討會，民國92年4月26日。

【活動討論】

　　我國如何推動綠色旅館，以及綠色旅館將可發揮哪些實質成效？

第四節　未來展望與挑戰

　　從全球觀光旅遊產業發展的現象來看，Poon（1993）將該產業的特性與發展趨勢歸納為以下四點：

1. 觀光旅遊產業是一個易變、敏感，且極度競爭的產業。
2. 一個觀光旅遊地區競爭優勢的來源已經不止於自然環境資源，人文環境、科技，以及相關服務是不可或缺的要素。
3. 發展觀光旅遊的目的不只是為了觀光旅遊，而是為了透過觀光旅遊發展相關產業，帶動地區經濟發展。
4. 依賴觀光旅遊發展經濟的地區必須同時發展整體相關產業，如農林漁牧、製造業、交通運輸、金融服務等。

　　在這樣的趨勢引領下，旅遊觀光產業所面臨的未來展望與挑戰如下：

一、氣候變遷

　　旅遊觀光受到氣候的影響非常大，因**氣候變遷**（Climate Change）所造成的異常氣候事件如颱風、豪雨、高熱等，對旅遊業常造成重大影響。因此世界觀光組織將氣候變遷對旅遊地的衝擊分成十類，分別為：酷熱夏天、暖冬、極端氣候、海平面上升、陸地生物多樣性損失、海洋生物多樣性損失、水資源匱乏、政治不穩、疾病蔓延與旅遊成本上升。

　　不過，隨著旅遊的興起，更大的隱憂是因旅遊需要所產生的交通、住宿開發及消費行為，會產生多少溫室氣體而造成氣候變遷？為此，世界觀光組織聯合國環境規劃署及世界氣象組織（WMO）針對因旅遊所造成的二氧化碳排放量加以分析（以2005年為例），結果發現，旅遊相關活動的二氧化碳排放量為13億700萬噸，占全世界264億噸的4.95%左右（參見**表**13-6）。**表**13-6亦顯示運輸排放的二氧化碳占整個旅遊排放量的75%左右，而且僅航空業的二氧化碳排放量即已高達旅遊排放的40%左右。近年來，航空業受惠於海外旅遊的興盛，在航班增加的同時，卻也增長了二氧化碳的排放。然而，因飛航活動所造成的二氧化碳排放，到目前為止，卻還沒有一個排放規範（林俊成，2007）。因此，在世界觀光組織的促使下，旅遊相關業者與政府

表13-6　旅遊相關活動二氧化碳排放量

項目	二氧化碳（百萬噸）
航空運輸	517
其他運輸	468
住宿	274
活動	45
總計	1,307

單位開始正視旅遊對全球氣候變遷的影響，並被鼓勵做出更積極的回應，來共同減緩氣候變遷。

2007年10月，在瑞士達沃斯（Davos）舉行的第二屆旅遊與氣候變遷國際研討會通過「達沃斯宣言」，目的在結合全球政府、旅遊業、消費者與相關團體共同努力，減緩因旅遊所造成的溫室氣體排放。而2009年12月7日，全球一百九十二國代表齊聚丹麥哥本哈根，希望能重新建立有關氣候變遷的全球協定。2009年6月G8和許多開發中國家已經同意應該讓上升氣溫維持在攝氏兩度以內，因此哥本哈根會議的重要功能就是要達成這個碳排放量限制的目標。這場會議是「聯合國氣候變化綱要公約」（UNFCCC）的第十五屆締約國大會，簡稱為"COP15"。COP15包含多重主題：其一為工業化國家設定在2020年前減少溫室氣體排放量，例如歐盟、日本、紐西蘭，但是某些國家認為2050年比較有可能達到。不過COP15會議卻延後將近一天落幕，由美國總統歐巴馬所主導的「哥本哈根協議」（Copenhagen Accord），以附註（Take Note Of）的方式通過。原本應該在哥本哈根通過的新氣候議定書草案，必須要延到明年在墨西哥舉行的下一次氣候公約締約國大會（COP16／CMP6）時，才有機會轉化為國際條約，顯示前景不甚樂觀。即便如此，世界觀光組織表示仍將持續協助旅遊業及旅遊地區因應改變中的氣候狀況，應用既有及新的科技來改善能源使用效率，以避免高碳排放的旅遊行為，及提供足夠的財政資源協助貧窮地區及國家。

二、高齡市場

聯合國世界衛生組織定義，年齡六十五歲以上的人稱為「高齡者」。當高齡者人口超過總人口比率7%時即為「高齡化社會」。**高齡化社會**將會形成

截然不同的生活型態，也會帶動民生經濟和醫療福利的轉變。**全球高齡旅遊市場每年有超過1億旅次**，或是六分之一的國際旅遊比例，以美國、歐洲以及日本最為顯著。在許多歐洲國家，超過五十五歲的銀髮族甚至占了約25%的市場（Page, 2009）。**高齡市場**（Senior Market）的特色是旅遊沒有季節性限制，可支配所得較充裕，需要較多的照顧與耐心。舉例來說，日本是世界上高齡程度最高的國家，但從1960年代起便建立老人津貼制度，老人在金錢無虞後，銀髮族保險、醫療、旅遊甚至運動業隨之起飛，並帶動日本1990年代後每年超過20兆日幣的銀髮商機。而台灣從2005年通過「老人年金暫行條例」並逐漸實施後，2006年銀髮商機破1.5兆元台幣，預估2025年將達到3.57兆元，在社會福利架構下為保障基本生活條件的老人年金，其實直接帶動的是銀髮族群的消費行為（馮復華，2009）。

三、專業化人才與技術

在M型化社會的塑造下，非金字塔頂端的旅客對於價格將越來越敏感，金字塔頂端的旅客則對於服務品質越來越敏感；而滿足這兩種市場的關鍵在於專業度的表現。對於價格敏感的客人，需要的是適當的大眾旅遊遊程規劃、建議與行銷，去滿足或發掘消費者的需求，建立品牌信心。對於金字塔頂端的客層，旅遊的品質勝於一切，獨特的客製化行程與服務，才能在滿足其需求時，也樹立其忠誠度。因此，無論旅遊產業景氣榮枯，只要旅遊從業人員的專業程度足夠，自然有一定的客源。

不過，由於現今各行業均處於微利時代，想要在未來的市場勝出，必須要降低成本、提升利潤空間，進而提升消費者的忠誠度，這些如果只靠傳統作業，絕對無法在競爭激烈的市場突圍。但如果藉由科技的協助（例如全球訂位系統之整合），不僅有助於旅遊從業人員的精進，旅客更可以精準的得到適合自己的旅遊產品，同時更有效率的獲得服務，也節省不少旅行業者的成本。因此科技投資可說是未來旅遊業要永續發展的必要選項。

四、網際網路與電子商務

近年來，網際網路日益成熟以及電子商務普及度提高，使得旅遊業行銷

產生重大變革。網上旅遊交易由2001年61億美金，至2005年則有245億美金的成長市場規模，台灣地區據資策會估計，2003年線上旅遊市場規模達73.33億元新台幣。根據甲骨文（Oracle）調查研究發現，**電子商務**是未來旅遊市場競爭優勢最重要的因素，其具有以下的優點（黃榮鵬，2003）：(1)旅遊上游供應商可以直接與終端消費者接觸；(2)免除存在於消費者與上游供應商之間不公平的障礙，使整個交易市場更透明化；(3)公平性競爭。於是旅遊上游供應商，如航空公司、旅館業、租車公司、火車公司等，紛紛建立自己的旅遊網站，企圖減少成本與增加營收。原本給與旅行業者與電腦訂位系統業者的佣金減少了，而旅遊商品的銷售通路卻增加且益形複雜化。網上交易不但改變傳統旅遊交易模式，同時由於網際網路的普及，網路的資訊也越來越多元，從部落格、個人網頁，到Facebook、噗浪、推特等等，不僅可以搜尋到多元的旅遊資訊，更可以參考他人的旅遊經驗，嚴重挑戰了旅遊業的專業。這對傳統旅行社來說，尤是一大挑戰。

對消費者而言，可以上網收集資訊，安排旅遊行程，並利用線上交易機制，完成訂房、訂票、租車與購買套裝旅行等產品，不必再經由傳統旅行業提供旅遊資訊，是一大便利。然而許多旅遊業者透過網路進行行銷等活動的同時，也藉由消費者資料庫之建立以便分析消費者的購買行為，如要求消費者須交付個人隱私資料以成為網站之會員，甚至在未經本人同意或公告下，收集相關消費者的個人資料等，進而產生侵犯個人隱私的顧慮。根據行政院研究考核委員會調查（2007），台灣地區網路使用者在上網時最擔心個人資料外流的問題，比率接近八成（78.4%），其次依序是擔心電腦病毒的入侵（77.6%）、E-Mail被不當蒐集利用或常收到垃圾、廣告信件等（73.6%）、被迫連結至色情或非法網頁（69.8%）、信用卡資料外流（59.4%）等。因此對消費者個人隱私資料的保護，以降低其對隱私資料交付之顧慮，是旅遊網站業者重要的課題之一。

五、低成本航空公司崛起

低成本航空的出現，為航空業帶來深遠的影響。但是其影響並不只限於航空業而已，低成本航空同樣對旅行業帶來重大改變，並且對旅行社業者帶來諸多新的挑戰和課題。以西歐為例，低成本航空的興起徹底改變民眾旅行

習慣，使得當地旅行社產業必須致力轉型，以因應新局。

　　傳統上而言，旅客多由旅行社安排機票與住宿，參加旅行團或購買套裝程。換言之，旅行社與民眾旅行有著密不可分的關係。但是低成本航空開創全新旅行模式，跳過旅行社和消費者直接交易；消費者則受到低票價吸引，開始利用低成本航空旅行。在這樣的關係下，許多原本交給旅行社安排行程的消費者開始「學會」自行規劃行程。隨著低成本航空在歐美等地大舉擴張，越來越多民眾利用網路購買機票，還有在網路上安排住宿、租車、交通等，促成自助旅客大量出現。當然，這些也和電子商務在過去十年間的發達緊密相關。

　　因此，在這個低成本航空和電子商務快速發展的年代，民眾完全可以跳脫旅行社，安排完整行程，因為消費者可以在網路上查詢機票票價、預訂住宿與車票、搜索旅行資訊，甚至找到其他旅行者的心得分享。而且拜低成本航空之賜，這些自行安排行程的結果不見得會比參加旅行團昂貴，同時可以享受旅行團沒有的自由。

　　關於低成本航空對消費者旅行方式的影響，Schröder（2007）曾對800名Ryanair乘客進行調查，發現20%乘客要不是有Ryanair的低票價，根本不會出門旅行，另外10%會前往別的目的地。此外，有54%的乘客利用低成本航空進行為期一至四天的旅行，一成是進行一日旅行。在旅行決定方面，63%的乘客表示低成本航空影響了他們的旅行行為，48%的乘客因為低成本航空更經常旅行。這些數字充分顯示，低成本航空對旅遊業帶來了重大改變。

　　對旅行業者而言，更壞的消息是無論在世界各地，低成本航空都以旅遊市場為首要目標，因此無論是在美國的佛羅里達、歐洲的西班牙，或者東南亞的泰國，低成本航空都已成為市場中的重要角色。在這些市場中，低成本航空不但從傳統航空公司手上搶走客源，還從旅行社手上搶走生意（許悅玲、王鼎鈞，2009）。

六、旅行業的趨勢──橫向併購與垂直整合

　　對於旅行業者而言，當消費者不需要旅行社就可以安排一切行程，那麼旅行社的存在價值就得重新考量，而且必須思考轉型以因應新局。根據許悅玲與王鼎鈞（2009）研究，以西歐而論，近年來，旅行業者的趨勢是橫向併

購與垂直整合，跳脫傳統上販賣機票與經營旅行團的層次，因此當地旅行社已出現「大者恆大」的現象。以歐洲兩大旅遊集團——英國的湯瑪士庫克與德國的TUI——而言，它們近年來在歐洲四處併購相關產業公司，將自己擴大成擁有航空公司、旅館、度假村、遊輪的整合旅遊集團，旗下提供多種品牌的旅遊商品。除開這兩大集團之外，目前西歐已經少有其他獨立旅行業者存在，反映出旅行業者必須整合發展的新趨勢。

　　進行如此大規模整合的目的，是為了擴大集團實力與帶來更低成本，以更低售價提供更多樣化的旅遊產品，以求在對價格敏感的旅遊市場中留住消費者。例如TUI剛在2007年9月合併英國First Choice集團，鞏固歐洲兩大旅遊品牌之一的地位，估計這場合併在2009年間可以省下1億英鎊營運成本，其中近1,500萬英鎊是來自雙方航空公司的航線整合（TUI Travel, 2008）。如今TUI Travel集團經營五大業務領域，包括傳統的主流旅遊市場、特別項目與新興市場旅遊、網路旅行服務、運動旅遊（如滑雪和自行車），以及遊輪事業。換言之，這樣的巨型旅遊集團可以自力提供完整旅遊商品，滿足消費者的各種需求。至於這種旅遊集團規模有多大呢？以英國湯瑪士庫克集團為例，該集團剛於2007年6月合併英國MyTravel集團，成為全球最大的旅遊集團之一，事業版圖涵蓋歐洲各國和北美。其旗下事業包括（至2008年底數字）：

1.31,000名員工。
2.八十六家旅館與度假村。
3.九十三架客機：包括湯瑪士庫克航空與德國Condor航空。
4.超過三千四百家自有或授權旅行社店面。

　　台灣的旅行社大都還停留在賣機票和經營旅行團而已，國外如此規模與多角化的旅遊集團簡直難以想像。因此面對這樣龐大的集團，西歐的獨立旅行社業者幾乎沒有生存空間，演變成今日「大者恆大」的局面。這反映出面對低成本航空競爭、網路科技發達、消費者旅行習慣改變、經濟情勢嚴峻等挑戰的旅行業者，必須建立龐大實力與成本優勢才能生存的現況。

延伸閱讀

低成本航空公司龍頭老大——Ryanair

在低成本航空產業中，少有別家公司像Ryanair如此成功、帶來如此重大影響，還有引起如此多的愛恨情仇。從愛爾蘭發跡的Ryanair，在十年之內從一家小公司成為兩大領導者之一，航線版圖跨越全歐洲，這家公司的特立獨行策略的確值得研究。

Ryanair憑著大膽靈活的票價、宣傳和管理方式，開始飛快成長，機隊規模從1995年底的十一架737-200成長至2009年初的一百九十五架737-800，並在歐洲各地設有三十一處基地。這家航空公司員工數目不到6,000人，但在2008年的載客人數達到5767萬人次，足見其效率之高。

Ryanair如此成功的關鍵是以最低成本提供最低票價。無論低成本航空業或空運市場如何演化，Ryanair多年來卻始終如一，堅持低成本航空的絕大部分準則。在不少小地方可以看出Ryanair如何盡力與成本對抗，例如該公司把逃生卡畫在座位椅背、免除座位背後需要清理的口袋、客艙內則像公車一樣貼滿廣告等。憑著對成本毫不通融的堅持，Ryanair成為全歐洲單位成本最低、戰力最強悍的大型航空公司。儘管近年來航空業受到各項考驗，Ryanair仍是歐洲表現最亮眼的公司之一，年年都以穩定速度成長，而且擁有其他航空公司無出其右的獲利率。

Ryanair機上不劃座位、不提供轉機與貨運服務、所有飲食都要花錢購買、幾乎全部機票都以ryanair.com網站出售，完全堅守低成本航空模式。至於能夠「剝扣」乘客的機會，Ryanair通常都是率先引進者。例如Ryanair是最先收取機場報到費和託運行李費的公司之一，信用卡費也是歐洲各公司最高者之一。但是從經營觀點而言，Ryanair執行這些措施的理念都是簡化營運流程，促使更多乘客不託運行李與運用網路報到，還有使用對航空公司有利的轉帳卡。這樣公司才能在飛快成長的同時，控制人力與成本的增加。這些收費項目在引進之初不見得受到乘客歡迎，但日後都被許多低成本航空引用，使Ryanair成為低成本航空業的標竿業者之一。Ryanair已在2009年5月全面執行網路報到，完全揚棄傳統的機場櫃台報到，藉以進一步減少成本。這又是全球航空業的另一個創舉。

由於Ryanair擁有業界最低的單位成本，其票價經常也是業界最低，而且該公司對於廉價甚至免費促銷一向毫不手軟，使其成為其他競爭對手的噩

夢。但是由於該公司能以低票價帶來大量客源，歐洲許多機場都樂於提供優惠方案，吸引Ryanair開航和建立基地。Ryanair這種不惜一切與成本對抗的決心和遠見，為空運產業帶來許多影響，成為歐洲最成功的低成本航空公司之一。無論其作風是否讓人佩服，Ryanair勢必會繼續成為未來歐洲航空業的重量級公司，為低成本航空業帶來讓人驚奇的發展。

資料來源：摘錄自許悅玲、王鼎均（2009）。《低成本航空經營與管理》。台
　　　　　北：揚智。

參考文獻

一、中文部分

中華民國旅行業商業同業公會全國聯合會（2003）。《旅行業從業人員基礎訓練教材》。交通部觀光局委託中華民國旅行業商業同業公會全國聯合會。

中華民國國家公園學會（2003）。檢索自：www.cnps.org.tw/main/archive4.php?id=4，檢索日期：2010年1月20日。

中華經濟研究院WTO研究中心（2003a）。〈觀光服務業二〉，2003年11月7日報告。檢索自：www.wtocenter.org.tw/SmartKMS/www/index.jsp?locale=tw，檢索日期：2010年1月20日。

中華經濟研究院WTO研究中心（2003b）。〈觀光服務業〉，WTO Document- Tourism Services S/C/W/51（中文譯文），2003年11月7日報告。檢索自：www.wtocenter.org.tw/SmartKMS/www/index.jsp?locale=tw，檢索日期：2010年1月20日。

文祖湘（2009）。〈我國觀光政策分析與檢討〉。《台灣經濟研究月刊》，32（8），25-33。

王芝芝（2006）。〈歐洲中世紀基督教社會的朝聖行〉。《輔仁歷史學報》，18，389-416。

王昭正、陳怡君譯（2003），G. Dale與H. Oliver著。《旅遊觀光概論》。台北：弘智。

王劍平（2008）。〈推展醫療觀光 可借鏡鄰國經驗〉，「醫療觀光服務業座談會」。檢索自：www.twcsi.org.tw/columnpage/expert/e034.aspx，檢索日期：2008年7月11日。

世界貿易組織（1998）。〈觀光服務業〉（交通部觀光局翻譯），S/C/W/51，檢索日期：1998年9月23日。

台灣經濟研究院產經資料庫（2008）。〈航空運輸業基本資料〉，檢索日期：2008年9月30日。

台灣經濟研究院產經資料庫（2008a）。〈鐵路運輸業基本資料〉，檢索日期：2008年12月10日。

台灣經濟研究院產經資料庫（2009）。〈旅行業基本資料〉，檢索日期：2009年4月20日。

台灣經濟研究院產經資料庫（2009a）。〈陸運業景氣動態報告〉，檢索日期：2009年7月1日。

台灣經濟研究院產經資料庫（2009b）。〈汽車客運業基本資料〉，檢索日期：2009年6月24日。

台灣經濟研究院產經資料庫（2009c）。〈旅館業景氣動態報告〉，檢索日期：2009年3月17日。

台灣經濟研究院產經資料庫（2009d）。〈餐飲業之現況與展望〉，檢索日期：2009年11月29日。

台灣綜合研究院（2005）。〈消費者信心指數調查報告〉。2004年6月。

交通部民航局（2003）。〈國際航權簡介〉，交通部民用航空局企劃組提供。

交通部民航局（2009）。〈兩岸定期航班執行情形〉，例行記者會新聞稿，2009年12月25日。

交通部觀光局（1997）。〈台灣潛在生態觀光及冒險旅遊產品研究與調查〉。台北：中華民國戶外遊憩學會。

交通部觀光局（2001）。〈觀光政策白皮書〉。台北：交通部觀光局。

交通部觀光局（2002）。〈生態旅遊白皮書〉。台北：交通部觀光局。

交通部觀光局（2005）。〈93年國人旅遊狀況調查報告〉。台北：交通部觀光局。

交通部觀光局（2009）。〈認識台灣觀光衛星帳〉，檢索日期：2009年8月20日。

行政院主計處（2003）。《國情統計通報》，2003年9月9日報告。

行政院研究發展考核委員會（2007）。〈數位落差調查報告〉。

行政院勞工委員會（2010）。「行業職業就業指南e網」。檢索自：163.29.140.81/careerguide/ind/ind_detail.asp?section_id=2&id_no=40221，檢索日期：2010年5月20日。

行政院衛生署疾病管制局（2009）。〈97年檢疫統計報表〉。

行政院主計處（2005）。〈行業標準分類〉，統計資訊網。檢索自：www.stat.gov.tw/ct.asp?xItem=13759&ctNode=1309，檢索日期：2010年5月20日。

李城忠、沈德裕（2007）。〈運動觀光特色對遊客認知價值與滿意度影響之研究——以日月潭萬人泳渡為例〉。《人文暨社會科學期刊》，3（1），17-26。

李貽鴻（1998）。《觀光學導論》。台北：五南。

沈嘉盈、廖啟光（2002）。「遊印尼／峇里島／爆炸案滿月，飯店住房率不到2成」，今日新聞。檢索自：www.nownews.com/2002/11/12/742-1374640.htm2002/11/12，檢索日期：2010年5月20日。

吳聰賢（1989）。楊國樞等主編。〈態度量表的建立〉，《社會及行為科學研究法》。台北：東華書局。

周明智（2005）。〈論旅遊產業特性及發展策略〉。《應用倫理研究通訊》，36，26-34。

林谷蓉（2008）。〈兩岸海運直航問題之探討——以基隆港郵輪旅遊發展為例〉，《海洋文化學刊》，5（2008年12月），187-230。

林俊成（2007）。〈參加「聯合國氣候變化綱要公約第十三屆締約國會議暨京都議定書」，第三屆締約國大會報告書〉。農委會林業試驗所，2007年12月9日-12月15日。

林芳裕（2009）。《金門地區推展替代型觀光與遊客身心收穫之研究》。台北：國立台灣體育大學休閒產業經營學系碩士論文。

洪秀菊（2008）。〈聯合國世界觀光組織（UNWTO）永續觀光發展的規範分析〉，2008 TASPAA夥伴關係與永續發展國際學術研討會。

胡立諄、賴進貴（2006）。〈台灣女性癌症的空間分析〉。《台灣地理資訊學刊》，4，39-55。

容繼業（2001）。《旅行業理論與實務》（第三版）。台北：揚智。

孫武彥（1994）。《文化觀光》。台北：三民。

旅行業品質保障協會（2007）。《緊急事故應變手冊》。

旅報（2009）。〈亞洲郵輪蓬勃 新市場爆發潛力〉。《旅報》，600，2009年12月20日-27日。

高俊雄（2003）。〈運動觀光之規劃與發展〉。《國民體育季刊》，138，7-11。

張春興（1995）。《教育心理學——三化取向的理論與實踐》。台北：東華。

張瑋琦譯（2005），石原照敏、吉兼秀夫、安福惠美子編著。《觀光發展與社區營造》。台北：品度。

曹勝雄（2001）。《觀光行銷學》。台北：揚智。

曹勝雄（2002）。〈永續觀光發展指標建立與實證應用之研究〉，行政院國家科學委員會專題研究計畫成果報告，NSC91-2415-H-034-005-SSS。

曹勝雄、紐先鉞、容繼業、林連聰（2008）。《旅行業經營與管理》。台北：前程。

許悅玲、王鼎均（2009）。《低成本航空經營與管理》。台北：揚智。

許智富（2004）。《台灣觀光旅館旅客訂房供應鏈網絡空間互動與整合策略》。台北：中國文化大學地學研究所博士論文。

陳思倫（2005）。《觀光學：從供需觀點解析產業》。台北：前程。

陳桓敦、鍾政偉、陳鴻彬、陳墀吉（2006）。〈桃園地區埤塘生態觀光之發展策略研究〉，行政院客家委員會委託報告。台北：開南大學觀光與餐飲旅館學系執行，2006年12月。

陳榮欽（2007）。〈考察歐洲地區旅館及民宿經營管理情形——以法國為例〉，交通部觀光局出國考察報告。

陳寬裕、何嘉惠、蕭宏誠（2004）。〈應用支援向量迴歸於國際旅遊需求之預測〉。《旅遊管理研究》，4（1）（2004年6月），81-97。

勞委會（2010）。〈餐飲業說明〉。「行業職業就業指南e網」。

馮復華（2009）。〈中國新視野——中國高齡化政策的抉擇〉。《工商時報》，2009年11月4日報導。

黃榮鵬（2003）。《電子商務對旅行業經營管理影響之研究》。高雄：國立中山大學企業管理學系博士論文。

楊正寬（2001）。《觀光政策、行政與法規》。台北：揚智。

楊明賢（1999）。《觀光學概論》（第一版）。台北：揚智。

經濟部國際貿易局（2009）。「躍升會議獎——優勝：國際順風社世界大會活動」（SK L World Congress）。檢索自：www.meettaiwan.com/service/caseStudy_detail.action?id=ff808181258d371b01258d552d690015，檢索日期：2010年5月20日。

葉浩譯（2007），J. Urry著。《觀光客的凝視》。台北：書林。

劉宜君（2008）。〈醫療觀光發展之探討：論印度經驗〉。《中國行政評論》，16（2）（2008年6月），111-151。

劉喜臨（2004）。出席「第七屆觀光統計國際論壇」出國報告。台北：交通部觀光局。

劉大和（2004）。〈文化創意產業〉。檢索自：www.dmd.yuntech.edu.tw/dlearn/download/vcd_ldh.ppt#1，檢索日期：2008年1月12日。

蔡進祥、徐世杰、賴子敬（2009）。《領隊與導遊實務》（第二版）。台北：前程。

蔡龍保（2002）。〈日治時期台灣鐵路與觀光事業的發展〉。《台北文獻》，142，69-86。

賴瑟珍、劉喜臨（2009）。參加「2009年柏林旅展暨巴黎推廣會」，交通部觀光局出國報告。

賴麗幸（2008）。參加「2008年柏林旅展暨荷蘭推廣報告」，交通部觀光局出國報告。

謝淑芬（1994）。《觀光心理學》。台北：五南。

韓復華（2004）。〈供應鏈的「推」與「拉」及其策略意涵〉。《運輸人通訊》，33，2004年11月10日。

顏進儒（2004）。〈航空保安系統〉，運輸安全資訊網，交通部運研所。檢索自：safety.iot.gov.tw/techknowledge/techknowledge2_1.asp?main_no=1&subno=1，檢索日期：2010年5月20日。

二、外文部分

Ap, J. and Crompton, L. (1998). "Develop and Testing a Tourism Impact Scale". *Journal of Travel Research*, 37(4), 120-130.

Beard, J. G. and M. G. Ragheb (1983). "Measuring Leisure Motivation". *Journal of Leisure Research*, 15 (3), 219-228.

Burton, R. (1995). *Travel Geography* (2nd ed). London: Pitman.

Chadwick, R. A. (1994). "Concepts, Definitions, and Measures Used in Travel and Tourism Research". In J. R. B. Ritchie and C. R. Goeldner (eds.), *Travel, Tourism and Hospitality Research: A Handbook for Managers and Researchers*. (2nd ed). New York: Wiley.

Christopher, M. (1998). *Logistics and Supply Chain Management: Strategies for Reducing Cost and Improving Service* (2nd ed.). Financial Times Pitman Publishing.

Christie, M. R. and Morrison, A. M. (1985). *The Tourism System: An Introductory Text*. Prentice Hall.

Cohen, E. (1972). "Toward a Sociology of International Tourism". *Social Research*, 39(1), 164-182.

Connell, J. and Page, S. J. (2006). *Tourism: A Modern Synthesis*. USA: Thomson Learning.

Cooper, C. P., Fletcher, J., Gilbert, D. G., and Wanhill, S. (1993). *Tourism: Principles and Practices*. London: Pitman.

Dale, G. and Oliver, H. (2000). *Travel and Tourism*. London: Hodder & Stoughton.

Dann, G. M. (1977). "Anomie, Ego-Enhancement and Tourism". *Annals of Tourism Research*, 4, 184-194.

Dann, G. M. S. (1981). "Tourist Motivation: An Appraisal". *Annals of Tourism Research*, 8, 187-192.

Doganis, R. (2001). *The Airline Business in the 21st Century* (1st ed.). London: Routledge.

Dube, L. and Renaghan, L. M. (2000). "Marketing Your Hotel to and Through Intermediaries". *Cornell Hotel and Restaurant Administration Quarterly*, 41(1), 73-83.

Edington, J. M. and Edington, M. A. (1986). *Ecology, Recreation and Tourism*. UK: Oxford University Press.

Ellarm, L. M. (1991). "Supply Chain Management: The Industrial Organization Perspective". *International Journal of Physical Distribution & Logistics Management*, 21 (1), 13-22.

Engel, J. F., Blackwell, R. D., and Miniard, P. W. (1995), *Consumer Behavior* (8th ed.). FortWorth, T.X.: Dryden Press.

Engel, J. F., Blackwell, R. D., and Miniard, P. W. (2001). *Consumer Behavior* (9th ed.). New York: The Dryden Press.

Goeldner, C. R. and Ritchie, J. B. (2009). *Tourism: Principles, Practices, Philosophies* (11th ed.). New Jersey: Wiley & Sons.

Goodall, B. (1991). "Understanding Holiday Choice." In C. Cooper (ed). *Progress in Tourism, Recreation and Hospitality Management*, Vol 3. London: Belhaven.

Greene, A. H. (1991). "Supply Chain of Customer Satisfaction". *Production and Inventory Management Review and APICS News*, 11 (4), 24-25.

Gunn, C. A. (1988). *Vacationscape: Designing Tourist Regions*. New York: Van Nostrand Reinhold.

Gunn, C. A. (1994). *Tourism Planning: Basics, Concepts, Cases*. Washington, D.C.: Taylor & Francis.

Gunn, C. A. (1997). *Vacationscape: Developing Tourist Areas*. Washington D.C.: Taylor & Francis.

Harland, C. M., (1996). "Supply Chain Management: Relationships, Chain, Networks". *British Journal of Management*, 7, Special Issue, S64-S80.

Holder, J. (1988). "Pattern and Impact of Tourism on the Environment of the Caribbean". *Tourism Management*, 9 (2), 119-127.

Hunt, J. D. and Layne, D.(1991). "Evolution of Travel and Tourism Terminology and Definitions". *Journal of Travel Research*, 29, 7-11.

Iso-Ahola, S. E. (1980). *The Social Psychology of Leisure and Recreation*. Iowa: William C. Brown Publishers.

Ivanovic, M, (2008). *Culture Tourism*. Cape Town: Juta & Company.

Kayat, K. (2002). "Power, Social Exchanges and Tourism in Langkawi: Rethinking Resident Perceptions". *Tourism Research*, 4(3), 171-191.

Kelly, J. R. and Godbey, G. (1992). *The Sociology of Leisure*. State College, PA: Venture.

Komppula, R. (2001). "New Product Development in Tourism Companies-Case Studies on Bature-Based Activity Operators". 10th Nordic Tourism Research Symposium, October 18-20, 2001, Vasa, Finland

Kotler P. (1991). *Marketing Management: Analysis, Planning, Implementation and Control*. Englewood Cliffs, NJ: Prentice-Hall.

Lankford, S. V. and Howard, D. R. (1994). "Developing a Tourism Impact Attitude Scale". *Annals of Tourism Research*, 21(1), 121-139.

Law, R. (2000). "Back-Propagation Learning in Improving the Accuracy of Neural Network-Based Tourism Demand Forecasting". *Tourism Management*, 21, 331-340.

Law, Rob and Au, Norman (1999). "A Neural Network Model to Forecast Japanese Demand for Travel to Hong Kong". *Tourism Management*, 20, 89-97.

Lennon, J. J. and Foley, M. (1996). "JFK and Dark Tourism—A Fascination with Assassination". *International Journal of Heritage Studies*, 2(4), 198-211.

Leiper, N. (1995). *Tourism Management*. Melbourne: RMIT Press.

Lumsdon, L. (1996). "Future for Cycle Tourism in Britain". INSIGHTS, A27-A32.

Lumsdon, L. (1997). *Tourism Marketing*. London: International Thomson Business Press.

Lumsdon, L. (1997a). Recreational Cycling: Is This the Way to Stimulate Interest in Everyday Urban Cycling?". In R. Tolley (ed)., *The Greening of Urban Transport Planning for Walking and Cycling in Western Cities*. (2nd ed). Chichester: Wiley.

Manuel,V. and Croes, R.(2000). "Evaluation of Demand US Tourists to Aruba". *Annals of Tourism Research* , 27(4), 946–963.

Maslow, A. H. (1954). *Motivation and Personality*. New York: Harper & Row.

Mathieson, A and Wall, G. (1982). *Tourism: Economic, Physical and Social Impact*. Harlow: Longman.

McCool, S. F. (1995). "Linking Tourism, the Environmental, and Concepts of Sustainability: Setting the Stage". In McCool, S. F. and Watson, A. E. (1995), *Linking Tourism, the Environmental, and Sustainability*. Gen. Tech. Rep. INNNT-GTR-323.Ogden, UT:

USDA, Forest Service, Intermountain Research Station.

McIntosh, R. W. and Goeldner, C. (1990). *Tourism: Principles, Practices and Philosophies*. New York: Wiley.

Millington, K. (2001). "Adventure Travel". *Travel and Tourism Analyst*, 4, 59-88.

Milman, A. and Pizam, A. (1988). "Social Impacts of Tourism on Central Florida". *Annals of Tourism Research*, 15(2), 191-204.

Mitchell, A. (1983). *The Nine American Lifestyles*. New York: Warner.

Moutinho, L, (1987). "Consumer Behaviour in Tourism". *European Journal of Marketing*, 21(10), 5-44.

Ocean Shipping Consultants (2005). The World Cruise Shipping Industry to 2020-A Detailed Appraisal of Prospects. http://www.osclimited.com/info.

OECD (2009). "The Impact of Culture on Tourism". OECD, Paris.

Page, S. J. (2009). *Tourism Management*, (3rd ed.). USA: Elsevier.

Page, S. J. and Connell, J. (2006). *Tourism: A Modern Synthesis* (2nd ed.). London: Thomson.

Pearce, D. G. (1995). *Tourism Today: A Geographical Analysis*. (2nd ed.). Harlow: Longman.

Pearce, D. G. (2005). *Tourist Behaviour*. Clevedon: Channel View.

Plog, S. C. (1994). "Understanding Psychographics in Tourism Research". In *Travel, Tourism, and Hospitality Research*. NY: John Wiley.

Poon, A. (1993). *Tourism, Technology and Competitive Strategies*. Wallingford: GABI.

Rosenberg, M. J. and Hovland, C. I. (1960). "Cognitive, Affective, and Behavioral Components of Attitudes". In C. I. Hovland & M. J. Rosenberg (eds.), *Attitude Organization and Change*, 1-14. New Haven: Yale University Press.

Schröder, A. (2007). "Time-Spatial Systems in Tourism Under the Influence of Low Cost Carriers". In *Handbook of Low Cost Airlines* (Groß, S., and SchrÖder, eds.). Berlin: Erich Schmidt Verlag.

Sea Breeze Cruise (2010). http://www.cruise101.com/Chinse%20Hot%20Deals.htm.

Sessa, A. (1983). *Elements of Tourism*. Rome: Catal.

Smith, S. L. J. (1994). "The Tourism Product". *Annals of Tourism Research,* 21(3), 582-595.

Smith, S. L. J. (1995). "Tourism as an Industry: Debates and Concepts". In D. Loannides and K. G. Debbage (eds.), *The Economic Geography of the Tourist Industry*. London: Routledge.

Standeven, J. and Knop, P. D. (1999). *Sport Tourism*. Canada: Human Kinetics.

Swarbrooke, J. and Horner, S. (1999). *Consumer Behaviour in Tourism*. Hutterworth Heinemann.

TUI Travel (2008), Annual Report.

Turner, L. and Ash, J. (1975). *The Golden Hordes: International Tourism and the Pleasure Periphery*. London: Routledge.

United Nations (1998). Recommendations on Statistics of International Migration, Revision 1, Statistical Papers, Series M, No. 58, United Nations, New York, 1998, Glossary.

UNWTO (United Nations World Tourism Organization) (1995). Concepts, Definitions, and Classifications for Tourism Statistics. World Tourism Organization, Madrid, Spain.

UNWTO (United Nations World Tourism Organization) (2000). Tourism Satellite Account. Technical Document No 1: Measuring Visitor Final Consumption Expenditure in Cash. Madrid, Spain.

UNWTO (United Nations World Tourism Organization) (2009). Tourism Highlights 2009 edition. World Tourism Organization.

UNWTO (United Nations World Tourism Organization) (2010a). World Tourism Barometer. World Tourism Organization, Vol 8, No. 1, January 2010.

UNWTO (United Nations World Tourism Organization) (2010b). Tourism 2020 Vision. Website: http://www.world-tourism.org/facts/eng/vision.htm.

Urry, J. (2002). *The Tourist Gaze* (2nd ed.). London: Sage.

Uysal, M. (1998), "The Development of Tourism Demand: A Theoretical Perspective". In D. Loannides and K. Debbage, (eds.), *The Economic Geography of the Tourist Industry: A Study-Side Analysis*. London: Routledge.

WCED (World Commission of Environment and Development) (1987). *Our Common Future*. New York: Oxford University Press.

Weaver, D. and Lawton, L. (2006). *Tourism Management*. (3rd ed.). Brisbane, Australia: John Wiley and Sons.

Wells, W. D. and Prensky, D. (1996). *Consumer Behavior*. New York: John Wiley & Sons, Inc.

Wight, A. C. and Lennon, J. J. (2007). "Selective interpretation and eclectic human heritage in Lithuania". *Tourism Management*, 28(2), 519-529.

World Travel & Tourism Council (WTTC) (2003). Blueprint for New Tourism.

World Travel & Tourism Council (WTTC) (2010), website: http://www.wttc.org/eng/Tourism_Research/Tourism_Economic_Research/.

WTO (World Trade Organization) (1998). Tourism Services, S/C/W/51.

Yeong, W. Y., Kau, A. K., and Tan, L. L. (1989). "A Delphi Forecast for the Singapore Tourism Industry: Future Scenario and Marketing Implications". *European Journal of Marketing*, 23(11), 15-26.

Yeoman, I and Lederer, P. (2005). "Scottish Tourism: Scenarios and Vision". *Journal of Vacation Marketing*, 11 (1), 71-87.

附　錄

SICTA觀光相關活動的歸屬於GATS觀光部門分類表（英文版）

Attributing SICTA Tourism-dedicated Activities to the GATS Services Sectoral Classification List

Sector 1 - Business services

- buying, selling or letting of own or leased tourism property
- real estate agencies for tourism properties
- tourism property management
- automobile rental
- motorcycle rental
- recreational vehicle, camper, caravan rental
- rental of watercraft and related facilities
- rental of bicycles
- rental of ski equipment
 rental of tourism-related goods
- tourism and tourism market research
- tourism business and management consultancy activities
- tourism architecture and engineering
- tourism advertising
- passport photographers
- translation services
- information bureau
- visitor and convention bureau

Note: Neither SICTA nor the GATS classification specify travel clinics, travel assistance (related to, but different from, travel insurance) and repatriation services (can be part of travel assistance). Under "community, social and personal services" SICTA includes "Travellers Aid Societies" ("usually consisting of voluntary members").

旅遊與觀光概論

Travel and Tourism

Sector 2 - Communication services

Note: Neither SCITA nor the GATS classification specify destination data bases.

Sector 3 - Construction and related engineering services

• construction of commercial facilities (hotels, etc.)

• construction of recreational facilities (ski areas, golf courses, marinas, etc.)

• civil works - transportation facilities

• resort residences - second homes, weekend homes

Sector 4 - Distribution services

• retail sale of travel accessories, luggage

• other retail sale of travel accessories in specialized stores

• retail sale of skin diving and scuba equipment

• retail sale of ski equipment

• retail sale of camping and hiking equipment

• retail sale of gift and souvenir shops

Note: Franchising is mentioned by the GATS classification, not by SICTA

Sector 5 – Educational services

• hotel schools

• tourism degree programmes

• recreation and park schools

• other tourism-related education

• ski instruction

Sector 6 - Environmental services

Note: Environmental services outlined in the GATS (sewage, refuse disposal, sanitation and similar, and other services) offer a vast scope for singling out tourism-related services (e.g. beach cleaning). Environmental activities are not specified in SICTA.

Sector 7 - Financial services

• travel insurance

• "all payment and money transmission services, including consumer credit, montage, charge and debit cards, travellers cheques and bankers drafts" (GATS)

Note: Under this title, GATS is more specific than SICTA, and the GATS Annex on Financial Services is more specific than the overall GATS Services Sectoral Classification List.

The term "travel insurance" is explained by SICTA as "covering accidental death while travelling away from home", while it normally covers also medical assistance, hospitalization, emergency repatriation for health reasons and repatriation of the body in case of death.

Sector 8 - Health-related and social services

• physical fitness facilities

• travel clubs

• traveller aid societies

Note: Under health-related and social services, neither the GATS classification nor SICTA are specific about services and activities aimed at providing specialized medical treatment to tourists.

Sector 9 - Tourism and travel-related services

• hotels and motels with restaurants

• hotels and motels without restaurants

• hostels and refuges

• camping sites, including caravan sites

• health-oriented accommodation

• other provisions of lodging

• bars and other drinking places

• full-service restaurants

• fast-food restaurants and cafeterias

- institutional food services, caterers
- food kiosks, vendors, refreshment stands
- night-clubs and dinner theatres
- travel agents
- tour operators, packagers and wholesales
- ticket offices
- guides

Note: WTO/UN recommendations regarding standard classification of tourism accommodation are more specific and use different terminology than SICTA.

Restaurants, bars and canteens have been shown to make allowance for the GATS classification of "Tourism and Travel-Related Services", although SICTA identifies such activities as partly involved in tourism but representing a medium percentage of sales to tourism, as well as a medium share of tourism purchases (between 20 and 60 percent)

Sector 10 - Recreational, cultural and sporting services

Note: No SICTA-identified activity is classified as "dedicated" to tourism and those representing a medium percentage of sales to tourism include:

- dramatic arts, music and other arts activities
- operation of ticket agencies
- other entertainment activities
- amusement parks
- museum of all kinds and subjects
- historic sites and buildings
- nature and wildlife preserves
- operation of sporting facilities
- activities relating to recreational fishing
- gambling and betting operations, casinos
- operation of recreational fairs and shows

Sector 11 - Transport services

- interurban rail passenger services
- special rail tour services
- scheduled interurban bus services
- long distance tour buses
- local tour vehicles
- cruise ships
- ship rental with crew
- inland water passenger transport with accommodation
- inland water local tours
- supporting land transport activities
- supporting water transport activities
- supporting air transport activities
- scheduled air passenger transport
- non-scheduled air passenger transport
- aircraft rental with crew

Note: Neither the GATS classification nor SICTA specify computer reservation systems (CRS) services. CRS services are mentioned, however, in the GATS Annex on Air Transport Services.

Sector 12 - Other services not included elsewhere

- international tourism bodies

英文資料來源：World Trade Organization. Document-Tourism Services S/C/W/51, 1998.

國家圖書館出版品預行編目資料

```
旅遊與觀光概論=Travel and tourism／許悅玲
著. -- 初版. -- 臺北縣深坑鄉：揚智文化,
2010.10
    面；  公分. -- （觀光旅運系列）
參考書目：面
ISBN  978-957-818-968-3（平裝）

1.旅遊 2. 旅遊業管理

992                               99015785
```

觀光旅運系列

旅遊與觀光概論

作　　者／許悅玲
出 版 者／揚智文化事業股份有限公司
發 行 人／葉忠賢
總 編 輯／閻富萍
主　　編／范湘渝
地　　址／新北市深坑區北深路三段 260 號 8 樓
電　　話／(02)8662-6826・8662-6810
傳　　真／(02)2664-7633
 E-mail ／service@ycrc.com.tw
印　　刷／鼎易印刷事業股份有限公司
 I S B N ／978-957-818-968-3
初版二刷／2014 年 9 月
定　　價／新台幣 520 元